WARTBURG
UNESCO WELTERBE

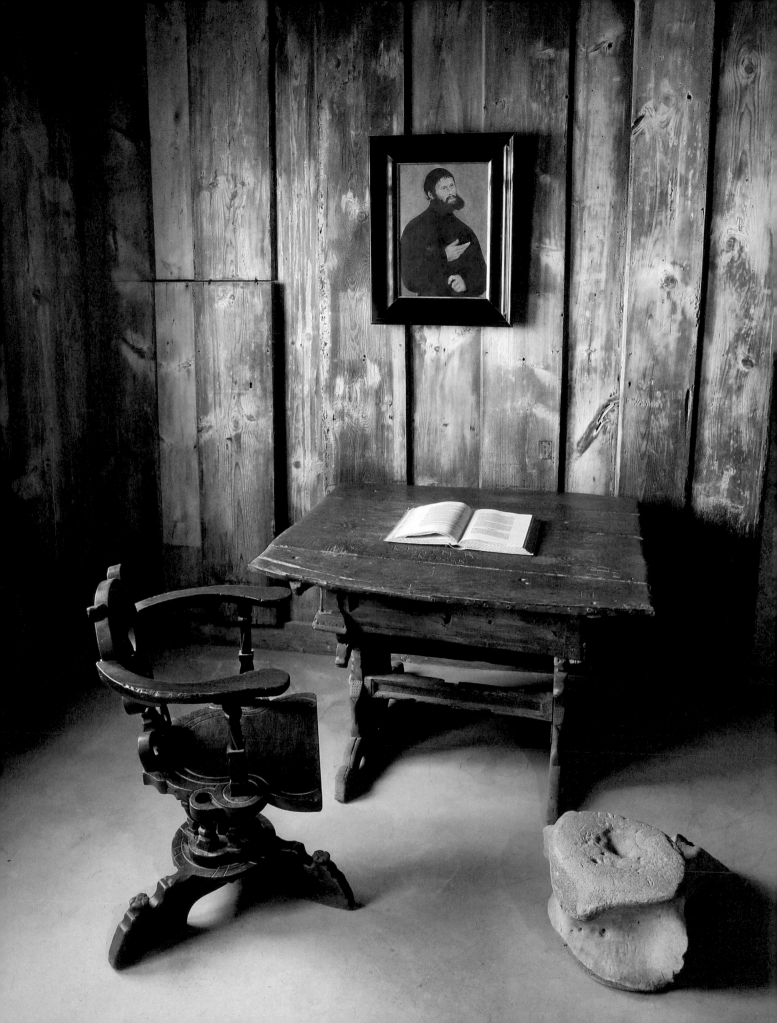

Luther im Exil.
Wartburgalltag 1521

BEGLEITBAND ZUR SONDERAUSSTELLUNG
AUF DER WARTBURG
4. MAI – 31. OKTOBER 2021

Dank

LEIHGEBER
Landesarchiv Sachsen-Anhalt
Landesarchiv Thüringen – Hauptstaatsarchiv Weimar
Landesarchiv Thüringen – Staatsarchiv Meiningen
Thüringisches Landesamt für Denkmalpflege und Archäologie
Thüringer Universitäts- und Landesbibliothek Jena

FÖRDERER
Freistaat Thüringen, Thüringer Staatskanzlei
Der Minister für Kultur, Bundes- und Europaangelegenheiten

»Ich bin von der Bühne des öffentlichen Lebens ab-
getreten, folgte dem Rat meiner Freunde ungern und
wußte nicht, ob ich's Gott recht machte. Ich meinte,
ich müsse meinen Hals dem wilden Wüten entgegen-
halten, aber jenen schien es anders richtig zu sein.«

Martin Luther an Nikolaus Gerbel, 1. November 1521,
zitiert nach Luther/Hintzenstern 1991

Günter Schuchardt

Geleit

Durch Martin Luthers mehr oder minder freiwilligen Aufenthalt in den Jahren 1521 und 1522 erlangte die Wartburg welthistorische Bedeutung. Nur wenige wussten um sein Versteck. Zumeist wird mit diesem Ereignis die Neuübersetzung der Bibel verknüpft und die Markierung eines Meilensteins der deutschen Sprachentwicklung gewürdigt. Doch mehr noch, die zehn Monate im Exil gehören zu den produktivsten Phasen in Luthers Schaffen. Dabei sind seine Seelenqualen von den physischen Anfechtungen kaum zu trennen.

Allgemeine Kritik am Mönchtum, Schriften gegen den Zölibat und das Eintreten für die Priesterehe bestimmten die ersten Wochen und Monate auf der Burg hoch über seiner »lieben Stadt Eisenach«. Musterpredigten wie die *Wartburgpostille*, die Textstellen der Bibel erklären, und ein umfangreicher Briefwechsel kamen hinzu. Darüber ist schon viel geforscht und publiziert worden. Nicht zuletzt zeugen davon die sogenannte Lutherdekade ab 2008 und das Reformationsjubiläum 2017 mit den drei Nationalen Sonderausstellungen in Wittenberg, Berlin und auf der Wartburg.

Vier Jahre später nimmt die Wartburg wiederum für sich in Anspruch, noch ein 500-jähriges Jubiläum zu begehen. Es würdigt das Gedenken an die Wiederkehr von Luthers Aufenthalt 2021 mit einer Sonderausstellung und diesem Begleitband. Doch diesmal ist der Blick nicht ausschließlich auf den Jubilar und sein unermüdliches Schaffen, sondern auch auf das Alltagsleben der Zeit und insbesondere auf der Burg gerichtet. Wie sah es damals auf diesem Höhenrücken aus, welche Gebäude bestanden? Wer war Hans Sittich von Berlepsch, welche Aufgaben hatte ein ernestischer Amtmann zu verrichten, der über die Stadt Eisenach und verschiedene Siedlungen gebot? Welches Personal hielt sich hier auf und wie erfolgte dessen Versorgung mit Lebensmitteln?

Die Ausstellung präsentiert einen doppelten Blick, sie schaut gewissermaßen nach innen und nach außen. In der Vogtei mit Luthers Stube wird des Reformators weitgehend abgeschirmtes Leben und Wirken dokumentiert, nach draußen aber ein Fensterblick gewagt. Tierhaltung, Burgküche, Kräuter- und Gemüsegarten, Brau-, Back- und Badehaus, Wasserversorgung und Baureparaturen werden thematisiert und den Besuchern in abstrahierter Weise nahegebracht. Obwohl seit Luthers Aufenthalt erst zwanzig Generationen vergangen sind, ist unser Wissen über das Alltagsleben dieser Zeit noch lückenhaft. Mögen Ausstellung und Begleitband dazu beitragen, dafür Interesse zu wecken, und dazu anregen, sich in durchaus unterhaltsamer und lehrreicher Weise auf eine Zeitreise ins frühe 16. Jahrhundert zu begeben.

I
Luther im Exil

Wolf-Friedrich Schäufele

Luther auf der Wartburg

VON WITTENBERG NACH WORMS

»Hier stehe ich, ich kann nicht anders, Gott helfe mir, Amen«. Gleichviel, ob Luther seine berühmten Schlussworte wirklich in dieser Form gesprochen hat – sein Auftritt beim Wormser Reichstag am (17. und) 18. April 1521 wurde zu einer ikonischen Szene und zum wohl wichtigsten »Erinnerungsort« des späteren Protestantismus.[1] Eigentlich hätte auf das päpstliche Ketzerurteil gegen Luther sogleich die Reichsacht und die Vollstreckung der Todesstrafe folgen müssen, doch sein Landesherr, Kurfürst Friedrich der Weise von Sachsen, konnte Kaiser Karl V. überzeugen, Luther am Rande des Reichstags anzuhören und ihm für die Reise freies Geleit zu gewähren. Luther hatte erwartet, sich im Gespräch mit sachverständigen Theologen verteidigen zu können. Stattdessen forderte man ihn pauschal zum Widerruf aller seiner Schriften auf, was er unter Hinweis auf sein durch Gottes Wort gebundenes Gewissen verweigerte. Nachdem auch der Vermittlungsversuch einer Kommission der Reichsstände ergebnislos blieb, konnten die Konsequenzen nicht zweifelhaft sein. Zwar hielt der Kaiser seine Geleitszusage ein und Luther konnte unbehelligt abreisen. Doch das auf den 8. Mai 1521 datierte Wormser Edikt, das Karl V. am 26. Mai nach Abstimmung mit den noch in Worms anwesenden Fürsten in Kraft setzte, verhängte die Reichsacht über Luther und seine Anhänger, verpflichtete die Untertanen, ihn dem Kaiser auszuliefern, und verbot alle seine Schriften. Der Reformator schwebte in akuter Lebensgefahr (Kat.-Nr. I.4).

RETTUNGSPLÄNE

Bereits vor dem Wormser Verhör hatte der Reichsritter Franz von Sickingen Luther Asyl auf der unweit von Bad Kreuznach gelegenen Ebernburg angeboten, die durch das Wirken bedeutender Persönlichkeiten wie Ulrich von Hutten, Martin Bucer und Johannes Oekolampad ein wichtiges frühes Zentrum der reformatorischen Bewegung werden sollte.[2] Luther schlug das Angebot aus, widmete Sickingen aber von der Wartburg aus seine Schrift *Von der Beicht*. Sickingens Kriegszug gegen den Erzbischof von Trier im Jahr 1523, in dem sich reformatorischer Antiklerikalismus, Standesinteressen der Reichsritterschaft und persönliche Ambitionen vermischten, konnte er nicht gutheißen; Sickingen selbst fand dabei den Tod.

Nach dem unbefriedigenden Ausgang des Wormser Verhörs schien es Kurfürst Friedrich dem Weisen geboten, Luther von der Bildfläche verschwinden zu lassen – auch, um nicht selbst in die Situation zu kommen, gegen ihn vorgehen zu müssen. Die Einzelheiten überließ er seinen Räten, um guten Gewissens behaupten zu können, dass er Luthers Aufenthaltsort nicht kenne. Wohl noch in Worms am Abend des 25. April, dem Vortag seiner Abreise, teilte man Luther mit, dass man ihn unterwegs abfangen werde. Aus Frankfurt am Main schrieb er drei Tage später an Lucas

Cranach: »Ich lass mich eintun und verbergen, weiß selbst noch nicht wo, und wiewohl ich lieber hätte von den Tyrannen, besonders von des wütenden Herzogs Georg zu Sachsen Händen, den Tod erlitten, darf ich doch guter Leute Rat nicht verachten, bis zu seiner Zeit.«[3]

DIE ENTFÜHRUNG

Der kursächsische Rettungsplan lief darauf hinaus, Luther bei einem inszenierten Überfall entführen zu lassen und den Verdacht auf dessen Gegner zu lenken.[4] Bereits am 28. April in Friedberg entließ Luther den Reichsherold, der das kaiserliche Geleit garantierte. Am 3. Mai trennte er sich in Eisenach von seinen Reisegefährten Justus Jonas, Hieronymus Schurff und Peter von Suaven. Begleitet nur von seinem Professorenkollegen und Freund Nikolaus von Amsdorf und seinem Ordensbruder Johannes Petzensteiner – gemäß den Regularien des Ordens mussten Augustinermönche zu zweit reisen –, fuhr er in seinem Wagen südwärts nach Möhra, dem

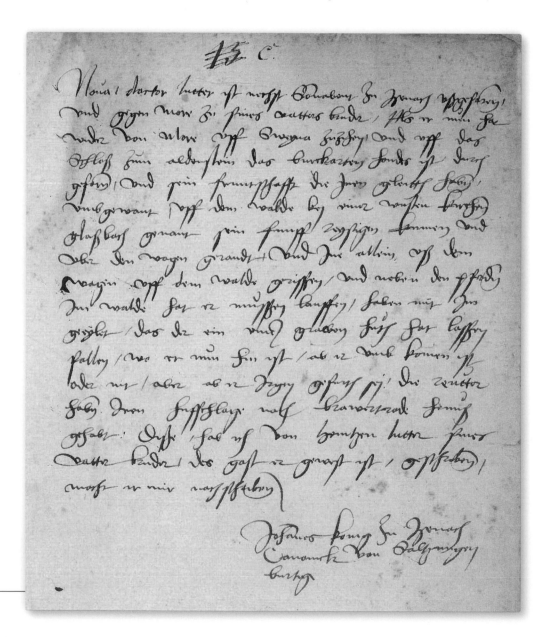

Heimatort seines Vaters, um die dortige Verwandtschaft zu besuchen. Tatsächlich diente der Abstecher vor allem dazu, Luther auf weniger befahrene Nebenstraßen und ins Grenzgebiet zur Grafschaft Henneberg zu bringen, wo der Überfall stattfinden sollte.

In Möhra übernachtete Luther bei seinem Onkel Heinz und hielt angeblich noch eine Predigt, bevor er am Morgen des 4. Mai in Richtung Gotha weiterfuhr; die Verwandten begleiteten ihn bis hinter Schweina in die Nähe der Burg Altenstein. Kurz danach, jenseits des Glasbachs, wurde die Reisegesellschaft von vier oder fünf Reitern angehalten. Mit vorgehaltener Armbrust bedrohten sie den Fuhrmann und fragten nach Luther. Amsdorf, der eingeweiht war, protestierte zum Schein, Petzensteiner sprang vom Wagen und floh zu Fuß bis nach Waltershausen. Die Berittenen nahmen Luther mit sich und ließen ihn neben den Pferden herlaufen. Erst als sie außer Sichtweite waren, durfte er aufsitzen. Zur Täuschung nahmen sie zuerst die Straße ostwärts nach dem hennebergischen Brotterode, dann zogen sie auf Umwegen durch den Thüringer Wald zur Wartburg, wo sie um elf Uhr nachts eintrafen. Dort wurde Luther von Burghauptmann Hans von Berlepsch und dem Ritter Hans von Sternberg empfangen. Organisator des Unternehmens war wohl der Ritter Burkhard Hund von Wenkheim gewesen, der als Amtmann von Gotha in kursächsischen Diensten stand und seinen Wohnsitz auf Burg Altenstein hatte.

Die Nachricht von dem Überfall verbreitete sich rasant. Der Eisenacher Kanoniker Johannes König fertigte auf Grund der Nachforschungen von Heinz Luther einen kurzen Bericht an, der am 10. Mai in Worms eintraf (Abb. 1, Kat.-Nr. I.1).[5] Das Kalkül der Entführer ging auf, denn der Verdacht fiel gleich auf Graf Wilhelm von Henneberg. Dieser beschuldigte seinerseits den hessischen Ritter Hektor von Mörle, genannt Beheim. Friedrich der Weise konnte erklären, nichts über Luthers Verbleib zu wissen.

LUTHERS BRIEFE VON DER WARTBURG

Über Luthers Aufenthalt auf der Wartburg[6] sind wir durch vereinzelte Erzählungen in seinen späteren Tischreden unterrichtet, die allerdings aufgrund der komplexen Überlieferungslage mit Vorsicht zu behandeln sind.[7] Dies gilt noch mehr für die Berichte des Joachimsthaler Pfarrers Johannes Mathesius in seinen berühmten Lutherpredigten und von Luthers Leibarzt Matthäus Ratze(n)berger.[8] Die beste und authentischste Quelle sind die Briefe, die Luther von der Wartburg aus geschrieben hat.[9] Insgesamt 38 Briefe Luthers aus der Wartburgzeit sind überliefert, etliche weitere sind verlorengegangen. Gewöhnlich schrieb Luther auf Latein, nur zwei Briefe – einen an den Mainzer Erzbischof Kardinal Albrecht von Brandenburg, den anderen an Kurfürst Friedrich den Weisen – hat er auf Deutsch verfasst. Von den Briefen, die Luther auf der Wartburg empfangen hat, sind nur vier erhalten; sie stammen von dem Straßburger Humanisten Nikolaus Gerbel, dem Mainzer Rat und späteren Straßburger Reformator Wolfgang Capito und von Albrecht von Brandenburg.

Die Briefe waren Luthers wichtigster Kontakt zur Außenwelt. Da sein Aufenthaltsort strenger Geheimhaltung unterlag, lief der gesamte Briefverkehr über den kurfürstlichen Geheimsekretär Georg Spalatin (Kat.-Nr. I.10), der schon in den Jahren zuvor Luthers Verbindungsmann zum Hof gewesen war. Der Kreis der Korrespondenzpartner beschränkte sich im Wesentlichen auf die engsten Wittenberger Vertrauten – vor allem Spalatin selbst, Melanchthon (Kat.-Nr. I.9) und Amsdorf (Kat.-Nr. I.11). Die einzigen Briefpartner außerhalb Wittenbergs waren Gerbel, Capito und Albrecht von Brandenburg. Der Geheimhaltung dienten auch die verschleiernden Ortsangaben in

Luthers Briefen. Anfangs spielte er mit »auf dem Berg« oder »im Reich der Vögel« auf die örtlichen Verhältnisse an; geradezu poetisch formulierte er einmal »Unter den Vögeln, die auf den Zweigen lieblich singen und Gott kräftig Tag und Nacht preisen«.[10] Weitaus am häufigsten schrieb Luther dagegen »aus meiner Wüste« (»ex eremo mea«).[11] Die »Wüste« konnte einfach die Abgeschiedenheit von der Welt bezeichnen, hatte aber auch theologische Konnotationen – von der Wüstenwanderung des Volkes Israel über Jesus, der in der Wüste vom Teufel versucht wurde, bis hin zu den Einsiedlermönchen des Altertums, die in der Wüste ein Leben der Askese und des Kampfes gegen die Dämonen führten. Auch Luther sah sich auf der Wartburg vom Teufel angefochten. Zugleich verhalf ihm die Zurückgezogenheit zur Besinnung auf die eigene religiöse Existenz. Luther, der dem Orden der Augustinereremiten angehörte, fühlte sich jetzt als »wirklicher Eremit« (»eremita verus«).[12] Ebenfalls theologisch aufgeladen war die Ortsangabe »auf der Insel Pathmos«[13], mit der sich Luther in die Nachfolge des verbannten Sehers der biblischen Johannesoffenbarung stellte.

»JUNKER JÖRG«

Im Interesse der Geheimhaltung musste auch auf der Wartburg Luthers Identität verschleiert werden. Man gab ihn als adeligen Arrestanten aus, der in ehrenvoller Festungshaft gehalten wurde. Als Deckname wurde der Name des Ritterheiligen Georg – in der späteren Literatur wurde daraus der »Junker Jörg« – gewählt. Gleich nach der Ankunft musste Luther die Mönchskutte ablegen und mit ritterlicher Kleidung vertauschen. Während der Zeit durfte er sein Quartier nicht verlassen, bis Haupthaar und Bart soweit gewachsen waren, dass die verräterische Tonsur nicht mehr erkennbar und sein Äußeres verändert war. Schon nach zehn Tagen konnte Luther Spalatin melden: »Du würdest mich schwerlich erkennen, da ich mich selber schon nicht mehr wiedererkenne.«[14] Laut Matthäus Ratze(n)berger erhielt er vom Burghauptmann Hans von Berlepsch eine goldene Kette;[15] ein ritterliches Schwert vervollständigte seine Aufmachung als »Junker Jörg«.

Die Geheimhaltungsmaßnahmen waren erfolgreich. Selbst Herzog Johann, der Bruder und Mitregent Friedrichs des Weisen, wusste nicht, dass Luther sich auf der Wartburg befand. Er erfuhr es erst bei einem Besuch dort am 9. September; doch auch dann noch vermied er es, Luther persönlich zu treffen, und ließ ihm durch den Burghauptmann den Wunsch nach einer Auslegung der biblischen Geschichte von den zehn Aussätzigen (Lk 17) übermitteln. Mitte Juli 1521 drohte Luthers Verbleib durch die Indiskretion der Ehefrau eines Torgauer Notars bekannt zu werden; daraufhin sandte er Spalatin einen fiktiven Brief mit Andeutungen über einen Aufenthalt in Böhmen, der zur Irreführung der Gegner in Umlauf gebracht werden konnte. Tatsächlich blieb das Geheimnis sogar über Luthers Lebensende hinaus gewahrt; noch 1549 meinte der Luthergegner Johannes Cochläus, der Reformator sei auf dem Schloss in Allstedt gewesen.

Insgesamt hat Luther zehn Monate auf der Wartburg verbracht – vom 4. Mai 1521 bis zum 1. März 1522. Untergebracht war er im Obergeschoss der Vogtei, das als Kavaliersgefängnis für adelige Delinquenten diente. Luther bewohnte hier eine Stube – die heute noch gezeigte, im 19. Jahrhundert museal hergerichtete Lutherstube – und eine angrenzende, nach Umbaumaßnahmen nicht mehr erhaltene schmale Schlafkammer.[16] Zugänglich war sein Quartier, dem späteren Bericht in Luthers *Tischreden* zufolge, nur über eine Treppe, die nachts mit Ketten hochgezogen und verschlossen wurde.

Hans von Berlepsch versorgte Luther großzügig – so sehr, dass dieser sich bei Spalatin rückversicherte, dass der Kurfürst und nicht etwa Berlepsch privat für seinen Unterhalt aufkomme (Kat.-Nr. I.7).[17] Der Burghauptmann war in dieser Zeit der wichtigste Gesprächspartner Luthers. Dabei ging es auch um religiöse Themen. Nach seiner Rückkehr nach Wittenberg hat Luther seinem ehemaligen Gastgeber wiederholt Exemplare seiner Schriften und des Neuen Testaments zugeschickt. Gerne hätte er ihm im März 1522 die kleine Schrift *Von Menschenlehre zu meiden* gewidmet, unterließ dies jedoch aus Gründen der fortdauernden Geheimhaltung.

Zu seiner Bedienung standen Luther zwei Edelknaben zur Verfügung, die ihm anfangs zweimal täglich seine Mahlzeiten in sein Quartier brachten. Nach einiger Zeit durfte Luther die Burg auch verlassen. Im August nahm er an der Jagd mit Stellnetzen auf Hasen und Rebhühner teil (Kat.-Nr. I.7). Der adelige Zeitvertreib war Luther fremd, und er versuchte sogar, einen gefangenen Hasen zu retten, indem er ihn in den Ärmel seines Gewandes wickelte, doch die Jagdhunde witterten das Tier und bissen es durch den Stoff hindurch tot. In einem Brief an Spalatin deutete er diese Episode allegorisch auf den Papst und den Satan, die allem seinem Bemühen zum Trotz die bereits geretteten Seelen umbrächten.[18] Mathesius überliefert, dass Luther im Wald wilde Erdbeeren suchte und mehrfach in Begleitung eines Burgmanns Ausritte unternehmen konnte, die ihn unter anderem nach Gotha und ins Kloster Reinhardsbrunn führten, wo er beinahe erkannt worden wäre. Dabei musste sein Begleiter stets darüber wachen, dass Luther sich nicht durch unritterliches Verhalten wie das Ablegen des Schwertes oder das neugierige Einsehen von Büchern verriet.[19] Auch die Franziskaner in Eisenach, mit denen er seit seiner dortigen Schulzeit in den Jahren 1498 bis 1501 bekannt war, besuchte Luther.

KRANKHEIT UND ANFECHTUNGEN

Mit der Internierung auf der Wartburg wurde Luther von einem Augenblick auf den anderen aus dem Zentrum des Geschehens gerissen und in die größtmögliche Abgeschiedenheit geworfen. Hinter ihm lagen Jahre rastloser Aktivität. Mit einflussreichen Persönlichkeiten aus Politik, Kirche und Gelehrtenwelt hatte er zu tun gehabt, Papst und Kaiser Trotz geboten und sich vor den Großen des Reiches zu seinen Überzeugungen bekannt. Jetzt saß er, fernab vom Gang der Dinge und ohne die vertraute, durch das Leben im Kloster und an der Universität vorgegebene Tagesstruktur, als zur Passivität verurteilter Beobachter in der Einsamkeit.

Die Umstellung machte Luther physisch und psychisch zu schaffen. Vor allem verschlimmerten sich nun die Verdauungsprobleme, unter denen er schon in Worms gelitten hatte und die nun, vielleicht durch die ungewohnt reichhaltige Kost und den Bewegungsmangel auf der Burg bedingt – Luther legte in der Wartburgzeit auch deutlich Gewicht zu –, unerträglich wurden. In seinen Briefen berichtete Luther offen von einer über mehrere Monate anhaltenden schweren Verstopfung.[20] Zeitweise hatte er nur alle vier oder fünf Tage Stuhlgang, der so hart war, dass er zu einem Hämorrhoidalleiden mit schmerzhaften Verletzungen am Anus führte. »Mein arß ist bös worden«, so schrieb er auf Deutsch in einem ansonsten lateinischen Brief an Nikolaus von Amsdorf.[21] Eine gewisse Linderung schafften Tabletten, die Spalatin aus Wittenberg schickte. Doch Mitte Juli waren die Beschwerden so schlimm, dass Luther entschlossen war, die Burg zu verlassen und im kurmainzischen Erfurt, wo er zehn Jahre lang gelebt hatte, einen Arzt oder Chirurgen zu konsultieren (Kat.-Nr. I.6). Er konnte sich jetzt auch vorstellen, danach in Erfurt, Köln oder einer anderen Universitätsstadt

außerhalb Kursachsens seine Lehrtätigkeit wieder aufzunehmen. Nur der Ausbruch der Pest in Erfurt verhinderte, dass Luther sein Asyl vorzeitig verließ. Im Oktober trat endlich die erhoffte Besserung ein, und Luther musste keine Medikamente mehr einnehmen.

Zu den körperlichen gesellten sich Anfang Juli vorübergehend psychische Probleme in Form von Depressionen und sexuellen Anfechtungen. An Melanchthon schrieb Luther: »Es bestürzt und quält mich Deine so großartige Meinung über mich, wenn ich hier ohne besondere Empfindungen und wie erstarrt in Muße sitze und – leider! – wenig bete und nicht für die Kirche Gottes seufze und sogar im gewaltigen Feuer meines unbezähmten Leibes brenne. Kurz: der ich im Geist glühen sollte, bin versengt durch Leibeslust, durch Trägheit, Müßiggang, Schläfrigkeit […] Es sind schon acht Tage, dass ich nichts schreibe, nicht bete noch studiere, teils von Versuchungen des Fleisches, teils durch andere Beschwerden gequält.«[22] Nicht zuletzt fühlte sich Luther, hierin ganz Kind seiner Zeit, vom Teufel angefochten. Die Protokollanten seiner späteren *Tischreden* haben eifrig Luthers Berichte über seine Spukerlebnisse auf der Wartburg gesammelt – angefangen von Nüssen, die aus einem Kasten an die Zimmerdecke sprangen, über lautes nächtliches Gepolter auf der tatsächlich wie üblich hochgezogenen Treppe bis hin zu einem großen, schwarzen Geisterhund, der eines Abends in Luthers Bett lag.[23] Luther wehrte sich, wie gewohnt, mit Gebet gegen diese Anfechtungen (Kat.-Nr. I.32). Der berühmte Wurf mit dem Tintenfass nach dem Teufel ist eine spätere Legende.[24]

Eine interessante Parallele zu den Leiden der Wartburgzeit bildet Luthers Aufenthalt auf der Veste Coburg während des Augsburger Reichstags von 1530.[25] Wieder war der Reformator aus seiner gewohnten Umgebung herausgerissen, in einer entscheidenden Situation zur Untätigkeit verdammt und nur brieflich mit der Außenwelt in Kontakt, und wieder und in noch höherem Maße litt er an physischen und psychischen Beschwerden.

SCHRIFTSTELLERISCHE ARBEIT

Auf Dauer haben weder die körperliche Krankheit noch die depressive Episode im Juli Luthers Schaffenskraft beeinträchtigt. Im Gegenteil: Luthers Wartburgzeit zeichnete sich durch eine große schriftstellerische Produktivität aus. Insgesamt hat er in diesen zehn Monaten sechzehn – mit dem ungedruckt gebliebenen Pamphlet *Wider den Abgott zu Halle* sogar siebzehn – teils umfangreiche Schriften fertiggestellt oder neu verfasst. Die Manuskripte schickte er an Spalatin und stellte ihm anheim, sie an Melanchthon weiterzuleiten und nach Gutdünken für die Drucklegung zu sorgen. Mit dem Erscheinen neuer Publikationen Luthers seit dem Frühsommer war klar, dass der Reformator lebte und nicht in die Hand seiner Feinde gefallen war; doch blieb sein Aufenthaltsort weiter unbekannt.

In den ersten Tagen hatte Luther nur die hebräische und die griechische Bibel, die er bei dem Scheinüberfall beim Altenstein zu sich gesteckt hatte, um sich zu beschäftigen. Doch sogleich entwickelte er Publikationspläne. Am Anfang stand die Weiterarbeit an den durch die Reise nach Worms unterbrochenen Projekten. Aus Wittenberg ließ Luther sich die unfertigen Manuskripte schicken und vollendete binnen weniger Wochen seine eindrucksvolle Auslegung des Magnifikat, des Lobgesangs der Maria aus Lukas 1 (Abb. 2),[26] und die im Rahmen seiner Vorlesung über die Psalmen begonnene Auslegung von Psalm 22, die als letzte Lieferung der unvollendet gebliebenen *Operationes in Psalmos*[27] im Druck erschien. Zu Luthers ersten Arbeiten

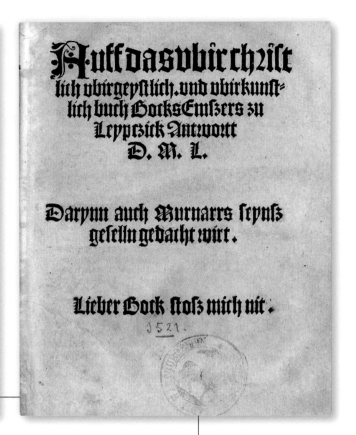

auf der Wartburg gehörte auch die Franz von Sickingen gewidmete Abhandlung *Von der Beicht*,[28] wonach diese, obwohl an sich wertvoll, nicht verpflichtend gemacht werden dürfe (Kat.-Nr. I.23). Von der Beichte handelte auch die im Herbst entstandene, von Herzog Johann erbetene Auslegung über die von den Franziskanern zu Unrecht als Beweis für die Beichtpraxis der römischen Kirche ausgegebene Geschichte von den zehn Aussätzigen (Kat.-Nr. I.26).[29]

Im Übrigen setzte Luther von der Wartburg aus die literarische Auseinandersetzung mit neu erschienenen Streitschriften seiner Gegner fort. So verfasste er auf ein Buch des Löwener Theologen Jakob Latomus eine ausführliche Entgegnung, die als eine der wichtigsten Zusammenfassungen seiner Rechtfertigungslehre gelten kann.[30] Seiner kleinen Antwort auf einen neuen Angriff seines alten Gegners Hieronymus Emser in Leipzig gab Luther ironisch die Form eines scheinbaren Widerrufs (Abb. 3).[31]

Besonders erzürnte Luther die Nachricht, dass Kardinal Albrecht von Brandenburg, dessen Ablasskampagne ihn zu seinen 95 Thesen veranlasst hatte, für Besucher seiner Reliquiensammlung in Halle (das »Hallesche Heiltum«) abermals einen päpstlichen Ablassbrief erwirkt hatte – umso mehr, als er erfuhr, dass Albrechts Rat Wolfgang Capito, der selbst Sympathien für die reformatorische Sache hegte, in Wittenberg Gespräche führte, um eine öffentliche Reaktion Luthers zu verhindern. Dieser verfasste daraufhin eine scharfe Streitschrift *Wider den Abgott zu Halle*, deren Druck von Kurfürst Friedrich aber untersagt wurde. Daraufhin schrieb Luther am 1. Dezember 1521 einen Brief an Albrecht und forderte ihn ultimativ zur Rücknahme des Ablasses auf; andernfalls werde er öffentlich gegen ihn auftreten. Da der kursächsische Hof einen Zusammenstoß mit dem Kardinal vermeiden wollte, hielt Spalatin Luthers Schrift und Brief zurück, was diesen sehr erzürnte. Schließlich wurde Luthers Brief doch noch

Abb. 2 (links)
Luthers Magnificat Vorteutschet vnd auszgelegt, *Wittenberg, 1521, gedruckt bei Melchior Lotter d. J., Wartburg-Stiftung, Bibliothek, Sig. Th 758, Bl. 2*

Abb. 3 (rechts)
Titelblatt von Luthers Schrift gegen Hieronymus Emser, *Wittenberg, 1521, gedruckt bei Melchior Lotter d. J., Wartburg-Stiftung, Bibliothek, Sig. Th 739*

Kardinal Albrecht zugestellt. Wie viel Gewicht Luthers Wort in der Öffentlichkeit hatte, zeigt die Tatsache, dass der Kardinal ihm binnen weniger Tage einen mit eigener Hand geschriebenen Antwortbrief schickte, in dem er den Heiltumsablass für längst erledigt erklärte und sich unterwürfig als armer Sünder bekannte.[32]

DIE DEUTSCHE KIRCHENPOSTILLE UND DIE ÜBERSETZUNG DES NEUEN TESTAMENTS

Die bedeutendsten literarischen Leistungen Luthers auf der Wartburg waren der erste Teil der deutschen Kirchenpostille und die Übersetzung des Neuen Testaments.

Erst die Reformation machte die Predigt zum unverzichtbaren Bestandteil und zur Mitte jedes Gottesdienstes. Um die Geistlichen für diese Aufgabe zu rüsten, hatte Luther damit begonnen, eine musterhafte Auslegung der Predigttexte für die Sonntage des Kirchenjahres in lateinischer Sprache auszuarbeiten. Der erste Teil dieser sogenannten »Postille« für die Adventssonntage war im März 1521 im Druck erschienen.[33] Schon ganz zu Beginn des Wartburgaufenthaltes fasste Luther den Plan, das Unternehmen fortzusetzen – nun aber in deutscher Sprache. Überhaupt erschien ihm die schriftstellerische Arbeit in der Volkssprache statt des gelehrten Lateins immer wichtiger. In seinem Brief an den Straßburger Humanisten Nikolaus Gerbel vom 1. November 1521 schrieb er den berühmten Satz: »Meinen Deutschen bin ich geboren, ihnen will ich auch dienen.«[34] Darin drückte sich kein nationalistischer Chauvinismus aus, sondern die Verantwortung des Predigers gegenüber seinem Volk. Eigentlich hatte Luther damit beginnen wollen, seine lateinische Adventspostille ins Deutsche zu übersetzen, doch deren Zusendung aus Wittenberg verzögerte sich. So machte er sich zuerst daran, fortlaufend die Predigttexte des Weihnachtsfestkreises auszulegen. Wohl schon im September hatte er diese Arbeit abgeschlossen, doch seine Widmungsvorrede an Graf Albrecht von Mansfeld schrieb er erst am 19. November – »am Tage Sankt Elisabeth«. Zeitlebens galt Elisabeth von Thüringen Luther als Vorbild christlicher Frömmigkeit,[35] und nicht zufällig hat er mit seiner Datierung die Heilige, die dreihundert Jahre vor ihm auf der Wartburg gelebt hatte, geehrt. In seine Postillen-Predigt zum Stephanustag (26. Dezember) flocht er eine Anekdote ein, die Elisabeth als Kronzeugin für eine verinnerlichte Passionsfrömmigkeit präsentierte (Abb. 4; Kat.-Nr. I.28).[36]

Nach dem Abschluss der Weihnachtspostille machte sich Luther daran, den Adventsteil zu erstellen – nicht, wie anfangs geplant, als Übersetzung der lateinischen Adventspostille, sondern als neue Arbeit. Beide Teile wollte er zusammen drucken lassen, doch die Wittenberger Freunde gaben im Frühjahr 1522 zuerst die Weihnachtspostille und dann die Adventspostille heraus; beide Teile zusammen werden auch als Wartburgpostille bezeichnet. 1525 folgte die Fastenpostille, den Sommerteil der Kirchenpostille haben Luthers Schüler später aus nachgeschriebenen Predigten zusammengestellt.

Luther nannte die Postille »mein allerbestes Buch, das ich je gemacht habe«, auch wenn er selbstkritisch ihre große Ausführlichkeit vermerkte. Tatsächlich handelte es sich nicht um einfache Musterpredigten, sondern um eine Materialsammlung für den Gebrauch der Prediger, die auch zur häuslichen Lektüre dienen konnte und die einen tiefen Einblick in die Theologie und Frömmigkeit Luthers gibt. »In keinem seiner Bücher ist der ganze Luther so enthalten wie in dem von ihm selbst bearbeiteten Teil seiner Kirchenpostille.«[37] Von grundsätzlicher Bedeutung war *Ein*

kleiner Unterricht, was man in den Evangelien suchen und erwarten soll, der als Einleitung zur Weihnachtspostille gedruckt wurde.[38] Danach ist Christus zunächst und vor allem Gottes Geschenk und Gabe an uns, erst dann auch Exempel und Vorbild des christlichen Lebens.

Luthers Übersetzung des Neuen Testaments[39] stand im engen Zusammenhang mit der Kirchenpostille. Bereits hierfür hatte Luther die Predigttexte ins Deutsche übersetzt. Der Plan, das Neue Testament vollständig zu übersetzen, entstand bei einem Inkognito-Besuch Luthers in Wittenberg Anfang Dezember 1521 (siehe unten) und wurde wohl von Melanchthon angeregt. Nach seiner Rückkehr auf die Wartburg erarbeitete Luther in nur elf Wochen das deutsche Neue Testament. Seine Übersetzung war nicht die erste; seit 1466 waren bereits vierzehn hochdeutsche und vier niederdeutsche Bibeln gedruckt worden. Doch Luther übersetzte erstmals nicht aus der lateinischen Vulgata, sondern aus dem griechischen (und später für das Alte Testament aus dem hebräischen) Grundtext, und es gelang ihm in einzigartiger Weise, eine verständliche und eingängige Sprachgestalt zu finden. Nach der Rückkehr nach Wittenberg überarbeitete Luther seine Übersetzung gemeinsam mit Melanchthon. Im Frühherbst 1522 erschien das »Septembertestament« im Druck (Kat.-Nr. I.40), schon im Dezember folgte eine verbesserte zweite Auflage. Sogleich nahm Luther gemeinsam mit seinen Wittenberger Kollegen auch die Übersetzung des Alten Testaments in Angriff, die aber nach der Veröffentlichung der ersten Teile ins Stocken geriet. Erst 1534 lag die deutsche Lutherbibel vollständig vor. Noch ein so strenger Kritiker wie Friedrich Nietzsche schätzte sie als »das Meisterwerk der deutschen Prosa« hoch. 2022 wird auf der Wartburg in besonderer Weise an dieses Meisterwerk erinnert werden.

Abb. 4
Kirchen Postilla. Das ist, Auslegung der Euangelien an den fürnemesten Festen der Heiligen, von Ostern bis auffs Aduent, *Martin Luther, 1562, Kat.-Nr. I.28, Wartburg-Stiftung, Bibliothek, Sig. Th 11, Bl. 105*

DER FORTGANG DER REFORMATION IN WITTENBERG

Luther war überzeugt, dass die reformatorische Bewegung auch ohne ihn weitergehen würde. In dem erst 24-jährigen Melanchthon sah er einen würdigen Stellvertreter und Nachfolger und versuchte wiederholt, ihm Ängste und Zweifel auszureden; als der skrupulöse Melanchthon sich wegen der Unmöglichkeit einer sündlosen Lebensführung ein Gewissen machte, schrieb Luther ihm den berühmten Trostsatz: »Sei ein Sünder und sündige tapfer, aber glaube noch tapferer und freue Dich in Christus, der Sieger ist über die Sünde, den Tod und die Welt!«[40] Obwohl Melanchthon kein ordinierter Geistlicher war, versuchte Luther, ihm vom Stadtrat einen außerordentlichen Predigtauftrag erteilen zu lassen. Dazu kam es nicht. Stattdessen avancierte Luthers Kollege Andreas Karlstadt zum Prediger der Wittenberger Reformation, und im Augustinerkloster wurde Gabriel Zwilling Wortführer der evangelischen Sache.

Gemeinsam trieben Melanchthon, Karlstadt und Zwilling die reformatorische Erneuerung in der Stadt Wittenberg voran.[41] Dabei traten zwei Themen in den Vordergrund: die Klostergelübde und die Messe. Schon 1520 hatte Luther sich gegen den Pflichtzölibat der Priester ausgesprochen, und er begrüßte es, dass sich ab Mai 1521 die ersten Geistlichen verheirateten. Doch als Karlstadt forderte, auch den Mönchen und Nonnen die Ehe freizugeben, geriet er in Zweifel – denn die Ordensleute hatten ja freiwillig das Gelübde der Ehelosigkeit abgelegt und Karlstadts Ansicht, der Bruch der Klostergelübde sei als die im Vergleich zur Unzucht geringere Sünde in Kauf zu nehmen, fand Luther zynisch. Für sich selbst zog Luther die Möglichkeit einer Eheschließung noch nicht in Betracht: »mir werden sie keine Ehefrau aufzwingen!«[42] Doch im Augustinerkloster rief Zwilling seine Mitbrüder zum Austritt auf, und immer mehr folgten dem Ruf. Nach langem Ringen fand Luther eine theologisch fundierte Position, die er in zwei Thesenreihen skizzierte und schließlich in dem lateinischen *Gutachten über die Mönchsgelübde*[43] entfaltete (Kat.-Nr. I.30). Danach waren Gelübde, die in der Absicht abgelegt wurden, Verdienste vor Gott zu erwerben, hinfällig und durften, ja mussten gebrochen werden; allerdings konnte man sich auch in evangelischer Freiheit für ein Leben als Mönch entscheiden, und Luther selbst hat dann auch bis 1525 an der monastischen Lebensweise festgehalten.[44] Wie sehr es hier auch um persönliche, existentielle Fragen Luthers ging, zeigt die Widmungsvorrede an seinen Vater Hans, in der er die Motive seines eigenen, gegen den Willen des Vaters vollzogenen Klostereintritts kritisch hinterfragte, in seinem Weg ins Kloster aber gleichwohl Gottes Plan erkannte.

Das zweite akute Thema in Wittenberg war die Messe. Zwilling und Karlstadt forderten die Umgestaltung der Messfeier zu einem Gemeindeabendmahl, bei dem die Kommunion »in beiderlei Gestalt« (sub utraque specie), also nicht allein mit der Hostie, sondern auch mit dem Kelch, erfolgen sollte. Privatmessen, die der Priester allein, ohne Gemeinde, als vermeintlich verdienstvolles Werk zelebrierte, wie sie auch auf der Wartburg durch einen von Luther verächtlich als »Priesterlein«[45] betitelten Geistlichen gehalten wurden, sollten abgeschafft werden. Melanchthon und seine Schüler feierten im kleinen Kreis bereits Abendmahl mit Brot und Wein, und im Augustinerkloster wurden alle Messfeiern eingestellt. Obwohl eine vom Kurfürsten beauftragte Kommission die Einführung des Laienkelchs und die Abschaffung der Privatmessen empfahl, verbot jener vorerst alle Änderungen. Luther war mit den Forderungen der Wittenberger ganz einverstanden und bemühte sich in seiner Schrift *Vom Missbrauch der Messe*[46] um deren fundierte Begründung, warnte aber auch vor übereilten Zwangsmaßnahmen (Kat.-Nr. I.27).

HÖHEPUNKT UND KRISE DER WITTENBERGER STADTREFORMATION

Durch Gerüchte über die angespannte Lage in der Stadt beunruhigt, verließ Luther am 2. Dezember 1521 eigenmächtig die Wartburg und reiste nach Wittenberg, wo er sich mehrere Tage lang heimlich aufhielt. Luther mied das Augustinerkloster und logierte stattdessen bei Melanchthon, der im Hause Amsdorfs wohnte. Selbst die Freunde ließen sich von der veränderten Erscheinung des »Junker Jörg« täuschen und erkannten Luther erst an der Stimme. Auch Lucas Cranach, der unter einem Vorwand herbeigerufen wurde, wusste zunächst nicht, wen er vor sich hatte. Er hat dann Luther in seinem ritterlichen Aufzug in Ölfarben gemalt und danach wohl 1522 – neuerdings wird auch eine Datierung in die späten 1540er Jahre diskutiert – den bekannten Holzschnitt angefertigt (Kat.-Nr. I.14). Obwohl es während Luthers Aufenthalt zu vereinzelten Provokationen und Übergriffen gegen Ordensleute kam, gewann er einen günstigen Eindruck von der Entwicklung in Wittenberg: »Alles, was ich hier sehe und höre, gefällt mir außerordentlich.«[47] Allerdings war ihm wichtig, Unruhen zu vermeiden, und so verfasste er gleich nach der Rückkehr auf die Wartburg, wo er am 11. Dezember eintraf, *Eine treue Vermahnung zu allen Christen, sich zu hüten vor Aufruhr und Empörung* (Kat.-Nr. I.38).[48] Darin findet sich die bemerkenswerte Bitte an seine Anhänger, sich nicht »lutherisch« zu nennen: »Wie käme denn ich armer, stinkender Madensack dazu, dass man die Kinder Christi sollte mit meinem heillosen Namen nennen?«[49] Luther war jetzt entschlossen, nach der Beendigung der Adventspostille und der Übersetzung des Neuen Testaments spätestens zu Ostern dauerhaft nach Wittenberg zurückzukehren.

Unterdessen überstürzten sich in Wittenberg die Ereignisse. Am Weihnachtstag feierte Karlstadt in der Schlosskirche erstmals ein evangelisches Abendmahl; er trug keine Messgewänder, sprach die Einsetzungsworte laut und auf Deutsch und gab jedem Kommunikanten die Hostie und den Kelch in die Hand. Der Vorgang erregte ungeheures Aufsehen. Zu Neujahr nahmen abermals rund tausend Wittenberger das Abendmahl in beiderlei Gestalt. Auch in Eilenburg und andernorts wurden evangelische Abendmahlsfeiern gehalten. Am Epiphaniastag (6. Januar) 1522 gestattete das in Wittenberg tagende Kapitel der deutschen Kongregation der Augustinereremiten förmlich den Klosteraustritt, ganz wie Luther es seinem Freund, dem Generalvikar Wenzeslaus Linck, geraten hatte. Am 19. Januar feierte Karlstadt groß seine Hochzeit. Für die Stadt Wittenberg ergriff nun der Rat die Initiative. Eigenmächtig erließ er am 24. Januar die *Löbliche Ordnung der Stadt Wittenberg*, die die städtische Armenfürsorge mittels eines »Gemeinen Kastens« regelte, die Prostitution verbot und für die Stadtkirche das evangelische Abendmahl in beiderlei Gestalt und die Beseitigung der Heiligenbilder vorschrieb. Doch nur zu bald entglitt dem Rat die Kontrolle.

Schon seit Ende 1521 hatte es verschiedentlich Pöbeleien und Gewaltaktionen gegeben. Am 27. Dezember waren die »Zwickauer Propheten« in die Stadt gekommen: die Tuchmacher Nikolaus Storch und Thomas Drechsel und Melanchthons ehemaliger Student Markus Stübner, charismatische Laien, die sich unmittelbarer göttlicher Offenbarungen rühmten und die Kindertaufe ablehnten. Ihr kurzer Aufenthalt blieb eine Episode, nur Melanchthon, der Stübner in sein Haus eingeladen hatte, war verunsichert und wünschte Luthers Rückkehr, was dieser jedoch für nicht erforderlich hielt. Es war schließlich die Bilderfrage, die zu offenen Unruhen führte. Nachdem bereits die Augustiner unter Zwillings Leitung die Altäre und Heiligenbilder ihrer Heilig-Geist-Kapelle verbrannt hatten, kam es Ende Januar zu einem gewaltsamen Bildersturm in der Stadtkirche. Die Stimmung war explosiv, immer mehr Studenten verließen

die Stadt. Bereits am 20. Januar hatte das Reichsregiment, von Luthers altem Gegner Herzog Georg von Sachsen alarmiert, die Wittenberger Neuerungen verurteilt, der altgläubige Bischof von Meißen kündigte eine Visitation an. Daraufhin sah sich die kursächsische Regierung zum Einschreiten gezwungen. Fast alle kirchlichen Reformen wurden rückgängig gemacht. Karlstadt und Zwilling erhielten Predigtverbot, statt ihrer wurde Amsdorf mit dem Predigtdienst an der Stadtkirche betraut.

LUTHERS RÜCKKEHR VON DER WARTBURG

Angesichts der Ereignisse in Wittenberg sah sich Luther veranlasst, vorzeitig sein Asyl auf der Wartburg zu verlassen. Vermutlich kam er damit einer Bitte des neuen Stadtrats nach. Am 24. Februar kündigte er Kurfürst Friedrich seine Rückkehr an; mit Blick auf die politischen Probleme, in die diesen die Wittenberger Vorgänge gestürzt hatten, gratulierte Luther dem passionierten Reliquiensammler ironisch zum Erwerb eines spektakulären »neuen Heiligtum[s]« – »ein ganzes Kreuz mit Speeren und Geißeln« – und ermutigte ihn zum Leiden um des Wortes Gottes willen (Abb. 5, Kat.-Nr. I.39).[50] Der Kurfürst, der sich außerstande sah, für Luthers Sicherheit zu garantieren, versuchte vergeblich, ihn zurückzuhalten. Obwohl Luther am Abend des 28. Februar die Bedenken des Kurfürsten mitgeteilt wurden, brach dieser am Morgen des 1. März auf. Luther reiste noch inkognito in ritterlicher Kleidung. In Jena aß er im Gasthaus zum »Schwarzen Bären« mit Schweizer Studenten zu Abend, die ihn für Ulrich von Hutten hielten; einer von ihnen, der spätere St. Galler Prediger Johannes Kessler, hat einen rührenden Bericht über die Begegnung gegeben.[51] Erst von Borna aus schrieb Luther am 5. März wieder an Kurfürst Friedrich. Es handelt sich um einen seiner bewegendsten Briefe. Darin sprach er Friedrich für den Fall seiner Gefangennahme oder Tötung von jeder Schuld frei; er wisse, dass der Kurfürst ihn nicht schützen könne, stattdessen wolle er, Luther, mit der Kraft seines Glaubens den Fürsten schützen.[52] Um Friedrich vor der Öffentlichkeit zu entlasten, verfasste Luther wenig später noch einen weiteren Brief, der vom kursächsischen Gesandten dem Reichsregiment vorgelegt wurde; darin legte er dar, dass er ohne Wissen und Einverständnis des Kurfürsten zurückgekehrt sei.[53]

Luther erreichte Wittenberg am 6. März 1522 und zog wieder ins mittlerweile weitgehend geleerte Augustinerkloster ein. Am 9. März, dem ersten Sonntag der Fastenzeit (Invokavit), stand er wieder auf der Kanzel der Stadtkirche und hielt bis zum folgenden Sonntag jeden Tag eine Predigt. Mit den »Invokavitpredigten« gelang es ihm, die Wittenberger Reformation in ein ruhiges Fahrwasser zu lenken und die Rücksichtnahme auf die schwachen Gewissen zur Leitlinie für die Durchsetzung kirchlicher Neuerungen zu machen. Nach zehn Monaten auf der Wartburg war Luther zurück in seinem alten Wirkungskreis.

Abb. 5
Luthers Brief an Kurfürst Friedrich den Weisen vom 24. Februar 1522, *Wartburg, 24. Februar 1522, Kat.-Nr. I.39, Landesarchiv Thüringen – Hauptstaatsarchiv Weimar*

Jhesus

Gnade und glück von Gott dem Vater, dem newen heyligthumb, schreiben
drauf schreibe ich, M. gnedigster herr, an statt meyner erbietung.
E. f. g. hat nu lange zeyt nach heyligthumb ynn alle land werben
lassen, aber nu hatt gott e. f. g. begird erhoret, und hynn geschenckt
an alle kost und mühe, eyn gantz rechts und redliches stück und theyl
gewiß, und habe aber mal gnade und glück von gott dem newen
heyligthumb, das e. f. g. erschrecken nicht, es strecke die arme zu
trost euch, und laß den nagel tieff eyngehen, ich dancke und sey
frölich, also muß muß es gehen: wer gottes wort haben will
das auch nicht alleyn Annas und Caiphas tot reden, sondern auch
Judas unter den Aposteln sey und Pilatus unter den Fürden. Gotte
e. f. g. sey in klug und weyse, und rechte nicht nach vernunfft
und ansehen des wesens. Zage nur nicht, es ist noch nicht alleyn
da hernach her soll, e. f. g. schreibt myr narren doch noch eyn
kleyn wenig, ich kenne newlich diser und der gleichen gest besser.
Drumb fürchte ich mich auch nicht, das thut ihn wehe. es ist noch
alles das antworten. laßt wollt schreyen und verzagen, laßt fallen
werde feller. auch S. Peter und die Apostel, die werden wol wieder
kommen am dritten tage wenn Christus wieder auff stehet, es müß
das auch am rechten erfüllet werden. 2. Cor. 6. Exhibeamus nos in patientia
multa, 2c. E. f. g. wolle für gott haben. eyn grosser eyle hat der
feller mussen laussen, ich habe nicht mehr zeyt. will gebe
daß gott wohl schier da seyn. E. f. g. neme sich meyn nur nichts an

E. f. g.

unterthaniger
Diener
Martinus Luther

21

1 Zu Luthers Auftreten in Worms Brecht 1990, S. 427–453; Reuter 1971.
2 Schäufele 2012.
3 WA BR 2, S. 305 (Nr. 400); zitiert nach Luther/Hintzenstern 1991, S. 9.
4 Zum Folgenden Köstlin 1903, Bd. 1, S. 430–434; Brückner 1864, S. 47–56; Schwarz 2020c, S. 41–46.
5 Königs Bericht in Faksimile und Transkription in: Luther, Dokumente 1983, S. 103, 343 (Nr. 64).
6 Vgl. zum Folgenden Köstlin 1903, Bd. 1, S. 430–499; Bornkamm 1979, S. 15–55; Brecht 1986, S. 11–63; Leppin 2006, S. 181–192; Schilling 2012, S. 237–275; Roper 2016, S. 252–280; Orr 2015; Schall/Schwarz 2017; Rosin 2019; Wessel 1955; Asche 1967.
7 WA TR 3, Nr. 2885, 3814; WA TR 5, Nr. 5351, 5353, 5358b, 5375d; WA TR 6, Nr. 6816.
8 Mathesius/Buchwald 1889, S. 67–83; Ratzeberger/Neudecker 1850, S. 52–56.
9 Ediert in WA BR 2, S. 330–453 (Nr. 405–454). In deutscher Übersetzung in: Luther/Hintzenstern 1991.
10 Luther/Hintzenstern 1991, S. 28.
11 WA BR 2, Nr. 418, 419, 421, 423, 428, 429, 435, 441, 445, 446, 451, 452.
12 WA BR 2, S. 365, Z. 35f. (Nr. 420); vgl. S. 359, Z. 134 (Nr. 418).
13 WA BR 2, S. 355, Z. 37f. (Nr. 417); von Luther selbst nur in diesem Brief verwendet.
14 Luther/Hintzenstern 1991, S. 21.
15 Ratzeberger/Neudecker 1850, S. 56.
16 Nebe 1929; Klein 2017, S. 107–111.
17 Zum Folgenden Böcher 1992; Schwarz 2015.
18 Luther/Hintzenstern 1991, S. 61–63.
19 Mathesius/Buchwald 1889, S. 75f.
20 Neumann 2016, S. 67–69, 79–86.
21 WA BR 2, S. 334, Nr. 408, Z. 6.
22 Luther/Hintzenstern 1991, S. 41.
23 WA TR 3, Nr. 2885, 3814; WA TR 5, Nr. 5358b; WA TR 6, Nr. 6816; Mathesius/Buchwald 1889, S. 71; Ratzeberger/Neudecker 1850, S. 54.
24 Joestel 2013, S. 193–196.
25 Bornkamm 1979, S. 586–603; Brecht 1986, S. 356–395; Leppin 2006, S. 294–296; Neumann 2016, S. 103–109.
26 WA 7, S. 544–604. Vgl. Burger 2007.
27 WA 5.
28 WA 8, S. 168–204.
29 WA 8, S. 336–397.
30 WA 8, S. 43–128.
31 WA 7, S. 621–688.
32 WA BR 2, S. 420f. (Nr. 448) = Luther/Hintzenstern 1991, S. 107.
33 *Enarrationes epistolarum et evangeliorum quas postillas vocant*, WA 7, S. 458–537.
34 »Germanis meis natus sum, quibus et serviam«: WA BR 2, S. 397, Nr. 435, Z. 34. Vgl. Schilling 2012, S. 267–270.
35 Leppin 2007.
36 WA 10.I.1, S. 257, Z. 18–S. 258, Z. 7.
37 Bornkamm 1979, S. 42.
38 WA 10.I.1, S. 8–18.
39 Schäufele 2020.
40 Luther an Melanchthon, 1.8.1521, zitiert nach: Luther/Hintzenstern 1991, S. 55. Im Original: »Esto peccator et pecca fortiter, sed fortius fide et gaude in Christo« (WA BR 2, S. 372, Nr. 424, Z. 84f.). Vgl. Barth 1984.
41 Bornkamm 1979, S. 56–71; Brecht 1986, S. 34–53; Roper 2016, S. 281–310.
42 Luther/Hintzenstern 1991, S. 60.
43 *De votis monasticis iudicium*, WA 8, S. 564–559.
44 Schäufele 2017.
45 Zitiert nach: Luther/Hintzenstern 1991, S. 76. Im Original: »sacrificulus« (WA BR 2, S. 395, Nr. 434, Z. 14).
46 WA 8, S. 477–563; ursprünglich auf Latein verfasst: *De abroganda missa privata*, WA 8, S. 398–476.
47 Luther an Spalatin, ca. 5.12.1521, zitiert nach: Luther/Hintzenstern 1991, S. 98.
48 WA 8, S. 670–687.
49 Ebenda, S. 685, Z. 8–10.
50 Luther/Hintzenstern 1991, S. 124.
51 Kessler/Goetzinger 1870, Bd. 1, S. 145–151. Auch in: Junghans 1967, S. 327–333.
52 Luther, Dokumente 1983, S. 107, 344 (Nr. 67). Edition: WA BR 2, S. 453–457 (Nr. 455); Luther/Hintzenstern 1991, S. 125f.
53 Luther, Dokumente 1983, S. 112–114, 345 (Nr. 72).

»Ich lass mich eintun und verbergen, weiß selbst noch nicht wo« –

Luthers »Entführung« auf die Wartburg

Nachdem Luther seine Schriften beim Verhör auf dem Wormser Reichstag am 17. und 18. April 1521 nicht wie gefordert widerrufen hatte, drohte ihm die Reichsacht. Unter Zusicherung freien Geleits trat er wenige Tage darauf seine mehrtägige Rückreise nach Wittenberg an. Luther wusste bereits von der ihm bevorstehenden »Entführung« und berichtete Lucas Cranach am 28. April davon. Der sächsische Kurfürst Friedrich der Weise hatte dafür sorgen lassen, dass der Mönch zu seinem eigenen Schutz von der öffentlichen Bühne verschwinden sollte – auf die Wartburg.

I.1 (Abb. S. 10)

Bericht des Eisenacher Kanonikers Johannes König über den Überfall auf Luther

Johannes König, 15. Mai 1521, Handschrift, 22,0 x 21,5 cm

Landesarchiv Thüringen – Staatsarchiv Meiningen, GHA Sekt. IV, Nr. 73, Bl. 1

Auf der Rückreise vom Wormser Reichstag nach Wittenberg wurde Luther südlich des ernestinischen Eisenachs am späten Abend des 4. Mai 1521 in einem Scheinüberfall gefangen genommen und auf die Wartburg gebracht. Der älteste Bericht über diesen Vorfall geht auf den Eisenacher Kanoniker (Geistlichen) Johannes König zurück, der die Ereignisse nach der Schilderung von Luthers Onkel Heinz Luther niederschrieb. Er berichtet eindrücklich, wie Luther nach dem Verwandtenbesuch in Möhra auf dem Weg nach Schweina nahe dem Schloss Altenstein von fünf »Reisigen« (Reitern) überfallen und verschleppt worden sei. Die Entführer seien daraufhin in Richtung Brotterode geritten, das nicht mehr in kursächsischem Gebiet lag, wohl um eine falsche Fährte zu legen. // DMi

Aller Knecht und Christi Untertan 1996, S. 213, Kat.-Nr. 137; Schwarz 2015, S. 222f.; Luther und die Deutschen 2017, S. 214, Kat.-Nr. II.13

»Ich begab mich über den Wald zu meiner Verwandtschaft [...]. Ich trennte mich von ihr, als wir den Weg nach Waltershausen einschlugen. Bald darauf wurde ich in der Nähe der Burg Altenstein gefangen genommen. Amsdorf hatte es notwendigerweise gewußt, ich würde von irgend jemand festgenommen werden, den Ort meines Gewahrsams kennt er aber nicht.«

Martin Luther an Georg Spalatin, 14. Mai 1521, zitiert nach Luther/Hintzenstern 1991

I.2
Der Scheinüberfall auf Luther am 4. Mai 1521
um 1590, Kupferstich, 21,6 x 30,6 cm
Dauerleihgabe der Sparkassen-Kulturstiftung Hessen-Thüringen
Wartburg-Stiftung, Kunstsammlung, Inv.-Nr. DL-G001

Die Beschreibung dieses Kupferstichs ist auf einer Inschriftentafel oberhalb der Darstellung platziert: »Anno 1521 kommt D. Luther von Worms, wird zwischen Altenstein und Waltershaußen auf Anordnung Churfürst Friedrichs zu Sachsen [...] gefänglich angenommen und auf das Hauß Wartburg in gute Sicherheit gebracht.« Mit dieser Information kann jeder Betrachter hier die fingierte Entführung des Reformators auf die Wartburg erkennen und muss sich auch nicht wundern, über dem Haupt des in einer herrschaftlichen Sänfte sitzenden Mannes den Namenszug »D. Luther« zu lesen. In der vorbildhaften Bildkomposition eines um 1552 entstandenen Gemäldes sitzt an seiner Stelle Kaiser Karl V., der Johann Friedrich aus seiner Gefangenschaft entlässt.

Während sich der anonyme Kupferstecher in der zentralen Szene also einer ganz anderen Darstellung bediente, hinterließ er oben links die älteste bekannte Darstellung der Wartburg, die zudem durchaus den Anspruch auf Authentizität erheben kann. Das im Hintergrund des Geschehens für Luther bereitstehende Gefährt diente unter anderem als Vorbild für die detailgetreue Rekonstruktion des Reisewagens, der in dieser Ausstellung präsentiert wird. // GJ

Schwarz 1994, S. 91; Aller Knecht und Christi Untertan 1996, S. 212, Kat.-Nr. 136; Holsing 2004, S. 83f.; Luther und die Deutschen 2017, S. 214f., Kat.-Nr. II.14

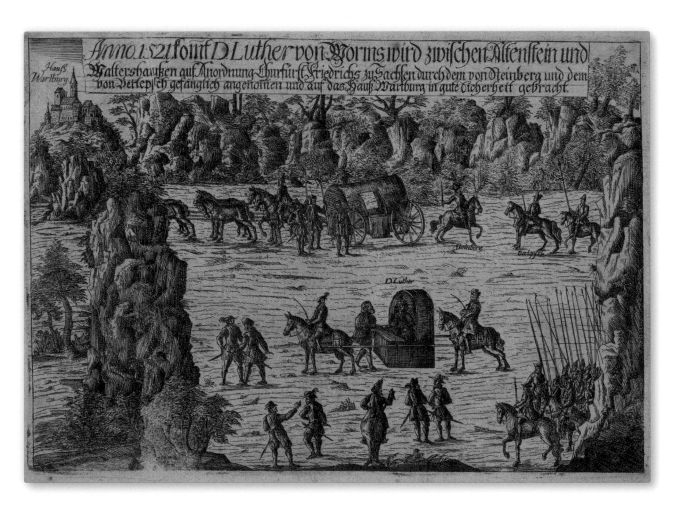

LUTHERS REISEROUTE WITTENBERG – WORMS – WARTBURG 1521

Martin Luther brach wahrscheinlich am 2. April 1521 von Wittenberg auf, nachdem Ende März der Reichsherold Kaspar Sturm mit der Vorladung zum Reichstag nach Worms eingetroffen war. Neben Sturm begleiteten ihn der Augustinermönch Johannes Petzensteiner und Nikolaus von Amsdorf. Der Rat der Stadt Wittenberg stellte ihm einen überdachten Reisewagen (Kat.-Nr. I.3), die Universität 20 Gulden Zehrgeld zur Verfügung. Bereits in Naumburg und Weimar wurde er ehrenvoll empfangen, in Erfurt predigte er am 7. April mit großer öffentlicher Aufmerksamkeit in der überfüllten Augustinerkirche. Weitere Predigten hielt Luther in Gotha und Eisenach; hier wurde er aufgrund anhaltenden Unwohlseins zur Ader gelassen. Die Reise führte ihn

weiter nach Frankfurt/Main, von wo er am 14. April einen Brief an seinen Vertrauten Georg Spalatin sandte. In Worms traf Luther schließlich mit großer Öffentlichkeitswirkung am Morgen des 16. April ein. An den beiden darauffolgenden Tagen sprach er beim Reichstag vor; die folgende Woche schloss sich mit Verhandlungen zwischen Kaiser Karl V. und den Reichsständen in der Luthersache an. Am Abend des 25. April erhielt Luther schließlich die offizielle Mitteilung des kaiserlichen Vorgehens gegen ihn und die Frist, binnen 21 Tagen mit freiem Geleit wieder in Wittenberg zu sein. Er trat am kommenden Morgen die Heimreise an, wiederum begleitet von Reichsherold Sturm, den er am 29. April in Friedberg frühzeitig aus seiner Begleitpflicht entließ,

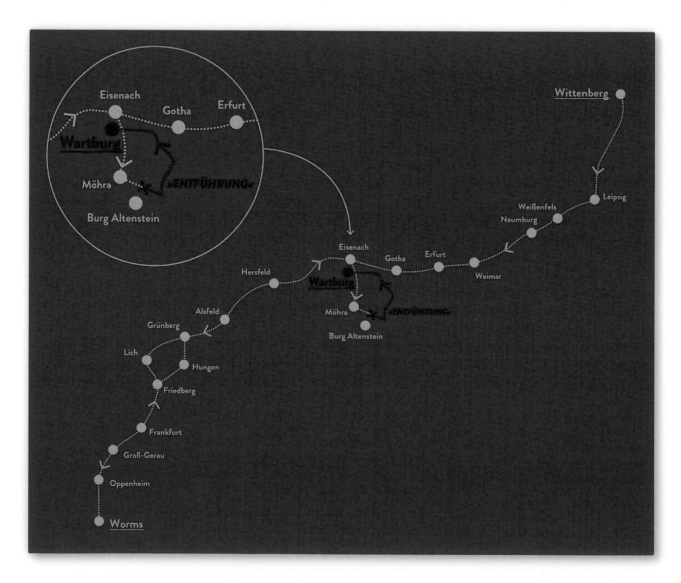

Hieronymus Schurff, Justus Jonas, Petrus Suawe, Petzensteiner und Amsdorf. Am 28. April schrieb Luther aus Frankfurt mit dem Hinweis »Ich laß mich eintun« an Lucas Cranach. Nach seiner Predigt in der Eisenacher Georgenkirche am 3. Mai reiste Luther mit Amsdorf und Petzensteiner nach Möhra zu den Verwandten des Vaters; Jonas, Schurff und Suawe reisten allein Richtung Wittenberg weiter. Nach der Predigt in Möhra am Morgen des 4. Mai fand der Scheinüberfall auf Luther nahe der Burg Altenstein statt. Nach Umwegen erreichte er schließlich am späten Abend gegen 11 Uhr die Wartburg. // CM

WA BR 2, Nr. 400, S. 305f. und Nr. 410, S. 336–341; WA TR 5, Nr. 5353, S. 82; Brecht 1981, S. 427–453; Luther/Hintzenstern 1991, S. 9f. und S. 19–21; Aller Knecht und Christi Untertan 1996, S. 56; Mau 1996, S. 49–54

»*Spalatin schreibt [aus Worms], daß ein so scharfes Edikt geschmiedet werde, daß man unter Gefahr für die Mitwisser das Land durchforschen will nach meinen Büchlein, damit sie sich schnell den Untergang bereiten.*«

Martin Luther an Philipp Melanchthon, 12. Mai 1521, zitiert nach Luther/Hintzenstern 1991

»*Ich bin an dem Tage, an dem man mich von Dir wegriß, von dem langen Weg ermüdet – ich ungeübter Reiter! – ungefähr um 11 Uhr in meiner Herberge im Finstern angelangt. Nun habe ich hier gar nichts zu tun, bin wie ein Freier unter den Gefangenen.*«

Martin Luther an Nikolaus von Amsdorf, 12. Mai 1521, zitiert nach Luther/Hintzenstern 1991

I.3

Luthers Reisewagen

Rekonstruktion von Theo Malchus, Gunther Löbach, Planung und Beratung: Rudolf Wackernagel (†), 2017, Wagen-
kasten, Räder: Eichenholz, Esche und Fichte, Schmiedeeisen; Deckplane: Rindsleder, 420,0 x 223,0 x 258,0 cm
Wartburg-Stiftung

Martin Luther reiste auf dem Weg nach und von Worms vermutlich in einem sogenannten Kobel-Wagen, den ihm der Wittenberger Stadtrat zur Verfügung gestellt hatte. Gestützt auf den Kupferstich, der den Scheinüberfall auf Martin Luther in Szene setzt (Kat.-Nr. I.2), wurde das Gefährt rekonstruiert. Dieser Wagentypus war in Mitteleuropa seit dem 13. Jahrhundert üblich und wurde bis mindestens Ende des 16. Jahrhunderts genutzt. Die Bezeichnung »Kobel« oder »Koben« geht dabei auf das mittelhochdeutsche Wort für Verschlag zurück und bezieht sich auf den kastenartigen Aufbau des Wagens, der aus einem hölzernen Lattengerüst besteht, das als Schutz gegen Witterungsbedingungen und Sichtschutz mit Leder überzogen war. // CM

Pöschl 2016, S. 16–18; Luther und die Deutschen 2017, S. 215, Kat.-Nr. II.15

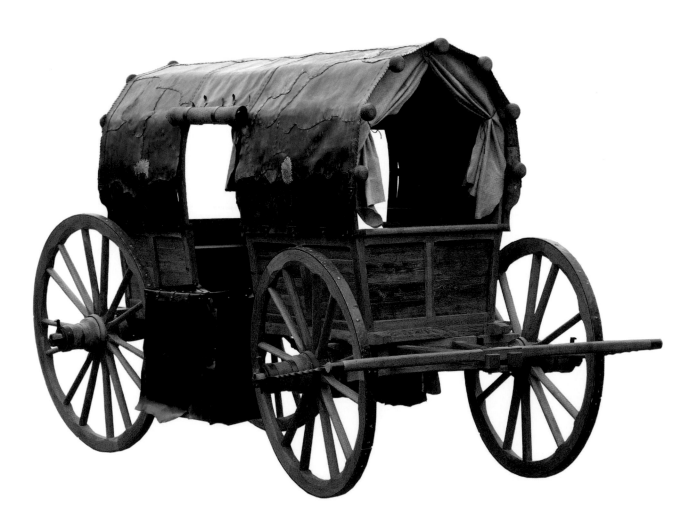

I.4
Der Romischen kaiserlichen Maiestat Edict wider Martin Luther
Bucher vnnd lere seyne anhenger Enthalter vnd nachuolger [...]
Sogenanntes Wormser Edikt
Kaiser Karl V., Erfurt, 1521, gedruckt bei Hans Knappe d. Ä., 19,0 x 14,6 cm
Universitätsbibliothek Leipzig, Kirchg.996/2
(in der Ausstellung als Reproduktion)

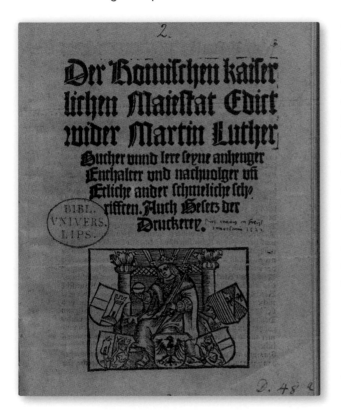

Nachdem Luther auf dem Reichstag in Worms seine Schriften nicht widerrufen wollte, ließ der papsttreue Kaiser Karl V. die Reichsacht über Luther verhängen. Das vom päpstlichen Nuntius Aleander entworfene Edikt erschien am 26. Mai, wurde jedoch auf den 8. Mai zurückdatiert, um darüber hinwegzutäuschen, dass es im Beisein von nur noch wenigen anwesenden Reichsständen durchgesetzt wurde. Luther war damit geächtet und durfte weder versteckt noch versorgt werden, ferner sollte jedermann Luther und seine Anhänger ausliefern und Luthers Schriften vernichten. Die Nachricht erreichte Luther auf der Wartburg und mündete seinerseits in Unverständnis und trotzige Siegesgewissheit. Das Wormser Edikt hätte das Ende der Reformation bedeuten können, doch seine konkrete Umsetzung oblag jedem Reichsstand für sich. // DMi

Kaiser Karl V. 2000, S. 241f., Kat.-Nr. 215; Kaufmann 2016, S. 298f.; Luther und die Deutschen 2017, S. 214, Kat.-Nr. II.12

»Was Du über das so harte Edikt schreibst, nach dem die vor Wut Schnaubenden sogar nach der Gesinnung schnüffeln, betrübt mich sehr, nicht meinetwegen, sondern weil die Unvernünftigen ein solches Übel auf ihr Haupt laden und sich weiterhin mit einem so großen Haß beladen.«

Martin Luther an Georg Spalatin, 14. Mai 1521, zitiert nach Luther/Hintzenstern 1991

»Leb wohl und grüße alle unsere Freunde!« –
Die Briefe von der Wartburg

Briefe waren für Luther die einzige Möglichkeit mit der Außenwelt in Kontakt zu treten, um vom Fortgang der Reformation zu erfahren und auf diese einzuwirken. Die insgesamt 38 überlieferten, fast ausschließlich lateinischen Briefe aus der Wartburgzeit geben einen sehr persönlichen Einblick in Luthers mitunter aufgewühlte Gefühlslage, in sein theologisches Verständnis und seine allmählich einsetzende produktive Schaffenskraft. Er berichtet von Einsamkeit, Selbstzweifeln, qualvollen Verdauungsbeschwerden und von einem Jagdausflug, kritisiert die Qualität zugesandter Druckbögen aus Wittenberg, geht mit Mönchsgelübden und der Beichte ins Gericht und sinniert über die Antworten an seine theologischen Gegenspieler.

I.5
Brief Martin Luthers an Nikolaus von Amsdorf vom 12. Mai 1521

Martin Luther, Wartburg, 12. Mai 1521
Abschrift von Georg Rörer, 1533, 1551, Handschrift, 21,5 x 18,0 cm
Thüringer Universitäts- und Landesbibliothek Jena, Sammlung Rörer, Sig. Ms. Bos. q. 24n, Bl. 182v

Eine Woche nach seinem Verschwinden berichtet Luther seinem Freund Nikolaus von Amsdorf von seinem Befinden. Er schreibt, dass er bereits vollendete, an die Wittenberger Freunde adressierte Briefe auf Anraten Hans von Berlepschs wieder zerrissen habe, um die Geheimhaltung nicht zu gefährden. Fortan sollte der Briefverkehr zwischen der Wartburg und Wittenberg einzig über Berlepsch und Spalatin laufen.

Der kurze lateinische Brief wird vom auf Deutsch geschriebenen, eingeschobenen Satz »Mein arß ist bös worden« jäh unterbrochen, mit dem Luther seinem Unmut über die peinigenden Verdauungsbeschwerden Luft macht. Sie sollten ihm noch über viele Monate hinweg ein unliebsamer Begleiter auf der Wartburg sein. Später wird er sie als ein ihm persönlich von Christus auferlegtes Kreuz bezeichnen. Ferner erzählt er vom Ausgang des Scheinüberfalls, als er nach einem langen und ermüdenden Ritt um 11 Uhr nachts auf der Wartburg ankam. »Nun habe ich hier gar nichts zu tun, bin wie ein Freier unter den Gefangenen«, schreibt Luther verzagt. In dieser ungewohnten, für ihn schwierig auszuhaltenden Situation bittet er Amsdorf um Beistand im Gebet; auch er werde für Amsdorf beten, auf dass dieser sich freudig dem Predigen hingeben möge – worin Luthers Sorge um den Fortgang der Reformation deutlich wird. Er beschwört die Wittenberger, sich vor den Papsttreuen und ihrem »grausamen Edikt« gegen ihre Sache zu hüten, ehe er siegesgewiss mit einer Bibelstelle schließt: »Der Herr aber wird ihrer lachen.«

Der nicht im Original erhaltene Brief ist als Abschrift von Georg Rörer (1492–1557) überliefert, einem der engsten Mitarbeiter Luthers. // DMi

WA BR 2, Nr. 408, S. 334f., Luther/Hintzenstern 1991, S. 16; Leppin/Schneider-Ludorff 2014, Art.: Rörer (Rorarius) Georg, S. 611f. [Stefan Michel]; Schall/ Schwarz 2017, S. 289

»Ich hatte neulich an Euch alle geschrieben, mein lieber Amsdorf. Aber ich habe die Briefe wieder zerrissen auf Anraten eines Mannes, der Bescheid weiß. Denn es gibt noch keine sichere Möglichkeit zum Absenden von Briefen.«

Martin Luther an Nikolaus von Amsdorf, 12. Mai 1521, zitiert nach Luther/Hintzenstern 1991

I.6
Brief Martin Luthers an Georg Spalatin vom 15. Juli 1521

Martin Luther, Wartburg, 15. Juli 1521, Handschrift, 22,3 x 34,0 cm

Landesarchiv Sachsen-Anhalt, DE, Z 8 Anhaltisches Gesamtarchiv. Lutherhandschriftensammlung, Nr. 125

Luther berichtet in diesem Brief in deutlichen Worten von der Wirkung der Pillen, die seine Darmbeschwerden lösten, aber noch keine Linderung der Schmerzen beim Stuhlgang verschafften. Er wolle sich ärztliche Hilfe in Erfurt suchen, wenn keine baldige Besserung einträte. Zur, zuvor von Spalatin berichteten, fortschreitenden Reformationsbewegung in Wittenberg äußert sich Luther erleichtert, dass seine Abwesenheit keinen Stillstand seiner Ideen bedinge. Gleichzeitig trägt er Spalatin auf, Philipp Melanchthon in seiner Tätigkeit für die Bewegung zu bestärken. Die Geheimhaltung von Luthers Aufenthaltsort scheint durchlässiger zu werden – so erfährt Luther aus einem Bericht Amsdorfs von Gerüchten am Hofe Herzog Johanns des Beständigen, die ihn wenige Tage später zum Verfassen eines zur Ablenkung gedachten Briefs mit der Erwähnung Böhmens veranlassen. Abschließend berichtet er über den bereits erfolgten Versand seiner Erwiderung an Jacobus Latomus für die Drucklegung. Der Löwener Theologe hatte im Mai 1521 eine Schrift veröffentlicht, in der er eine theologische Rechtfertigung zur Verurteilung von Luthers Lehren gab. Luthers Gegenrede *Rationis Latominianae* lag schließlich im September gedruckt vor. Die Zeilen schließt Luther mit den Worten: »Weiter habe ich nichts zu schreiben, da ich endlich einmal ein wirklicher Eremit bin. Darum leb wohl.« // CM

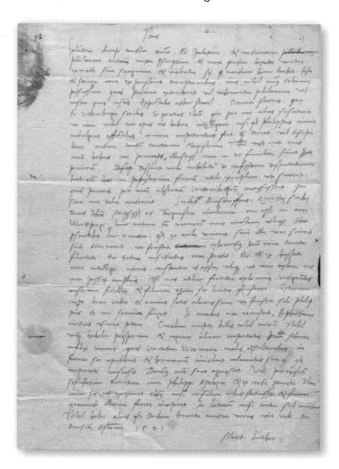

WA BR 2, Nr. 420, S. 364f., Luther/Hintzenstern 1991, S. 48f.; Höß 1996, S. 58; Aller Knecht und Christi Untertan 1996, S. 205

»Dem jungen Fürsten [Johann Friedrich] habe ich auf seinen letzten Brief nicht geantwortet, damit mein Aufenthaltsort nicht bekannt wird, ich halte es für unnötig, daß das Geheimnis durch irgendeinen Umstand gelüftet wird, wenn Briefe und Ortsangaben vervielfältigt werden.«

Martin Luther an Georg Spalatin, 10. Juni 1521, zitiert nach Luther/Hintzenstern 1991

I.7
Brief Martin Luthers an Georg Spalatin vom 15. August 1521
Martin Luther, Wartburg, 15. August 1521, Handschrift, zwei Blätter: 21,7 x 34,1 cm und 42,7 x 33,9 cm
Landesarchiv Sachsen-Anhalt, DE, Z 8 Anhaltisches Gesamtarchiv. Lutherhandschriftensammlung, Nr. 129

Luther beginnt seinen Brief mit einer Beschwerde über die Qualität zugesandter Druckbögen seiner Schrift *Von der Beicht*. Er fürchtet aufgrund des seines Erachtens nachlässigen und unsauberen Drucks auf schlechtem Papier, »daß durch solches Beispiel an den Evangelien und Episteln gesündigt wird«. Aufgebracht resümiert er: »Es ist besser, nicht zu erscheinen, als so veröffentlicht zu werden!«. In diesen Äußerungen offenbaren sich nicht nur Luthers hohe Ansprüche an seine eigene Arbeit, sondern auch an die Drucktechnik, die die weite Verbreitung seiner Schriften erst ermöglichte. Ausführlich diskutiert er eine Auslegung Karlstadts zum Zölibat, die er zwar prinzipiell lobenswert, aber unzureichend nennt, da dieser ungünstige Bibelstellen als Beleg angeführt habe. Offenbar treibt das Thema Luther – womöglich auch aus persönlichen Motiven – um: »Denn was ist gefährlicher, als eine so große Schar von Leuten, die den Zölibat gelobten, zur Heirat aufzufordern mit so unzuverlässigen und unklaren Bibelstellen, so daß sie hernach mit ständiger und schlimmerer Gewissensqual gemartert werden als jetzt.«

Das Autograph ist auch ein aufschlussreiches Zeugnis über den Wartburgaufenthalt. So erkundigt sich Luther aus Sorge, dem freigiebigen Amtmann zur Last zu fallen, wer eigentlich für seine Verpflegung aufkomme. Abwechslung vom einsamen Wartburgalltag erfuhr Luther bei einem Jagdausflug. Seinen vergeblichen Versuch, einen Hasen vor einer Hundemeute zu retten, setzt der stets theologisierende Reformator dabei mit der Seelenjagd von Teufel und Papst gleich: »Und wieviel Vergnügen mir diese Art [von Zeitvertreib] auch machte, soviel Mitleid und Schmerz war geheimnisvoll beigemischt. Denn was bedeutet dieses Bild anderes als den Teufel, der durch seine Nachstellungen und durch die gottlosen Magister, durch seine Hunde – nämlich durch die Bischöfe und Theologen – diese unschuldigen Tierlein jagt?« // DMe

WA BR 2, Nr. 427, S. 379–382, Luther/Hintzenstern 1991, S. 61–63; Schall/Schwarz 2017, S. 289

I.8

Brief Martin Luthers an Georg Spalatin vom 9. September 1521

Martin Luther, Wartburg, 9. September 1521, Handschrift, zwei Blätter: 21,3 x 33,8 cm und 21,1 x 33,6 cm

Landesarchiv Sachsen-Anhalt, DE, Z 8 Anhaltisches Gesamtarchiv. Lutherhandschriftensammlung, Nr. 130

Luther kritisiert die Neigung einiger Zeitgenossen, besonders des sehr angesehenen Humanisten Erasmus von Rotterdam, zu höflichen, zurückhaltenden Worten. In der Auseinandersetzung mit dem Papsttum hält er eine solche Ausdrucksweise für nutzlos, da »das Schelten, Beißen und Angreifen« fehlt. Zudem führt Luther eine Bibelstelle ins Feld, in welcher der Prophet Jeremia diejenigen verflucht, die im Kampf gegen Gottes Feinde Milde walten lassen. Der Reformator bezieht diese Bibelstelle aber auch auf sich selbst und seine eigenen, an Kampfeskraft mangelnden Worte auf dem Reichstag zu Worms, weswegen ihn sein Gewissen noch immer plagt.

Ferner informiert er Spalatin, dass sein Gastgeber Hans von Berlepsch Herzog Johann von Sachsen Luthers Aufenthaltsort mitgeteilt hat. Selbst der Bruder und Mitregent des sächsischen Kurfürsten Friedrich des Weisen wusste also monatelang nicht, wo der vogelfreie Mönch versteckt gehalten wurde. Über sein Befinden schreibt Luther, dass ihn schmerzhafte Verdauungsprobleme plagen, die ihn nicht schlafen lassen. Er sei »immer noch schläfrig und faul zu Gebet und Widerstand« gegen die Pläne des Teufels und hadere mit sich selbst.

Zuletzt wünscht sich Luther, dass sein Freund Melanchthon in Wittenberg öffentlich predigen möge. Dass jener als Laie und verheirateter Mann eigentlich nicht dazu berechtigt war, spielt für Luther keine Rolle – für ihn zählt, dass der vom neuen Glauben inspirierte Melanchthon mehr als geeignet ist, dem Volk das Wort Gottes näherzubringen, denn dieses sei »bei Philipp vor anderen reichlich vorhanden«. Mit der Wiedereinführung der Laienpredigt möchte er außerdem zu den damals nicht mehr befolgten Gebräuchen der alten Kirche zurückkehren. Luther rechnet jedoch damit, dass Melanchthon nicht auf seinen Vorschlag hören wird. Deswegen bittet er Spalatin, sich beim Stadtrat und der Gemeinde für die Einsetzung Melanchthons starkzumachen, und warnt ihn zudem vor Melanchthons eloquenten Herausredekünsten: »Laß Dich bitte nicht durch seine Ausreden abweisen. Er wird sehr schöne Feigenblätter vorweisen, wie es seine Art ist.« // CF

WA BR 2, Nr. 429, S. 387–390, Luther/Hintzenstern 1991, S. 69–71; Aller Knecht und Christi Untertan 1996, S. 288

»*Briefe an Gerbel und Taubenheim konnte ich dem Boten nicht mitgeben, er hatte es eilig. Innerhalb einer Stunde musste ich Dein Paket aufmachen und eine Antwort schreiben.*«

Martin Luther an Georg Spalatin, 6. Oktober 1521, zitiert nach Luther/Hintzenstern 1991

»Ich wünsche mir, mit Dir zusammen zu sein, damit es möglich wird, weiter über die Klostergelübde zu sprechen. Es ist sinnlos, brieflich zu disputieren. Denn dann schreibt der eine mit vielen Worten, worüber der andere genau Bescheid weiß [...]. Wenn ich irgend kann, werde ich irgendwo heimlich ein Treffen zwischen uns verabreden [...]. Bis dahin werde ich in den Wind reden.«

Martin Luther an Philipp Melanchthon, 9. September 1521, zitiert nach Luther/Hintzenstern 1991

»Schreib ja alles, was bei Euch passiert« –
Die Korrespondenzpartner

Luther schrieb von der Wartburg vor allem an seine Vertrauten Philipp Melanchthon, Georg Spalatin und Nikolaus von Amsdorf. Ihnen gegenüber äußerte er sich ganz ungezwungen über seine Gefühlslage als »Gefangener« auf der Wartburg, erkundigte sich über aktuelle Vorkommnisse, über ihr Leben und Arbeiten in Wittenberg, diskutierte ausführlich theologische Fragen, gab Anweisungen für den Druck seiner Schriften, forderte Bücher und Material an und erhielt mit der Post sogar Pillenmedizin aus Wittenberg.

I.9
Porträt Philipp Melanchthons
Albrecht Dürer, 1526, Kupferstich, 17,7 x 13,1 cm
Wartburg-Stiftung, Kunstsammlung, Inv.-Nr. G1597
(in der Ausstellung als Reproduktion)

Das von Albrecht Dürer geschaffene Porträt Philipp Melanchthons entstand anlässlich der Einweihung des humanistischen Gymnasiums in Nürnberg. Die Inschrift besagt: »Das Antlitz vermochte Dürers erfahrene Hand nach dem Leben zu zeichnen, nicht jedoch seinen Geist.« Der manchem Zeitgenossen wie ein Knabe erscheinende Melanchthon (1497–1560), der an der Universität Wittenberg als Professor für Altgriechisch angestellt war, entwickelte sich zum engsten Vertrauten Luthers und neben diesem zum wohl bedeutendsten Akteur für die erfolgreiche Wittenberger Reformation.

Während Luthers Wartburgzeit unterhielten die beiden einen freundschaftlich-privaten Briefwechsel, bei dem immer wieder theologische Fragen diskutiert wurden, Luther ihm Mut für die bevorstehenden Aufgaben zusprach, ihn aber auch immer wieder fürsorglich ermahnte, wie etwa im Brief vom 13. Juli 1521: »Aber ich bin ungehalten über Dich, der Du Dich mit so schweren Arbeiten belastest und nicht [auf mich] hörst, daß Du Dich schonen sollst. Da bestimmt Dich Deine Einstellung ganz beispiellos! Wie oft habe ich Dir dies zugerufen! Aber genausooft könnte ich einem Tauben eine Geschichte erzählen!« // DMi

WA BR 2, Nr. 418, S. 356–359, Luther/Hintzenstern 1991, S. 41–44; Scheible 1997; Wunderlich 1997; Albrecht Dürer Druckgrafik 2001, S. 241f., Kat.-Nr. 101; Dingel/Leppin 2014, Art.: Philipp Melanchthon, S. 163–173 [Heinz Scheible]

»Deshalb sei Du einstweilen der Diener am Wort und befestige die Mauern und Türme Jerusalems, bis sie auch Dich angreifen. Du kennst Deine Berufung und Deine Gaben. Ich bete unentwegt für Dich [...]. Mach es genauso, und wir tragen gemeinsam jene Last.«

Martin Luther an Philipp Melanchthon, 12. Mai 1521, zitiert nach Luther/Hintzenstern 1991

I.10

Georg Spalatin, ein Kruzifix anbetend

Lucas Cranach d. Ä., 1515, Holzschnitt, 16,5 x 11,5 cm, Staatliche Museen zu Berlin, Kupferstichkabinett, Inv.-Nr. 978-11
(in der Ausstellung als Reproduktion)

Chriſto Saluatori Deo Opti. Maƥ.
Georgius Spalatinus. peccator

Quas tibi. peccator. pro tanto munere. grateis
Soluere Chriſte poteſt. quod tibi ferre ſacrum.
Quid non inferius tam dira morte rependat.
Que faciat caſum. victima ceſa. parem.
Iſta tibi pietas ſuperos ſummiſit et horeum.
Et Mundum tanta relligione regis.
Morte tibi tanta mortaleis adferis omneis
Et facis ad ſummum poſſe venire patrem.
Inde tibi placuit primi reparare parentis
Occaſum. et miſeros inſinuare Patri.
Inde tibi placuit defuncti querere vitam.
Inde patere polos. inde ſalutis iter
Iſtac ad patrem. et felicia regna. vocaſti.
Iſtac ad celos. agmina cuncta. trahis.
hoc hominum vireis. hoc omnia ſidera vincit.
Vincit id angelicas. ambroſiaſqʒ manus.
Ergo tibi corpus. mentem. Deus Optime. dedo.
Ergo tibi ſuppler offero Chriſte preceis.
Quod ſi plura velis. da vireis. queſo. clienti.
Ut tibi pro meritis munera digna feram
.M D XV.

Viele der heute noch erhaltenen Briefe Luthers aus seiner Wartburgzeit sind an seinen Freund Georg

> *»Wie ich mein Exil ertrage, soll Dir keine Sorgen machen. [...] Sorge dafür, so beschwöre ich Dich, daß meine Manuskripte sorgfältig aufbewahrt oder an mich zurückgeschickt werden. Ich habe erfahren, daß der Satan nach ihnen greifen will.«*
>
> Martin Luther an Georg Spalatin, 15. August 1521, zitiert nach Luther/Hintzenstern 1991

Spalatin (1484–1545) adressiert. Als Hofprediger und Geheimsekretär des Kurfürsten Friedrich des Weisen half Spalatin diesem unter anderem bei der Bearbeitung seines Schriftwechsels, fungierte als Übersetzer für die Verkehrssprache Latein und beriet Friedrich in weltlichen wie geistlichen Belangen. Das versetzte Spalatin in die Lage, als Mittler zwischen dem Kurfürsten und Luther tätig zu sein. Während Luthers Wartburgaufenthalt war er dessen Mittelsmann zur Außenwelt, indem er beispielsweise für den Reformator Briefe und Manuskripte an Dritte weiterleitete.

Auf dem Cranach-Holzschnitt von 1515 ist Spalatin als betender Sünder vor dem Kreuz Christi dargestellt. Einer Deutungsmöglichkeit zufolge spielt die Grafik auf eine im gleichen Jahr gehaltene Vorlesung Luthers an, in der der Reformator seinen theologischen Grundsatz vom alleinigen Heil durch die Gnade Gottes zu entwickeln begann. Spalatin stand seit 1514 mit Luther in Kontakt und zeigte großes Interesse an dessen theologischen Ausführungen. // CF

WA BR 2, Nr. 436, S. 399, Nr. 443, S. 409, Luther/ Hintzenstern 1991, S. 79, 98; Markert 2008, S. 93f.; Stephan 2014, S. 33f., 39; Kohnle 2014, S. 45, 47–49; Willing-Stritzke 2014, S. 180f.

I.11
Porträt des Nikolaus von Amsdorf
Peter Gottlandt alias Peter Roddelstedt, 1558, Kupferstich, 17,1 x 13,2 cm
Stadtmuseum Naumburg, Inv.-Nr. SG13837
(in der Ausstellung als Reproduktion)

Während seines Wartburgaufenthalts hielt Luther auch zu seinem Freund und Weggefährten Nikolaus von Amsdorf (1483–1565) Kontakt. Wie Luther war der gleichaltrige Amsdorf Theologieprofessor in Wittenberg und hatte den Reformator unter anderem auf den Reichstag nach Worms und auf der Rückreise von dort begleitet. Luther sah ihn in seiner Abwesenheit als eine der tragenden Säulen der Reformation in Wittenberg und schrieb im Mai 1521 an Melanchthon: »Solange Du, Amsdorf und die anderen da sind, seid Ihr nicht ohne Hirten!«.

Vom damals 37-jährigen Amsdorf ist kein zeitgenössisches Porträt bekannt, weshalb hier stellvertretend eine Darstellung Amsdorfs in seinem 75. Lebensjahr gezeigt wird. Zum Zeitpunkt der Entstehung dieses Porträts leitete Amsdorf von Eisenach aus das ernestinische Kirchenwesen, nachdem er vier Jahre in Naumburg-Zeitz als erster evangelischer Bischof im Reich amtiert hatte, und verteidigte die Lehre des 1546 verstorbenen Luther erbittert gegen Abwandlungen. // CF

WA BR 2, Nr. 413, S. 348, Luther/Hintzenstern 1991, S. 8, 27, 139; Wießner 1998, S. 965–986; Dingel/Leppin 2014, Art.: Nikolaus von Amsdorf, S. 16–23 [Robert A. Kolb]

»*Ich freue mich sehr über die Fülle [Eurer Erkenntnis des Heils], so daß ich meine Abwesenheit [von Wittenberg] ganz ruhig ertragen kann. Ich sehe, daß ich Euch nicht nötig bin und daß ich Euch brauche.*«
Martin Luther an Nikolaus von Amsdorf, 15. Juli 1521, zitiert nach Luther/Hintzenstern 1991

Grit Jacobs

Martin Luther als »Junker Jörg« –
Ein Blick auf die Bildnisse und ihre Geschichte

Dass Martin Luther sich von Mai 1521 bis März 1522 in der Gestalt eines weltlichen Ritters auf der Wartburg verborgen hielt und Lucas Cranach d. Ä. das Aussehen des »Junker Jörg« im Dezember 1521 oder unmittelbar nach seiner Rückkehr nach Wittenberg im März 1522 im Bild verewigte, hat sich tief in das kollektive Gedächtnis eingeprägt. Betritt man die Lutherstube auf der Wartburg, beherrscht ein Porträt dieses Junker Jörg die schlichte Ausstattung des Raums. Im vertäfelten Teil der Nordwand, wo der Blick lediglich auf einen Kastentisch mit dem aufgeschlagenen Neuen Testament darauf, den sogenannten Lutherstuhl und den schon in frühen Wartburg-Inventaren erwähnten Walwirbel fällt, kann das darüber befindliche Bildnis seine volle Wirkung entfalten; und so scheint es, als sei Junker Jörg in der arbeitsamen Atmosphäre des Raums noch immer präsent (Abb. 1). Dabei ist dieses Porträt durchaus kein von Lucas

Abb. 1
Die Lutherstube auf der Wartburg, *Fotografie, Wartburg-Stiftung, Fotothek*

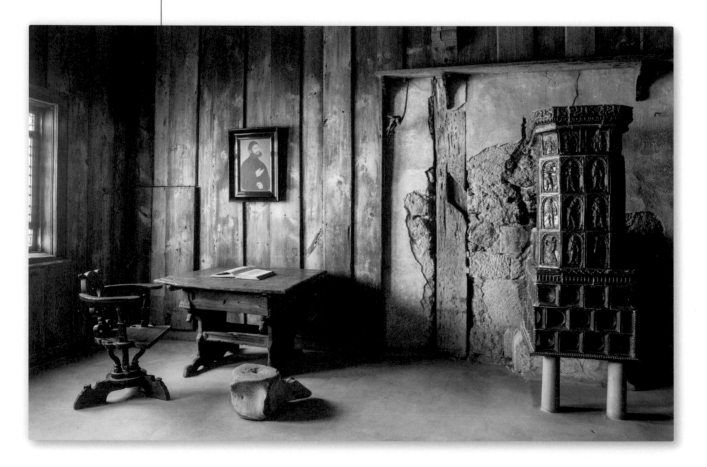

Cranach d. Ä. geschaffenes Original, das sich von alters her hier befindet; als Kopie des berühmten Originals in den Kunstsammlungen in Weimar wurde es 1983 anlässlich des 500. Jubiläums von Luthers Geburt geschaffen und in der Lutherstube aufgehängt.[1]

Ebenso wenig wie die Ausstattung der Lutherstube mit diesem Bildnis auf eine lange Tradition zurückblickt, sind zum Aussehen und zur Datierung des berühmten »Junker Jörg«-Porträts bereits alle Fragen beantwortet; und sogar der Name »Junker Jörg« ist erst das Ergebnis einer Entwicklung, die nach Luthers Tod einsetzte.

DAS INKOGNITO BEI LUTHER UND SEINEN ZEITGENOSSEN

»Du würdest einen Ritter sehen und mich kaum erkennen«,[2] kommentierte Martin Luther am 26. Mai 1521 seinem Freund und Kollegen Philipp Melanchthon gegenüber die zu seinem Schutz unabdingbare äußerliche Wandlung. Unmittelbar nach seiner Ankunft auf der Wartburg hatte man ihm seine Kutte abgenommen und ein »Reitersgewand« angezogen. Haare und Bart wuchsen, damit die Tonsur des Mönchs bald nicht mehr zu sehen war. »Du würdest mich schwerlich erkennen«, hatte er schon am 14. Mai an Spalatin geschrieben, »da ich mich selber schon nicht mehr wiedererkenne.«[3]

Nach den Ereignissen des Wormser Reichstags war der gebannte Luther durch die Reichsacht nun akut bedroht und in Lebensgefahr. Der Augustinermönch, den Lucas Cranach d. Ä. im Vorfeld des Reichstages in verschiedenen Kupferstichen auch im Bild bekannt gemacht hatte (Kat.-Nr. I.12, I.13), musste sein Aussehen verändern und in die Gestalt eines weltlichen Mannes schlüpfen. Nur so war er vor Entdeckung geschützt und sein Inkognito eröffnete ihm die Möglichkeit, sich auch außerhalb seines Quartiers zu bewegen. Luther selbst hat in seinen Briefen von der Wartburg zunächst lediglich einen zweitägigen Jagdausflug im August geschildert. Glaubt man seinem Biografen Matthäus Ratzeberger, hatte Luther vom Amtmann Hans von Berlepsch nicht nur eine goldene Kette für eine standesgemäße Gewandung erhalten, er hatte ihm auch »einen einspennigen Knecht Zugegeben, Das man Ihn für einen Juncker ansahe.« Der Knecht habe Luther »Juncker Georgen« genannt und darin unterrichtet, »sich in den Herbergen uff Adelisch« zu benehmen.[4] Dazu gehörte, bei Tisch nicht zu lesen oder sein Schwert abzulegen, erfährt man von Johannes Mathesius, dem zufolge Luther auch weitere Ausflüge in die Umgebung unternehmen konnte und als »Junker Georgen« nicht erkannt wurde.[5]

Auch einige Zeitgenossen haben Luther in seiner veränderten Gestalt im Dezember 1521 und im März 1522 gesehen und zum Teil recht detaillierte, einander ergänzende Beschreibungen hinterlassen. Beunruhigt durch Gerüchte über die kritische Lage in Wittenberg hatte Luther Anfang Dezember 1521 der Stadt einen heimlichen Besuch abgestattet. Auf der Hin- und Rückreise war er jeweils in einem Leipziger Gasthof eingekehrt, dessen Wirt Johannes Wagner den mit einem Knecht reisenden Reformator als bärtigen Reiter in grauen Reiterskleidern beschrieb, der ein rotes Barett trug, wie man es gewöhnlich unter dem Hut habe.[6] Auch der Wittenberger Geistliche Ambrosius Wilken hat über Luthers Aussehen bei seinem heimlichen Besuch berichtet: Luther sei wie ein Edelmann mit einem Waffenrock gekleidet gewesen und habe einen dicken Bart über Mund und Wangen gehabt.[7]

Als Luther schließlich auf seiner Rückreise von der Wartburg nach Wittenberg am 3. März 1522 im Jenaer Gasthof zum »Schwarzen Bären« einkehrte, traf der Schweizer Student Johannes Kessler auf ihn. In seinem Erinnerungswerk hinterließ er eine ausführliche Beschreibung der Begegnung und kennzeichnete den Reformator als einen nach Landessitte gekleideten Reiter mit rotem Schlepplein, bloßen Hosen,

Wams und einem Schwert an der Seite, dessen Knauf er mit der rechten und das Heft mit der linken Hand umfasst hielt. Beim Abschied habe er sich seinen Waffenrock übergeworfen.[8]

Vor dem geistigen Auge mag wohl zu Recht das Bild Luthers als bärtiger Adliger mit Wams und Hosen entstehen, der angetan mit rotem Barett auf dem Haupt, Waffenrock und Schwert an seiner Seite während der Wartburgzeit auch in der Öffentlichkeit zu sehen war. Wie groß das Ausmaß dieser Verwandlung gewesen sein muss, machen nicht nur die 1520 entstandenen Porträts des Augustinermönchs Luther mit seinen markanten, fast hageren Zügen und erkennbarer Tonsur deutlich (Abb. 2). Auch Ambrosius Wilken bestätigte mit seiner Schilderung, dass selbst seine Freunde Luther bei seinem Zwischenbesuch in Wittenberg zunächst nicht erkannt hätten, als er zum Scherz erst bei einem befreundeten Goldschmied eine Kette und bei Lucas Cranach

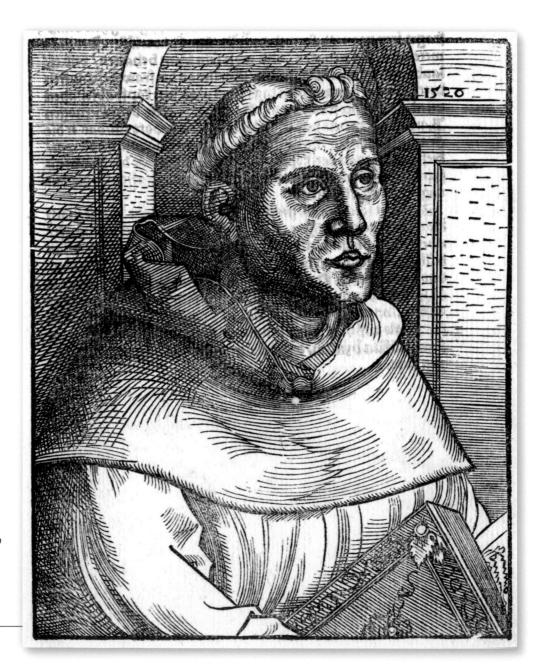

Abb. 2
Luther als Augustinermönch vor einer Nische, *nach Lucas Cranach d. Ä., nach 1520, Holzschnitt, Wartburg-Stiftung, Kunstsammlung, Inv.-Nr. G1486*

ein Bild in Auftrag gegeben habe.[9] Matthäus Ratzeberger verlegte die Episode in die Zeit nach Luthers endgültiger Rückkehr von der Wartburg. Meister Lucas sei gerufen worden, um das Bildnis des fremden Junkers zu malen und habe gefragt, ob er es in Öl oder Wasserfarben ausführen solle.[10]

DIE BILDNISSE DES JUNKER JÖRG

Vor allem die Tatsache, dass in den Berichten vom Auftrag für eine »taffel« – ein auf Holz gemaltes Bild – und Öl- und Wasserfarben die Rede ist, wird bis heute vielfach als bedeutendes Indiz für die Entstehung eines Bildnisses gedeutet, das zur Grundlage für die berühmten Porträts Luthers als Junker Jörg werden sollte. So werden zwei auf Buchenholz gemalte Bildnisse von der Hand Lucas Cranachs d. Ä. mit dieser Schilderung unmittelbar in Verbindung gebracht.[11] Es handelt sich zum einen um das Original des in der Lutherstube präsentierten Gemäldes aus den Kunstsammlungen Weimar, zum anderen um ein im Museum der bildenden Künste in Leipzig verwahrtes Porträt, die beide den bärtigen Junker Jörg vor grünem Grund darstellen und keine Inschrift oder Datierung aufweisen. In der Weimarer Fassung ist Luther bis zur Hüfte dargestellt, er hält sein Schwert gut sichtbar in der linken Hand, während er mit der rechten einen Redegestus ausführt. Das Leipziger Werk ist hingegen ein Brustbild, Luthers rechte Hand umfasst den Schwertknauf ganz am unteren Bildrand.

Fast noch prominenter sind die aufgrund des Mediums weitverbreiteten Holzschnitte Lucas Cranachs d. Ä., die Luthers ritterliche Erscheinung ganz auf das bärtige Antlitz konzentriert vor einem angedeuteten Himmel wiedergeben.[12] Während auf einer Version nur der Name »Lutherus« den Dargestellten kenntlich macht, ist in den Bildüberschriften von drei weiteren Ausführungen des Motivs zu lesen, dass man Luther so vor sich sehe, wie er nach seiner Rückkehr »EX PATHMO«, also von der in einem seiner Briefe so bezeichneten Wartburg, im Jahr 1522 ausgesehen habe, was zugleich als Entstehungsjahr des Bildnisses gedeutet wird (Kat.-Nr. I.14).

Bislang hat die kunsthistorische Forschung zwar um die exakte Datierung des Holzschnitts in seinen zahlreichen Ausführungen und der beiden Gemäldefassungen in Leipzig und Weimar gerungen – einmal galt der Holzschnitt als bildliche Vorlage, einmal das eine oder das andere der beiden Gemälde oder aber für alle wurde eine gezeichnete, jedoch nicht erhaltene Vorlage angenommen –, grundsätzliche Zweifel an der Einordnung des »Junker Jörg« als authentisches, mit Luthers Wartburgaufenthalt unmittelbar verbundenes Porträt gab es bis vor Kurzem jedoch nicht.

Nachdem Thomas Kaufmann jüngst die Bildnisse des Junker Jörg einer eingehenden Analyse unterzogen hat, meldet er allerdings Zweifel an deren landläufiger Datierung an.[13] Aufgrund der verwendeten, offenbar jüngeren Schrifttypen in Bildüber- und -unterschriften setzt er die Holzschnitte deutlich später an und untermauert dies zunächst auch mit den Versen unterhalb des Bildes: »So oft gesucht, so oft von Dir, Rom, angegriffen, lebe ich Luther, immer noch durch Christus [...].«[14] Diese trotzigen Zeilen bezögen sich nicht auf Luthers Situation im Jahr 1522, sondern verwiesen vielmehr auf 1537, als Luther während des Bundeskonvents in Schmalkalden in Vorbereitung des Konzils von Mantua schwer erkrankt und dem Tode nur knapp entronnen war. Die als älteste identifizierte Fassung des Holzschnitts mit der Bezeichnung »Lutherus« (und ohne die Verweise auf 1522 und Pathmos) wäre somit in diesem Jahr entstanden. Für Kaufmann ist es durchaus vorstellbar, dass Luther sich in dieser Zeit der schweren Krankheit erneut einen Bart wachsen ließ, wie es für die Aufenthalte auf der Wartburg 1521/1522 und der Veste Coburg 1530 belegt ist.[15]

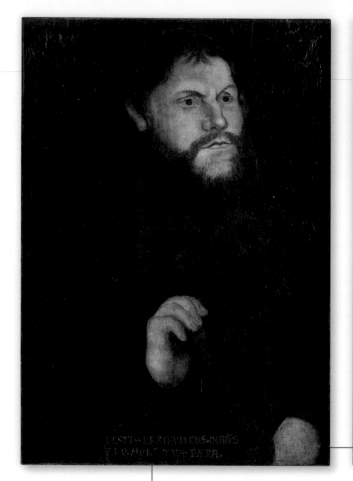

Damit wird auch eine jüngst wieder in den Fokus der Aufmerksamkeit geratene Gruppe von ungewöhnlichen Bildnispaaren von Martin Luther und Katharina von Bora mit inschriftlichen Datierungen in das Jahr 1534 und vor allem 1537 in ein neues Licht gerückt (Abb. 3, Kat.-Nr. I.15; Abb. 4). Warum Katharina deutlich als gereifte Ehefrau in Erscheinung tritt, während Luther hier abermals als Junker Jörg, also in einer Gestalt mehrere Jahre vor seiner Eheschließung, dargestellt zu sein scheint, konnte bislang nicht befriedigend beantwortet werden.

In seiner Studie über diese Bildnisse ist Peter Schmelzle 2016 grundsätzlich von einer Entstehung des Holzschnitts im Jahr 1522 ausgegangen, hat aber bereits die Vermutung geäußert, dass die Gemäldefassungen des »Junker Jörg« in Weimar und Leipzig erst in den 1530er Jahren entstanden sein könnten, »als man bereits auf Luthers Lebensleistung zurückzublicken begann und retrospektiv seine Zeit auf der Wartburg als bedeutende, bildniswürdige Episode wahrzunehmen begann.« In Abhängigkeit davon wäre der »Junker Jörg« der Bildnispaare womöglich 1537 als Variante dieser Gemälde geschaffen worden.[16]

Thomas Kaufmann verknüpft die Entstehung der Porträt-Paare hingegen unmittelbar mit einer Tischrede aus dem Jahr 1537: Nachdem Cranach ein Bildnis von Katharina geschaffen hatte, habe Luther bei dessen Anblick ausgesprochen: »Ich will einen Mann darzu malen lassen und solche zwey Bilder gen Mantua auf das Concilium schicken, und die heiligen Väter, allda versammelt, fragen lassen, ob sie lieber haben wollten den Ehestand oder den Cölibatum, das ehelose Leben der Geistlichen.«[17] Demnach

zeige das Lutherbildnis gar nicht den Junker Jörg, sondern den Ehemann des Jahres 1537 mit einem Schwert in der Rechten, dessen Porträt »Wehrhaftigkeit, Virilität und den finalen Bruch mit einem priesterlichen Habitus – auch in der Gestalt einer Rasur – zum Ausdruck bringen und einen idealtypischen ›evangelischen‹ *miles christianus* darstellen« dürfte.[18]

Nach Thomas Kaufmann wurde aus dem Ehemann des gemalten Porträt-Paars und der »Lutherus«-Fassung des Holzschnitts von 1537 erst durch die nachfolgenden Holzschnitt-Ausführungen der »Junker Jörg« gemacht, dessen Identifizierung und Datierung durch die Zeilen in der Bildüberschrift erfolgte. Sie wären folglich nach dem Tod Luthers entstanden, als ein großer Bedarf an Bildnissen aus den verschiedenen Lebensphasen des Reformators vorhanden war und so auch der auf der Wartburg wirkende Junker dargestellt werden musste. In dieser Zeit war auch die zwar von Luther in seinen Briefen verwendete, 1522 aber noch wenig bekannte und daher schwer deutbare Ortsbezeichnung Pathmos für die Wartburg durch Johannes Aurifaber und Georg Rörer eingeführt worden. Die Gemälde in Weimar und Leipzig stellen für Kaufmann durchaus den »Junker Jörg« dar, werden aber nach seiner Deutung erst durch die späten Holzschnitte lesbar, was schließlich ebenfalls eine Datierung in die 1540er Jahre bedeuten würde.

Natürlich werfen auch diese, wenngleich schlagkräftigen Thesen, die die »Junker Jörg«-Darstellungen nicht als unmittelbar mit der Wartburgzeit verbunden, sondern als »ein Erzeugnis der Memoria« deuten, Fragen auf. So steht zum Beispiel der für den Bildtyp des bärtigen Ehemanns so wichtige Beweis noch aus, dass sich Luther 1537 tatsächlich einen Bart stehen ließ. Auch müsste man für die Entstehung der »Lutherus«-Fassung des Holzschnitts im Jahr 1537 voraussetzen, dass Cranach noch einmal zur Technik des Holzschnitts zurückgekehrt ist. Bereits Ende 1525 hatte er sich aus dem Druckgeschäft zurückgezogen, mit den ersten Ehebildnissen von Martin und Katharina 1525 gingen die Porträts von nun an ausschließlich als Gemälde in Serie. Und waren nicht vor allem die Ehebildnisse bereits der bildhafte Ausdruck von Luthers finalem Bruch mit dem Mönchtum?

Gleichwohl ob sich die Forschung entschließt, Martin Luther in den hier betrachteten Holzschnitten und Gemälden als Ehemann und evangelischen christlichen Ritter, aus dem später erst der »Junker Jörg« gemacht wurde, zu deuten, an der engen Verbindung der Porträts mit Luthers Zeit auf der Wartburg wird das in den Augen vieler sicher wenig ändern.

DAS PSEUDONYM »JUNKER JÖRG«

Seinen heute mit dem Wartburgaufenthalt und den Bildnissen untrennbar verbundenen Namen »Junker Jörg« hat Martin Luther selbst nie erwähnt. Weder in seinen Briefen noch in den *Tischreden*, in denen er über diese Zeit reflektiert, findet sich ein Hinweis darauf, dass und warum er diesen Namen wählte. Es sind zuerst die beiden oben zitierten Lutherbiografen Johannes Mathesius und Matthäus Ratzeberger, die den Namen »Jun[c]ker Georgen« nutzen. Die Namenswahl war möglicherweise vom Heiligen Georg, Eisenachs Stadtheiligen, inspiriert. Eine Spurensuche in den wichtigsten Werken über Luther offenbart Erstaunliches:[19] Kein weiterer Biograf oder Autor des 16. Jahrhunderts erwähnt diesen oder einen ähnlichen Namen, und abgesehen von einem Autor, der sich deutlich auf Mathesius bezieht, dauert es bis in die zweite Hälfte des 17. Jahrhunderts, bis Luthers Alias in Form von »Junker Georgen« wieder genannt wird. Nach 1700 folgen dann etliche Autoren, die Luther nunmehr »Georg«

nennen. Der erste, der sich überhaupt der heute so geläufigen Form »Junker Jörg« bedient, ist Carl Salomo Thon in seinem Wartburgführer von 1792 (Kat.-Nr. I.35). Daraus wird vor allem in der lokalen Publizistik die Variante »Görg«. Nach einer langen Phase, in der sowohl »Georg«, »Görg« und »Jörg« abwechselnd verwendet werden, hat sich erst seit der Mitte des 20. Jahrhunderts die heute so selbstverständlich für Luthers Alias verwendete Form »Jörg« allmählich durchgesetzt.

LUTHERS BILDNISSE IN SEINER STUBE

Die heute schlichte, auf wenige Objekte reduzierte Ausstattung der Lutherstube ist das Ergebnis einer lange währenden Musealisierung, die sich je nach Zeit und deren Bedürfnissen mehrfach gewandelt hat. Im Lauf der Jahrhunderte haben so auch viele Bildnisse des Reformators die holzvertäfelten Wände der Lutherstube geziert, und es waren nicht nur die Bildnisse des Junker Jörg. Seit der Mitte des 19. Jahrhunderts bis nach dem Zweiten Weltkrieg hat Martin Luther in vielerlei Gestalt auf die Besucher des Raums herabgeblickt.

Auch wenn die Erinnerung daran, dass Martin Luther den heute als Lutherstube bezeichneten Raum während seines Aufenthaltes bewohnt hat, wohl nie verloren ging und sich erstmals 1574 die Bezeichnung »Dr. Martinus Stuben« findet, ist über die Einrichtung im 16. Jahrhundert nichts bekannt. Erst am Ende des 17. Jahrhunderts zeugten etliche einfache Sitzmöbel davon, dass Menschen die Lutherstube besuchten, sich dort aufhielten und alsbald auch »Dr. Lutheri Bildnis auf Holz« gemalt betrachten konnten.[20] Wie dieses erste Porträt des Reformators aussah, ist nicht bekannt, doch war es lange wohl das einzige, bis sich im Verlauf des 19. Jahrhunderts die Lutherbildnisse vervielfachten. Zum 300. Reformationsjubiläum wurde die Aufstellung einer Lutherbüste von Johann Gottfried Schadow beschlossen, die den gereiften Reformator im Talar zeigt. Neben den Bildnissen von Luthers Eltern Hans und Margarete von Lucas Cranach d. Ä., die seit 1843 in der Stube aufgehängt waren, verzeichnet das Inventar des Jahres 1849 nicht weniger als fünf gemalte

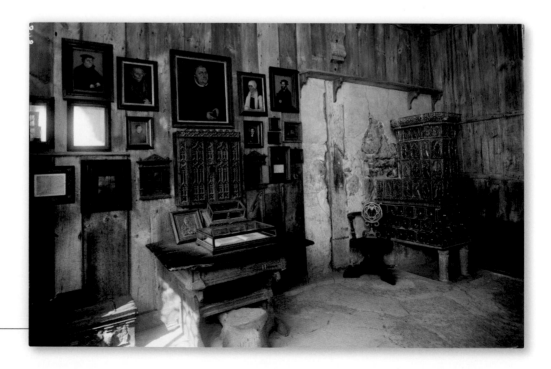

Abb. 5
Die Lutherstube auf der Wartburg, *Fotografie, nach 1927, Wartburg-Stiftung, Fotothek*

Lutherporträts.[21] Neben dem kleinen Bildnis auf Holz, das schon seit Beginn des 18. Jahrhunderts die Lutherstube schmückte, hatte Johann Heinrich Schöne ein weiteres Porträt 1835 bereits in seinem Wartburgführer beschrieben: Für ihn war es »zu jung aufgefaßt«, es fehlte die »eigenthümliche Kraft und Unerschrockenheit« und er stellte sogar »über den Augen einen verdächtigen Zug« fest.[22] Im Weiteren dürfte es sich zumeist um die seiner Zeit ausgesprochen populären Porträttypen des gereiften Reformators im Gelehrtengewand gehandelt haben, wie ein heute noch in der Kunstsammlung verwahrtes Bildnis bezeugt.[23] Zwei Gemälde bildeten jeweils Porträt-Paare mit Philipp Melanchthon, deren Vorbilder von Cranach und seiner Werkstatt ab 1534 geschaffen wurden.

Zu der immer wohnlicher gestalteten Einrichtung, zu der auch Stücke gehörten, die die Aura des Authentischen erzeugen sollten, gesellten sich bis zur Jahrhundertwende mindestens zwei Porträtreliefs aus Metall und etliche grafische Darstellungen. Auch eine Version des 1520 von Lucas Cranach d. Ä. geschaffenen Kupferstichs von Luther als Mönch gehörte nun dazu. Spätestens 1906 konnte man sogar die Totenmaske des Reformators in Gips bestaunen, und nun hing erstmals auch eine Kopie des Holzschnitts des »Junker Jörg« von Cranach an der Südwand. Die größte Zahl der Lutherbildnisse war schließlich in den 1920er Jahren im Raum versammelt (Abb. 5). Nach dem Erwerb der 1526 geschaffenen Ehebildnisse von Katharina und Martin Luther wurde 1927 schließlich noch das soeben angekaufte Doppelporträt von Luther und Melanchthon in die Reihe der Lutherstubenbildnisse integriert.[24]

Als die üppige Ausstattung in den 1950er Jahren entfernt wurde, verschwand auch die Sammlung von Lutherporträts im Depot oder wurde an anderer Stelle im Wartburgmuseum ausgestellt. Über dem Schreibtisch befanden sich nun der Holzschnitt des Junker Jörg und die Ehebildnisse von Martin und Katharina Luther aus der Kunstsammlung der Wartburg. 1983 nahm schließlich das eindrucksvolle Gemälde des Junker Jörg deren Platz ein und bringt seitdem die scheinbar einheitliche Wirkung von Raum und einstigem Bewohner zum Ausdruck.

1 Luther als Junker Jörg, Lucas Cranach d. Ä., 1522, Klassik Stiftung Weimar, Kunstsammlungen, Inv.-Nr. G9, Kopie von Helmut Müller, 1983, Öl auf Leinwand, Wartburg-Stiftung, Kunstsammlung, Inv.-Nr. M0261.

2 Luther an Melanchthon, 26.5.1521: WA BR 2, Nr. 413, S. 348, Z. 78, zitiert nach Luther/Hintzenstern 1991, S. 27.

3 Luther an Spalatin, 14.5.1521: WA BR 2, Nr. 410, S. 338, Z. 62, zitiert nach Luther/Hintzenstern 1991, S. 20.

4 Ratzeberger/Neudecker 1850, S. 56.

5 Mathesius/Buchwald 1889, S. 75f.

6 Siehe hierzu Schwarz 2013b, S. 206, Anm. 67; vgl. auch Mennecke 2012, S. 69.

7 Müller 1911, Nr. 68, S. 151–164, hier S. 159.

8 Kessler/Goetzinger 1870, S. 145f., 150.

9 Müller 1911, Nr. 68, S. 151–164, hier S. 159.

10 Ratzeberger/Neudecker 1850, S. 57.

11 Daniel Görres datiert das Leipziger Bild auf 1521: Cranach der Ältere 2017, S. 193, Kat.-Nr. 96; ebenfalls auf 1521 datiert wird die Weimarer Fassung von Hess/Mack 2010, S. 283.

12 Zu den verschiedenen Fassungen der Holzschnitte siehe Schwarz 2013b; Kaufmann 2020.

13 Kaufmann 2020, S. 36–48.

14 Zitiert nach Kaufmann 2020, S. 41.

15 Kaufmann 2020, S. 42.

16 Schmelzle 2016, S. 62f., 75f.

17 WA TR 3, Nr. 3528, S. 379.

18 Kaufmann 2020, S. 42.

19 Sämtliche Nachweise hat Hilmar Schwarz zusammengetragen: Schwarz 2013b, S. 209–216.

20 Koch 1710, S. 177.

21 Margarete und Hans Luther, Lucas Cranach d. Ä., 1527, Mischtechnik auf Rotbuchenholz, Wartburg-Stiftung, Kunstsammlung, Inv.-Nr. M0069, M0070. Die im folgenden aufgeführten Gemälde sind den Inventarrecherchen von Dorothee Menke zu danken.

22 Jacobs 2016, S. 103f.

23 Martin Luther, Kopie nach Lucas Cranach d. Ä., 1546, Öl auf Holz, Wartburg-Stiftung, Kunstsammlung, Inv.-Nr. M0183.

24 Katharina und Martin Luther, Lucas Cranach d. Ä., um 1526, Öl auf Holz, Wartburg-Stiftung, Kunstsammlung, Inv.-Nr. M0064, M0065; Martin Luther und Philipp Melanchthon, Lucas Cranach d. Ä., 1543, Öl auf Buchenholz, Wartburg-Stiftung, Kunstsammlung, Inv.-Nr. M0071, M0072.

»Du würdest einen Ritter sehen und mich kaum erkennen« –

»Junker Jörg« auf der Wartburg

Zur Geheimhaltung seines Aufenthaltsorts war eine Tarnidentität nötig, die in der Gestalt eines niederen Adligen gefunden wurde, der im Kavaliersgefängnis der Wartburg inhaftiert war. Der Augustinermönch tauschte die Kutte gegen Reiterkleidung und ließ Bart und Haare wachsen. Die Verwandlung Luthers vom Mönch zum »Junker Jörg« kann anhand von in der Cranach-Werkstatt entworfenen Porträttypen nachvollzogen werden, die immer auch eine bestimmte politische Botschaft vermitteln sollten.

I.12
Martin Luther als Augustinermönch
Lucas Cranach d. Ä., 1520 (nach 1570), Kupferstich, 3. Zustand, 13,8 x 9,7 cm
Wartburg-Stiftung, Kunstsammlung, Inv.-Nr. G1293

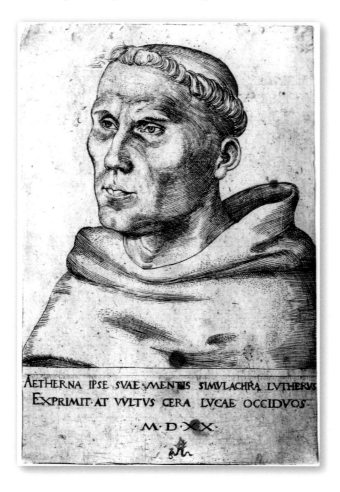

AETHERNA IPSE SVAE MENTIS SIMVLACHRA LVTHERVS
EXPRIMIT·AT VVLTVS CERA LVCAE OCCIDVOS·

M·D·XX·

Das erste bekannte und vermutlich authentische Porträt Luthers zeigt den 37-jährigen Mönch ein Jahr vor dem entscheidenden Wormser Reichstag und seinem auf die Verhängung der Reichsacht folgenden Verbergen auf der Wartburg.

Offenbar vermittelt das Bildnis einen von Anfechtungen und Seelenqualen geprüften Menschen, gleichzeitig jedoch dessen Entschlossenheit und die Überzeugung der Richtigkeit seines Handelns. Cranach d. Ä., der ungeachtet seiner Stellung als Hofmaler Friedrichs des Weisen Luther nahestand, scheint ihn mit dieser Darstellung zu bestärken. Dies bestätigen auch die Worte auf dem Epigramm darunter: »Das unvergängliche Abbild seines Geistes drückt Luther selbst aus, Lucas dagegen zeichnet die sterbliche Gestalt.« // GS

Strehle/Kunz 1998, S. 144f.; Cranach der Ältere 2007, S. 186f.; Schuchardt 2015, S. 27–29, S. 64, Kat.-Nr. 6

»So bin ich nun hier, meine Kutte hat man mir abgenommen und ein Reitersgewand angezogen. Ich lasse mir Haare und Bart wachsen. Du würdest mich schwerlich erkennen, da ich mich selber schon nicht mehr wiedererkenne.«

Martin Luther an Georg Spalatin, 14. Mai 1521, zitiert nach Luther/Hintzenstern 1991

I.13
Luther mit dem Doktorhut

Daniel Hopfer, Gegensinnkopie nach Lucas Cranach d. Ä., 1523, Ätzradierung, 22,8 x 15,3 cm
Wartburg-Stiftung, Kunstsammlung, Inv.-Nr. G1531

Noch kurz vor dem Wormser Reichstag 1521 entstand Cranachs d. Ä. dritter Kupferstich mit dem Porträt Martin Luthers als Doktor der Theologie. Die tief in den Nacken geschobene barettartige Kopfbedeckung verweist auf den Status des Gelehrten und Professors für Bibelauslegung an der Wittenberger Universität. Dieses Bildnis gilt als frühestes Beispiel einer »Lutherinszenierung« durch die Überhöhung seiner körperlichen Erscheinung.

Cranachs Kupferstich wurde vielfach »kopiert« und durch die direkte Übertragung auf den Druckstock gespiegelt. Daniel Hopfer hat die Darstellung noch einmal durch die Glorifizierung mit einem Strahlenkranz überhöht. Wiederum wird im Epigramm auf die Undarstellbarkeit des Geistes verwiesen. // GS

Luther und die Reformation 1983, S. 175f.; Warnke 1984, S. 44; Schuchardt 2015, S. 29–31, S. 82f., Kat.-Nr. 17

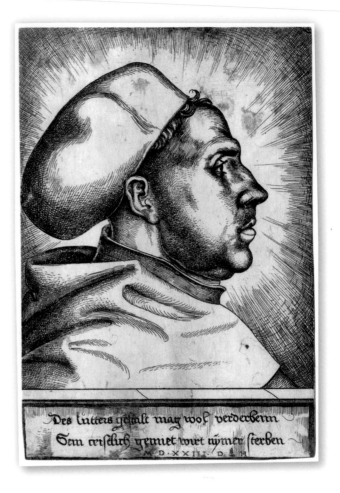

»Bete ja für mich, das allein tut mir not, alles andere habe ich im Überfluß. Was über mich in der weiten Welt verbreitet wird, kümmert mich nicht. Ich sitze endlich einmal in Ruhe.«

Martin Luther an Georg Spalatin, 10. Juni 1521, zitiert nach Luther/Hintzenstern 1991

I.14

Luther als Junker Jörg

Lucas Cranach d. Ä., 1522 (?), Holzschnitt, 37,0 x 29,6 cm

Wartburg-Stiftung, Kunstsammlung, Inv.-Nr. G1359

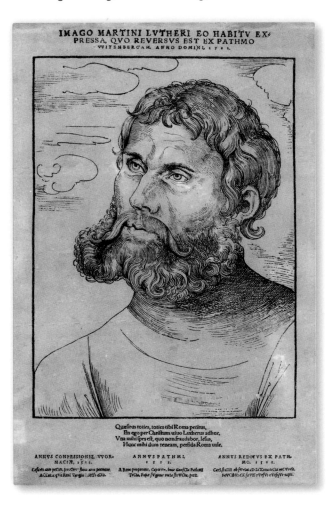

Gemeinsam mit zwei Gemäldefassungen in Leipzig und Weimar ist der Holzschnitt des Junker Jörg als das mit Luthers Aufenthalt auf der Wartburg unmittelbar verbundene Lutherporträt bekannt geworden. Die lateinische Bildüberschrift nennt die Jahreszahl 1522 und erklärt, Luther sei so dargestellt, wie er aus seinem Pathmos nach Wittenberg zurückkehrte. Die Zeilen unter dem Porträt verweisen auf den Reichstag in Worms, auf Luthers Wartburgaufenthalt und seine Rückkehr. Neuere Forschungen melden Zweifel an der Entstehungszeit 1522 an und deuten das Porträt des Junker Jörg vielmehr als ein »Erzeugnis der Memoria« nach Luthers Tod (Kaufmann). // GJ

Schuchardt 2015, S. 31–34, 90f.; Kaufmann 2020

»*Mehr habe ich nicht zu berichten, denn ich bin ein Eremit, ein Anachoret und ein Mönch, aber ohne Tonsur und Kutte, Du würdest einen Ritter sehen und mich kaum erkennen.*«

Martin Luther an Philipp Melanchthon, 26. Mai 1521, zitiert nach Luther/Hintzenstern 1991

I.15

Martin Luther als Junker Jörg (Teil des Porträt-Paars mit Katharina, Abb. S. 44)

Cranach-Werkstatt (?), inschriftlich datiert: 1537, Mischtechnik auf Eichenholz, 51,0 x 36,0 cm

Dauerleihgabe der Evangelisch-Lutherischen Kirche »Unser Lieben Frauen Auf Dem Berge«, Penig

Wartburg-Stiftung, Kunstsammlung

Das inschriftlich auf 1537 datierte und mit dem Cranach-Signet der geflügelten Schlange versehene Porträt Martin Luthers bildet mit der dazugehörigen Darstellung der Katharina von Bora ein ungleich wirkendes Bildnispaar. Luther erscheint hier als kraftvoller, bärtiger Mann im als »Junker Jörg« bekannten Typus, während seine Ehefrau weitgehend den Porträts der Ehebildnisse in der spätesten Fassung von 1529 entspricht, wenngleich sie hier keinen Schmuck trägt. Es sind insgesamt fünf dieser ungewöhnlichen Bildnispaare erhalten; die Entstehungszeit eines vorbildlichen Typus wird um 1537 vermutet. // GJ

Schwarz 2013b; Schuchardt 2015, S. 31–42, S. 104f., Kat.-Nr. 34; Schmelzle 2016, bes. S. 65f.; Kaufmann 2020, S. 41f.

I.16

Matthäus Schwarz in Reitkleidung 1519/1520

gezeichnet von Narziß Renner, Augsburg, 1522–1535, Feder in Braun und Schwarz, koloriert, über Vorzeichnung mit Graphit, 16,4 x 10,0 cm, aus dem *klaidungsbuechlin* des Matthäus Schwarz

Herzog Anton Ulrich-Museum Braunschweig, Kunstmuseum des Landes Niedersachsen, Inv.-Nr. H 27 Bd. 67a 417

(in der Ausstellung als Reproduktion)

Die Darstellung stammt aus dem *klaidungsbuechlin* des Matthäus Schwarz, in dem dieser über Jahrzehnte hinweg seine Kleidung abbilden ließ – in diesem Fall seine Garderobe auf einer Reise 1519/1520 in die Messestadt Frankfurt. Der vermögende und modebewusste Buchhalter der großen Handelsgesellschaft der Fugger trägt hier einen grauen Reitrock über einem schwarzen Wams, schwarze Beinlinge und ein graues, mit Federn geschmücktes Barett. Auch Luther war laut einem Augenzeugen auf seiner Wittenbergreise im Dezember 1521 in Reiterkleidung gewandet, die vermutlich ebenfalls grau war. Zudem trug er ein rotes, wohl eher kleineres Barett auf dem Kopf. Inwieweit Luthers Reisekleidung der dargestellten Kleidung von Matthäus Schwarz ähnelte, lässt sich freilich nicht mit Gewissheit sagen. Schwarz' Kleidung ist mit den weiten Ärmeln und dem geschlitzten Stoff, in diesem Fall an Knien und Barett, jedenfalls durchaus typisch für die damalige Zeit. // CF

Thiel 1980, S. 169f.; Koch-Mertens 2000, S. 198; Mennecke 2012, S. 69; Dressed for Success 2019, S. 102, Kat.-Nr. 1, S. 188–190, Kat.-Nr. 116

»Um mich sollt Ihr Euch keinerlei Sorgen machen. Was meine Person betrifft, so steht alles gut. Nur hat die Schwierigkeit beim Stuhlgang noch nicht aufgehört, und die frühere Schwäche an Geist und Glauben dauert noch an. Mein Einsiedlerleben macht mir gar nichts aus.«

Martin Luther an Philipp Melanchthon, 26. Mai 1521, zitiert nach Luther/ Hintzenstern 1991

»Es sind schon acht Tage, daß ich nichts schreibe, nicht bete noch studiere, teils von Versuchungen des Fleisches, teils durch andere Beschwerden gequält. [...] Vielleicht beschwert mich der Herr so sehr, um mich aus dieser Ein- samkeit in die Öffentlichkeit hinauszureißen.«

Martin Luther an Philipp Melanchthon, 13. Juli 1521, zitiert nach Luther/ Hintzenstern 1991

»Mir geht es gut hier. Aber ich Elender werde müde und matt und erstarre sogar im Geist. Heute habe ich – am sechsten Tag – ausgeleert mit einer solchen Härte, daß ich bald die Seele aushauchte. Nun sitze ich da wie nach einer Geburt, mit Verletzungen und blutbefleckt, und ich werde auch in dieser Nacht keine Ruhe haben.«

Martin Luther an Georg Spalatin, 9. September 1521, zitiert nach Luther/ Hintzenstern 1991

»Wer weiß, was Gott mit mir unwichtigem Menschen vorhat?«

Martin Luther an Nikolaus von Amsdorf, 10. September 1521, zitiert nach Luther/Hintzenstern 1991

»Mir geht es körperlich gut, und ich werde schön ver- sorgt. Aber von Sünden und Anfechtungen werde ich auch gut geplagt. Bete für mich und leb wohl.«

Martin Luther an Johannes Lang, 18. Dezember 1521, zitiert nach Luther/ Hintzenstern 1991

»Ich bin ein seltsamer Gefangener, ich sitze hier willig und unwillig zugleich« –

Luthers Gemütslage und sein Leben auf der Wartburg

Fernab des gewohnten Trubels und der Menschenmassen bewohnte Luther ein Gemach im oberen Geschoss der Vogtei der Wartburg. Die Zeit war von Einsamkeit geprägt, besonders anfangs plagten ihn auch psychische Probleme wie Schuldgefühle wegen seines Verschwindens aus der Öffentlichkeit. Bereits seit Worms litt er unter Verdauungsbeschwerden, die ihn auch noch einige Monate auf der Wartburg plagen sollten. Sehr eindrücklich beschreibt er sein Verstopfungs- und Hämorrhoidalleiden, das sich erst mit zugesandter Pillenmedizin aus Wittenberg und nach einiger Zeit bessern sollte.

»Ich möchte gerade von Dir wissen, wie Du über mein Verschwinden denkst.
Ich befürchtete, als Deserteur betrachtet zu werden, der die Schlacht verläßt.
Aber es tat sich mir kein anderer Weg auf, mich denen zu widersetzen, die es
so wollten und rieten. Nichts wünsche ich mehr, als dem Ansturm der Feinde
meinen Hals entgegenzustrecken!«

Martin Luther an Philipp Melanchthon, 12. Mai 1521, zitiert nach Luther/Hintzenstern 1991

LUTHERS WOHNUNG AUF DER WARTBURG

Seine Zeit auf der Wartburg verbrachte Luther zum Großteil in einer einfachen Stube, die heute noch als gleichnamige Lutherstube besichtigt werden kann. Zahlreiche Gäste aus aller Welt kommen eigens auf die Burg, um jenen Raum zu sehen, in dem Luther die Bibelübersetzung begann.

Im Obergeschoss der 1480 mit Fachwerk aufgebauten Vogtei im ersten Burghof der Wartburg gehörte Luthers Stube zu den drei dort befindlichen Gemächern, die jeweils aus Stube und Kammer bestanden. Ihm stand eine annähernd rechteckige, große (Wohn-)Stube (5,80 x 4,30 m Grundfläche und 3,85 m hoch) sowie eine (Schlaf-)Kammer zur Verfügung, die sehr wahrscheinlich über einen schmalen Gang durch die nördliche, kleine Stubentür zu erreichen war. Durch die südliche Rundbogentür

Abb. 1
Zugang zur Lutherstube mit Treppenaufgang zum Aborterker, Wartburg-Stiftung, Fotothek

konnte er seinen Wohnraum in Richtung eines Flures verlassen, auf dessen anderer Seite sich die heute sogenannte obere Vogteistube befindet, in der das Gemach von Amtmann Hans von Berlepsch vermutet wird. Rechterhand führt eine Treppe nach oben zu einem halbhoch zwischen den Etagen gelegenen Aborterker, den Luther als Toilette nutzte (Abb. 1, 2). Der heutige Treppenabgang zum Erdgeschoss existierte damals noch nicht. An der Ostseite schließt sich an den Flur ein langer Gang an, der seit dem 19. Jahrhundert als Luthergang bezeichnet wird.

In der Mitte des Gangs führte eine Tür zu einer kleineren Oberküche, die – unmittelbar nördlich der Lutherstube gelegen – wohl für die Adelsverpflegung genutzt wurde und aus der vermutlich auch Luthers Mahlzeiten von zwei Dienern gebracht wurden. Am Ende des Ganges lag wohl der einzige Zugang zum Obergeschoss der Vogtei (Abb. 3). Somit beschränkten sich Arbeiten, Schlafen, Essen und Toilettengang für Luther auf einen sehr kleinen Radius. In einer Tischrede berichtete er davon, dass der Zugang zu diesem Areal des Nachts abgeschlossen war (Kat.-Nr. I.32). Dies geschah wohl zur Sicherheit, jedoch auch, da Luther offiziell ja ein Gefangener war, der in diesem Trakt, dem Kavaliersgefängnis für adelige Gefangene, standesgemäß inhaftiert war.

Über die damalige Ausstattung von Luthers Stube ist nichts bekannt. Das Innere war sicher nicht opulent, wohl aber komfortabel gestaltet und möbliert. Die noch heute weitgehend erhaltenen Wände waren mit sich überlappenden Holzbohlen versehen, was der Wohnlichkeit und Wärmedämmung zugutekam. Zwei Fenster mit Butzenscheiben an der Westwand ließen Tageslicht ein und ermöglichten ihm den Blick aus dem Fenster. Sie waren der Gefängnissituation entsprechend mit einem Außengitter verstärkt. Der Fußboden war mit einem Estrichbelag versehen und ein Hinterladerofen, der vom rückwärtigen Raum beheizt wurde, sorgte für wohlige Wärme. Die Möblierung des Gemachs kann nur

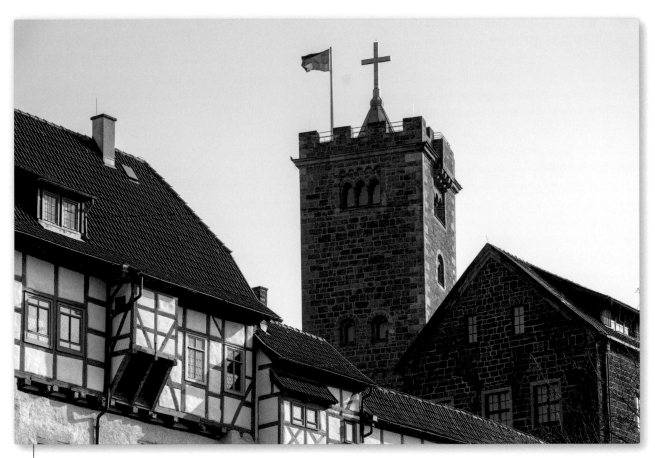

Abb. 2
**Außenansicht des Aborterkers oberhalb der Lutherstube
auf der Wartburg**, Wartburg-Stiftung, Fotothek

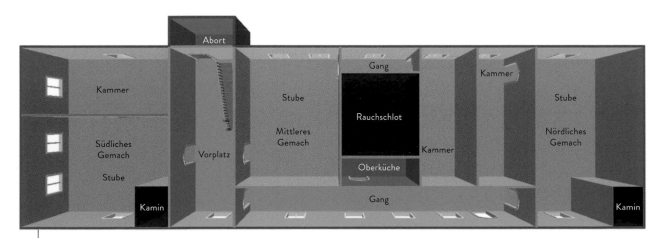

Abb. 3
**Grundriss-Rekonstruktion des Obergeschosses der
Vogtei mit Lutherstube („Mittleres Gemach") um
1520**, IBD 2017

vermutet werden: Neben einem Bett und einem von Luther selbst als »Kasten« bezeichneten Möbel in der Schlafkammer wird Luthers Wohnstatt wohl über einen Tisch mit Stuhl oder eine wandfeste Sitzmöglichkeit, möglicherweise auch über ein Verwahrmöbel wie einen Schrank oder eine Truhe verfügt haben. Vielleicht war sogar der kuriose Walwirbel bereits Ausstattungsstück des Raumes.

Der das Klosterleben gewöhnte Augustinermönch benötigte ansonsten wenig: Neben der Kleidung eines Adeligen, die er vermutlich von Hans von Berlepsch erhielt, waren Schreibutensilien, Papier, Briefe und die Druckbögen seiner Werke – aus Wittenberg zugeschickt – sowie wenige ihm zur Verfügung stehende Bücher wohl sein maßgeblichster Besitz in seinem Versteck auf der Wartburg. Betrachtet man Luthers Produktivität in dieser kurzen Zeitspanne, wird er der Schreibtätigkeit wohl auch mit Abstand die größte Aufmerksamkeit geschenkt haben. Luther konnte sich auf der Burg weitgehend frei bewegen und vielleicht sogar mit einem Knecht an seiner Seite Ausritte unternehmen. Die Hasenjagd, an der er mit Hans von Berlepsch im August 1521 teilnahm, sowie seine Reise nach Wittenberg im Dezember 1521 als herausragendste Vorkommnisse sollten jedoch seltene Exkursionen bleiben. So verwundern auch die Namen nicht, mit denen Luther seinen Aufenthaltsort in den Briefen verschleierte: Er nutzte Formulierungen wie »Aus der Einsamkeit«, »aus meiner Einöde«, »aus meiner Eremitenklause« oder »aus meiner Wüstenei« sowie die populäre Formel »auf der Insel Pathmos« – an den Propheten Johannes anspielend, der auf der Mittelmeerinsel Patmos seine Offenbarung verfasste – oder die wohlklingende Umschreibung »Region der Vögel«, um die Abgeschiedenheit auf der Wartburg auszudrücken. // DMi

Steffens 2002; Schwarz 2013a; Klein 2017; Schall/Schwarz 2017

»Das Übel, an dem ich in Worms litt, hat mich noch nicht verlassen, es hat sogar zugenommen. Ich leide an einem so harten Stuhlgang wie noch nie in meinem Leben und bin verzweifelt, weil es kein Heilmittel gibt. So sucht mich der Herr heim, damit ich nicht ohne Kreuzesqual bin [...].«

Martin Luther an Georg Spalatin, 10. Juli 1521, zitiert nach Luther/Hintzenstern 1991

I.17
Hölzerner Abortsitz
nicht datiert, Holz, 150 x 50 x 22 cm
Wartburg-Stiftung

Martin Luther litt während der ersten Hälfte seines Wartburgaufenthalts verstärkt unter Verdauungsbeschwerden, deren Qualen er in seinen Briefen an den Vertrauten Georg Spalatin mehrfach mit zum Teil drastischen Worten beschreibt. Der von ihm auf der Wartburg benutzte Abort befand sich südlich der Lutherstube auf halber Treppe erhöht und ragt noch heute gut sichtbar als Erker an der Westseite des Vogteigebäudes hervor. Die genaue Bauzeit dieser Abortanlage ist unklar, vermutet wird allerdings, dass der Erker mit dem Neuaufbau der Fachwerkkonstruktion der Vogtei 1480 angebracht wurde. Wahrscheinlich war auch dieser Abort mit einem hölzernen Sitz ausgestattet; allerdings sind diese Holzbretter nur selten erhalten. Der vorliegende Abortsitz stammt von der Wartburg, wann und in welchem Abort er genutzt wurde, lässt sich jedoch nicht mehr feststellen. // CM

Schwarz 2013a, S. 101–103; Luther! 95 Schätze – 95 Menschen 2017, S. 162f.; Klein 2017, S. 100–105

»*Mein Arsch ist böse geworden. Der Herr sucht mich heim.*«

Martin Luther an Nikolaus von Amsdorf, 12. Mai 1521, zitiert nach Luther/Hintzenstern 1991

I.18

Apothekenmörser

frühes 16. Jahrhundert (?), Glas, Höhe 15,5 cm, Durchmesser Rand 13,5 cm

Wartburg-Stiftung, Kunstsammlung, Inv.-Nr. KG0027

Der dickwandige, kelchförmige Gefäßkörper aus dunkelgrünem Glas erhebt sich über einer massiven Fußplatte. Mit seinen zwei Henkeln mit Daumenrast und den parallel umlaufenden Glasfäden imitiert das Gefäß Merkmale metallener Apothekenmörser der Renaissance. Diese Mörser dienten – wie die Küchenexemplare – zum Zerkleinern bzw. Zerstoßen verschiedener Ingredienzen. Mithilfe eines Pistills konnten in dem Reibgefäß etwa ätherische Öle von Heilpflanzen freigesetzt und später zu Arzneimitteln weiterverarbeitet werden. Da Apothekenmörser der Renaissance fast ausschließlich aus Bronze gefertigt wurden, ist es nicht auszuschließen, dass es sich bei diesem Exemplar um eine spätere, möglicherweise im 19. Jahrhundert entstandene Umsetzung der Gefäßform in Glas handelt. // DMe

Ferchel 1949; Aller Knecht und Christi Untertan 1996, S. 251, Kat.-Nr. 204c

»Die Pillenmedizin habe ich nach Vorschrift eingenommen, alsbald wurde der harte Leib locker, und ich leerte aus ohne Blut und Anstrengung, aber das Fleisch, das bei den früheren Krämpfen verletzt und wund wurde, ist noch nicht geheilt, im Gegenteil: ich leide nicht weniger Schmerzen, weil die heftige Wirkung der Pillen oder was es sonst sei, den Hintern aufreißt.«

Martin Luther an Georg Spalatin, 15. Juli 1521, zitiert nach Luther/Hintzenstern 1991

I.19

New Kreüterbuch, in welchem nit allein die gantz histori, das ist, namen, gestalt, statt vnd zeit der wachsung, natur, krafft vnd würckung, des meysten theyls der Kreüter so in Teütschen vnnd andern Landen wachsen, mit dem besten vleiß beschriben […]

Leonhart Fuchs, Basel, 1543, gedruckt bei Michael Isengrin, 40,0 x 27,0 cm

Thüringer Universitäts- und Landesbibliothek Jena, Sig. 2 Bot.II,13

Leonhart Fuchs, der neben Otto Brunfels und Hieronymus Bock als »Vater der Botanik« bezeichnete Philosoph, Tübinger Medizinprofessor und wichtigster Vertreter der Arzneimittellehre Galens von Pergamon, gilt als bedeutendster Pflanzenkundler der beginnenden Neuzeit. Die Königin und Erzherzogin Anna von Österreich gewidmete Enzyklopädie erschien zuerst 1542 in Latein. Auch die deutschsprachige Ausgabe des Folgejahres mit mehr als 500 Abbildungen überwiegend heimischer Pflanzen

beschreibt deren Merkmale, Anwendung und Heil-
wirkung ausführlich. Bei Verstopfungen empfiehlt
Fuchs die Behandlung mit Saft von Aloe oder Mittel-
wind (Ackerwinde), zerstoßenem Erdrauch sowie
mit Safranknollen. // GS

Baumann/Baumann-Schleihauf 2001

»jenes bittersüße Ritterregnügen« –
Der Jagdausflug

Über seinen Alltag auf der Wartburg hat Luther wenig berichtet, den größten Teil seiner Zeit wird er mit der Arbeit an seinen Schriften verbracht haben. Eine willkommene Abwechslung bot im August 1521 ein zweitägiger Jagdausflug, den er in einem seiner Briefe schildert. Trotz eines gewissen Interesses haderte Luther mit diesem adligen Zeitvertreib »für Leute, die nichts zu tun haben« und empfand sogar Mitleid für das Jagdwild.

»Ich bin letzten Montag zwei Tage auf der Jagd gewesen, um jenes bittersüße Ritterregnügen kennenzulernen. Wir haben zwei Hasen und einige jämmerliche Rebhühner gefangen. Wahrlich ein Vergnügen für Leute, die nichts zu tun haben! Ich theologisierte auch dort inmitten von Netzen und Hunden. Und wieviel Vergnügen mir diese Art [von Zeitvertreib] auch machte, soviel Mitleid und Schmerz war geheimnisvoll beigemischt. Denn was bedeutet dieses Bild anderes als den Teufel, der durch seine Nachstellungen und durch die gottlosen Magister, durch seine Hunde – nämlich durch die Bischöfe und Theologen – diese unschuldigen Tierlein jagt?«

Martin Luther an Georg Spalatin, 15. August 1521, zitiert nach Luther/Hintzenstern 1991

I.20

Jagddarstellung auf einem Jahreszeiten- oder Monatsbild (Ausschnitt)

Hans Wertinger, Landshut, um 1516 bis um 1525/1526, Öl auf Holz, 23,8 x 39,3 cm (gesamt)

Germanisches Nationalmuseum, Nürnberg, Inv.-Nr. Gm 2300

Diese Darstellung einer Stelljagd ist im Hintergrund eines Monats- oder Jahreszeitenbildes mit Badehaus- und Schlachtszene zu sehen und damit dem Herbst zuzurechnen. Dabei wird ein Hase von mehreren Hunden in ein von zwei Männern bewachtes, eingezäuntes Areal getrieben. Stelljagden waren mit erheblichem Zeit- und Kostenaufwand verbunden und in der Renaissance und im Barock, wie auch Treibjagden, ein beliebter Zeitvertreib des Adels. Luther schildert in seinem Bericht von einer Jagd im August 1521, bei der »zwei Hasen und einige jämmerliche Rebhühner« gefangen wurden, dass er sich »inmitten von Netzen und Hunden« befunden habe. Dies spricht dafür, dass auch hier das Wild von einer Hundemeute in aufgestellte Netze gehetzt und dort erlegt wurde. // DMe

Luther/Hintzenstern 1991, S. 62; Hess 2004; Hess/Mack/Küffner 2008

I.21

Weidbesteck Friedrichs des Weisen

sächsisch, 1. Viertel 16. Jahrhundert, Eisen, Silber, Hirschhorn, Leder, Länge Weidpraxe 45,0 cm, Breite Blatt 5,3 cm, Länge Scheide 33,0 cm

Wartburg-Stiftung, Kunstsammlung, Inv.-Nr. KB0001

Das fünfteilige jagdliche Besteck stammt aus dem Besitz des »Luther-Beschützers« Kurfürst Friedrichs des Weisen. Die Griffe wurden aus Hirschhorn gefertigt, die Lederscheide mit Silberbeschlägen nahm alle Elemente auf. Bemerkenswert ist die breite Klinge der Weidpraxe, die vegetabile Gravuren und auf den Kurfürsten bezogene Inschriften zeigt: Der Text auf der Vorderseite ist von Porträts Friedrichs aus der Cranach-Werkstatt bekannt und rühmt seine Verdienste zu Lebzeiten, etwa seinen umsichtigen

Regierungsstil und die Errichtung der Wittenberger Universität, aus der Gottes Wort hervorgegangen sei und den rechten Glauben wiedergebracht habe. Die Inschrift auf der Rückseite nennt das Todesdatum Friedrichs und betont erneut dessen Rolle für die Ausbreitung der Reformation. // DMe

Amme 1994, S. 158f., Kat.-Nr. 192; Aller Knecht und Christi Untertan 1996, S. 215f., Kat.-Nr. 142

I.22

Fragment einer Hochwildjagd

Lucas Cranach d. J., 1570, Öl auf Pappelholz, 50,5 x 33,3 cm

Dauerleihgabe der Bundesrepublik Deutschland

Wartburg-Stiftung, Kunstsammlung, Inv.-Nr. DL-M001

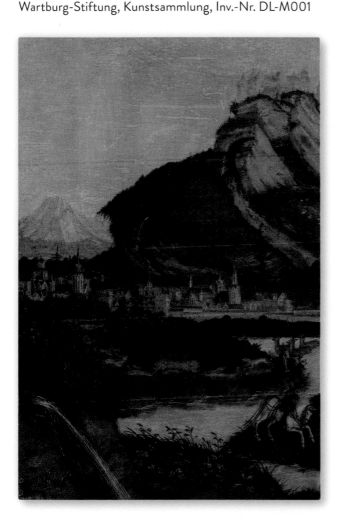

Vor der Silhouette einer Stadt, über der sich ein Bergmassiv mit einer Schlossanlage erhebt, tummeln sich in einer Flusslandschaft mehrere Bären, die von einem Jagdhund aufgespürt werden. Rechts durchqueren Rehe das Gewässer und im Vordergrund sprengt ein Jäger mit erhobener Lanze auf seinem Ross davon. Das Ziel seiner Jagd – ein Eber – war einst auf einem weiteren der insgesamt drei Fragmente der Darstellung einer Bären-, Eber- und Hirschjagd des albertinischen Kurfürsten August in der Nähe von Torgau und Schloss Hartenfels zu sehen, die Lucas Cranach d. J. um 1570 als großformatige Tafel geschaffen hat. Während Hasenjagden, wie Martin Luther sie 1521 als »bittersüße[s] Rittervergnügen« erlebte, auch vom niederen Adel veranstaltet werden durften, gehörte die Jagd auf Eber, Hirsch und Bär zu den Privilegien des Hochadels. // GJ

Aller Knecht und Christi Untertan 1996, S. 215, Kat.-Nr. 142; Schuchardt 1997; Lucas Cranach der Jüngere 2015, S. 358f., Kat.-Nr. 3/33, 3/34 [Susanne Wegmann]

»Als wir durch meine Bemühung ein Häschen am Leben erhalten hatten, indem ich es in den Ärmel meines Mantels wickelte und Stück davonging, spürten die Hunde den armen Hasen auf, zerknackten ihm durch meinen Mantel hindurch den rechten Hinterlauf und bissen ihm die Kehle durch. Genauso wüten der Papst und der Satan, indem er auch die geretteten Seelen umbringt, und meine Bemühungen kümmern ihn nicht.«

Martin Luther an Georg Spalatin, 15. August 1521, zitiert nach Luther/Hintzenstern 1991

»Ich bin hier sehr faul und fleißig. Ich lerne Hebräisch und Griechisch und schreibe ohne Unterbrechung« –

Theologisches und reformatorisches Schaffen auf der Wartburg

Auch auf der Wartburg befasste sich Luther mit Missständen der Papstkirche, die es zu überwinden galt. Seine theologisch-reformatorische Arbeit, in die er sich nach anfänglichen Schwierigkeiten vertiefte und die bald die meiste Zeit seines Tages beanspruchte, drehte sich um essentielle Themen wie Zölibat und Klostergelübde, Privatmesse und Beichte; Luther legte Psalmen und Evangelientexte aus, arbeitete an seiner Postille und stritt in Briefen und Schriften mit seinen Widersachern.

»E. K. F. G. [Euer kurfürstlichen Gnaden] denke nur nicht, daß Luther tot sei. Er wird auf den Gott, der den Papst gedemütigt hat, so frei und fröhlich pochen und mit dem Kardinal von Mainz ein Spiel anfangen, auf das nicht viele gefaßt sind. Schließt Euch nur zusammen, liebe Bischöfe, weltliche Herren mögt Ihr bleiben, aber diesen Geist sollt Ihr trotzdem nicht zum Schweigen bringen und betäuben [...].«

Martin Luther an Kardinal Albrecht von Brandenburg, 1. Dezember 1521, zitiert nach Luther/Hintzenstern 1991

I.23

Von der Beycht ob die der Bapst macht habe zu gepieten

Martin Luther, Wittenberg, 17. September 1521, gedruckt bei Johann Rhau-Grunenberg, 20,0 x 15,1 cm
Wartburg-Stiftung, Bibliothek, Sig. Th 761a

Nachdem Luther das Sakrament der Beichte und den Ablasshandel besonders in den berühmten 95 Thesen von 1517 thematisiert hatte, geriet die freiwillige, nicht erzwungene Beichte in Luthers Verständnis mit der Zeit zu einem Kernpunkt des Christseins. In der Herzensbeichte allein vor Gott und der Ohrenbeichte, die vor jedem Christen abgelegt werden dürfe, solle jeder Mensch regelmäßig seine Sünden vor Gott offenbaren und Buße tun, also Reue zeigen, woraufhin ihm die Absolution zuteilwerde. Die Beichte verbinde laut Luther somit einen Akt der Glaubensbezeugung, der Seelsorge und der Erleichterung, und solle nicht eine schwer zu ertragende Bürde sein wie in der römischen Praxis. Mit der deutschen Schrift *Von der Beicht* begegnete Luther seinen Widersachern und gab Empfehlungen für die richtige Form der Beichte. // DMi

WA 8, S. 129–204; Leppin/Schneider-Ludorff 2014, Art.: Beichte, S. 104–106 [Konstanze Kemnitzer, Klaus Raschzok]; Kandler 2016, S. 25–27

»Ich habe hier nichts zu tun und sitze wie benommen den ganzen Tag herum. Ich lese die griechische und die hebräische Bibel. Ich will eine Abhandlung in deutscher Sprache über die ›Freiheit vom Zwang zur Ohrenbeichte‹ schreiben. Mit der Auslegung des Psalters will ich fortfahren, die Postille werde ich fortsetzen, sobald ich aus Wittenberg erhalte, was ich brauche, dabei erwarte ich auch die begonnene Auslegung des Magnifikats.«

Martin Luther an Georg Spalatin, 14. Mai 1521, zitiert nach Luther/Hintzenstern 1991

I.24

Der sechs vnd dreyssigist psalm Dauid eynen Christlichen Menschen tzu leren vnd troesten [...]

Martin Luther, Wittenberg, 12. August 1521, gedruckt bei Johann Rhau-Grunenberg, 21,0 x 15,8 cm

Wartburg-Stiftung, Bibliothek, Sig. Th 765/1

Luthers plötzliches Verschwinden ohne ein Anzeichen über seinen Verbleib rief besonders in Wittenberg große Besorgnis hervor. Um »dem armen heufflin Christi tzu Wittembergk« die Angst um seine Person zu nehmen und seine Getreuen beim Streit gegen die Widersacher zu ermutigen, verfasste Luther die Übersetzung und Auslegung des 36. (37.) Psalms als »Tröstbriefle«. Erklärte Luther noch in der Einleitung seine Sorge um die Wittenberger, »das nit wolffe nach mir kummen yn den schafstall«, beendete er die Schrift in der überzeugenden Gewissheit: »Ich bin vonn gottis gnaden noch szo mutig und trottzig, als ich yhe geweszen byn. Seyd getrost unnd furchtet nyemand, gottis gnade sey mit euch«, während er seine qualvollen Verdauungsbeschwerden mit den Worten »Am leyb hab ich ein kleynisz geprechlin ubirkummen, aber es schadet nit« abtat. // DMi

WA 8, S. 205–240; Luther/Hintzenstern 1991, S. 132; Aller Knecht und Christi Untertan 1996, S. 217, Kat.-Nr. 149

»Es war großartig, daß Du mir wie ein Werber eine Frau zugeführt hast: Deine Ausgabe des Neuen Testaments griechisch. Sie hat mir inzwischen die [literarischen] Kinder geboren, die ich vorhin aufgezählt habe. [...] Die Schrift geht schon wieder schwanger und hat bereits einen hohen Leib und wird, wenn Christus will, einen Sohn gebären, der mit eiserner Rute die Papisten, Sophisten, die religiösen Fanatiker und die Herodesleute zerschmettern wird.«

Martin Luther an Nikolaus Gerbel, 1. November 1521, zitiert nach Luther/Hintzenstern 1991

I.25

Bulla Cene domini: das ist: die bulla vom Abentfressen des allerheyligsten hern,
des Bapsts: vordeutscht durch Martin Luth.

Martin Luther, Wittenberg, Anfang 1522, gedruckt bei Melchior Lotter d. J., 19,2 x 14,8 cm

Wartburg-Stiftung, Bibliothek, Sig. Th 770

Am Gründonnerstag 1521 erschien Luthers Name zum ersten Mal öffentlich in der *Bulla coenae domini*, der Ketzerliste des Papstes. Die von ihm auf der Wartburg verfasste Reaktion darauf hatte es in sich: Er übersetzte den lateinischen Text ins Deutsche und versah ihn mit zahlreichen Glossen in derber, kämpferischer und trotziger Sprache. Bereits auf dem Titelblatt rechnete Luther mit Rom ab: »Dem allerheiligsten römischen Stuhl zum neuen Jahr. Sein Maul ist voll Fluchens, Trügens und Geizes«. In seiner Vorrede sendete er polemische Grüße nach Rom und bat »Knack und brich nicht über diesem neuen Gruß, darin ich meinen Namen zuvorderst oben ansetze und den Fußkuss vergesse.«

Er spottete ferner über das schlechte Latein der wohl trunkenen Verfasser und empfahl jedem, diese Bulle zu lesen, um zu erkennen, dass alles darin wider christliche Liebe, Hoffnung und Glaube sei. // DMi

WA 8, S. 688–720; Luther/Hintzenstern 1991, S. 133f.;
Aller Knecht und Christi Untertan 1996, S. 216f.,
Kat.-Nr. 146

»Ich sitze hier und stelle mir den ganzen Tag über das Antlitz der Kirche vor [...]!
Gott, welch furchtbares Bild deines Zorns ist jenes abscheuliche Reich des Antichrist
in Rom! [...] O würdiges Reich des Papstes bis zum Ende und Abschaum der Zeiten!
Gott erbarme sich unser!«

Martin Luther an Philipp Melanchthon, 12. Mai 1521, zitiert nach Luther/Hintzenstern 1991

I.26

Euangelium Von den tzehen auszsetzigen vordeutscht vnd auszgelegtt

Martin Luther, Wittenberg, Anfang November 1521, gedruckt bei Melchior Lotter d. J., 19,3 x 14,8 cm

Wartburg-Stiftung, Bibliothek, Sig. Th 769

Luthers Auslegung des Evangeliums von den zehn Aussätzigen erschien auf Bitten von Herzog Johann, dem Bruder Friedrichs des Weisen. Dieser hatte Luther gebeten, jene Stelle des Lukasevangeliums auszulegen, in der Jesus die geheilten Männer anwies »Gehet hin und zeiget euch den Priestern!«, da diese von den Altgläubigen seit jeher zur Legitimation des Beichtsakraments genutzt wurde. Luther griff mit seiner Predigt erneut in den Streit um die Beichte ein und erteilte dem Beichtzwang eine deutliche Absage. Seine Schrift leitete er mit einer Kritik des Beichtpfennigs als Abgabe ein – »Ich armer bruder hab aber einn new fewr antzundt, o ein grosz loch in der Papisten taschen gebissen, das ich die beicht hab angegriffen« – und bemerkte ganz nebenbei, dass er im Gegensatz zum papsttreuen Johannes Eck keinerlei Geld mit seinen Schriften verdiene, sondern mit ihnen nur dem Aufruf seines Gewissens folge. // DMi

WA 8, S. 336–397; Luther/Hintzenstern 1991, S. 135

»*Als der Herzog hier [auf der Burg] war, forderte er mich durch meinen Wirt auf, daß ich den Evangelienabschnitt auslege, um etwas zu haben, was er den grauen Pharisäern und Heuchlern antworten kann. Denn sie wollen meinem Büchlein von der Beichte zuvorkommen und bemühen sich, den Sinn des Herzogs durch diese Stelle im Evangelium zu beeinflussen und [von mir] abzuwenden.*«

Martin Luther an Georg Spalatin, 17. September 1521, zitiert nach Luther/Hintzenstern 1991

I.27

Vom miszbrauch der Messen

Martin Luther, Wittenberg, Januar 1522, gedruckt bei Johann Rhau-Grunenberg, 19,7 x 14,9 cm

Wartburg-Stiftung, Bibliothek, Sig. Th 774

Diese Schrift zielte auf die Beseitigung von Missständen rund um die heilige Messe, vor allem auf die Abschaffung der sogenannten Privatmesse, die ein Priester ohne anwesende Gemeinde und gegen Bezahlung, etwa für das Seelenheil von Verstorbenen, abhielt. Nach Luthers Verständnis sollte die Messe jedoch kein Opfer, sondern ein Gedenken und Ehren des Opfers Jesu Christi für die Gläubigen sein; die römische Messpraxis tat er als Menschenwerk ab. Im Oktober 1521 berichtete er verärgert, dass sogar auf der Wartburg »ein Priesterlein« täglich eine Messe ohne Gemeinde lese. Die Diskussion um die richtige Form der Messe war seinerzeit in Wittenberg in vollem Gange; Luther widmete die Schrift seinen Wittenberger Augustinerbrüdern, die als erste ihre missbräuchliche Form abgeschafft hatten. // DMi

WA 8, S. 477–563; Luther/Hintzenstern 1991, S. 135; Aller Knecht und Christi Untertan 1996, S. 217, Kat.-Nr. 148

»*Auf der Burg ist ein Priesterlein, das täglich eine Messe liest. Wenn doch er und alle Privatmessehalter immer weniger würden, wenn sie doch insgesamt auf einen Schlag verboten werden könnten. Das Unrecht einer solchen Stillmesse besteht darin, daß sie ohne Gemeinde zelebriert wird.*«

Martin Luther an Georg Spalatin (?), 6. Oktober 1521 (?), zitiert nach Luther/Hintzenstern 1991

I.28

Kirchen Postilla. Das ist, Auslegung der Euangelien an den fürnemesten Festen der Heiligen, vom Aduent bis auff Ostern.

Martin Luther, Wittenberg, 1562, gedruckt bei Hans Lufft, 34,0 x 23,0 cm

Wartburg-Stiftung, Bibliothek, Sig. Th 11

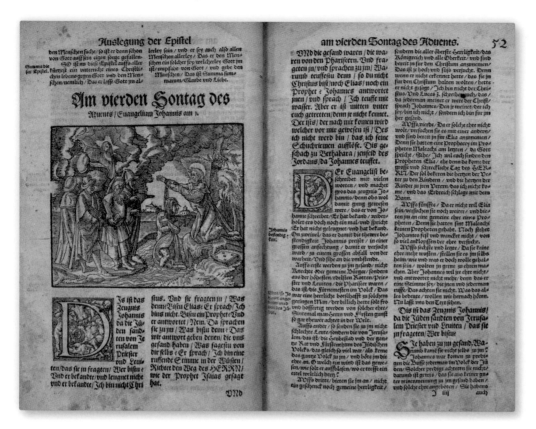

Schon in Wittenberg hatte Martin Luther eine lateinische Postille mit Predigten zur Adventszeit verfasst, die im März 1521 gedruckt erschienen war. In seinen Briefen von der Wartburg bat er um Zusendung eines Exemplars, hatte dieses aber mindestens bis Juni 1521 noch nicht erhalten. Dennoch setzte Luther seine Arbeit an einer deutschen Predigtsammlung zu den Episteln und Evangelien der Weihnachtszeit (24. Dezember bis zum Tag der Heiligen Drei Könige am 6. Januar) fort und beendete die sogenannte Weihnachtspostille mit einer Widmung an Graf Albrecht von Mansfeld am 19. November 1521, dem Tag der Heiligen Elisabeth; sie erschien gedruckt 1522 in Wittenberg. Gemeinsam mit den später herausgegebenen Adventspredigten bildet diese die sogenannte Wartburgpostille. Sie wurde in einer Predigtsammlung, die Zeit vom Weihnachtsfestkreis bis Ostern umfassend, zum Bestandteil der hier gezeigten Kirchenpostille, auf die Luther sehr stolz war; bezeichnete er sie doch als »mein allerbestes Buch, das ich je gemacht habe«. // CM

WA BR 2, Nr. 417, S. 354–356; WA 23, S. 278, Z. 13f.; Wenke 1995, S. 209–212; Aller Knecht und Christi Untertan 1996, S. 221f.; Höß 1996, S. 59; Luther und die Deutschen 2017, S. 219; Haustein 2017, S. 164

»Ich will gedruckt haben, was ich geschrieben habe, wenn es in Wittenberg nicht geht, dann bestimmt woanders! Wenn die Exemplare verloren sind oder wenn Du sie zurückhältst, dann wird mein Geist so verbittert sein, daß ich später noch viel heftiger in dieser Sache schreibe. Denn der wird den Geist nicht auslöschen, der totes Papier vernichtet.«

Martin Luther an Georg Spalatin, ca. 5. Dezember 1521, zitiert nach Luther/Hintzenstern 1991

I.29
Ivdicivm Martini Lutheri de Votis

Martin Luther, Wittenberg, Oktober 1521, gedruckt bei Melchior Lotter d. J., 20,6 x 15,3 cm

Wartburg-Stiftung, Bibliothek, Sig. Th 767

Nachdem Luther bereits 1520 die Priesterehe legitimiert hatte und nach und nach immer mehr Priester heirateten, verfasste er mit seinen *Thesen über die Gelübde* 141 Leitsätze zur Streitfrage Zölibat und Keuschheit, mit denen er auch den Ansichten seines Wittenberger Kollegen Karlstadt widersprach. Luther unterschied darin deutlich zwischen den für die Kirche notwendigen Pfarrern, denen durch päpstliches Recht der Zölibat aufgezwungen werde und für deren Befreiung von dieser Pflicht er eintrat, und den freiwillig in Klöstern lebenden Mönchen, die ihr Keuschheitsgelübde in ihrer christlichen Freiheit abgelegt hätten und es damit auch willentlich befolgen könnten. Den bisher in einem Konkubinat lebenden Priestern empfahl er, dieses ruhigen Gewissens in eine Ehe umzuwandeln, womit auch die vielfach gelebte Praxis der sexuellen Verfehlungen im christlichen Sinne aufgelöst werden sollte. // DMi

WA 8, S. 313–335; Lohse 1995, S. 157f.; Kaufmann 2016, S. 340–346

»Ich bin entschlossen, die Mönchsgelübde anzugreifen und die jungen Leute aus der Hölle des Zölibats zu befreien, der durch Brunst und Befleckungen so unrein und so verrucht ist. Ich schreibe teils in eigener Anfechtung, teils im Zorn.«

Martin Luther an Georg Spalatin, 11. November 1521, zitiert nach Luther/Hintzenstern 1991

I.30
De votis monasticis, Martini Lvtheri ivdicivm

Martin Luther, Basel, 1522, gedruckt bei Johann Petri (Erstdruck in Wittenberg, Februar 1522), 21,8 x 16,8 cm

Wartburg-Stiftung, Bibliothek, Sig. Ki 389

In seiner Schrift *Über die Mönchsgelübde* ging Luther mit dem monastischen Klosterwesen streng ins Gericht und versuchte zudem das Gewissen all jener zu stärken, die aus dem Kloster ausgetreten waren. Für die lebenslangen Klostergelübde und vor allem den Zölibat fand er keine Bestätigung in der Heiligen Schrift, er sah in ihnen vielmehr eine Bedrohung der christlichen Freiheit und ein falsches Verständnis vom Leben für Gott. Die Schrift ist eine von mehreren kritischen Auseinandersetzungen Luthers mit dem monastischen Stand, den Anfang der 1520er Jahre viele Mönche und Nonnen freiwillig verließen, um ein neues Leben zu wagen. Luther widmete sie seinem Vater Hans, gegen dessen Willen er seinerzeit ins Kloster eingetreten war. Er beschreibt, wie die Beziehung der beiden darunter stark gelitten habe, wie die Autorität der Eltern aber zwangsläufig Christi Autorität weichen müsse, und wie Christus durch ihn als einem dem Vater entrissenen Sohn vielen anderen Söhnen helfen könne. // DMi

WA 8, S. 564–669; Schilling 2009, S. 2–11; Kaufmann 2016, S. 346–348

»Es ist jetzt fast 16 Jahre her, daß ich gegen Deinen Willen und ohne Dein Wissen Mönch wurde. [...] Ich schicke Dir nun dieses Buch, damit Du erkennst, mit welchen Zeichen und Kräften mich Christus von den Mönchsgelübden losgesprochen hat [...].«

Widmung der Schrift *De votis monasticis* Luthers an seinen Vater, 21. November 1521, zitiert nach Luther/Hintzenstern 1991

Grit Jacobs

Martin Luther, der Teufel und der Tintenfleck in der Lutherstube

Die ohne Zweifel berühmteste Legende, die sich um den Aufenthalt Martin Luthers auf der Wartburg rankt, erzählt davon, wie der Reformator während seiner Arbeit vom Teufel gestört und drangsaliert wurde und ihn mit dem beherzten Wurf seines Tintenfasses vertrieb (Abb. 1). Viele Besucher und Besucherinnen kommen noch

Abb. 1
Luther hat eine Vision des Teufels und wirft das Tintenfaß, *Julius Hübner, 1850, Graphit, Wartburg-Stiftung, Kunstsammlung, Inv.-Nr. G1458*

75

heute, um nicht nur den Raum zu besichtigen, in dem Luther zehn Monate vor der Welt verborgen lebte und das Neue Testament ins Deutsche übertrug, sondern auch die Spuren seiner Auseinandersetzung mit dem Teufel – den legendären Tintenfleck – zu betrachten. Vielfach ist die Enttäuschung groß, wenn in der Lutherstube nicht einmal ein Rest verblasster Tinte entdeckt wird. Und während die einen diese Tatsache mehr oder weniger enttäuscht hinnehmen, beharren andere darauf, den Tintenfleck als Kind noch gesehen zu haben. Es muss die Wirkungsmacht der Legende und ihres Ortes sein, die im Gedächtnis so mancher Wartburggäste die Existenz eines Tintenflecks manifestiert hat, von dem zumindest im 20. Jahrhundert nachweislich nichts zu sehen gewesen sein kann.

Tatsächlich war der berühmte Tintenfleck vom späten 17. Jahrhundert bis in das letzte Viertel des 19. Jahrhunderts zu bestaunen. Dass sich die Besucher immer wieder ein Stück des tintenbefleckten Putzes abkratzten und mitnahmen, woraufhin er regelmäßig erneuert werden musste, ist ebenso Teil der Legende wie die landläufige Erklärung seiner Entstehung. Da Luther – um es vorwegzunehmen – die Episode mit keinem Wort erwähnt hat, liest man immer wieder, sie sei schlicht eine missverstandene Auslegung seiner Aussage, er habe den Teufel mit Tinte bekämpft. Etliche Forscher haben sich auf die Suche nach dieser Passage in Luthers Werken gemacht, einen Nachweis hat jedoch noch niemand gefunden.

Dessen ungeachtet enthält auch die beliebte Legende ein kleines Quäntchen Wahrheit: Luther war der Teufel keineswegs so fern wie uns heute, und Zeit seines Lebens sah er sich dämonischen Mächten ausgesetzt. Es lohnt sich also, Luthers Schilderungen der eigenen Teufelserfahrungen zu betrachten und den Spuren der bis heute so eng mit der Wartburg verbundenen Legende vom Tintenfasswurf, ihrem Ursprung und Werdegang noch einmal zu folgen.[1]

LUTHER UND DER TEUFEL AUF DER WARTBURG

Anders als in der heutigen aufgeklärten Wahrnehmung galt der Teufel im 16. Jahrhundert als sehr reale Bedrohung. Die allgegenwärtigen Teufelsvorstellungen gehörten zum »theologischen Grundvokabular« der Reformationszeit und lassen sich auch in Luthers Werk deutlich feststellen.[2]

Seelische Nöte wie Traurigkeit, Einsamkeit und Melancholie galten für Luther und seine Zeitgenossen ebenso als Werk des Teufels wie körperliche Beschwerden, Krankheiten und die Pest. Sogar die Unbilden des Wetters wurden teuflischen Mächten zugeschrieben. In der monatelangen Zeit unfreiwilliger Abgeschiedenheit auf der Wartburg fühlte sich Luther vom Teufel herausgefordert, der ihn mit seinen Anfechtungen vom rechten Weg abbringen wollte.

In seinen Briefen klagte er immer wieder über seine Untätigkeit und die quälenden Darmbeschwerden, wurde aber auch von Selbstzweifeln geplagt. Nach acht Tagen, in denen er weder geschrieben noch studiert hatte und die Beschwerden so stark geworden waren, dass er Ärzte und Chirurgen in Erfurt aufsuchen wollte, resümierte er am 13. Juli 1521 gegenüber Philipp Melanchthon: »Kurz: der ich im Geist glühen sollte, bin versengt durch Leibeslust, durch Trägheit, Müßiggang, Schläfrigkeit und weiß nicht, ob sich Gott von mir abgewendet hat, weil Ihr nicht für mich betet!« Seinen Brief schloss er mit den Worten »Betet bitte für mich! Denn ich versinke in Sünden in dieser Einsamkeit.«[3]

Noch im November beteuerte er, er sei zwar nun »erst recht und eigentlich ein Mönch, d. h. ein einsamer Mann«, doch sei er nicht allein. »Es sind nämlich viele böse

und listige Dämonen bei mir, die mir, wie man sagt, die Zeit vertreiben, aber zu meinem Verdruß.«[4] Ähnlich liest es sich auch in einem Schreiben an Nikolaus Gerbel: »Glaub mir, ich bin in dieser arbeitsarmen Einöde tausend Teufeln ausgeliefert. Denn es ist viel leichter, gegen den leibhaftigen Teufel, d. h. gegen die Menschen, zu kämpfen als mit den bösen Geistern unter dem Himmel [...]. Ich falle oft, aber die rechte Hand des Höchsten hebt mich wieder auf.«[5]

Auch in den *Tischreden* wurden Luthers Berichte von derartigen Versuchungen aufgezeichnet. »Als ich Anno 1521 zu Wartburg über Eisenach in Pathmo auf dem hohen Schloss mich enthielt, da plagete mich der Teufel auch oft also, aber ich widerstand ihm im Glauben und begegnete ihm mit dem Spruch: Gott ist mein Gott, der den Menschen geschaffen hat und hat dem Menschen Alles unter seine Füße gethan. Hast Du nu darüber was Macht, so versuche es!«[6]

Vor allem aber schilderte er, wie der Teufel seine durchaus handfeste Präsenz zeigte. Die nächtliche Begegnung mit einem schwarzen Hund, den er in seinem Bett liegend vorgefunden und kurzerhand aus dem Fenster geworfen habe, deutete er mit den Worten »So war es der Teuffel«.[7] Am ausführlichsten erzählte Luther 1546 in Eisleben von den Plagen nächtlicher Poltergeister: »Als ich Anno 1521 von Worms abreisete und bei Eisenach gefangen ward und auf dem Schloß Wartburg in Pathmo saß, da war ich ferne von Leuten in einer Stube, und konnte Niemands zu mir kommen denn zwene edele Knaben, so mir des Tages zweimal Essen und Trinken brachten. Nu hatten sie mir einen Sack mit Haselnüssen gekauft, die ich zu Zeiten aß, und hatte denselbigen in einem Kasten verschlossen. Als ich des Nachts zu Bette ging, zog ich mich in der Stuben aus, thät das Licht auch aus, und ging in die Kammer, legte mich ins Bette. Da kömmt mirs über die Haselnüsse, hebt an und quizt eine nach der andern an die Balken mächtig hart, rumpelt mir am Bette; aber ich frage nicht darnach. Wie ich nun ein wenig entschlief, da hebts an der Treppen ein solch Gepolter an, als würfe man ein Schock Fässer die Treppen hinab; so ich doch wol wußte, daß die Treppe mit Ketten und Eisen wol verwahret, daß Nimands hinauf konnte; noch fielen so viel Fasse hinunter. Ich stehe auf, gehe auf die Treppe, will sehen, was da sei; da war die Treppe zu. Da sprach ich: Bist Du es, so sei es! Und befahl mich dem Herrn Christo, von dem geschrieben steht: Omnia subiecisti pedibus eius, wie der 8. Psalm sagt, und legte mich wieder ins Bette.«[8]

Wie hier hat Luther auch bei anderen nächtlichen Begebenheiten mit dem Teufel, die in den *Tischreden* niedergeschrieben wurden, mit der Anrufung Christi reagiert oder aber sich einfach wieder ins Bett gelegt. Einen Wurf mit dem Tintenfass erwähnt er jedenfalls an keiner Stelle. Da diese Episode also weder in seinen Briefen von der Wartburg noch in den *Tischreden* auch nur mit einem Wort erwähnt wird, stellt sich die Frage, woher der Tintenfleck dann kam.

DIE LEGENDE ENTSTEHT

Die Geschichte seiner Entstehung führt tatsächlich zunächst erst einmal nach Wittenberg. Zwar findet sich auch in der dortigen Überlieferung keine persönliche Schilderung Luthers vom Tintenfasswurf, doch verweist eine Erwähnung aus dem Jahr 1591 auf eine solche Teufelsbegegnung. Wie der Rostocker Professor Johann Georg Gödelmann berichtete, hätten ihm seine Lehrer während seiner Wittenberger Studienzeit in den 1570er Jahren erzählt, der Teufel sei in Gestalt eines Mönches zu Luther gekommen, um mit ihm zu disputieren. Nachdem der Reformator Vogelklauen anstelle der Hände entdeckt hatte, war der Teufel entlarvt, so dass er »[...] zornig

Ein schöner Dialogus/von
Martino Luther/vñ der geschicktē Bot-
schafft auß der Helle die falsche gayst-
tigkait vnd das wort Gots belan-
gen/gantz hüpsch zů leeßen.

Anno. M D XXiij.

230

und mit murren davon gieng / und das Dintenfaß hinter den Ofen warff / und einen starcken stinckenden Knall von sich gab / daß die Stube etl[i]che Tage übel darnach roche.«[9] Der als Mönch verkappte Teufel und sein Besuch bei Luther erinnern auffällig an den Inhalt einer Flugschrift von Erasmus Alberus aus dem Jahr 1523, die den Satan überdies auf dem Titelblatt eindrucksvoll mit Vogelklauen an Händen und Füßen vor Augen führt (Abb. 2, Kat.-Nr. I.31). Aber nicht nur diese beiden Texte verweisen darauf, dass die Wittenberger Geschichte der Teufelsbegegnung schon früh kursierte. Auf seiner Europareise wurde dem englischen Studenten Fynes Moryson bei einem Besuch im Wittenberger Augustinerkloster 1591 der Tintenfleck bereits gezeigt: »The Wittebergers tell many things of Luther which seeme fabulous, & among other things they shew an aspersion of inke, cast by the Diuvll when he tempted Luther, upon the wall in S. Augustines Colledge.«[10]

Es weist also einiges darauf hin, dass die Legende ihren Ursprung im 16. Jahrhundert in Wittenberg hatte, allerdings mit einem wesentlichen Unterschied: Es war der Teufel, der das Tintenfass nach Luther geschleudert hat.

Im frühen 18. Jahrhundert begann die eigentliche Verbreitung der Legende, denn in dieser Zeit mehrten sich die Berichte über Tintenflecke an verschiedenen Lutherorten. So sollen Erfurt, Eisleben und Luthers Landgut Zühlsdorf bei Leipzig ihren Klecks gehabt haben. In der Lutherstube des Wittenberger Augusteums war ein Fleck zu besichtigen, der von Zeit zu Zeit allerdings allzu eifrig nachgebessert wurde, um honorige Gäste zu beeindrucken. Als Zar Peter dem Großen der Fleck gezeigt wurde, schrieb er an die Wand »es kann sein, die Tinte ist aber neu.«[11] Auf der Veste Coburg war ein im Verlauf des 17. Jahrhunderts gezeigter Tintenfleck 1715 offenbar schon wieder verschwunden, denn Melissantes berichtete, dass man vor der Renovierung von Luthers Stube einen schwarzen Fleck gezeigt habe, den Luther verursachte, »als er hier das Dintenfass nach dem Teuffel, als er ihm erschienen und ihn beunruhigen wollte, geworffen.«[12] Andere Autoren bezeugten den Fleck wiederum auch danach noch.

Wie in Coburg war es auch in Wittenberg seit dem vermehrten Auftreten der Legende nun Luther, der sein Tintenfass nach dem Leibhaftigen geschleudert haben sollte. So auch auf der Wartburg, die schließlich zum prominentesten Schauplatz dieser Geschichte wurde.

DER TINTENFLECK AUF DER WARTBURG

Bereits 1690 erwähnen gleich zwei Druckwerke erstmals den Fleck an der Wand von Luthers Stube auf der Wartburg: Matthäus Merians zweite Auflage der *Topographia Superioris Saxoniae, Thuringiae, Misniae, Lusatiae, etc*[13] und Johann Limbergs *Denkwürdige Reisebeschreibungen* mehrerer europäischer Länder. Limberg, der die Wartburg bereits 1672 im Rahmen seiner Tour durch mitteldeutsche Ländereien besucht hatte, beschrieb »die Stube / in welcher er dem Teuffel das Tintenfaß nach dem Kopffe geworffen / welcher ihn versuchen wollen / und wird der Ort noch gezeiget / wo die Dinte an die Wand geflogen.«[14]

Abb. 2
Ein schöner Dialogus [...], Erasmus Alberus, Augsburg, 1523, Kat.-Nr. I.31, Staatliche Bibliothek Regensburg

Nach 1700 wurde die Lokalisierung genauer – der Fleck befand sich nun bei oder hinter einem Ofen, wo er auch blieb (Kat.-Nr. I.33, I.34). Betrachtet man das, was über den baulichen Zustand der Lutherstube in dieser Zeit bekannt ist, so fallen immerhin zwei wesentliche Veränderungen auf, die für die physische Entstehung des Tintenflecks entscheidend gewesen sein könnten. Es lässt sich zum einen aus den schriftlichen Überlieferungen rekonstruieren, dass 1674 geplant war, einen Ofen in die Lutherstube zu setzen, der im Inventar von 1696 dann auch erstmals bezeugt ist.[15] Zum anderen wird vermutet, dass die massiv gemauerte Wand, an der sich noch heute ein Ofen befindet, wohl nicht zum ursprünglichen Raumensemble gehörte und aus Brandschutzgründen eingesetzt worden sein könnte.[16] Vielleicht ist zu viel in diese Nachrichten interpretiert, wenn man annimmt, dass bei Johann Limbergs Wartburgbesuch 1672 noch kein Ofen, aber schon eine gemauerte Wand mit Tintenfleck zu sehen war? In jedem Fall verweisen die nach 1700 vermehrt auftretenden Lokalisierungen auf das Vorhandensein dieser Wand mit dem Ofen und in dessen unmittelbarer Nähe befindlich wird der Tintenklecks beschrieben.

Im Verlauf der nächsten Jahrzehnte wird die Lutherstube verschiedentlich erwähnt. Der Basler Theologe Hieronymus Annoni, der die Wartburg 1736 im Rahmen seiner Reise durch verschiedene europäische Länder besuchte, hinterließ in seinem Reisetagebuch auch eine ausführliche Beschreibung der Lutherstube. Dort hatte man ihm gleich zwei Tintenflecke links und rechts des Ofens gezeigt und erklärt, »daß Lutheri Dintenfaß selbige verursacht habe, als welches Luther zum 2ten mal dem Teufel nach dem Kopf geschmissen, als derselbige ungebethene Gast Ihm erschienen und Ihn vom schreiben abhalten wolle.«[17] Dass 1750 gar kein Tintenfleck zu sehen war, er aber in der 1757 erschienenen Wartburgbeschreibung des Kastellans Johann Christoph Kurz wieder erwähnt wird, sind weitere Indizien für dessen regelmäßige Auffrischung.[18]

Johann Wolfgang von Goethe, der die Wartburg seit 1777 mehrfach besucht hatte, hatte kein rechtes Vertrauen in die Glaubwürdigkeit der Legende, deren Zeugnis zudem immer wieder nachgebessert werden musste, weil andenkenwütige Besucher sich ihr Souvenir von der Wand gekratzt hatten. 1786 fühlte er sich nämlich während seiner italienischen Reise angesichts der unglaubwürdigen Stätte, die ihm in Ferrara für ein Trinkgeld als Gefängnis des Dichters Torquato Tasso gezeigt wurde, an die Wartburg erinnert: »Es kommt mir vor, wie Doktor Luthers Tintenklecks, den der Kastellan von Zeit zu Zeit wiederauffrischt.«[19]

In der ersten Auflage seines Wartburgführers von 1792 bestätigte der Eisenacher Kammerrat Johann Carl Salomo Thon die Erneuerung des Flecks und bemerkte, dass sie durch den Kastellan Anton Focke besorgt wurde, obgleich dieser Katholik sei (Kat.-Nr. I.35).[20] In der Fußnote ergänzte er: »Es ist gewiß in mancher Rücksicht merkwürdig, daß in einem ganz protestantischen Lande Luthers Zimmer von einem Katholiken gezeigt wird. Wenigstens dürfte darin der größte Beweis für die Toleranz des Landes liegen.« Was Luthers Schilderung von dem nusswerfenden Poltergeist anging, so wollte der Kammerrat ihn – ganz im Sinne der Aufklärung – doch lieber mit »Katzen, Ratzen oder Marder[n]« erklären.

Luthers Wurf mit dem Tintenfass bezweifelte Thon hingegen nicht, allerdings habe der einer »unhöfliche[n] und zudringliche[n] Fliege« gegolten, die ihn als Plage Satans vom Schreiben abzuhalten versuchte. In einer Besprechung von Thons Wartburgführer lieferte der Theologe und Orientalist Johann Matthäus Hassencamp für die Fliegentheorie noch im gleichen Jahr eine philologische Erklärung: Dass in morgenländischen Sprachen der Teufel Beelzebub genannt werde und dies »Herr oder Gott

der Fliegen« bedeute, sei Luther sehr wohl bewusst gewesen. Ohne weiteres habe er also in einer dicken, zudringlichen Schmeißfliege »den eingefleischten Beelzbub« vermuten und bekämpfen können.[21] Thon übernahm diese Argumentation bis 1826 in die nächsten Auflagen seines Wartburgbuches. Bis zur Mitte des 19. Jahrhunderts konnten die einen Autoren den Fleck nicht entdecken, während die anderen seine Anwesenheit bezeugten.

Bei dem seit 1840 auf der Wartburg tätigen Kommandanten Bernhard von Arnswald fand die bei Thon nachzulesende »Fliegentheorie« besonderen Anklang. Der musisch begabte Zeichner, zugleich ein glühender Protestant, verarbeitete seine phantasie-volle Version in einem dreibändigen Album, in dem er eine fiktive Reise seiner Tante auf die Wartburg in Wort und Bild Gestalt annehmen ließ:[22] Nach einer bei der Arbeit an der Bibelübersetzung durchwachten Nacht sei der Teufel in Gestalt einer schwar-zen Fliege aufgetaucht und habe den Reformator zudem mit frechen Versen derart erbost, dass der zornig das Tintenfass nach ihr geschleudert habe. Die Reaktion des Teufels – »Ich weiß es ganz gewiß; der Zorn, der ist des Teufels Lust, / drum lache ich aus voller Brust« – beschämte Luther zutiefst, doch abermals formten sich aus dem schwarzen Fleck »ein grinsendes Teufelgesicht« und sogar Fratzen in Form von Bischofsmütze, Papsthut und Mönchskutte, die Luther mit den Worten »Gott sey mit mir« vertreiben konnte. »Nur der Dintenklecks bleibt zurück und noch heute steht er als Denkmal, daß auch die größten Menschen nicht ohne Schwächen [sind] und Schwächen leicht zum Bösen führen«, so das Fazit Arnswalds, der in der dazugehörigen Zeichnung das Erzählte eindrucksvoll in einem Bild verdichtete (Abb. 3).

In der ersten Hälfte des 19. Jahrhunderts bezeugten auch Ansichtsgrafiken die Existenz des Tintenflecks; unter ihnen legte ein anonymer Künstler besonderes Augenmerk sowohl auf dessen Darstellung als auch die Wiedergabe der zahllosen Schriftzüge, die die Besucher des Raums hinterlassen haben (Kat.-Nr. I.36, I.37). Den

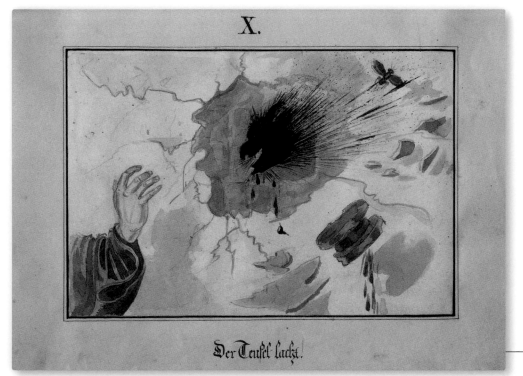

Abb. 3
Der Teufel lacht,
*Bernhard von Arnswald,
um 1857, Pinsel und
Feder in Braun und
Schwarz über Graphit,
Wartburg-Stiftung,
Kunstsammlung,
Inv.-Nr. G3347*

wahrscheinlich letzten Bericht von der Erneuerung des Flecks notierte der Dichter Otto Roquette in seinen Lebenserinnerungen: 1855 habe er in Begleitung des Kommandanten die Wartburg besichtigt. In der Lutherstube hätten »wallfahrende Fremde, die sich ein wenig Staub davon mitgenommen«, den Fleck in ein Loch verwandelt und »so abgeschabt, daß keine Spur von Schwärze mehr zu erkennen war. Es wurde ein Tintenfaß geholt, und ich hatte die Genugthuung, das historische Dokument mit auffrischen zu helfen.«[23]

Als 1860 die erste Auflage vom »Führer auf der Wartburg« von Hugo von Ritgen erschien, war zu lesen, dort, wo die Wandvertäfelung beim Ofen ende, »erblicken wir den Tintenfleck«.[24] Die gleichlautende Aussage in den Auflagen von 1868 und 1876 dürfte spätestens 1876 wohl kaum noch der Realität entsprochen haben, denn in dieser Zeit existierten bereits die ersten Fotografien der Lutherstube. Auf einer 1872 gefertigten Aufnahme von Hartmut Schwier erkennt man deutlich die bis heute sichtbare, große Fehlstelle im Putz an der Wand links neben dem Ofen, aber keinen Tintenfleck (Abb. 4). Auch spätere Autoren und zahlreiche fotografische Aufnahmen bezeugen lediglich noch die Stelle des Flecks, aber nicht mehr dessen Vorhandensein.[25]

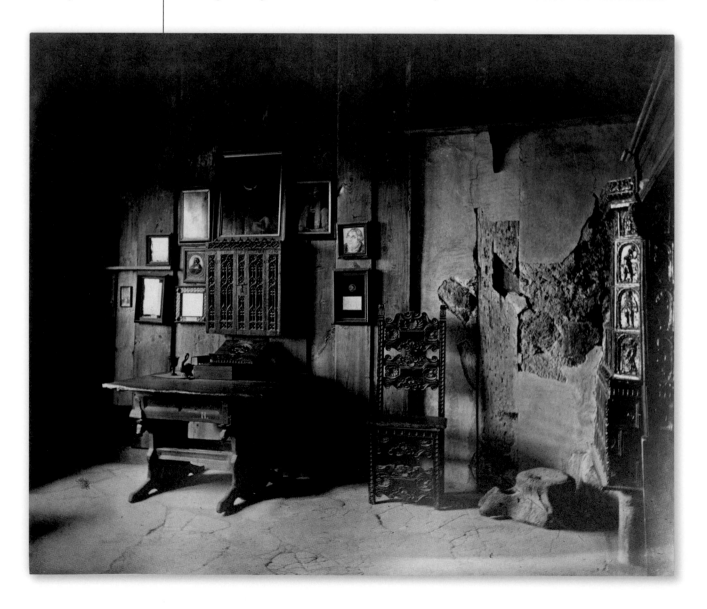

Abb. 4
Die Lutherstube auf der Wartburg,
Karl Schwier, 1872,
Fotografie, Wartburg-Stiftung, Fotothek,
Wartburg-Album

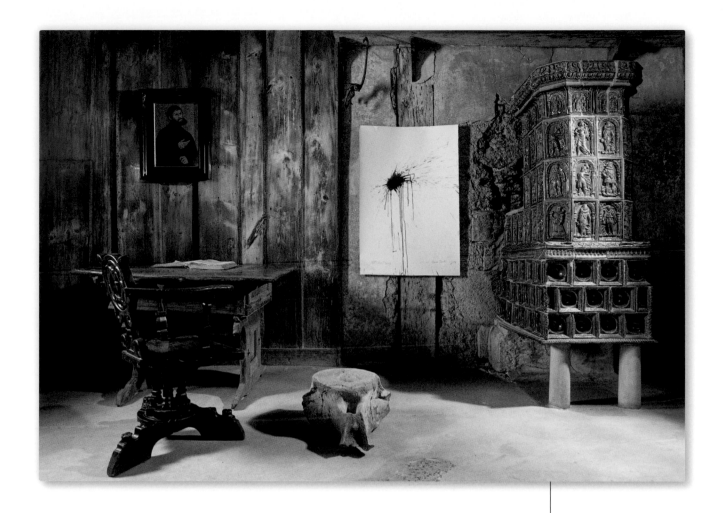

Auch wenn der berühmte Tintenfleck scheinbar sang- und klanglos verschwand und keine Quelle darüber Auskunft gibt, wann genau und warum der Entschluss fiel, ihn nicht mehr nachzubessern, war die Erinnerung daran nicht auszulöschen.

Spätere Generationen der auf der Wartburg tätigen Kuratoren und Restauratoren übernahmen die Lutherstube in ihrem flecklosen Zustand und beließen ihn so, was durchaus nicht nur Anerkennung fand. »Man hört, dass puristische Entmythologisierer des Denkmalschutzes beschlossen hätten, im Lutherzimmer nicht mehr jene Zeichen zu restaurieren, die herkömmlich als Verweis auf Luthers Abwehr der Versuchungen teuflischen Opportunismus und höllischer Verzweiflung durch einen Wurf mit einem Tintenfass gedeutet wurden.«[26] Mit diesem wortgewaltigen Kommentar begleitete der Ästhetikprofessor Bazon Brock eine bemerkenswerte Kunstaktion, die am 10. November 2009, dem 526. Geburtstag Luthers, stattfand. Um den »Einwänden der Denkmalpfleger Rechnung gegen die volkstümliche Legendenbildung zu tragen« wollten Bazon Brock und der Künstler Moritz Götze »die Kritik durch historische Wahrheit mit dem populären Evidenzerleben [...] auf höherem Niveau versöhnen.« Im Sinne einer »experimentellen Geschichtsschreibung« flogen in der komplett von Planen geschützten Lutherstube mit Eisengallustinte gefüllte Tintenfässer auf feinstes, am Ort der Legende befestigtes Büttenpapier (Abb. 5).

Ob Luther sich mit dieser Aktion »ins Recht«[27] gesetzt fühlen würde, darf getrost bezweifelt werden. In seiner Ratsherrenschrift von 1524 schrieb er: »Der Teufel achtet meinen Geist nicht so sehr wie meine Sprache und Feder in der [Heiligen] Schrift«.[28]

1 Siehe aus der Vielzahl der erschienenen Abhandlungen: Luther 1933, S. 35–49; Joestel 1992, S. 188–196; Schwarz 2007.

2 Löhdefink 2016; Löhdefink 2017; zu Luther vor allem Ebeling 1989; Leppin 2011.

3 Martin Luther an Philipp Melanchthon, 13.7.1521: WA BR 2, Nr. 418, S. 356–361, zitiert nach Luther/ Hintzenstern 1991, S. 41.

4 Martin Luther an Georg Spalatin, 1.11.1521: WA BR 2, Nr. 436, S. 399, zitiert nach Luther/Hintzenstern 1991, S. 79.

5 Martin Luther an Nikolaus Gerbel, 1.11.1521: WA BR 2, Nr. 435, S. 396–398, zitiert nach Luther/ Hintzenstern 1991, S. 77.

6 WA TR 3, S. 635f., Nr. 3814.

7 WA TR 5, S. 87, Nr. 5358b.

8 WA TR 6, S. 209f., Nr. 6816.

9 Zitiert nach Richter 1667, S. 600f.; zu Gödelmann und seiner Schrift vgl. Luther 1933, S. 41–43; Joestel 1992, S. 54–56.

10 Moryson 1907, S. 16.

11 Zitiert nach Luther 1933, S. 46.

12 Melissantes 1715, S. 191.

13 Merian 1690, S. 66.

14 Limberg 1690, S. 18 (zur Reise), 22 (zur Lutherstube).

15 WSTA, AbAW 4, Bl. 3 zu 1674; Inventarium der Wartburg 1669, LATh – HStA Weimar, Eisenacher Archiv, Militär- und Kriegssachen, Nr. 1052, Bl. 2–8, hier Bl. 8v; zur Angabe im Inventar von 1696 siehe Gabelentz 1931, S. 237, Anm. 180.

16 Großmann 2002, S. 62f.; Klein 2017, S. 110, siehe auch den Schnitt durch die Vogtei, Abb. 13, S. 34, in dem die Wand in die 1. Hälfte des 17. Jh. datiert ist.

17 Hieronymus Annoni: Reisetagebuch, April-Oktober 1736. [o.O.] 1736. Universitätsbibliothek Basel, NL 2: B:V, Bl. 343, URL: https://doi.org/10.7891/e-manuscripta-19625 (Zugriff: 9.2.2021); zu den Beschreibungen der Lutherstube siehe auch Luthermania 2017, S. 115–117, Kat.-Nr. 1 [Hole Rößler].

18 Oelrichs 1782, S. 111; Kurz 1922, S. 9.

19 Goethe 1999, S. 156.

20 Siehe auch für das Folgende Thon 1792, S. 140f.

21 Luther 1933, S. 40.

22 Arnswald 2002, S. 445–480, Kat.-Nr. 585–637, hier: S. 465f., Kat.-Nr. 614.

23 Roquette 1894, S. 63.

24 Ritgen 1860, S. 203.

25 Baumgärtel/Ritgen 1907, S. 501f.; Voss 1917, S. 208.

26 Brock 2009, S. 6.

27 Zitiert nach: URL: https://bazonbrock.de/werke/detail/?id=2219 (Zugriff: 7.2.2021).

28 WA 15, S. 9–53, hier S. 43.

»Glaub mir, ich bin in dieser arbeitsarmen Einöde tausend Teufeln ausgeliefert« –
Frühneuzeitliche Teufelsangst und die Legende vom Tintenfleck

Die frühe Neuzeit war wie die vorhergehenden Jahrhunderte von einer starken Angst vor dem Teufel geprägt, der nach damaliger Auffassung durch überall lauernde Versuchungen selbst die Seelen der Frommsten ins Verderben stürzen konnte. Auch der Reformator wähnte sich zeitlebens in dieser Gefahr, auf der Wartburg sah er sich unter anderem durch sexuelle Begierde angefochten. In seinen *Tischreden* berichtete er von Teufelsheimsuchungen, etwa durch nächtliches, Furcht einflößendes Gepolter nahe seiner Kammer auf der Wartburg. Unmittelbar mit der Lutherstube verbunden ist auch die erstmalig in Wittenberg verbürgte Legende vom Tintenfleck, laut der Luther den Teufel mit dem Wurf seines Tintenfasses vertrieben haben soll.

»[...] der ich im Geist glühen sollte, bin versengt durch Leibeslust, durch Trägheit, Müßiggang, Schläfrigkeit und weiß nicht, ob sich Gott von mir abgewendet hat, weil Ihr nicht für mich betet! [...] Betet bitte für mich! Denn ich versinke in Sünden in dieser Einsamkeit.«

Martin Luther an Philipp Melanchthon, 13. Juli 1521, zitiert nach Luther/Hintzenstern 1991

I.31 (Abb. S. 78)

Ein schöner Dialogus, von Martino Luther, vnd der geschickten Botschafft auß der Helle die falsche gaystligkait vnd das wort Gots belangen, gantz hüpsch zu leeßen.

Erasmus Alberus, Augsburg, 1523, gedruckt bei Melchior Ramminger, 19,9 x 14,6 cm

Staatliche Bibliothek Regensburg, Signatur 999/4Theol.syst.716(9

(in der Ausstellung als Reproduktion)

In seinem *Dialogus* lässt Erasmus Alberus Luther erstmals mit dem Teufel zusammentreffen. Wie auf dem Titelblatt dargestellt, ist dieser als Mönch verkleidet, aber anhand seiner Vogelklauen eindeutig als Satan zu erkennen. Der Teufel beschuldigt Luther, ein falscher Prophet zu sein, der die christliche Welt entzweit habe und fordert ihn auf, seine Thesen zu widerrufen. Da Luther dies ablehnt, gibt sich der Teufel zu erkennen. Der überzeugte Reformator Alberus, ehemaliger Student Luthers in Wittenberg, polemisiert in dieser Schrift gegen die katholische Kirche als Einrichtung des Teufels. Dieser erste Bericht eines Besuchs des Teufels bei Martin Luther wird 1591 durch Johann Georg Gödelmann erneut aufgegriffen; danach erhielt Luther Besuch vom Teufel in Gestalt eines Mönchs mit Vogelklauen, der nach deren Streitgespräch ein Tintenfass nach diesem geworfen habe. // CM

NDB 1, Art.: Alber, Erasmus, S. 123 [Gustav Hammann]; Rößler 2017

> *»Glaub mir, ich bin in dieser arbeitsarmen Einöde tausend Teufeln ausgeliefert. Denn es ist viel leichter, gegen den leibhaftigen Teufel, d. h. gegen die Menschen, zu kämpfen als mit den bösen Geistern unter dem Himmel. Ich falle oft, aber die rechte Hand des Höchsten hebt mich wieder auf.«*
>
> Martin Luther an Nikolaus Gerbel, 1. November 1521, zitiert nach Luther/Hintzenstern 1991

I.32

Tischreden Oder Colloqvia Doct. Mart: Luthers, So er in vielen Jaren, gegen gelarten Leuten, auch frembden Gesten, vnd seinen Tischgesellen gefüret

Johannes Aurifaber, Eisleben, 1566, gedruckt bei Urban Gaubisch, 33,5 x 22,5 cm

Wartburg-Stiftung, Bibliothek, Sig. Th 10

Unter dem Titel *Tischreden* erschien 1566 erstmals die umfangreiche Sammlung von Unterredungen und Gesprächen, die Martin Luther am privaten Familientisch mit vielen Hausgästen, Schülern und Freunden geführt hat. Diese *Colloquia* waren von zahlreichen Zeitgenossen von 1531 bis zu Luthers Tod unabhängig voneinander aufgezeichnet und schließlich von Johannes Aurifaber, Luthers letztem Famulus, gesammelt, geordnet und herausgegeben worden. Im 25. Kapitel *Vom Teufel und seinen Werken* findet sich Luthers ausführlichste Schilderung von einer Erscheinung des Teufels auf der Wartburg, der ihn mit Nüssen bewarf, an seinem Bett rüttelte und mit Gepolter wachhielt. Luthers Resümee lautete:

»Aber das ist die beste Kunst, ihn zu vertreiben, wenn man Christum anrüft und den Teufel veracht; das kann er nicht leiden. Man muß zu ihm sagen: Bist du ein Herr uber Christum, so sei es! Denn also sagte ich auch zu Eisenach.« // GJ

WA TR 6, Nr. 6816, S. 209f.; Beutel 2005, Art.: Tischreden, S. 347–349 [Michael Beyer]; Leppin 2011, S. 293f.; Leppin/Schneider-Ludorff 2014, Art.: Tischreden, S. 688f. [Alexander Bartmuß]

»Denn nicht nur ein Satan ist bei mir oder viel mehr gegen mich, der ich allein und manchmal auch nicht allein bin.«

Martin Luther an Georg Spalatin, 11. November 1521, zitiert nach Luther/Hintzenstern 1991

Das im Jahr 1708. lebende und schwebende Eisenach, Welches Anno 1709. zum Erstenmahl gedruckt und zusammen getragen worden

Johann Limberg, Eisenach, 1712, Druck, 13,5 x 8,5 cm

Wartburg-Stiftung, Bibliothek, Sig. GE 1004

Johann Limberg von Roden ist offenbar der erste Autor gewesen, der 1672 auf seiner Reise durch die mitteldeutschen Länder den Tintenfleck in der Lutherstube der Wartburg gesehen und in seiner 1690 erschienenen Reisebeschreibung recht kurz erwähnt hat. 1712 gab er das bereits 1709 unter dem Pseudonym Johann von Bergenelsen erschienene Buch noch einmal heraus, in dem sich diese detaillierte Beschreibung der Örtlichkeit findet: »In Doctor Luthers Stuben, siehet man noch beym Ofen die Dinten-Flecken, als er dem Teuffel sein Dinten-Faß hat nachgeworffen. Auch stehet noch darinnen der Tisch darauf er geschrieben, darauf liegt ein Rückgrat vom Wallfisch, beym Ofen hängt sein Contrafait, auf der andern Seiten siehet man noch seine Schlaff-Kammer.« // GJ

Schwarz 2007, S. 117f.; Schall/Schwarz 2017, S. 287

228 **Das im Jahr 1708. lebende**

piſten haben gerne ein Stücklein Span davon / ſoll gut vors Zahnwehe ſeyn. Georg Rudolph / geweſener Wirth allhie / hat einsmahls einigen Papiſten / einen Splitter von ſeinem Secret theuer verkaufft / und fürgegeben / es ſey von St. Eliſabethen Bettgeſpan / womit ſie die Zähne geſtochert und ziemlich Linderung empfunden.

In Doctor Luthers Stuben / ſiehet man noch beym Ofen die Dinten-Flecken / als er dem Teuffel ſein Dinten-Faß hat nachgeworffen. Auch ſtehet noch darinnen der Tiſch darauf er geſchrieben / darauf liegt ein Rückgrad vom Wallfiſch / beym Ofen hängt ſein Contrafait / auf der andern Seiten ſiehet man noch ſeine Schlaff-Kammer.

In allem / ſamt der Kirchen ſind auf der Wartburg 25. Kammern und Gemächer.

Es

und ſchwebende Eiſenach. 229

Es haben auf dem Schloß Wartburg reſidirt und Hoff gehalten / nachfolgende Landgrafen:

(1.) Landgraf Ludwig / der Springer.

(2.) Landgraf Ludwig / der Milde.

(3.) Landgraf Ludwig / der Eyſerne.

(4.) Landgraf Ludwig.

(5.) Landgraf Hermann.

(6.) Landgraf Ludwig / der Heilige.

(7.) Landgraf Henrich / der Römiſcher Käyſer war.

(8.) Landgraf Cunrad.

(9.) Landgraf Albert / der Erleuchtete.

(10.) Landgraf Albrecht der Stolze.

(11.) Landgraf Friederich / mit dem Biß.

(12.) Landgraf Friederich der Ernſte. (13.)

I.34
Das Erneuerte Alterthum, Oder Curieuse Beschreibung Einiger vormahls berühmten, theils verwüsteten und zerstörten, theils aber wieder neu auferbaueten Berg-Schlösser In Teutschland
Melissantes [Johann Gottfried Gregorii], Frankfurt und Leipzig, 1713, Druck, 16,7 x 11,5 cm
Wartburg-Stiftung, Bibliothek, Sig. S 270

Der unter dem Pseudonym Melissantes publizierende Pfarrer mit ausgeprägtem Interesse für Geographie und Geschichte veröffentlichte in diesem Band auch eine ausführliche Beschreibung der Wartburg. Zur Lutherstube heißt es, man zeige dort den Tintenfleck hinter dem Ofen »wohin Lutherus das Dinte-Faß nach dem Polter-Teufel geworfen.« Auch sei sein Bildnis »auf einem Quart-Täffelgen zu sehen«, und an der Wand finde man viele Namen, »welche diejenigen dahin gezeichnet / welche das Schloß / Gemächer und dieses Bildniß aus curiosität besehen haben.« Die bis in das 16. Jahrhundert zurückgehenden Inschriften und Einritzungen vergangener Besucher sind noch heute in der Lutherstube zu finden. // GJ

NDB 9, Art.: Gregorii, Johann Gottfried, S. 630f.
[Ernst Anemüller]

»Es ist Zeit, gegen den Satan zu beten mit aller Kraft!«

Martin Luther an Georg Spalatin, 9. September 1521, zitiert nach Luther/Hintzenstern 1991

Schloß Wartburg. Ein Beytrag zur Kunde der Vorzeit

Johann Carl Salomo Thon, Gotha, 1792, gedruckt bei Carl Wilhelm Ettinger, 17,3 x 11,3 cm

Wartburg-Stiftung, Bibliothek, Sig. S 457/1

140

daß Luther, wenn er gründlich und genau erkennen würde, was des Herrn Wille, gut und recht sey, er alles zu leiden, zu ertragen, zu thun und zu lassen habe, was er wollte r). Luthern war es aber bey seinem ächten Religionseifer ganz unmöglich, diesem Unwesen in der Ferne ruhig zuzusehen, zumal er vom Melanchthon und von andern Freunden zu Wittenberg ersucht wurde, zu ihnen zurückzukehren. Er entschuldigte sich deßwegen bey dem 1522 Churfürsten s), und verließ mit einem langen Barte und ritterlicher Kleidung t), mit Vorbewußt des Schloß- und Amtshauptmanns, die Wartburg, auf welcher er sich zehn volle Wochen aufgehalten hatte u).

Noch ist daselbst in dem alten Ritterhause die Stube vorhanden, welche der wackere Junker Jörg gewöhnlich bewohnte, und worin er von einem Poltergeiste soviel gelitten, und selbst an diesem bey seinen Haselnüssen einen ungebetenen Gast gehabt haben soll. Wir sind indessen sehr geneigt, die Katzen,

r) Derselbe daselbst. M. Walthers ergänzte Nachricht. Th. 2. S. 65.

s) Hall. Th. XV. S. 2378.

t) So ist er von Lucas Cranachen abgemalt, und so der Nachwelt in mehrern Münzen und Kupferstichen auch Holzschnitten übergeben worden. Junkers Ehrengedächtniß D. Luthers S. 63. f. Koch S. 174.

u) Lingke S. 118. mit andern daselbst angeführten Schriftstellern.

141

Katzen, Ratzen oder Marder für einen Poltergeist, so wie Ratten und Mäuse zu seinen Nußdieben anzunehmen. Auch sorgt der jetzige Castellan, Anton Focke, ob er gleich ein Katholik ist, dafür, daß der Fleck von dem Tintenfaße, das der rüstige Luther nach dem Teufel geworfen haben soll, immer sichtbar bleibt v). Es gehörte mit zu der damaligen Sitte, den armen Teufel, der natürlich den Aufklärer seiner und aller nachherigen Zeiten, für seinen Hauptfeind halten mußte, öffentlich zu verfolgen. Die Fliege, in deren Gestalt man auch eben hier den denkenden Schriftsteller von dem Satan plagen läßt, wurde wohl von diesem dazu so wenig bewogen, als diejenige, welche den König von England, Jakob den I. zum Ausrufe verleitete; ob sie denn außer seiner Nase in seinen drey Königreichen keinen Platz habe! — Indessen ist es wohl nicht ganz zu widersprechen, daß Luther, bey seinem heftigen Temperamente, über eine so unhöfliche und zudringliche Fliege in Hitze, und, bey dem ihm ohnehin immer gegenwärtigen Gedanken an den Teufel und dessen Anhang, zu der schnellsten Ausführung seines Vorsatzes gebracht worden sey. Zu be- klas-

v) Es ist gewiß in mancher Rücksicht merkwürdig, daß in einem ganz protestantischen Lande Luthers Zimmer von einem Katholiken gezeigt wird. Wenigstens dürfte darin der größte Beweis für die Toleranz dieses Landes liegen.

Der mit der Ordnung des Wartburgarchivs beauftragte Eisenacher Kammerrat veröffentlichte 1792 diese erste Wartburgbeschreibung mit so großem Erfolg, dass bis 1826 drei weitere Auflagen folgten. In seiner Beschreibung der Lutherstube schildert Thon die Plagen Luthers durch einen Poltergeist, dessen Ursache er – ganz Kind der Aufklärung – allerdings lieber mit »Katzen, Ratzen oder Marder[n]« erklärt. Im Weiteren enthüllt der Kammerrat, dass Anton Focke, der Kastellan der Burg, – »ob er gleich ein Katholik ist« – dafür Sorge trage, dass der Tintenfleck sichtbar bleibt. Luthers Wurf mit dem Tintenfass habe im Übrigen einer »unhöfliche[n] und zudringliche[n] Fliege« gegolten, durch die der Satan ihn von seiner Tätigkeit abhalten wollte. // GJ

Luther, Legenden 1933, S. 38–40; Schwarz 2007, S. 118

I.36

Die Lutherstube

anonym, 1. Hälfte 19. Jahrhundert., Stahlstich, 15,5 x 23,3 cm
Wartburg-Stiftung, Kunstsammlung, Inv.-Nr. G0657

Diese Ansicht der Lutherstube soll das Aussehen des Raums in der ersten Hälfte des 19. Jahrhunderts wiedergeben. Der Zeichner hat die Einrichtung auf den Luthertisch und den damals noch dort aufgestellten »Brotschrank der heiligen Elisabeth« beschränkt, den ebenfalls im Raum befindlichen Walwirbel hingegen nicht dargestellt. Der Ofen ähnelt eher dem Kachelofen der Wittenberger Lutherstube als dem tatsächlichen Heizgerät, und die Porträts über dem Tisch scheinen der Fantasie entsprungen zu sein. Deutlich mehr Augenmerk ist hingegen auf die Darstellung des Tintenflecks neben dem Ofen gelegt und der Realität weitgehend entsprechen dürften wohl vor allem die zahllosen Einritzungen und Inschriften, die sich bis heute an den Wänden finden. // GJ

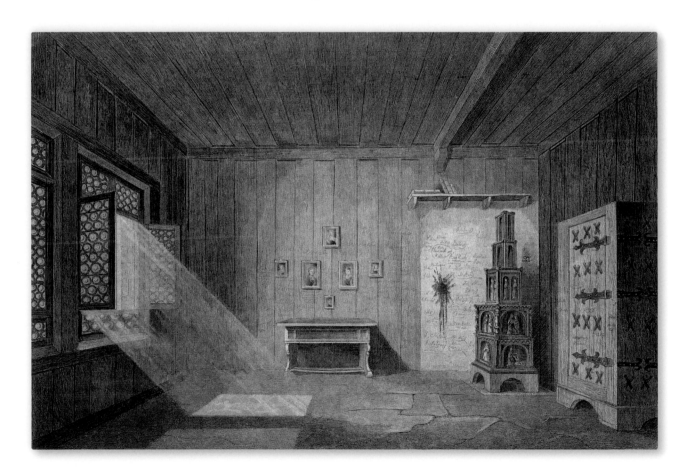

I.37
Die Lutherstube
Theodor Rothbart jun., um 1845, Lithografie, getönt, koloriert, 23,8 x 32,8 cm
Wartburg-Stiftung, Kunstsammlung, Inv.-Nr. G0667

Das kolorierte Blatt gibt einige Details der Aus-
stattung der Lutherstube wieder. Man erkennt den
bereits in frühen Inventaren verzeichneten Wal-
wirbel. Der von Luthers Nachfahren gestiftete
Kastentisch aus dem Stammhaus in Möhra, der
seit 1817 den alten, von Reliquien- und Souvenir-
sammlern zerstörten »Luthertisch« ersetzt, steht
vor der Nordwand. Auf ihm liegt eine Bibel, daneben
steht ein Tintenfass mit Feder. Rechts darüber ist der

Tintenfleck an der verputzten Wand zu erkennen.
Nur kurze Zeit nach der Entstehung dieser Ansicht
wurde der Ofen durch einen neuen ersetzt; der
Chorstuhl vor dem Fenster wurde in den 1850er Jah-
ren in die Ausstattung der Kapelle integriert. // GJ

Steffens 2002, S. 70–97; Steffens 2008, S. 108f.;
Luther und die Deutschen 2017, S. 314, Kat.-Nr. III.18

»die Übersetzungsarbeit drängt mich, zu Euch zurückzukehren!« –
Aufbruch von der Wartburg

Als sich die Unruhen in Wittenberg, die ihn bereits im Dezember 1521 zu einem kurzzeitigen Verlassen der Wartburg veranlasst hatten, zum Jahresbeginn 1522 zuspitzten, hielt es Luther nicht mehr auf der Wartburg. Er wollte nach Wittenberg zurückkehren, die Lage dort beruhigen, den Fortgang der Reformation mitbestimmen und die Übersetzung des Neuen Testaments auf Deutsch veröffentlichen.

»Beschaff mir ein Quartier, denn die Übersetzungsarbeit drängt mich, zu Euch zurückzukehren! Und bete zum Herrn, daß dies mit seinem Willen dazu kommt! Ich wünsche aber in der Verborgenheit zu bleiben, solang dies möglich ist.«

Martin Luther an Philipp Melanchthon, 14. Januar 1522, zitiert nach Luther/Hintzenstern 1991

I.38

Ein treü ermanung Martini Luther zu allen Christen. Sich zu verhuten vor auffrur vnd Emporung

Martin Luther, Straßburg, 1522, gedruckt bei Johann Knobloch d. Ä. (Erstdruck in Wittenberg, Januar 1522),
18,9 x 13,9 cm

Wartburg-Stiftung, Bibliothek, Sig. Th 778b

Die theologischen Streitigkeiten der verfeindeten konfessionellen Lager wurden nicht ausschließlich als Dispute auf dem Papier ausgetragen, sondern konnten sich auch in tatsächliche Gewalt entwickeln. Luther vernahm dies etwa durch Berichte von den Wittenberger Unruhen Ende 1521 und konnte es auch bei seinem Besuch dort feststellen. Er entschloss sich daher, nach seiner Rückkehr auf die Wartburg eine disziplinierende Schrift an seine Anhänger und an »alle Christen« zu verfassen. Mit dem Kernsatz »Nu ist auffruhr nicht anders, denn selbs richten und rechen, das kan gott nit leydenn« appellierte er, dass Freiheit nur im Glauben zu finden sei und dass das tatsächliche Eingreifen nur der von Gott eingesetzten weltlichen Obrigkeit obliege. Vielmehr postulierte er, dass sich die durch das Wort vermittelte Glaubenswahrheit mit der Zeit von selbst durchsetzen werde und dass daher von jeglicher Gewalt abzusehen sei. // DMi

WA 8, S. 670–687; Aller Knecht und Christi Untertan 1996, S. 219, Kat.-Nr. 153; Kaufmann 2016, S. 318f.

»Ich schicke auch die deutsche ›Vermahnung [sich zu hüten vor Aufruhr und Empörung]‹, ich will, daß sie möglichst bald gedruckt wird, um jenen rohen und abgeschmackten Leuten entgegenzutreten, die sich mit unserm Namen brüsten.«

Martin Luther an Georg Spalatin, ca. 12. Dezember 1521, zitiert nach Luther/Hintzenstern 1991

I.39 (Abb. S. 21)

Brief Martin Luthers an Kurfürst Friedrich den Weisen vom 24. Februar 1522

Martin Luther, Wartburg, 24. Februar 1522, Handschrift, 33,5 x 21,5 cm

Landesarchiv Thüringen – Hauptstaatsarchiv Weimar, Ernestinisches Gesamtarchiv, Reg. N 140, Bl. 1r

Hatte Luther sein Exil auf der Wartburg bisher auch diszipliniert ertragen, drängten ihn seit Jahresbeginn 1522 die Ereignisse in Wittenberg mehr und mehr zur Rückkehr. Das Reformationsgeschehen hatte sich radikalisiert und war in den gewaltsamen Bildersturm gemündet; die Lage schien außer Kontrolle zu geraten. Da vom 17. Januar bis 24. Februar keine Briefe Luthers überliefert sind, kann die genaue Entwicklung bis zu diesem Zeitpunkt nicht nachvollzogen werden, wohl aber baten der Rat der Stadt und die Kirchgemeinde um seine Rückkehr.

Im Brief an seinen Landesherrn bezeichnet Luther die Unruhen metaphorisch als neues Heiligtum für dessen Reliquiensammlung, das wie ein Kreuz mit Speeren und Geißeln daherkomme, das es jedoch mit Geduld und Weisheit zu tragen gelte. »In Aufruhren beweisen wir uns als die Diener Gottes« schreibt Luther in Latein mit Verweis auf den Korintherbrief und beruhigt weiterhin, da dies auch nur eine der vielfachen Versuchungen des Teufels sei, die sie überwinden werden. Mit den Schlussworten »ich habe nicht mehr tzeyt, will selbs, ßo gott will, schier da seyn« kündigt er schließlich gegen den Wunsch des Fürsten seine Rückkehr nach Wittenberg an. // DMi

WA BR 2, Nr. 454, S. 448–453, Luther/Hintzenstern 1991, S. 124; Aller Knecht und Christi Untertan 1996, S. 222, Kat.-Nr. 158; Kaufmann 2020, S. 45, 72f.

»*Ich werde in Kürze, so Gott will, meinen Aufenthaltsort verlassen und – wenn nicht in Wittenberg – irgendwo bleiben oder herumziehen. So erfordert es unsere Sache. Ich will nicht, daß sich der Fürst meinetwegen Sorgen macht, obwohl ich wünsche, er hätte meinen Glauben und ich seine Macht.*«

Martin Luther an Georg Spalatin, 17. Januar 1522, zitiert nach Luther/Hintzenstern 1991

I.40
Das Newe Testament Deutzsch
Sogenanntes Septembertestament
Martin Luther, Wittenberg, 1522, gedruckt bei Melchior Lotter, 31,2 x 21,7 cm
Thüringer Universitäts- und Landesbibliothek Jena, Sig. 2 Theol.XIII,5
(in der Ausstellung als Nachdruck)

Luthers bedeutsamste Leistung der Wartburgzeit ist die Übersetzung des Neuen Testaments ins Deutsche. Von Mitte Dezember 1521 an übertrug er es in nur elf Wochen aus dem griechischen Urtext in eine lebendige, gut verständliche deutsche Sprache. Mehr als das pure Übersetzen Wort für Wort war Luther dabei das »Dolmetschen«, also die Auslegung und Interpretation von Worten für eine bestmögliche Verständlichkeit der Texte, wichtig. Zurück in Wittenberg unterzogen Luther und Melanchthon das Manuskript einer umfangreichen Revision, ehe das *Newe Testament Deutzsch* am 21. September 1522 pünktlich zur Leipziger Herbstmesse erscheinen konnte. Die hohe Nachfrage machte zahlreiche Nachdrucke erforderlich, Luthers Werk verbreitete sich rasch und in sehr großem Radius. Beständig arbeiteten Luther und seine Vertrauten an der Verbesserung der Bibelübersetzung; 1534 schließlich erschien die komplette Bibel mit Altem und Neuem Testament auf Deutsch. // DMi

Leppin/Schneider-Ludorff 2014, Art.: Bibel, S. 109 [Stefan Michel]; Spehr 2016, S. 76–79; Haustein 2017, S. 164f.; Luther und die Deutschen 2017, S. 220, Kat.-Nr. II.24

»Ich will auch das Neue Testament ins Deutsche übersetzen, das verlangen die Unsrigen. Ich höre, daß Du auch an einer Übersetzung arbeitest. Fahre damit fort, wie Du begonnen hast. Wenn doch jede Stadt ihren eigenen Dolmetscher hätte und dies Buch allein in aller Zunge, Hand, Augen, Ohren und Herzen wäre!«

Martin Luther an Johannes Lang, 18. Dezember 1521, zitiert nach Luther/Hintzenstern 1991

»Wer weiß, ob hier mein Amt endet? Habe ich einzelner Mann nicht genug Tumult ausgelöst? Ich habe nicht umsonst gelebt. Ach, wenn ich nur Gottes Willen entsprechend gelebt habe!«

Martin Luther an Philipp Melanchthon, 3. August 1521, zitiert nach Luther/Hintzenstern 1991

II

Wartburgalltag
1521

Uwe Schirmer

Die Wartburg und das Amt Eisenach zwischen 1490 und 1525

Anmerkungen zu Verwaltung, Funktionswandel und Alltag

VORBEMERKUNGEN

Über die herausragende Bedeutung der Wartburg als Residenz der Landgrafen von Thüringen während des 12. und 13. Jahrhunderts sind keine Worte zu verlieren. Ihre zentrale Lage zwischen dem hessischen und thüringischen Besitz der Ludowinger war ausschlaggebend, dass sie in diesen Jahrzehnten zu einem bevorzugten Aufenthaltsort der Landesfürsten sowie des landesfürstlichen Hoflagers aufstieg. Nach dem Tod des letzten ludowingischen Landgrafen Heinrich Raspe im Jahr 1247, der zaghaften Anerkennung des Land- und Markgrafen Heinrich des Erlauchten durch den thüringischen Hoch- und Niederadel nach 1248, dem sich daran anschließenden hessisch-thüringischen Erbfolgekrieg sowie im Zuge der wettinischen Landesteilung von 1263/64 war die Wartburg schließlich an den Landgrafen Albrecht gekommen. Unter ihm blieb sie weiterhin ein wichtiges Herrschaftszentrum in Thüringen, was zum einen mit ihrer Lage als Höhenburg zu erklären ist. Sie bot in den unruhevollen Jahren zwischen 1277 und 1317 wie keine zweite Burganlage Schutz und Schirm für ihre aus dem Haus Wettin stammenden Besitzer. Zum anderen war die Wartburg nach wie vor der symbolträchtigste Erinnerungsort im Land, was mit dem dortigen Wirken der Heiligen Elisabeth zu erklären ist. Indirekt wird die Bedeutung der Burg ferner durch die Tatsache unterstrichen, dass auf ihr die Landgrafen Friedrich I. (November 1323), Friedrich II. (November 1349) und Balthasar (Mai 1406) verstorben sind.[1] Gleichwohl lassen die Quellen des 14. Jahrhunderts erkennen, dass die Landgrafen – so sie sich im Westen Thüringens aufhielten – immer öfter ihr Quartier in der Stadt Eisenach aufgeschlagen haben.[2] Es bleibt in dieser Hinsicht unklar, ob ihre bevorzugte Herberge in Eisenach die Burg Klemme oder der Landgrafenhof war. Vieles spricht für letzteren. Späterhin wurde er auch als Steinhof beziehungsweise Schultheißenhof bezeichnet. Er befand sich in zentraler Lage an der Südseite des Mittwochsmarktes und somit in unmittelbarer Nähe zur Georgenkirche. Die wohl um 1260 erbaute Niederburg Klemme, die sich im Norden der Stadt am heutigen Theaterplatz befand, erscheint nachfolgend als bedeutsam, weil sie umfassend mit grund- und gerichtsherrlichen Rechten ausgestattet worden ist. Das im Jahr 1378 entstandene Verzeichnis über die den Landgrafen von Thüringen und Markgrafen von Meißen zustehenden Einkünfte dokumentiert dies eindrucksvoll. Zugleich offenbart das Register in vergleichender Perspektive, wie es um die Wartburg bestellt war. Ihre Einkünfte reichten nicht im Entferntesten an die der Burg Klemme und an jene heran, die aus der Stadt Eisenach einkamen und den Landgrafen zustanden.[3] Es ist somit entscheidend, dass es zwei

landesfürstliche Herrschaftszentren um beziehungsweise in Eisenach gab: die Wart-
burg sowie einen landgräflichen Hof innerhalb der Stadtmauern Eisenachs.

Spätestens nach dem Regierungsantritt des Landgrafen Friedrich des Fried-
fertigen im Jahr 1406, welcher der einzige Sohn Balthasars war, stiegen Gotha,
Weimar und Weißensee (neben Eisenach) zu den wichtigsten wettinischen Herr-
schaftszentren Thüringens auf. Die abnehmende Bedeutung der Wartburg als Resi-
denz kennzeichnete der im ersten Drittel des 15. Jahrhunderts in Eisenach wirkende
Johannes Rothe mit dem Bonmot, dass sie, die doch so lange der bevorzugte Aufent-
haltsort der Landgrafen gewesen war, nunmehr »an des landis ende« gedrängt und
für die Fürsten »zu hoch« geworden sei.[4] Im Hinblick auf alle wettinischen Burgen,
die im Zuge der Territorialisierung seit der Mitte des 14. Jahrhunderts zunehmend
auch als lokale beziehungsweise regionale Finanzverwaltungszentren fungiert haben,
belegen die jeweiligen Vogtei- oder Amtsrechnungen – so fragmentarisch sie auch für
die Jahre von circa 1378 bis 1440 sein mögen – den Bedeutungszuwachs beziehungs-
weise den Ansehensverlust einzelner Burgen und Schlösser.

Um den Stellenwert der Wartburg samt ihrer Grund- und Gerichtsherrschaft
im Vergleich mit den anderen landgräflichen Burgen Thüringens vor der Mitte des
15. Jahrhunderts beurteilen zu können, ist eine von Thomas von Buttelstedt im Jahr
1443 erarbeitete Übersicht aufschlussreich. In ihr werden sämtliche Burgen mit
den ihnen zustehenden Einkünften – so wie im Register von 1378 – sowie die Ver-
pfändungen angeführt. Damit erhält man einen Überblick, inwieweit es den vor Ort
agierenden Vögten, Amtleuten oder Schössern im Jahr 1443 möglich war, die ihnen
zur Verwaltung übertragene Burg baulich zu unterhalten, gegebenenfalls zu sanie-
ren und für das fürstliche Hoflager herzurichten. In diesem Zusammenhang hat Karl
Menzel versucht, sämtliche Erträge dieser Burgen, die um 1443 vom Herzog und
Landgrafen Wilhelm III. genutzt werden konnten, umzurechnen, um sie übergreifend
zu vergleichen.[5] Menzels Umrechnungen, so problematisch sie im Detail auch sein
mögen, offenbaren, dass die Wartburg über jährliche Einkünfte in Höhe von 31 Gul-
den und vier Groschen verfügt hat. Damit belegte sie hoffnungslos abgeschlagen den
letzten Platz unter allen thüringischen Burgen des Herzogs Wilhelm. Zum Vergleich
sei angeführt, dass die Burgen und Ämter Gotha (2 408 Gulden), Weimar (1 591 Gul-
den) oder Weißensee (1 461 Gulden) über ein Vielfaches an Erträgen verfügt haben.
Zugleich nimmt in diesem Ranking Eisenach als landesherrlicher Sitz mit 1 702 Gul-
den einen außerordentlich beachtlichen Spitzenplatz ein. Das heißt zugleich, dass –
rückblickend auf die vorangegangenen Jahrzehnte – der Eisenacher Landgrafenhof
beziehungsweise die Burg Klemme stets und immer in Konkurrenz zur nahen Wartburg
gestanden haben. Mehr noch: Die Erträge, die zur Unterhaltung der Schlösser, Bur-
gen und Herrschaftssitze einkamen, sind im Falle des erweiterten Eisenacher Landes
eindeutig in die Stadt Eisenach geflossen, zumal sie in Creuzburg (357 Gulden) und
Altenstein (50 Gulden) ebenfalls nur bescheiden waren.[6]

Die hier zur Diskussion gestellten Anmerkungen erscheinen insofern wichtig, da
die wettinischen Landesfürsten in Thüringen, in der Mark Meißen, im seit 1423 hinzu-
gekommenen Herzogtum Sachsen sowie im Oster-, Pleißen- und Vogtland im System
der Reiseherrschaft bestimmte Burgen, Schlösser und Ämter nicht zuletzt deshalb
fortwährend aufgesucht haben, weil sie die unmittelbar vor Ort einfließenden Ein-
künfte umgehend genutzt haben. Natürlich spielten bei der Bevorzugung einzelner
Residenzen ebenso deren zentrale Lage (Gotha, Weimar, Weißensee, Weißenfels,
Leipzig, Altenburg), ein schiffbarer Strom (Dresden, Meißen, Torgau, Wittenberg)

sowie die Memorialkultur eine Rolle. Zudem ist zu beobachten, dass faktisch alle wettinischen Residenzen des 15. Jahrhunderts integraler Bestandteil – wenngleich in Randlage – in den jeweiligen Städten waren. Oftmals dienten sie als Teil der Stadtbefestigung beziehungsweise es waren fortifikatorische Außenposten. Dies kann in Altenburg, Gotha, Jena, Weimar, Weißensee, Weida, aber auch in Colditz, Dresden, Grimma, Leipzig, Torgau oder Wittenberg festgestellt werden. Abseits gelegene Höhenburgen wurden zunehmend verpfändet (Wachsenburg, Altenstein) oder sie fielen weitgehend einem Dornröschenschlaf anheim (Neuenburg, Gleisberg, Sachsenburg). Außerdem ist festzuhalten, dass seitens der landesfürstlichen Administration von einigen dieser Höhenburgen das Verwaltungspersonal abgezogen wurde. Sie wurden nachfolgend vom nächstliegenden Herrschaftssitz geleitet und überwacht. Dies ist bei den Burgen auf dem Hausberg bei Jena zu beobachten.

Die Verwaltung der Wartburg sowie des Doppelamts Wartburg-Eisenach kann erstmals für die Jahre von 1446 bis 1457 durch eine Rechnung gut rekonstruiert werden.[7] Die Quelle verdeutlicht, dass die Wartburg mit der dazugehörigen Grundherrschaft durch den in der Stadt residierenden Schultheißen verwaltet worden ist. Gleichwohl wird zum Jahr 1446 ein Hauptmann der Wartburg (»Heinrich von Kaborg, uff dy zit houbtman zcu Wartp[ur]g«) erwähnt.[8] Der genannte Hauptmann scheint im Bezug zu dem in diesen Monaten ausgebrochenen Bruderkrieg zu stehen, denn während der Sommer 1446 und 1447 befanden sich die Landgräfin Anna, das Hoflager sowie zeitweise der engere Beraterkreis des Herzogs Wilhelm auf der Wartburg. Das Rechnungsbuch dokumentiert fernerhin umfangreiche Bauarbeiten – sowohl hinsichtlich des Wohnkomforts als auch zum Schutz vor möglichen Angriffen. Somit fungierte die Burg – wie zu Zeiten des Landgrafen Albrecht um 1300 – als wehrhafter und sicherer Aufenthaltsort. Wenn jedoch größere Reiterkontingente nach Westthüringen kamen (einhundert Pferde und mehr), dann hielten sie sich grundsätzlich in Eisenach auf. Infolge des Naumburger Friedens vom Januar 1451 verlor die Burg abermals ihre Funktion als Residenz. Sie blieb jedoch ein wichtiger Ort hinsichtlich der regionalen Herrschaftspraxis. Das heißt, dass auf ihr ein Amtmann mit seinen Knechten einquartiert war. Er und sein Gesinde unterlagen nicht der Befehlsgewalt des Eisenacher Schultheißen, der jedoch weiterhin die Rechnungen führte.

Die Anmerkungen offenbaren, dass sich die Wartburg während des 15. Jahrhunderts – vom sächsischen Bruderkrieg einmal abgesehen – eindeutig aus der Riege der bevorzugten Aufenthaltsorte verabschiedet hatte. Während der Regierungszeit des Herzogs Wilhelm III. waren Weimar sowie teilweise Weißensee, Coburg, Gotha und Eisenach die wichtigsten Residenzen.[9] Das oft erwähnte und rege genutzte Herbergsrecht in den großen Abteien Thüringens hatte Wilhelms Onkel, der Landgraf Friedrich der Friedfertige, bereits 1428 für einen beachtlichen Betrag abgelöst. Nach dem Tod Wilhelms im September 1482 und der sich bald daran anschließenden Leipziger Teilung des Jahres 1485 veränderte sich im System der wettinischen Reiseherrschaft wenig. Für die ernestinischen Kurfürsten blieben Weimar, Altenburg, Coburg, Gotha und Eisenach die zentralen Herrschaftssitze in Thüringen beziehungsweise Franken. Die innere Finanz- und Verwaltungsteilung zwischen dem Kurfürsten Friedrich und seinem Bruder, dem Herzog und späteren Kurfürsten Johann, von 1513 hat die Residenzbildung mit Blick auf Weimar verfestigt. Kurzum: Die Wartburg spielte in dieser Hinsicht eine höchst untergeordnete Rolle. Alle großen Hochzeiten, Hoffeste und Turniere, welche die Kurfürsten und Herzöge von Sachsen zwischen 1450 und 1525 veranstaltet haben, wurden in Residenzstädten durchgeführt, in denen das

Ampt Bitbernach

Remeis diß ampt rechnung das fy michhel[...]
des [...] hade angefanc[...] vnd [...]
[...] [...] be[...]

1522.

Reg. Bb.
1241.

landesfürstliche Schloss Teil der Stadt war (Jena, Altenburg, Leipzig, Torgau). Die Turniere und Reiterspiele fanden auf den städtischen Marktplätzen statt; zugleich boten geräumige Bürgerhäuser ausreichenden Platz und vor allem den erwünschten Wohnkomfort für die honorigen Gäste der Fürsten. Im Übrigen waren es die Fürsten selbst, die, sofern sie länger in einer kurfürstlich-landsässigen Stadt weilten, in den Bürgerhäusern logierten. Offensichtlich wegen der angenehmeren Behaglichkeit in ihnen – im Gegensatz zu mancher alten Burg.

REGIONALE HERRSCHAFTSPRAXIS, QUELLEN UND QUELLENKRITIK

Einleitend wurde der Funktionsverlust der Wartburg als landesfürstliche Residenz während des 15. sowie zu Beginn des 16. Jahrhunderts herausgearbeitet. Zugleich wurde betont, dass auf ihr ein Amtmann mit Gesinde logierte. Er und sein Dienstpersonal unterlagen nicht der Befehlsgewalt des Eisenacher Schultheißen. Gleichwohl verwaltete letzterer sämtliche Finanzen. Dazu musste er Rechnungen führen, die einzig und allein zur Kontrolle dienten (Abb. 1). Seine Finanzverwaltung spiegelt sich in den überlieferten Amtsrechnungen wider. Diskussionslos sind dies wichtige Quellen – zum Beispiel für das Baugeschehen auf der Wartburg (Abb. 2).[10] Die spezifische Verwaltung des Doppelamtes Wartburg-Eisenach und die eigenartige Aufspaltung der Herrschaft in die politisch-militärische (Amtmann auf der Wartburg) sowie finanziell-rechtliche (Schultheiß in Eisenach) bestätigen die Amtsrechnungen nach 1490/91

Abb. 1
Deckblatt des Rechnungsbuches vom Amt Wartburg von Ende September 1521 bis 1. Mai 1522, *Kat.-Nr. II.2, Landesarchiv Thüringen – Hauptstaatsarchiv Weimar*

sowie des Amtmanns Bestallungen auf Beschied. Annahmen, dass es eine eigene Rechnungsverwaltung auf der Wartburg sowie eine separate Verwaltung für das Amt Eisenach gegeben habe, sind falsch. Diese irreführende Vermutung wird genährt, weil im Staatsarchiv Weimar Rechnungen des sogenannten Wartburg-Archivs überliefert sind, die nicht zu den Beständen der Amts-, Kammer-, Lager-, Reise-, Küchen- und Keller- sowie Hofrechnungen des Ernestinischen Gesamtarchivs (EGA) unter der Registratur ›Bb‹ gehören. Inhaltlich sind jedoch die Rechnungsakten des Wartburg-Archivs völlig identisch mit jenen, die im EGA unter der Registrande ›Bb‹ zu finden sind. Es sind Dubletten. Zum Beispiel ist die Rechnung des Wartburg-Archivs von Walpurgis bis Martini 1519 ein Doppelstück der Jahresrechnung 1519/20, die wiederum im EGA aufbewahrt wird.[11] Auch in anderen kursächsischen Ämtern haben die Schreiber, Schösser und Geleitsleute – wohl zu ihrer Rückversicherung – Dubletten angefertigt. Mit Bezug auf die Wartburg heißt dies, dass sie mit ihren Rechten und Einkünften – so wie bereits in der Mitte des 15. Jahrhunderts – weiterhin durch den Eisenacher Schultheißen verwaltet wurde. Die Rechnungen des sogenannten Wartburg-Archivs besitzen dennoch ihren Quellenwert, weil sie die leider unvollständige Überlieferung des Amtes Eisenach-Wartburg im Bestand des Ernestinischen Gesamtarchivs hinsichtlich fehlender Akten ergänzen.[12]

Es wurde ferner erwähnt, dass die gesamte Finanzverwaltung, aber auch das Gerichtswesen sowie die Marktaufsicht beim Eisenacher Schultheißen lag. Die Schultheißen rekrutierten sich grundsätzlich aus dem städtischen Bürgertum – zumeist aus Eisenach. Sie allein rechneten die Einkünfte und Ausgaben der Wartburg gegenüber dem landesherrlichen Rentmeister ab. Trotz seiner Finanzhoheit war der Schultheiß gegenüber dem Amtmann nicht weisungsbefugt. Alle Amtleute der Wartburg entstammten ausnahmslos niederadligen Kreisen. So zum Beispiel Burkhard von Wolfersdorf (Amtmann seit mindestens 1490 bis 1496), Ulrich von Ende (1496–1498), Kaspar von Boyneburg (vor 1504 bis 1517), Hans von Berlepsch (1517–1525), Christoph von der Planitz (1526–1528) beziehungsweise Eberhard von der Tann (nach 1528).[13] Den Amtleuten wurde ihr Posten seitens der kursächsischen Verwaltung »auf Beschied« (Sold) übertragen. Die Praxis, Burgen gegen Beschied an adlige Herrschaftsträger zu vergeben, war seit Beginn des 15. Jahrhunderts üblich geworden. Im Gegensatz zu den herkömmlichen Amtleuten hatten diejenigen, denen eine Burg mittels Beschied übertragen worden war, weitreichendere Kompetenzen als die üblichen Amtleute beziehungsweise Vögte.

Es ist entscheidend, dass der Sold (Beschied) der Haupt- und Amtleute beziehungsweise Landvögte dieser Burgen mindestens um das drei- bis siebenfache höher lag als bei den gewöhnlichen Amtleuten. Dafür mussten sie auf eigene Kosten drei bis sechs gerüstete Pferde mit Knechten bereitstellen und diese fortwährend unterhalten. Die berittenen Knechte sollten einheitlich »in unseren Hoffarben« gekleidet sein und über die nötige Bewaffnung verfügen. Fernerhin waren die »Amt- und Hauptleute auf Beschied« verpflichtet – nicht zuletzt aufgrund ihres hohen Soldes –, für Kost und Logis ihrer Knechte, Diener und Mägde zu sorgen. Ausdrücklich geschah dies auf den den Amtleuten zugewiesenen Burganlagen. Somit versteht sich von selbst, dass diese Amtleute einer strengen Residenzpflicht unterlagen. In manchen Beschied-Verträgen wurden sogar die Urlaubstage festgehalten. Das heißt zugleich, dass die Fürsten ihre fortwährende Anwesenheit auf der Burg vorausgesetzt haben. Nicht nur nebenbei sei erwähnt, dass dieser Umstand dem »Quartiermeister« von Martin Luther, dem Amtmann Hans von Berlepsch, zum Verhängnis wurde. Er verließ

während des Bauernaufstandes im Frühjahr 1525 die Wartburg, weil er sich um sein von Plünderung bedrohtes Rittergut Seebach kümmern wollte. Dabei geriet er in Gefangenschaft der Aufständischen. Hinsichtlich des Beschieds bestimmten die Fürsten außerdem, dass die Amtleute ihre persönlichen Utensilien wie das Bettgewand, aber auch Haus- und Küchengerät auf die landesfürstliche Burg mitzubringen hatten. Kurzum: Die Hauptleute oder Landvögte auf Beschied waren Befehlshaber, die in der jeweiligen Region auch das Regiment über andere Amtleute besitzen konnten. Nicht zuletzt wurde deren Sold seitens der Landesherren aus der Kammerkasse garantiert. Insofern muss unbedingt herausgestrichen werden, dass auf der Wartburg Amtleute ihren Dienst verrichtet haben, die mittels Beschied vergattert waren. Damit besaß die Wartburg als militärisches und logistisch-kommunikatives Herrschaftszentrum im Westen Thüringens eine herausragende Bedeutung. Jedoch war der in Eisenach residierende Schultheiß dadurch nicht unabdingbar geworden. Im Gegenteil. Er konnte amtliche Briefe und Botschaften fremder Herren entgegennehmen. Allerdings war er nur bedingt berechtigt, Siegel zu brechen, den Inhalt der Schreiben zur Kenntnis zu nehmen und Befehle an die unmittelbar im Eisenacher Land begüterten Herrschaftsträger weiterzuleiten beziehungsweise zu erlassen. Dies war die alleinige Aufgabe des Wartburger Amtmannes.

Er unterhielt selbstverständlich einen eigenen Schreiber. Dies war, wie angedeutet, zwingend notwendig, da die Wartburg als »kommunikative Relaisstation« diente. Zum Beispiel trugen die Boten am 14. Mai 1519 die in Druckform erlassenen Befehle zum militärischen Aufgebot an 29 Burgen und Herrensitze aus. Darunter auch an solche, die eigentlich über ein eigenes Amt verfügten (Creuzburg, Salzungen, Gerstungen, Gotha).[14] Der Schreiber des Amtmannes führte jedoch nicht die Rechnungen des Doppelamtes Wartburg-Eisenach. Vielmehr vermerkte er – so wie auch in anderen Ämtern – Geld- und Naturaleinnahmen beziehungsweise entsprechende Ausgaben auf Quittungs- oder Protokollzetteln, die letztlich vom Schreiber des Schultheißen zu Halbjahres- oder Jahresrechnungen kompiliert wurden. Ausdrücklich wird diese Verwaltungspraxis durch faktisch alle wettinischen Amtsrechnungen seit der Mitte des 15. Jahrhunderts belegt. Sämtliche Rechnungen sind in einem Guss und aus einer Hand niedergeschrieben worden; und zwar wenige Tage bevor die Schultheißen, Amt- oder Geleitsleute vor dem Landrentmeister Rechnung legen mussten. Dass diese Quellen in einem Zug und in kurzer Zeit verfasst worden sind, wird vor allem alsdann deutlich, wenn während des Abrechnungszeitraumes ein Schreiber verstarb. Theoretisch müssten für diese Zeit zwei verschiedene Handschriften in der Rechnungsakte erkennbar sein. Doch dies ist nirgends der Fall. Mit diesen quellenkritischen Hinweisen darf nicht suggeriert werden, dass die Rechnungen keinen Wert besäßen. Ganz im Gegenteil. Jedoch müssen sie quellenkritisch, grundsätzlich vergleichend und eben nicht als eine Art »Rechnungs-Tagebuch« ausgewertet werden. Sorgfalt ist besonders dann geboten, wenn eine Burg auf Beschied vergeben worden war.

Neben den Amtsrechnungen besitzt selbstverständlich das weitere kursächsische Geschäftsschriftgut aus diesen Jahren Bedeutung. Eine Quellenparaphrase ist aufgrund des gewaltigen Umfangs nicht möglich. Fernerhin offenbaren die Vergleiche mit anderen Rechnungen wichtige Strukturunterschiede und einleuchtende Einsichten.[15] So unentbehrlich die Kärrnerarbeit an der einzelnen Amtsrechnung auch ist, erst durch den Vergleich – namentlich zu Ämtern mit Hauptresidenzen, nur nachgeordneten Schlössern oder gar bedeutungslos gewordenen Burgen (wie die Jenenser Burgen auf dem Hausberg) – werden weiterführende Erkenntnisse aufgedeckt, die aus der bloßen

Betrachtung einzelner Amtsrechnungen nicht ersichtlich sind. Ebenso wichtig sind die Beschied-Verträge, welche die landesherrliche Zentralverwaltung mit den entsprechenden Amtleuten abschloss. Hinsichtlich des Inhaltes wurde dazu bereits vieles gesagt. Entscheidend ist, dass die Amtleute, die auf Beschied vergattert wurden, faktisch einen eigenen Hausstand auf der jeweiligen Burg begründeten. Zur Versorgung ihrer Knechte und des Hausgesindes dienten ihr hohes Salär und die bereitgestellten Naturalien. Es versteht sich von selbst, dass darüber nicht Buch geführt wurde. Insofern sind die Details der Haushaltsführung des Amtmannes (mit Beschied) *nicht* in den jeweiligen Amtsrechnungen protokolliert. Diese Tatsache muss bei der Auswertung der Rechnungen sowie hinsichtlich der überlieferten Burginventare immer bedacht werden. Bezüglich der Aktenüberlieferung des Amtes Wartburg-Eisenach sind zwei weitere Befunde wichtig. Zum einen wurde der Schultheiß Johann Oswald 1521 (oder bereits 1520 (?)) durch den bis dahin in Breitungen tätigen Emmerich Thiel (»Dhiel«) abgelöst. Dies kann nur mit Luthers Wartburgaufenthalt erklärt werden, denn zu Michaelis 1522 übernimmt Oswald wieder die Rechnungsführung.[16] Zum anderen fehlt die Jahresrechnung von 1521/22 – also ausgerechnet jene, die für die Anwesenheit des Reformators wichtig sein könnte. Vorhanden ist allerdings die Halbjahresrechnung von Michaelis 1521 bis Walpurgis 1522. Sie wurde von Emmerich Thiel geführt.[17] In ihr sind jedoch faktisch keine Indizien zu Luther zu finden – ein Umstand, auf den bereits Georg Buchwald (1859–1947) vor über achtzig Jahren hingewiesen hat.[18] Schließlich besitzen, wenn es um den Alltag auf der Wartburg um 1521/22 geht, die Briefe Luthers einen gewissen Quellenwert.[19] Jedoch, dies sei bereits an dieser Stelle gesagt, geben sie für das zu behandelnde Thema wenig her.

300 TAGE EINSAMKEIT? – DAS DIENSTPERSONAL AUF DER WARTBURG 1521/22

Herbert von Hintzenstern (1916–1996) hatte im Jahr 1967 ein Büchlein mit dem Titel *300 Tage Einsamkeit. Dokumente und Daten aus Luthers Wartburgzeit* vorgelegt.[20] In dieser Hinsicht sollte selbstverständlich nicht von einer dreihunderttägigen Einsamkeit des Reformators auf der Wartburg gesprochen werden. Von Beginn an wird er – wenngleich nicht vollständig – in das tägliche Leben auf der Burg eingebunden gewesen sein. Diesbezüglich ist an die Zubereitung und das Servieren seiner Speisen, das Heizen seiner Kammer oder den Wechsel der Bett- und Leibwäsche zu denken. Außerdem wurde er mit Briefen, Manuskripten und Publikationen seiner Freunde, mit den Druckfahnen der eigenen Veröffentlichungen sowie mit Papier, Tinte und Schreibutensilien versorgt. Ganz zu schweigen von den Heilmitteln, die er wegen seiner anhaltenden Hartleibigkeit einnehmen musste. Wie erwähnt, verfügte Hans von Berlepsch über einen eigenen Haushalt (Abb. 3, Kat.-Nr. II.3). Sein Vertrag über den Beschied bestätigt diesen Sachverhalt. So ist in der Kammerrechnung des Jahres 1517 protokolliert: »Amt Wartburg: dem Amtmann 179 Fl. 17 Gr. Amtsgeld, 50 Fl. Rathgeld.

Abb. 3
Fiktives Bildnis des Hans von Berlepsch, *Kupferstich, aus: Johann Michael Koch: Historische Erzehlung [...]. Eisenach/Leipzig 1710, Kat.-Nr. II.3, Wartburg-Stiftung, Kunstsammlung*

Hans Vō Berlepsc
Schloßhauptmann
zu Wartburg.

113 Fl. 6 Gr. 5 Pf. an Vorrath demselben. An solchem muß der Amtmann halten 10 Personen und 5 Pferde. 257 Fl. 12 Gr. 8 Pf. Gesindelohn, Kostgeld und für Kleidung auf 16 Personen ins Amt Eisenach sammt dem Vorrath. Summa 600 Fl. 15 Gr. 1 Pf.«.[21] Das bedeutet, dass aus der Weimarer Rentkammer diese Summe an den Schultheiß Johann Oswald nach Eisenach gezahlt wurde. Oswald hat sodann das Geld weiter an Hans von Berlepsch gereicht. Berlepsch hat schließlich seinerseits mit dem Geld sein Personal entlohnt, gekleidet und beköstigt. Damit – und das ist entscheidend – unterlagen die 600 Gulden *nicht* der Finanzkontrolle des Schultheißen, denn es war der Beschied des Wartburger Amtmannes. Zugleich bedeutet es, dass in den Amtsrechnungen – so wichtig sie auch sein mögen – nicht alle Sachverhalte erfasst worden sind.

Die bereits erwähnte Amtsrechnung von 1490/91 offenbart weitere Details. Der Eisenacher Schultheiß Dietrich Königsee hält in dieser Rechnung für das Doppelamt Eisenach-Wartburg fest, dass er »dem amtmann zu Wartporgk Burgkarten von Wolfframsdorff mit seynem husgesinde uff sein bescheyt [sc. Beschied] für [...] den amptmann selbstdritt mit zweyn reisigen Knechten, ein Schreiber, ein Koch, ein Kellner, ein husmann, ein thorwärter, zwene wechter, ein Eseltreyber in summa 11 Personen« 44 Schock Groschen an Kostgeld sowie 9 Schock Groschen für drei Pferde ausgezahlt hat.[22] Dieselbe Akte dokumentiert im Übrigen, dass der Schultheiß inzwischen selbst mittels Beschied besoldet wurde. Ihm unterstanden jeweils ein Gerichtsschreiber, Fronbote, Wildmeister und Marktknecht, fünf Holzknechte sowie die Torwächter am Georgentor und Klaustor in Eisenach. Des Schultheißens Verwaltungszentrum sowie das seines Gesindes war der Steinhof in der Stadt. Und letztlich erfahren wir aus dieser Quelle, dass in diesem Jahr der »Schulmeister am Frauenberg« die Vikarie auf der Wartburg innehatte. Er erhielt Einkünfte im Umfang von 4 Schock und 26½ Groschen.[23] Damit ist das Personal auf der Wartburg zum Jahr 1490 mit den beiden gerüsteten Knechten sowie dem Schreiber, Koch, Kellermeister, Hausmann, Torwärter und den zwei Eseltreibern einigermaßen fest umrissen, wobei der Hausmann im Rechnungsjahr 1490/91 seine Dienststelle ohne Rücksprache mit dem Hauptmann verlassen hatte (»dem dienst ane wissen entloffin«).

Erich Debes betonte bezüglich der einzelnen Verträge zwischen Amtmann und Fürsten, dass es »nur unwesentliche Abweichungen« im ersten Drittel des 16. Jahrhunderts gab.[24] Es betrifft nicht zuletzt die Höhe des Beschieds des Wartburger Amtmanns Hans von Berlepsch (Abb. 4). Beispielsweise ist aus dem Jahr 1521 überliefert, dass ihm jährlich aus der Kammer 229 Gulden und 17 Groschen in bar ausgezahlt wurden. An Naturalien erhielt er 11 Malter Korn, 12 Malter Hafer, 14 Tonnen Bier, drei Mastschweine, wöchentlich sechs Dienstfische aus den Teichen des Amtes, zum Heiligen Abend vier Dienstfische, eine Tonne Heringe (das waren circa 850 bis 900 große Salzheringe), 880 Eier, 14 Metzen Mohn, 450 Hühner, 25 Pfund Unschlitt fürs Kerzenlicht, eine (Martins-)Gans, 16 Semmeln (in der Fastenzeit), 13 Käse, zwei Lammsbäuche und zwei Christbrote (Weihnachtsstollen).[25] Die Anzahl der Schlachtschweine, Zinshühner, Eier oder Heringe verdeutlicht, dass die Naturalien für einige Personen ausreichend waren, um sie angemessen ernähren zu können. Die sechs wöchentlichen Dienstfische könnten für den Amtmann und seine fünf »reisigen Knechte« bestimmt gewesen sein. Ansonsten sind Versuche, Rückschlüsse aus dem Gesamtpakt der Getränke und Speisen auf die stets anwesende und zu versorgende Personenzahl zu ziehen, zum Scheitern verurteilt.

Auf alle Fälle belegen die Hinweise zu den Beschied-Verträgen der Jahre 1490, 1517 und 1521, dass es auf der Wartburg zur Zeit des Aufenthalts von Luther

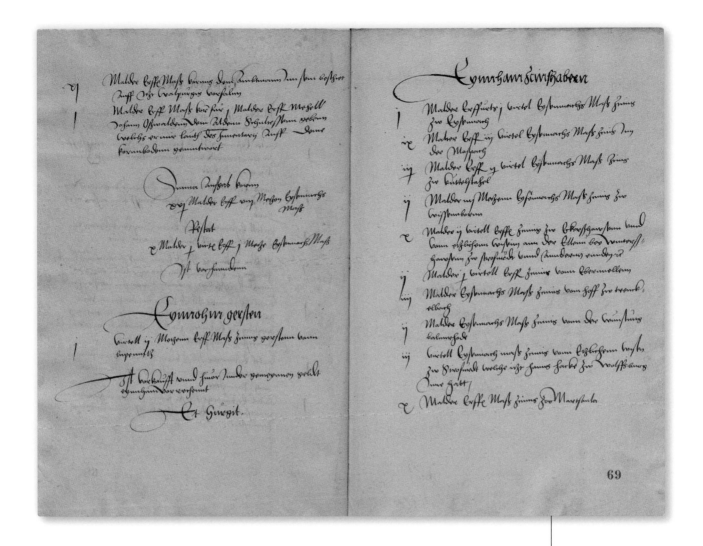

selbstverständlich eine Hauswirtschaft gegeben haben muss. Nur: Sie hat keinen Niederschlag in den Amtsrechnungen gefunden, weil sie – wie mehrfach erwähnt – keiner Rechnungskontrolle unterlag. Zugleich bedeutet dies, dass während der Dienstzeit des Hans von Berlepsch (1517–1525) – so wie 1490 beim Amtmann Burkhard von Wolfersdorf – mindestens eine Köchin (beziehungsweise ein Koch), ein Kellner sowie weiteres Hausgesinde auf der Wartburg ihre Dienste verrichteten. Folglich scheinen die Hypothesen von Erich Debes und Hilmar Schwarz hinfällig zu sein. Beide glauben – nach der alleinigen Auswertung der Amtsrechnungen – einen Personalbestand auf der Burg erfasst zu haben, der ausschließlich aus den Wächtern, Holzknechten und Eseltreibern bestanden habe.[26] Es ist schließlich äußerst gewagt, die angeblichen Diener des Reformators – so wie es in einer Tischrede Luthers aus dem Jahr 1540 glaubhaft gemacht werden soll – in den berittenen Knechten des Hans von Berlepsch erkennen zu können.[27] Sollte Luther tatsächlich von zwei Dienern umsorgt worden sein, dann dürften dafür nur der Kellner und der Hausknecht des Hans von Berlepsch infrage kommen. Ersterer wird seinem Dienstherrn sowie dem »Junker Jörg« die Speisen aufgetragen haben. Der Hausknecht wiederum war – wie auf allen Burgen und Schlössern – für das Reinigen der Stuben und Kammern sowie das Heizen der Kamine und Öfen zuständig. Der Gedanke, dass derartige Dinge die berittenen Knechte des Burghauptmanns verrichtet haben könnten (die zudem eine eindeutige

Abb. 4
Auszug aus der Amtsrechnung Berlepschs von 1521, *Landesarchiv Thüringen – Hauptstaatsarchiv Weimar, Ernestinisches Gesamtarchiv, Reg. Bb, Nr. 1241, Bl. 68v, 69r*

Funktionszuweisung besaßen), erscheint absurd. Der bereits erwähnte Geistliche, der in der Kapelle auf der Wartburg Messe las, wird nicht zuletzt in einem nicht datierten Brief Luthers genannt.[28] In den Amtsrechnungen sind die entsprechenden Einkünfte protokolliert, weil die Messe eine landesfürstliche Stiftung war.[29] Das »Priesterlein« (wie ihn Luther verächtlich nannte) gehörte jedoch nicht zum Haushalt des Amtmannes. Er bezog ein Kostgeld in Höhe von einem Schock und 24 Groschen vom Eisenacher Schultheißen.[30] 1521/22 wird der Geistliche Heinrich Ebenheim gewesen sein. Er wird im Jahr 1538 noch als der »Capplan uffm schlosse Wartbergk, ehr Heinrich Ebenheim« erwähnt. In dem Jahr erhielt er fünf Guldengroschen (5 fl. 15 gr) »aus gnaden«.[31]

ALLTAG AUF DER WARTBURG

Nach der »Entführung« auf die Wartburg war Luther der persönliche Gast des Hans von Berlepsch. Ausdrücklich schreibt er an Georg Spalatin, dass ihn der Amtmann »über Gebühr traktiert« hat, was nichts anderes heißt, als dass ihn Berlepsch wohl mit Fragen durchbohrte. Neben den Briefen von Spalatin, Melanchthon, Lang, Amsdorf und so weiter versorgte ihn aber auch der »Quartiermeister« mit mündlichen Informationen. So zum Beispiel über die bereits im Juni kursierende Vermutung, er

sei auf der Wartburg versteckt worden. Und letztlich hoffte Luther – so in seinem Brief an Spalatin vom 15. August 1521 –, »dass ich hier auf Kosten unseres Fürsten lebe. Sonst würde ich keine Stunde hier aushalten, wenn ich erfahre, dass ich die Habe dieses Mannes [Burghauptmann Hans von Berlepsch] verzehre, obwohl er mir alles freundlich zur Verfügung stellt«.[32] Es kann als sicher gelten, dass das Verhältnis zwischen den beiden ausgezeichnet war. Dafür spricht auch Luthers ursprüngliche Absicht, ihm seine Schrift *Von Menschenlehre zu meiden* widmen zu wollen. Auf Anraten Spalatins kam es dazu nicht, da ein derartiger Gunstbeweis zu offenkundig auf die Wartburg hingewiesen hätte. Luther wohnte wie Berlepsch in der Vogtei. Dort befand sich auch eine Küche, wo die Speisen für das gesamte Burgpersonal zubereitet wurden. Luther bewohnte im ersten Obergeschoss der Vogtei ein Gemach mit Stube und Schlafkammer. Zu seinem Wohnkomfort lässt sich wenig sagen. Er entsprach wohl dem Standard eines angesehenen landesherrlichen Funktionsträgers – wie es die Burghauptleute der Wartburg waren. Luther wird somit mindestens über einige Tische und Schemel sowie über ein Schlafgestell mit Matratze und bezogenen Federbetten verfügt haben. In den Amtsrechnungen aus den Jahren vor und nach Luthers Wartburgaufenthalt sind fortwährend Ausgaben für den Neubau, die Unterhaltung und Sanierung sowie für Ausbesserungen unter anderem am Brauhaus, in der Küche, der Backstube und dem Backofen, der Badestube sowie an den Öfen überliefert. Sie schwanken zwischen circa 60 Schock Groschen und einigen wenigen Groschen pro Jahr.[33] Im langjährigen Mittel beliefen sie sich auf etwas mehr als 16 Schock Groschen, was den niedrigen bis mittleren Ausgaben anderer Amtsburgen entsprach.

Damit belegt dieser Ausgabeposten abermals, dass die Wartburg schon längst nicht mehr zu den bevorzugten Aufenthaltsorten der Landesfürsten gezählt hat. Dies bestätigt übrigens auch das Inventar des Steinhofes in Eisenach aus dem Jahr 1522. Ausdrücklich wird von einem »vorderen und mittleren Fürstengemach« sowie einem »Frauengemach« gesprochen (Abb. 5).[34] Diese wurden nicht zuletzt von Herzog Johann und Herzog Johann Friedrich Ende August beziehungsweise Anfang September 1521 genutzt, als sie für einige Tage in den Wäldern um die Wartburg jagten. Die Fürsten mit ihrem Anhang und über 130 Pferden logierten im Eisenacher Zollbeziehungsweise Steinhof. Die umfangreichen Ausgaben der Reiserechnung enthalten – wie die Amtsrechnungen – keine Hinweise darauf, dass sie sich mit Luther getroffen haben könnten.[35] Es kann jedoch vermutet werden. Immerhin schrieb Luther am 15. August 1521 an Spalatin, dass er »letzten Montag [sc. 12. August], zwei Tage auf der Jagd gewesen [sei], um jenes bittersüße Rittervergnügen kennenzulernen«.[36] Kann man das »Kennenlernen des Weidwerks« in Bezug auf die sich drei Wochen später anschließende Jagd mit den beiden Herzögen setzen? Auf alle Fälle ist Luthers Jagdausflug vom August 1521 – sicherlich mit Hans von Berlepsch – ein handfester Beleg, dass er nicht nur in steter Einsamkeit in seiner Kammer verweilte.

Wie seine Unterkunft insgesamt möbliert war, bleibt unbekannt. Es liegt zwar ein Inventar von der Wartburg aus dem Jahr 1519 vor, jedoch gewährt es keinerlei

Rückschlüsse auf die unmittelbare Wohn- und Lebenskultur von jenen, die auf der Burg einquartiert waren. Das Inventar dokumentiert in erster Linie bescheidene und schlichte Verhältnisse. In ihm werden ein großer, 30 Malter Erfurter Maß umfassender Mehlkasten auf dem Saal, drei Esel, 14 Hakenbüchsen (wobei eine zerbrochen war), zehn Hellebarden, vier Federbetten, drei Bettüberzüge (»heubtpfuel«), eine Grobdecke (»rhawe decke«), zwei Paar Betttücher, vier Wassertonnen, ein Trichter, ein Rütteleisen (»eyserne bradreythel«), zehn neue Tische, ein Mehlkasten in der Vogtei, ein Kasten in der Speisekammer, zwei alte Tische, eine Braupfanne, ein Braubottich (»stell bottich«) und ein Gärbottich (»geher bottich«) erwähnt. Das Inventar ist durch zwei identische Handschriften überliefert,[37] wobei ein Flüchtigkeitsfehler als nicht unwichtig erscheint. Das Rütteleisen wird in einer Abschrift als »1 groß eysern brathreittel in der Küche« bezeichnet.[38] Damit offenbart das Inventar abermals, dass es eine Hauswirtschaft mit Küche auf der Burg gab. Die fehlenden Töpfe, Pfannen, Bratspieße, Gefäße und Behälter könnte man damit erklären, dass Amtleute auf Beschied ihr eigenes Küchen- und Kellergeschirr mitzubringen hatten. Weitere Spekulationen sollten sich jedoch verbieten. Anzumerken bleibt freilich auch, dass mit den oben erwähnten 14 Tonnen Bier (dies entsprach circa 1 400 Litern) nur einige wenige Personen komplett übers Jahr mit Haustrunk hätten versorgt werden können. Insofern ergibt es einen Sinn, dass im Inventar Braupfanne und Braubottiche erwähnt sind. Die fürs Bierbrauen notwendigen Ingredienzien wird der Amtmann auf eigene Kosten herangeschafft haben.

Das Inventar des Jahres 1519, die Auflistung der dem Amtmann zustehenden Naturalien von 1521 sowie das Fehlen sämtlicher Hinweise in den Amtsrechnungen hinsichtlich zugekaufter Speisen und Getränke korrespondiert mit der hauswirtschaftlichen Selbstverwaltung der Wartburg mittels Beschied. Somit bestehen kaum Möglichkeiten, sich zur Ernährung Luthers während seines Wartburgaufenthaltes zu äußern. Jedoch ist aus den Hof- und Kammerrechnungen der Landesfürsten, aus den Amtsrechnungen mit Residenzfunktion, aus der Landesordnung von 1482, der Speiseordnung der Universität Wittenberg von 1504 oder der Lochauer Tischordnung von 1523 bekannt, wie sich breite Bevölkerungsschichten im Umfeld der Kurfürsten in jenen Jahren ernährt haben. Es ist in diesem Zusammenhang verblüffend, dass selbst die Fürsten – bei denen nun wahrlich kein Mangel vorherrschte – bezüglich der aufgetischten Speisen ähnlich beköstigt worden sind wie ihre Hofräte, die Amtleute auf den Burgen oder das Dienstpersonal. Wenn es gelegentlich doch gravierende Unterschiede gab, dann konsumierten die Fürsten beziehungsweise ihr engster Umkreis in einem etwas größeren Umfang orientalische Gewürze, italienische Zitrusfrüchte, kandierten Zucker, schwere südländische Weine, gesalzene Butter, Wildbret, frische Lachse und Hechte oder Qualitätsbier – wie das Einbecker. Interessanterweise war selbst dies relativ selten der Fall. Es gab festgefügte, bewährte und beliebte Konsumgewohnheiten bei Tisch. Besonders gern ließ man sich fettes Schweinefleisch, zartes Lamm, mit viel Butter zubereitete Lachse, Hechte und Karpfen sowie ausreichend Starkbier servieren. Die Köche waren angewiesen, stets kräftig zu würzen und zu salzen. Süßspeisen spielten – soweit dies rekonstruierbar ist – eine doch untergeordnete Rolle; zumindest an jenen Tischen, an denen die Männer aßen. Besonders charakteristisch war allerorts der Mangel an Vitaminen.

Hans von Berlepsch wird Martin Luther wohl ähnlich beköstigt haben. Es werden ihm – wie allgemein üblich – zwei Tagesmahlzeiten zu Mittag und Abend gereicht worden sein. Sie konnten aus mehreren Fleischgängen bestehen (Schwein, Lamm,

Geflügel). Dazu gab es eine Art Mehl-, Graupen- oder Erbsensuppe, in die zusätzliches Brot und Gemüse (»zugemüs«) gebrockt wurden. Fisch wurde in der Fastenzeit sowie freitags, sonnabends und montags serviert. Getrunken wurde Bier – des morgens gegebenenfalls ein aufgekochter Kräutersud. Die wichtigste Quelle ist die bereits mehrfach zitierte Auflistung der Naturalien des Amtmannes von 1521. Sie lässt die Vorliebe für Schweinefleisch, Geflügel und Fisch sowie für das Bier erkennen. Mehr lässt sich in Ermanglung an Quellen nicht sagen.[39] Über Wildbret, Wein, frisches Obst oder gesüßte Speisen, die Luther vielleicht konsumiert haben könnte, kann nichts Verlässliches mitgeteilt werden.

Letztlich sind zwei Rechnungseinträge aus der Halbjahresrechnung von Michaelis 1521 bis Walpurgis 1522 bemerkenswert. Sie erscheinen am Ende der Akte unter den Ausgaben und enthalten im Schlussprotokoll handfeste Indizien, die in aller Deutlichkeit auf Luthers Wartburgaufenthalt hinweisen – ohne ihn freilich namentlich zu nennen. Emmerich Thiel quittierte: »73 ß 26 gr 6 d Burghardten Hundt und Sebastian Kammerschreiber überantwordt, laut ihrer quittanz, szo sie mir derwegen zugestallt. 49 ß 34 gr Fabian Leben, dem Schosser zu Gotha, auf fürstlichen Befehl neben diesem Register geantwortet und zugestellt, laut seiner quittanz auf Montag nach Quasimodogeniti«.[40] Burkhardt Hundt von Wenkheim zu Altenstein war – neben Spalatin und Berlepsch – von Beginn an in Luthers Entführung eingeweiht. Neben ihnen wussten noch Nikolaus von Amsdorf, Friedrich von Thun zu Weißenburg, Philipp von Feilitzsch zu Sachsgrün sowie gegebenenfalls Hans von Sternberg Bescheid.[41] Burkhardt Hundt wiederum leitete seit der ernestinischen Mutschierung des Jahres 1513 die Weimarer Rentkammer des Herzogs Johann. Fraglos gehörte er zu seinen engsten Vertrauten. Neben seinem Posten als Rentmeister war er Amtmann zu Gotha. Dort unterstand ihm als Schosser Fabian Löbe (Lebe); in Weimar wiederum war Hundts wichtigster Schreiber der erwähnte Sebastian Schade. Kurzum: Burkhardt Hundt, fraglos eine der wirkmächtigsten Personen im Umkreis des Herzogs Johann, war 1521/22 in Transaktionen nach Eisenach eingebunden, die mehr als nur bemerkenswert erscheinen, weil ihr Zweck ungenannt bleibt. Es war in der landesfürstlichen Finanzverwaltung völlig normal, dass zwischen der Rentkammer und den Ämtern Bargeld und Quittungen hin und her transferiert worden sind. Jedoch wurde dann immer die sachliche Verwendung der Mittel angegeben – sei es für den Bau und die Sanierung der Burgen, Schlösser oder Brücken und Straßen sowie für die Ausrichtung fremder Fürsten und so weiter. Somit scheinen die beiden anonymisierten Posten im Zusammenhang mit Luther zu stehen. Mehr noch: Der von Thiel quittierte Gesamtbetrag von 123 Schock Groschen und sechs Pfennigen, das waren über 350 Rechengulden beziehungsweise 328 rheinische Gulden, war letztlich außerordentlich ansehnlich. Welche Dinge und Sachen man dafür für Luther bezogen haben wird, bleibt freilich verborgen. Die mühsame Durchsicht der von Sebastian Schade und Fabian Löbe geführten Rechnungsakten könnte vielleicht Aufschluss gewähren.

ZUSAMMENFASSUNG

Die Wartburg hatte zu Beginn des 16. Jahrhunderts schon längst ihre einstmalige Funktion als landesfürstliche Residenz eingebüßt. Gleichwohl besaß der auf ihr bestallte Burghauptmann eine überaus wichtige Position im landesfürstlichen Herrschaftsgefüge der Burgen, Ämter und Herrensitze im westlichen Thüringen und darüber hinaus. Die Burghauptleute waren mit einem besonderen Dienstvertrag ausgestattet (Beschied). Sie erhielten vergleichsweise hohe Gehälter und umfangreiche

Naturallieferungen. Dafür unterlagen sie der Residenzpflicht und mussten eigens dafür einen Haushalt auf der Burg begründen. Die letztlich kaum oder nicht frequentierte Wartburg seitens der Fürsten, ihrer Hofräte und somit auch ausländischer Fürsten, Diener und Kuriere bot sich geradezu als ein ideales Versteck für Luther an. Umso mehr empfahl sie sich als ein geheimer Schlupfwinkel, da auf ihr ein wirkmächtiger Herrschaftsträger der sächsischen Herzöge diente. Der Burghauptmann verfügte nicht nur über einen eigenen standesgemäßen Haushalt, sondern unterhielt aufgrund seiner herausgehobenen Stellung als angesehener landesfürstlicher Funktionsträger zugleich ausgezeichnete Kontakte zu den regionalen Führungskräften – bis hin zum Rentmeister Burkhardt Hundt zu Wenkheim, dessen Stammsitz die nahe Burg Altenstein war. Als »kursächsischer Staatsgefangener« konnte Luther wiederum alle Vorzüge genießen, die ihm sein Quartiermeister gewährte. Insofern war der Reformator in Lebenswelten eingebettet, die dem Standard und Komfort des erfolgreichen Niederadels entsprachen. Mehr noch: Die anonymisierten Überweisungen aus der Weimarer Kammerkasse durch Sebastian Schade sowie die des Fabian Löbe aus Gotha nähren die These, dass es Luther während seines Aufenthaltes auf der Burg an nichts mangelte. Er selbst wies in seinem Brief an Georg Spalatin vom 15. August 1521 auf diesen Umstand hin.

1 Posse 1994, Tafel 5.
2 Leisering 2006, S. 113f.
3 Beschorner 1933, S. 1–7. – Offensichtlich, doch dies ist eine vage Hypothese, wurde die Burg Klemme mit Einkünften ausgestattet, die einstmals zur Wartburg gehört haben.
4 Liliencron 1859, S. 542.
5 Menzel 1870, S. 336–379.
6 Menzel 1870, S. 355.
7 Landesarchiv Thüringen – Hauptstaatsarchiv Weimar (LATh – HStA Weimar), EGA, Reg. Bb 1219.
8 LATh – HStA Weimar, EGA, Reg. Bb 1219, fol. 37v.
9 Streich 1989, S. 283–302.
10 Vgl.: Schwarz 2020b, S. 98.
11 LATh – HStA Weimar, Rechnungen Nr. 3190 (Wartburg-Archiv, 1519); EGA, Reg. Bb 1240 (Amtsrechnung 1519/20). – Die Handschrift aus beiden Rechnungen ist identisch.
12 Vgl. die Zusammenstellung bei: Schwarz 2020b, S. 97.
13 Debes 1926, S. 14; Hesse 2005, S. 224, 497, 608.
14 »21 gr Caspar Schreybern, Cuntzen Brawern und Heintzen Seningen (?) zw bothenlohn. Die selbigen [haben] mein gn. und gn. Herren gedruckten aufgeboths brief gen Farnrode, Scharffenburg, Winterstein, Altenstein, Wenningen, Schweyna, Barchfeldt, Wulffertherode, Salzungen, Kreynburg, Tartles, Breytenbach, Gerstungen, Wommen, Brandenburg, Brandenfels, Newenhoff,

Stedtfelt, Willershausen, Creuzburg, Dreffurth, Zu Awe, Schwebbede, Myla, Hayneck, Bischofferode, Wenigen Lupnitz, Mechterstedt, Wangenheim und Zum Heiligen Creutz gen Gotha geschickt. Sonnabend nach Misericordia domini« (14. Mai 1519). Vgl.: LATh – HStA Weimar, EGA, Reg. Bb 1240, fol. 85r.
15 Vgl. zum Beispiel: Streich 2000.
16 LATh – HStA Weimar, Rechnungen Nr. 3191 (Wartburg-Archiv, 1522/23).
17 LATh – HStA Weimar, EGA, Reg. Bb 1241.
18 Buchwald 1940, S. 456, Anm. 1 (hier der Hinweis auf sämtliche Veröffentlichungen Buchwalds aus den 1920er und 1930er Jahren).
19 Luther/Hintzenstern 1984.
20 Hintzenstern 1982.
21 Förstemann 1841, S. 33–76, hier S. 69.
22 LATh – HStA Weimar, Rechnungen Nr. 3182 (Wartburg-Archiv), fol. 27v.
23 LATh – HStA Weimar, Rechnungen Nr. 3182 (Wartburg-Archiv), fol. 22v f.
24 Debes 1926, S. 15.
25 Debes 1926, S. 14.
26 Debes 1926, S. 16; Schwarz 2020c, S. 52f.
27 Schwarz 2020c, S. 53.
28 Luther/Hintzenstern 1984, S. 93.
29 »Ausgabe in die Cappeln zu Wartburg. 3ß 26 gr 8 d Ern Johann Greffentall, vicarien Sant Katherinnen Altars für seine pension disz jar geben und ist uf nechst vorschienen

Michaelis verfallen. 3ß 20 gr Ern Heinrichen Ebenheim, Capellan, von der Officiatur der Capellen disz Jahr zu lohn geben. 1ß 20 gr für 80 lb. Oells zuw Geleuchten in dis Capellen verbraucht.« Vgl.: LATh – HStA Weimar, EGA, Reg. Bb 1240, fol. 128r.
30 LATh – HStA Weimar, EGA, Reg. Bb 1240, fol. 129r.
31 LATh – HStA Weimar, EGA, Reg. Bb 5318, fol. 139v.
32 Zitat nach: Luther/Hintzenstern 1984, S. 74. – Zu den beiden anderen Briefen. Vgl.: ebd., S. 35, 47.
33 Schwarz 2020b, S. 98.
34 LATh – HStA Weimar, EGA, Reg. Bb 1242, fol. 40r–41v.
35 Nach freundlichen Hinweisen von Herrn Thomas Lang M.A. (Stiftung Leucorea Wittenberg).
36 Luther/Hintzenstern 1984, S. 75.
37 LATh – HStA Weimar, Reg. EGA, Reg. Bb 1240, fol. 154v; Rechnung Nr. 3192 (Wartburg-Archiv), fol. 145r.
38 LATh – HStA Weimar, EGA, Reg. Bb 1240, fol. 157r.
39 Schirmer 2008, S. 267–275.
40 LATh – HStA Weimar, EGA, Reg. Bb 1241, fol. 65r.
41 Schirmer 2019, S. 227–229; Scheible 2019, S. 53–60.

»und ich werde schön versorgt« –
Das praktische Leben im »Reich der Vögel«

Luther lernte die Wartburg als funktionieren Amtssitz mit wenigen ständigen Bewohnern kennen. Die Burg-besatzung rund um Wächter, Eseltreiber, Knechte, Holzhauer, Koch und Kellner besorgte die alltäglichen Arbeiten auf der Wartburg. Pferde, Esel, Hühner und Hunde wurden hier gehalten, der Eseltreiber brachte Bedarfsgüter auf die Burg, Geistliche kamen für heilige Messen hinauf, Briefboten kamen und gingen und Amtmann Hans von Berlepsch verwaltete von hier aus sein Amtsgebiet. Die Wartburg war so ein geradezu ideales Versteck: Sie bot zwar durch die Anwesenheit des Amtmanns die nötige Infrastruktur, war als herrschaftliche Residenz aber nicht mehr bedeutend, so dass man Luther hier verstecken konnte, ohne zu viel Aufmerksamkeit zu erregen. Der Reformator fühlte sich hier gut versorgt und die Beziehung zu Berlepsch war von freundlichen Gesprächen geprägt.

KARTE DES AMTES WARTBURG UM 1510

Zeichnung nach der Vorlage von: Erich Debes: Das Amt Wartburg im ersten Drittel des 16. Jahrhunderts.
Eisenach 1926

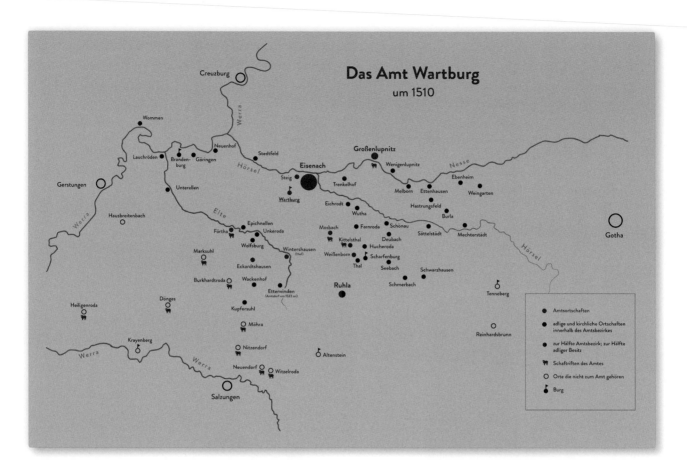

Die Karte zeigt das Amtsgebiet mit der Wartburg und Eisenach sowie den unmittelbar dem Amt unterstehenden Ortschaften wie Förtha oder Großenlupnitz. Verwaltet wurde das Gebiet vom Amtmann, dem Schultheißen sowie mehreren Amtsdienern wie Holzknechten, Wildmeistern, Torwächtern, Gerichtsschreibern und Stadtknechten. Während viele Bewohner des Gebietes zu Abgaben und Frondiensten verpflichtet waren, unterstanden zahlreiche Adelige und Klöster direkt dem in Weimar regierenden Herzog. Zum Amt gehörten außerdem

Wälder, Schaftriften und Fischteiche, am bedeutsamsten waren jedoch die Jagdgebiete, die der Herzog regelmäßig selbst bejagte und aus denen Fleisch an den Weimarer Hof geliefert wurde. An wichtigen Handelsstraßen wie der Via Regia liegend, bestanden die größten Einnahmen des Amtes aus der Geleitsicherung von Händlern. // DMi

Debes 1926; Schwarz 2015; Schwarz 2020a; Schwarz 2020b

II.1 (Abb. S. 165)

Grundriss der Wartburg

Nickel (Nikolaus) Gromann, 1558, aquarellierte Zeichnung, 63,0 x 40,5/33,5 cm, Landesarchiv Thüringen –
Hauptstaatsarchiv Weimar, Ernestinisches Gesamtarchiv, Reg. S., fol. 85a–91a, Bl. 67
(in der Ausstellung als Reproduktion)

Der älteste bekannte Grundriss der Wartburg wurde 1558 vom Hofbaumeister Nickel Gromann angefertigt. Die eingezeichneten Bauten lassen die Wartburg in ihrer Grundstruktur gut erkennen: »torhaus« mit Torturm und Ritterhaus/Vogtei im nördlichen Burgbereich sind ebenso zu identifizieren wie Südturm, Zisterne, Palas (»das hohe Haus, darinne der sahl stet«) und das nördlich anschließende »hohe höltzern haus« mit direkt daran angebautem Bergfried. Weiterhin verzeichnet sind ein »Zeughaus« an der Stelle des heutigen Gadems, »die Hofstube« auf dem Areal der Dirnitz und ein »wurtzgarten« auf der Schanze. Rätselhaft anmutende Quermauern und Wälle entlarven den Grundriss als Plan eines Umbaus, der nie realisiert wurde und daher für die Rekonstruktion der Wartburg um 1550 nur bedingt aussagekräftig ist: einige Elemente gab es nie, andere wurden »weggeplant«. // DMe

Weber 1907, S. 153–155; Schwarz 2019

II.2

Rechnungsbuch des Amtes Wartburg

Emmerich Dhiel, 29.9.1521–1.5.1522, Handschrift, ca. 36,0 x 25,0 cm

Landesarchiv Thüringen – Hauptstaatsarchiv Weimar, Ernestinisches Gesamtarchiv, Reg. Bb., Nr. 1241, Rechnung des
Amtes Eisenach, Michaelis 1521–Walpurgis 1522, Bl. 59v

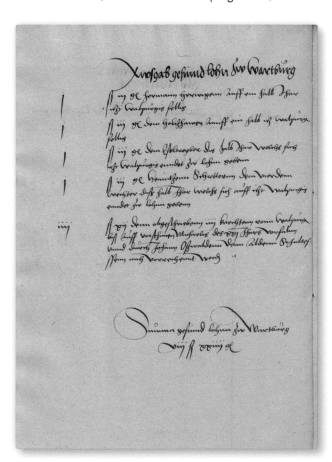

Die Rechnung von Ende September 1521 bis Ende April 1522 deckt etwa die Hälfte von Martin Luthers Wartburgzeit ab und liefert aufschlussreiche Erkenntnisse über die Versorgung des Amtes, Ausgaben für die Bewirtschaftung und Erhaltung der Burg, Aufgaben und Gehalt des Amtmanns und den Lohn des Wartburggesindes. Die Naturalabgaben an Amtmann Hans von Berlepsch bestanden etwa aus nicht unbeträchtlichen Mengen an Korn, Hafer, Bier, Hühnern und »Dienstfischen«, von denen er auch die Versorgung des Amtsgesindes und der fünf Amtspferde bestreiten musste. Unter »gesinnd lohn zw Wartburg« sind folgende Personen mit Angabe ihres Lohns aufgeführt: Hermann Herwig – wohl der Torwärter –, ein Holzhauer, ein Eseltreiber und Heinz Schrotter als vierter Wächter. Ihr Jahreslohn betrug jeweils etwa ein Vierzigstel der Geldeinnahmen des Amtmanns, die er aber auch für Ausgaben in seiner Funktion als Amtsvorsteher aufwenden musste. // DMe

*Schwarz 2020a, S. 15–18; Schwarz 2020b, bes.
S. 84–87, S. 99f.*

II.3 (Abb. S. 107)

Fiktives Bildnis des Hans von Berlepsch

Kupferstich, 13,7 x 8,7 cm, aus: Johann Michael Koch: Historische Erzehlung von dem Hoch-Fürstl. Sächs. berühmten Berg-Schloß und Festung Wartburg/ ob Eisenach/ [...], hrsg. von Christian Juncker. Eisenach/Leipzig 1710
Wartburg-Stiftung, Kunstsammlung, Inv.-Nr. G0726

Während Luthers Wartburgaufenthalt war Hans von Berlepsch als Amtmann der Wartburg für die Unterbringung, Sicherheit und Versorgung des Reformators zuständig. Er war außerdem Luthers Bezugsperson direkt vor Ort. Offenbar ging der Kontakt über rein Administratives hinaus; nachher ließ ihm Luther einige seiner Schriften auf die Wartburg schicken und wollte ihm auch eines seiner Werke persönlich widmen. Berlepsch stammte aus einer hessischen Adelsfamilie, bekleidete sein Amt von 1517 bis 1525 und vertrat den in Weimar regierenden Herzog Johann in wichtigen Geschäften. Später trat er als Amtmann von Quedlinburg in die Dienste des antilutherischen Herzogs Georg von Sachsen und hatte dort die Reformation zu bekämpfen.

Zeitgenössische Abbildungen Berlepschs sind nicht bekannt. Diese fiktive Darstellung des Wartburgamtmanns in römisch-antik anmutender Rüstung wurde als Illustration eines Geschichtswerks zur Wartburg erst 1710 gedruckt. // CF

Schwarz 2015, S. 203f., 237f., 254, 262f.; Schwarz 2020a, S. 13, 19; WA BR 2, Nr. 463, S. 480

»Ich beschloß in meiner Abgeschiedenheit, mein Buch über die menschlichen Traditionen meinem Gastfreund zu widmen. Aber ich fürchte, daß dadurch der Ort meiner Gefangenschaft verraten wird.«

Martin Luther an Georg Spalatin, 24. März 1522, zitiert nach WA BR 2, Nr. 463

»Ich möchte nur nicht diesen Leuten [auf der Wartburg] zur Last fallen und beschwerlich werden. Ich glaube aber bestimmt, daß ich hier auf Kosten unseres Fürsten lebe. Sonst würde ich keine Stunde hier aushalten, wenn ich erfahre, daß ich die Habe dieses Mannes [Burgamtmann Hans von Berlepsch] verzehre, obwohl er mir alles freundlich und gern zur Verfügung stellt.«

Martin Luther an Georg Spalatin, 15. August 1521, zitiert nach Luther/Hintzenstern 1991

II.4
Lavabokessel
1. Hälfte 16. Jahrhundert, Bronze, Höhe 15,0 cm, Randdurchmesser 15,5 cm
Wartburg-Stiftung, Kunstsammlung, Inv.-Nr. KL0160

Das Gefäß mit den zwei charakteristischen Ausgüssen in Form stilisierter Tierköpfe gehört zu einer spezifischen Gruppe von Handwaschgefäßen, den sogenannten Lavabos. Der bauchige Kessel verfügt über eine Aufhängevorrichtung, die ein Kippen zu beiden Seiten ermöglichte. Die Henkelösen sind typischerweise anthropomorph – hier als Männerköpfe – gestaltet. Wie die meist älteren Aquamaniles lassen sich Lavabos eindeutig als Utensilien für die Handwaschung identifizieren. Neben dem liturgischen Gebrauch kam ihnen eine besondere Bedeutung im Vorfeld des Essens zu, aber auch in Wohn- und Schlafräumen waren sie zu finden: Zeitgenössische Darstellungen zeigen metallene Lavabos fast immer in einer Nische über einem Auffanggefäß hängend, daneben eine lange Stoffbahn als Handtuch. Damit liefern die Handwaschgefäße einen wichtigen Einblick in die damalige Alltagshygiene. // DMe

Aller Knecht und Christi Untertan 1996, S. 251, Kat.-Nr. 206; Müller 1996, bes. S. 143–145

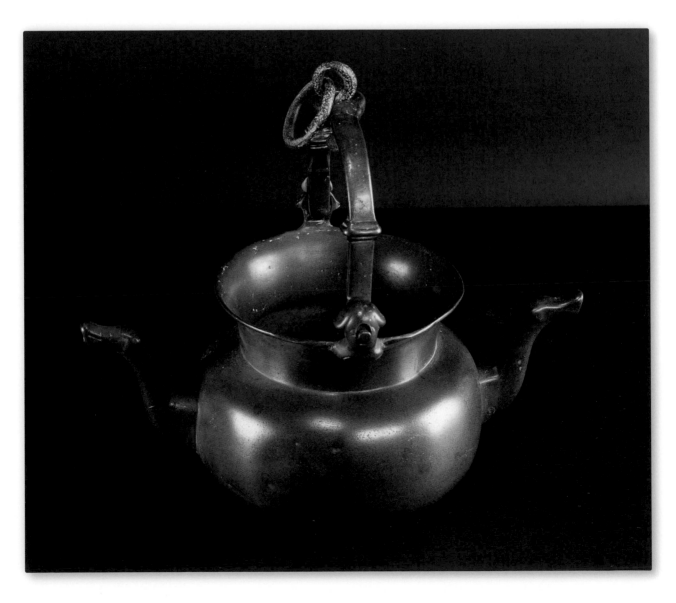

II.5
Leuchterschale
16. Jahrhundert, Keramik, 9,7 x 7,5 x 8,0 cm
Thüringisches Landesamt für Denkmalpflege und Archäologie, Inv.-Nr. 1466/94

Die trapezförmige Leuchterschale kam in den 1950er Jahren bei Ausgrabungen am Elisabethplan zutage. Das innen glasierte Gefäß hat eine erhöhte Rückwand mit zwei Löchern zur Befestigung und zwei Dochthalter im Boden. Vermutlich nahm es Öl als Brennquelle auf. Die Beleuchtung wurde zu Luthers Zeit in der Regel mit den Rohstoffen Öl, Talg oder Wachs bewerkstelligt, wobei teure Bienenwachskerzen vor allem dem gehobenen und liturgischen Gebrauch vorbehalten waren. In den 1510er und 1520er Jahren sind im Amtsrechnungsbuch Öllieferungen für die Beleuchtung der Kapelle auf der Wartburg verbürgt. Daneben werden vereinzelt mehrere Pfund »licht« »zuw vorsorg vnd notturft« für die Wächter angeführt. In einem Jahr mit erhöhter Bautätigkeit, als Steinmetze, Froner und Zimmerleute »in den unttern gemachen vund Fynstern stellen« arbeiteten, belief sich die Menge der auf der Burg verbrauchten Menge auf zehn Pfund »licht«. // DMe

Spazier/Hopf 2008b, S. 116f.; Spazier/Hopf 2008c, S. 142, Kat.-Nr. 2.2/3; Schwarz 2020b, bes. S. 89f.; LATh – HStA Weimar, Ernestinisches Gesamtarchiv, Reg. Bb., Nr. 1234, Rechnung des Amtes Eisenach 1516–1517 [1.5.1516–1.5.1517], Bl. 126r; LATh – HStA Weimar, Ernestinisches Gesamtarchiv, Reg. Bb., Nr. 1237, Rechnung des Amtes Eisenach 1517–1518 [1.5.1517–1.5.1518], Bl. 187v

II.6
Schlüssel
spätmittelalterlich, Eisen, Länge 14,1 cm, Durchmesser Ring 4,0 cm
Wartburg-Stiftung, Kunstsammlung

Der Schlüssel verfügt über einen rechteckigen Bart mit drei Aussparungen und einen ringförmigen Abschluss. Dieses spätmittelalterliche Exemplar kam bei Ausgrabungen am Elisabethplan zutage und ist angesichts der Größe als Türschlüssel zu deuten. Am Gürtel getragene Schlüssel konnten über ihre reine Funktionalität hinaus ein Symbol für die Haushaltsgewalt sein. Archivalische Nachrichten zur Wartburg überliefern für die erste Hälfte des 16. Jahrhunderts zahlreiche Reparaturen beziehungsweise Neuanfertigungen von Schlüsseln und Schlössern an den unterschiedlichsten Räumen der Burg, ob an Keller, Mehlkasten, Brauhaus, Kapelle oder diversen Stuben. Daher ist davon auszugehen, dass mit Schlössern gesicherte Räume, aber auch Behältnisse, analog zu heutigen Verhältnissen zu Luthers Zeit auf der Wartburg allgegenwärtig waren. // DMe

WSTA, AbAW 1; WSTA, AbAW 2; Spazier/Hopf 2008b, S. 120; Spazier/Hopf 2008c, S. 149, Kat.-Nr. 3.2/21; Fundsache Luther 2008, S. 171, Kat.-Nr. C12

II.7

Schuhfragment (Oberleder) und Schuhsohle

15./frühes 16. Jahrhundert, Leder, 30,0 x 14,0 x 9,0 cm und 22,5 x 8,0 x 1,0 cm

Thüringisches Landesamt für Denkmalpflege und Archäologie, Inv.-Nr. 5027/93, 5028/93

Die Schuhbestandteile wurden 1993 zusammen mit weiteren Leder-, Keramik- und Holzobjekten bei der Ausgrabung eines steinernen Kloakenschachts auf einem Grundstück an der Nordwestecke des Eisenacher Marktplatzes geborgen. Die erstaunlich hohe Anzahl von 55 Schuhsohlen und 30 teils fragmentierten Oberledern kann als Beleg für eine auf dem Grundstück ansässige Schuhmacherwerkstatt gewertet werden. Alle Schuhe verfügten über getrennt angefertigte Sohlen und Oberleder,

die mittels Naht miteinander verbunden wurden. Das hier gezeigte, vorn spitz zulaufende Oberleder wurde mit einem Lederriemen geschlossen, der wohl um den Knöchel gewickelt wurde. Vor allem in gehobenen sozialen Schichten wurde diese langlebige Schuhform im frühen 16. Jahrhundert vom vorn sehr breiten Kuhmaulschuh abgelöst. // DMe

Thiel 1980, S. 171f., 175, 183; Timpel/Altwein 1994, bes. S. 272

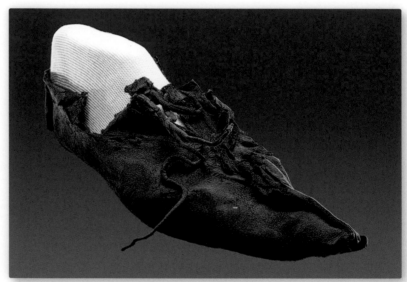

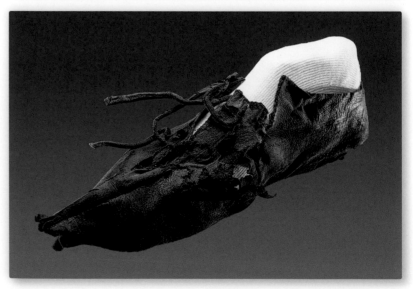

II.8
Gürtelteile

15./frühes 16. Jahrhundert, Leder, Buntmetall, Staffage 53,5 x 5,5 x 1,0 cm und 27,5 x 5,5 x 1,0 cm

Thüringisches Landesamt für Denkmalpflege und Archäologie, Inv.-Nr. 5024/93

Diese Gürtelteile wurden in derselben Kloake an der Nordwestecke des Eisenacher Markts gefunden wie die Schuhfragmente. Der eine Lederriemen wurde mit einer einfachen rechteckigen Schnalle verschlossen, der andere weist noch eine verzierte Riemenzunge aus Pressblech sowie zwei ringförmige Beschläge auf. Beide wurden in der Kloake entsorgt, als sie unbrauchbar geworden waren. Auffallend ist die durchgehende Reihe von Löchern oder runden Abdrücken, die belegen, dass die Riemen gemäß der damaligen Mode mit kleinen Metallbeschlägen besetzt waren. Gürtel dienten zu Luthers Zeit nicht vorrangig zur Befestigung der Hose, sondern hingen über der Oberbekleidung locker an der Hüfte. An ihnen waren die wichtigsten alltäglichen Gebrauchsgegenstände wie Gürteltasche, Messer oder Schlüssel befestigt. // DMe

Timpel/Altwein 1994, bes. S. 272; Fundsache Luther 2008, S. 193–198, Kat.-Nr. C 65–C 74

II.9
Zwei Schnallen
spätmittelalterlich, Eisen, 6,0 x 6,0 cm und 6,0 x 4,9 cm
Wartburg-Stiftung, Kunstsammlung

Die D-förmige und die rechteckige Schnalle kamen 1964 als Ausgrabungsfunde innerhalb des ehemaligen Klostergeländes am Elisabethplan unterhalb der Wartburg zutage. Derartige Schnallen haben ihre Form über Jahrhunderte kaum verändert und sind daher ohne datierende Beifunde zeitlich nicht genauer einzugrenzen. Sie könnten ebenso als Gürtelschnallen gedient haben wie zum Verschließen von Riemen in anderer Funktion, etwa am Pferdegeschirr oder an Taschen, und gehörten durch die Zeiten zu den geläufigsten Alltagsgegenständen. // DMe

Spazier/Hopf 2008b, S. 120; Spazier/Hopf 2008c, S. 149, Kat.-Nr. 3.2/22, 3.2/23

II.10
Messer
(spät-)mittelalterlich, Eisen, Länge 12,5 cm
Wartburg-Stiftung, Kunstsammlung
Messer
spätmittelalterlich, Eisen, Bein, Länge 12,5 cm
Thüringisches Landesamt für Denkmalpflege und Archäologie, Inv.-Nr. 3954/96

Messer waren im späten Mittelalter und der frühen Neuzeit Allzweckgeräte, die in der Regel am Gürtel befestigt waren und daher von beiden Geschlechtern fast immer mitgeführt wurden. Das eine dieser beiden vergleichsweise kleinen Messer stammt aus einer archäologischen Ausgrabung am Elisabethplan, das andere aus der Verfüllung einer Kloake in der Eisenacher Alexanderstraße. Letzteres vermittelt mit seinen beinernen, verzierten Griffschalen einen Eindruck davon, wie das andere Messer einst ausgesehen haben könnte, bei dem sich der organische Griff aus Holz oder Bein im Laufe der Jahrhunderte zersetzt hat. Messer wie diese waren über Jahrhunderte in Gebrauch, in denen sie als reine Zweckgegenstände ihre Form kaum verändert haben. // DMe

Spazier/Hopf 2008b, S. 119f.; Spazier/Hopf 2008c, S. 149, Kat.-Nr. 3.2/15

Messerscheide
15./Anfang 16. Jahrhundert, Leder, Staffage 22,5 x 7,0 x 1,5 cm
Thüringisches Landesamt für Denkmalpflege und Archäologie, Inv.-Nr. 5025/93

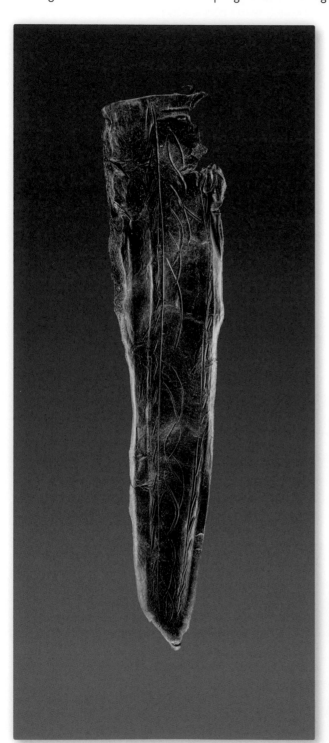

Ebenso geläufig wie Messer dürften im späten Mittelalter und der frühen Neuzeit auch Futterale dafür gewesen sein. Da diese überwiegend aus Holz oder Leder bestanden haben, sind sie deutlich seltener überliefert als die metallenen Messerbestandteile. Nur besondere Bedingungen, etwa feuchte Milieus in Brunnen oder Kloaken, begünstigen die Erhaltung organischer Materialien. Diese Messerscheide mit einer Verzierung aus geschwungenen Linien und schrägen Strichen stammt wie die anderen präsentierten Lederfunde aus einer Kloake, also einem gemauerten Toilettenschacht, aus dem Eisenacher Stadtkern. Messerscheiden erlaubten ein sicheres Tragen der Messer am Gürtel. // DMe

Timpel/Altwein 1994, bes. S. 272

Essen und Trinken.
Küchengebäude auf der Wartburg

Die Erkenntnisse über Küchenräume beziehungsweise -bauten auf der Wartburg entstammen einerseits den Rechnungsbüchern des Amtes, andererseits archivalischen Nachrichten über die Wartburgbauten. Die Hauptküche zur Versorgung des Amtsgesindes und externer Arbeiter, Gäste und Boten lag in der Mitte des Vogtei-Erdgeschosses im Bereich des heutigen Museumsladens (Abb. 1). Bauforschungen in der Vogtei konnten über Verrußungen im Südteil des Küchenraums eine Herdstelle beziehungsweise einen offenen Rauchabzug nachweisen, der an den Schornstein in der Mitte des Vogteifirstes angeschlossen war. Das noch heute sichtbare Fenster neben der Eingangstür zum Museumsladen diente wohl seit dem Ende des 15. Jahrhunderts als Ausgabefenster für Mahlzeiten. Es ist jedoch wahrscheinlich, dass es zur Zeit von Luthers Aufenthalt und ebenso in der Mitte des 16. Jahrhunderts nicht nur eine, sondern mehrere Küchenräume im Burgareal gab, die gewissermaßen unterschiedliche Standards bedienten. So ist eine zusätzliche Küche zur Adelsverpflegung im ersten Obergeschoss der Vogtei direkt nördlich der Lutherstube denkbar (Abb. S. 57). Während in den Quellen bis zur Mitte des 16. Jahrhunderts meist

nur von »der Küche« ohne Lokalisierung die Rede ist, wird im Rechnungsjahr 1518/19 die Vogteiküche explizit erwähnt. Im Jahr 1550 bestanden Pläne, in dieser Küche einen Herd, der schon zuvor vorhanden gewesen sein muss, auszubessern und mit Ziegeln zu pflastern sowie am Schornstein zu arbeiten. Im gleichen Dokument findet eine kurfürstliche Küche Erwähnung, die im Palas verortet werden kann, außerdem wurde erwogen, bei Hofhaltung auch im Brauhaus zu kochen.

Die Versorgung der Burgbesatzung mit Nahrungsmitteln war ein essentielles Thema im Alltag der Wartburg und stellte auch aufgrund der Höhenlage eine tagtäglich zu meisternde Herausforderung dar. Dass Lebensmittel auf die Wartburg gebracht und hier verarbeitet, verteilt und verzehrt wurden, ist für das erste Viertel des 16. Jahrhunderts unter anderem aus den Aufstellungen in den Rechnungsbüchern des Amtes Wartburg abzulesen. Hier wurden Naturalabgaben aufgeführt, die die Bewohner umliegender Dörfer im Rahmen ihrer grundherrschaftlichen Pflichten meist zweimal jährlich (Ende September und Ende April) abzuliefern hatten. Diese wurden zumindest teilweise auf der Burg gelagert beziehungsweise untergebracht, einige

Abb. 1
Rekonstruktionszeichnung: Grundriss des Erdgeschosses der Vogtei mit Küchenraum um 1520, IBD 2017

verarbeitet oder möglicherweise auch weiterverkauft. Die Naturalabgaben, die der Amtmann erhielt, musste er unter anderem für die Versorgung des Wartburggesindes und anderer Personengruppen wie Handwerker, Boten, Fronarbeiter und Gäste, die im Auftrag des Amtes oder des Kurfürsten auf der Burg zugegen waren, aufwenden. Laut Aussage des Rechnungsbuches von 1521/22 erhielt der Amtmann 11 Malter Korn, 21 Malter Hafer, 14 Tonnen Bier, 1 Schock 52 Michaelis-Hühner (112 an Michaelis, dem 29. September, abzuliefernde Hühner), 5 Schock 37 Fastnachts-Hühner (337 an Fastnacht abzuliefernde Hühner) und vier wöchentliche Dienstfische. In der Amtsküche mussten je nach anwesender Personenzahl Nahrungsmittel und Getränke für knapp zehn bis zu zwanzig oder mehr Münder vorgehalten, verarbeitet und ausgegeben werden. Im Vergleich zu den Jahren davor und danach ist damit zu rechnen, dass zur Zeit von Luthers Aufenthalt weniger Personen verpflegt werden mussten, da Handwerker weitgehend von der Burg ferngehalten wurden, um die Anwesenheit des Reformators zu verbergen.

Informationen über Küchenpersonal und -ausstattung, benutzte Geräte oder gar über zubereitete Mahlzeiten lassen sich aus den Schriftquellen allerdings nur ansatzweise gewinnen. Im August 1518 wurde ein neuer Ausgussstein für die Küche angefertigt, der als derjenige identifiziert werden kann, der sich noch heute in einer Fensternische an der Westseite des heutigen Museumsladens in der Vogtei befindet. Als Ausstattungsgegenstände der Küche(n) werden Tische und Bänke genannt, außerdem war neben der Vogteiküche eine südlich anschließende Speisekammer vorhanden, die mit einem Schrank und einem Kasten ausgestattet war. In den Jahren um 1521 sporadisch genannte Gegenstände sind ein Backtrog, ein Bratspieß und ein »Brandreitel«, wohl eine Stange zum Rühren in der Glut. Diese stark unterrepräsentierte Auswahl lässt sich dadurch erklären, dass der Amtmann selbst für die Unterhaltung seines Haushalts auf der Burg verantwortlich war. Von seinem durchaus üppigen Sold musste er wohl auch den größten Teil der Küchenausstattung stellen, der daher keine Erwähnung in den offiziellen Amtsrechnungen beziehungsweise -inventaren fand. Über das alltägliche Kücheninventar wie Töpfe, Pfannen, Kessel, Schüsseln etc. schweigen die Quellen deshalb und es bleibt ebenso

im Dunkeln, was im Schrank und Kasten in der Speisekammer aufbewahrt wurde. Deshalb muss der Blick in zeitgenössische Küchendarstellungen und Kücheninventare Abhilfe leisten, um den Küchenraum auf der Wartburg mit Leben zu füllen. Gewöhnlich bestand der Küchenherd des 16. Jahrhunderts aus einem massiven, gemauerten Herdblock mit Rauchabzug darüber, der eine komfortable Arbeitshöhe bot (Abb. 2). Direkt auf der Oberseite des Herdblocks wurde das Feuer entzündet, über dem an einer höhenverstellbaren Kesselkette ein Metallkessel befestigt war. Dreibeinige Grapenkochtöpfe aus Metall oder Keramik konnten direkt ins oder neben das Feuer gestellt werden, auf Bratrosten oder Bratspießen wurden Würste oder Geflügel gebraten. Zeitgenössische Küchendarstellungen warten mit einer Vielzahl unterschiedlicher Utensilien auf: vom Blasebalg über Bratrost und -spieß, Stielpfanne und Sieb hin zu Mörser, verschiedenen Kochlöffeln und Salzkasten, nicht zu vergessen Töpfe unterschiedlicher Größe und Couleur (Abb. 3).

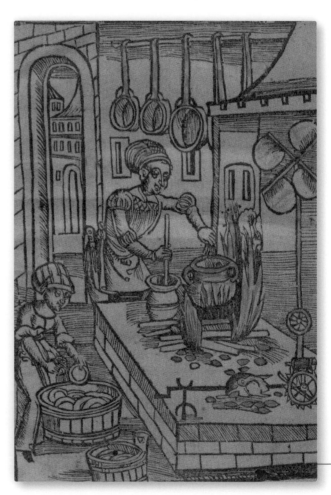

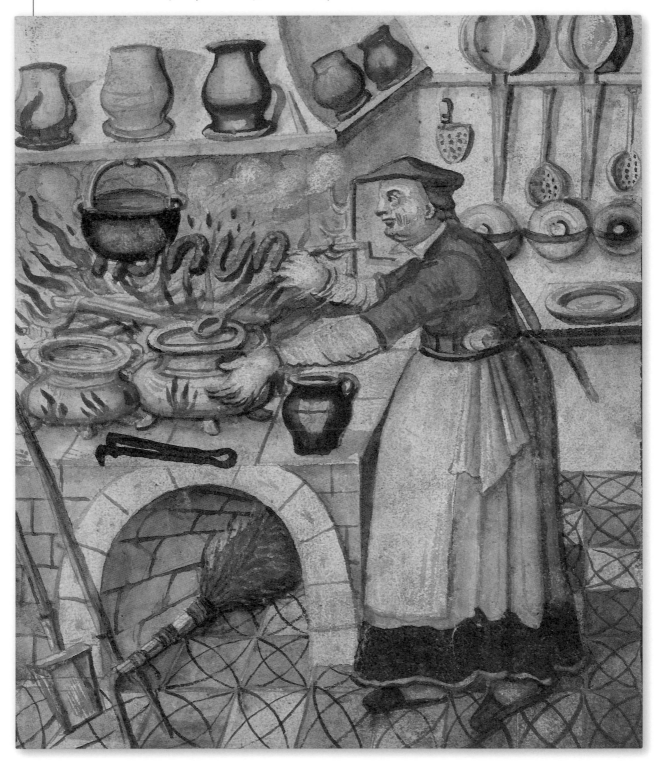

Abb. 2
Titelblatt Küchenmeisterey, gedruckt 1507 in Straßburg bei Mathis Hüpfuff, Universitätsbibliothek Freiburg, U 9539,f

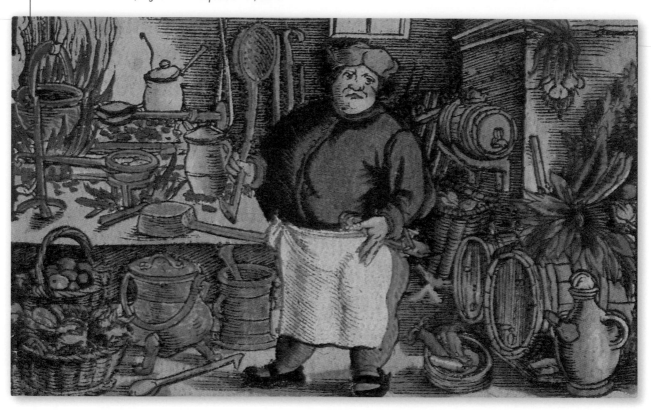

Während einige Küchendarstellungen einen kargen, fast steril anmutenden Raum zeigen, bilden andere fast im Überfluss vorhandene Vorräte im Küchenraum ab: in Körben oder Holzgefäßen gelagertes Obst, Gemüse wie Rüben, Zwiebeln oder Knoblauch, Büschel von Kräutern und aufgebockte Fässer als Flüssigkeitsbehälter (Abb. 4). Wenn auch in den archivalischen Quellen weitgehend unerwähnt, darf aufgrund der Verköstigung verschiedener Personen in der beziehungsweise den Küchen auf der Wartburg von einer ähnlich reichen und vielfältigen Küchenausstattung ausgegangen werden. Wer zur Zeit von Luthers Aufenthalt kochte, geht aus den archivalischen Nachrichten nicht hervor. Während in den Jahren um 1490 noch ein Koch und ein für die Verwaltung der Vorräte zuständiger Kellner zum Wartburggesinde zählten, sucht man diese in späteren Lohnaufstellungen der Bediensteten vergeblich.

Es ist jedoch nicht vorstellbar, dass das im Rechnungsbuch 1521/22 erfasste Gesinde bestehend aus Torwärter, Eseltreiber, Holzhauer und Wächtern neben ihren sonstigen Aufgaben auch noch die Vor- und Zubereitung der Mahlzeiten bewerkstelligen konnte. Es muss davon ausgegangen werden, dass mehrere schriftlich nicht fixierte Personen in der Küche tätig waren, die der Amtmann direkt von seinem Sold entlohnte. Das gleiche gilt für die beiden ebenfalls nicht vom Amt bezahlten Knechte Berlepschs, die laut Erwähnung in Luthers Tischreden unter anderem für die Bewirtung des Reformators sorgten. // DMe

Kühnel 1986, S. 196–231; Mythos Burg 2010, S. 204–208; Schwarz 2013a, S. 96, 129–132; Klein 2017, bes. S. 36–67, 107–111; Schwarz 2020a, S. 16, Anm. 26; Schwarz 2020b; WSTA, AbAW 1, S. 14f.; WSTA, AbAW 2, S. 13; WSTA, AbAW 3, 1487–88, 1490–91

Essen und Trinken in der Lutherzeit

Die ersten gedruckten Kochbücher in deutscher Sprache kamen im späten 15. Jahrhundert auf den Markt und vermitteln einen Einblick von damaligen Essgewohnheiten. Das auf bildlichen Darstellungen gut zu identifizierende Küchengeschirr findet sich auch im archäologischen Fundmaterial, das allerdings sehr stark von keramischen Objekten dominiert wird. Hölzerne Gegenstände, die sicher in großem Umfang in der Küche wie im gesamten Haushalt genutzt wurden, sind dagegen nur selten erhalten geblieben. Metallenes Kücheninventar wurde in der Regel aufgrund seines Materialwertes einer Wiederverwendung zugeführt und gelangte nicht in den Boden.

II.12
Von allen Speysen vnnd Gerichten [et]c. Aller hand art künstlich vnd wol zů kochen/ einmachen vnd bereiten [...]
Augsburg, 1542, gedruckt bei Heinrich Steiner, 22,0 x 17,5 cm
Thüringer Universitäts- und Landesbibliothek Jena, Sig. 4 Med.XIV,1(6)

Als Autor des Werkes ist der bekannte Humanist und päpstliche Bibliothekar Bartolomeo Platina angegeben. Tatsächlich diente Platinas Name nur als Aushängeschild für einen Nachdruck des ältesten gedruckten deutschen Kochbuchs *Kuchemeysterey* eines anonymen Autors von 1485. Der Inhalt widmet sich verschiedenen Arten von Gerichten und Lebensmitteln wie Fastenspeisen, Obst, Fleisch, Eierspeisen und Wein, aber auch deren gesundheitlichen Aspekten. Im Vergleich zu heutigen Kochbüchern fällt auf, dass Mengenangaben wie Zubereitungen lediglich grob umrissen werden. Zeittypisch im Sinne der medizinischen Säftelehre ist die Zuschreibung von bestimmten Eigenschaften für die unterschiedlichen Lebensmittel. Dabei rät der Verfasser zur rechten Balance: »Item alles das da auß der erden ist [...] und alle menschen also wol / die nehmen an sich die aygenschafften der vier element / Haiß / Kalt / Trucken / Feucht. Und wer lang leben will / der verwandel je eynes gegen dem andern [...]. Also ist der selig und weise, der [...] die maß sollicher temperatur recht trifft und also mit weißheit ordenlichen lebt.« // DMe

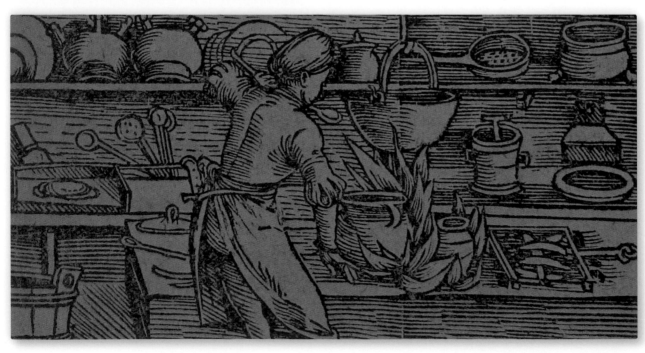

II.13

Bombentopf

14.–15. Jahrhundert, Irdenware, Höhe 16,3 cm, Bauchdurchmesser 16,6 cm

Wartburg-Stiftung, Kunstsammlung

Zu Martin Luthers Lebzeiten waren sogenannte Kugel- oder Bombentöpfe in unterschiedlichen Größen und Formen als Teile des Küchengeschirrs weit verbreitet und konnten bereits auf eine lange Nutzungszeit zurückblicken. Sie wurden je nach Größe als Koch- oder Vorratsgefäße verwendet. Charakteristisch ist ein bauchiges, kugel- bis sackförmiges Unterteil, eine konische oder zylindrische Halszone, die häufig mit Rillen beziehungsweise Furchen versehen ist, und ein ausbiegender Rand. Eisenach lag hinsichtlich der Keramikformen in einer Grenzregion, in der sowohl die vor allem weiter südlich verbreiteten Standbodengefäße als auch die eher nördlich geprägte Kugeltopfware vorkamen. Dieser Topf wurde bei Ausgrabungen am Elisabethplan unterhalb der Wartburg geborgen; ähnliche Gefäße aus der Eisenacher Innenstadt datieren in die Zeit vom 14. bis 16. Jahrhundert. // DMe

Timpel/Altwein 1994; Spazier/Hopf 2008b, S. 133f.; Spazier/Hopf 2008c, S. 141, Kat.-Nr. 2.1/4; Spazier 2018a

II.14
Zwei Grapentöpfe
15.–16. Jahrhundert, Irdenware, (erhaltene) Höhe 12,6 cm bzw. 14,8 cm
Wartburg-Stiftung, Kunstsammlung

Die beiden einhenkligen Gefäße mit Grapenfüßen kamen 1957 als Ausgrabungsfunde im Bereich des Elisabethplans unterhalb der Wartburg zutage. Sie repräsentieren typische, langlebige Kochtopfformen des späten Mittelalters und der frühen Neuzeit, die den Vorteil boten, dass sie direkt in die Glut des Herdfeuers gestellt werden konnten, wie es auch zeitgenössische Küchendarstellungen bezeugen. Beide Gefäße verfügen über eine Innenglasur und eine Randkehlung, die die Auflage eines Deckels ermöglichte. Das größere der beiden Gefäße ist noch mit Erde und Speiseresten verfüllt. Im Gegensatz zu rundbodigen Vertretern, die schon deutlich älter sein können, treten Grapentöpfe mit geradem Boden vor allem ab dem späten 15. Jahrhundert auf. Vergleichbare Gefäße wurden auch an mehreren Fundstellen im Eisenacher Stadtgebiet geborgen. // DMe

Timpel/Altwein 1994; Spazier/Hopf 2008b, S. 132–134; Spazier/Hopf 2008c, S. 141, Kat.-Nr. 2.1/3 und 2.1/5; Spazier 2018a

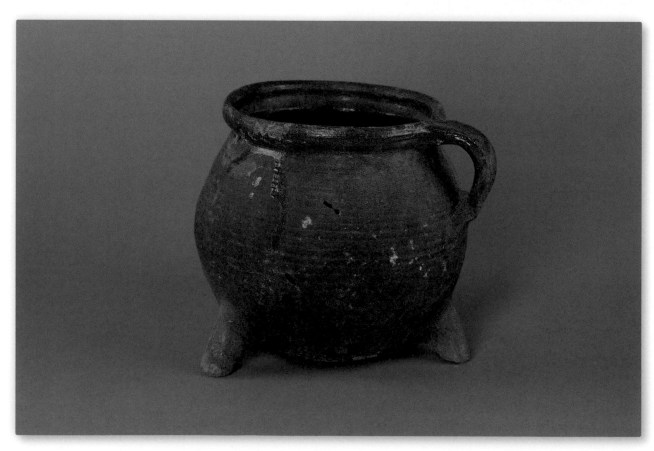

II.15
Bronzenes Grapengefäß
16. Jahrhundert, Bronze, Höhe 21,0 cm, Durchmesser 18,0 cm
Wartburg-Stiftung, Kunstsammlung, Inv.-Nr. KL0161

Dreibeinige Grapengefäße wurden nicht nur aus Ton gefertigt, sondern wie dieses Exemplar auch aus Buntmetall hergestellt. Sie konnten am Henkel über das Herdfeuer gehängt oder in die Glut gestellt werden, wie Küchendarstellungen des späten Mittelalters und der frühen Neuzeit belegen. Während dreibeinige Tongefäße sicher in den meisten Haushalten der Lutherzeit zu finden waren, trifft dies wohl nicht auf Metallgrapen zu. Diese waren nicht nur sehr viel haltbarer als ihre tönernen Verwandten, sondern auch ungleich wertvoller. Aus Nennungen in Testamenten geht hervor, dass sie als Wertobjekte vererbt wurden und daher über mehrere hundert Jahre in Gebrauch gewesen sein können. Ein auf dem Gelände des Elisabethplans geborgener bronzener Grapenfuß bezeugt die Nutzung derartigen Kochgeschirrs im Umfeld der Wartburg. // DMe

Aller Knecht und Christi Untertan 1996, S. 251, Kat.-Nr. 205; Fundsache Luther 2008, S. 125, 173, Kat.-Nr. C18; Spazier/Hopf 2008b, S. 125

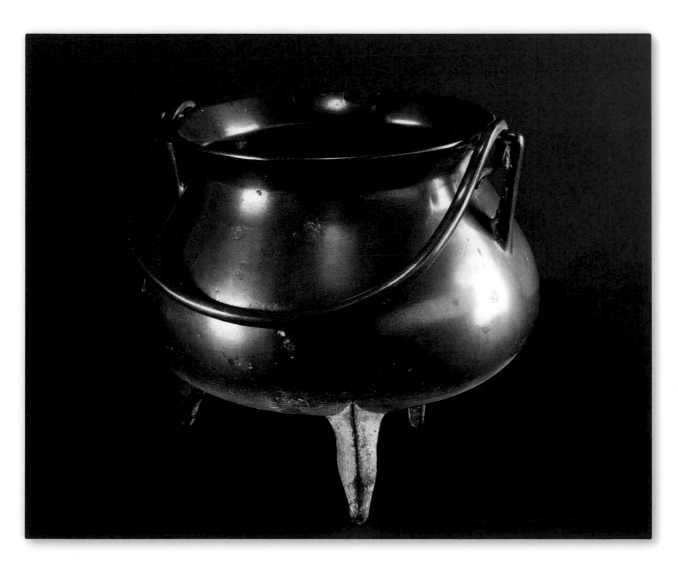

II.16
Standbodengefäß
14.–15. Jahrhundert, Irdenware, Höhe 13,0 cm, Mündungsdurchmesser 10,4 cm, Bodendurchmesser 8,2 cm
Wartburg-Stiftung, Kunstsammlung

Der kleine Standbodentopf ist auf dem Großteil seiner Oberfläche mit umlaufenden Rillen verziert. Sein umbiegender Rand mit Innenkehlung erlaubte das Auflegen eines Deckels. Die Region um Eisenach bildete den nördlichen Ausläufer des Verbreitungsgebiets der Standbodengefäße, das sich im späten Mittelalter und der frühen Neuzeit eher auf den Süden Deutschlands erstreckte, während Formen mit runden Böden vor allem im Norden präferiert wurden. Grabungen im Eisenacher Innenstadtgebiet erbrachten einige Vergleichsstücke. Eines davon war mit botanischen Resten gefüllt und kann so über die Speisegewohnheiten der Einwohner Zeugnis ablegen: Neben Früchten wie Apfel oder Birne, Schlehe und Himbeere fanden sich sogar Reste von Feige und Wein sowie Nachweise von Wildpflanzen. // DMe

Spazier 2007, S. 8; Spazier 2018a

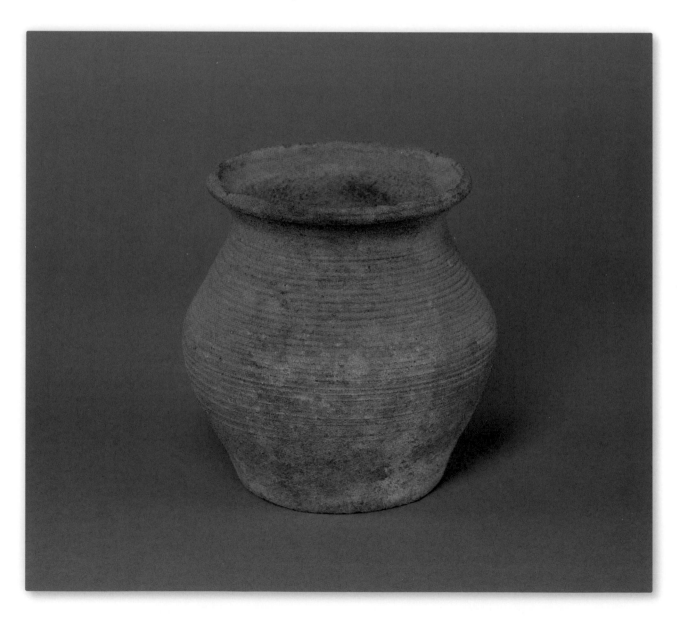

II.17
Zwei Topfdeckel
14.–16. Jahrhundert, Keramik, Durchmesser 17,0 cm, 9,0 cm
Thüringisches Landesamt für Denkmalpflege und Archäologie, Inv.-Nr. 1482/94, 1487/94

Topfdeckel konnten auf die Deckelkehlung von Grapengefäßen oder anderen Töpfen aufgelegt werden, um beim Kochen die Hitze zu erhöhen oder zu speichern und sie dienten auch zum Verschließen von Vorratsgefäßen. Neben höheren, glocken- beziehungsweise kegelförmigen Ausformungen wie bei dem Exemplar unten, kamen auch flache Knopf-deckel vor (links). Auf zeitgenössischen Küchen-darstellungen findet man Deckel unterschiedlicher Größen und Ausführungen mitunter griffbereit in Herdnähe nebeneinander aufgereiht. // DMe

Spazier/Hopf 2008b, S. 109; Spazier/Hopf 2008c, S. 145f., Kat.-Nr. 3.1/4, 3.1/10; Fundsache Luther 2008, S. 172, Kat.-Nr. C16

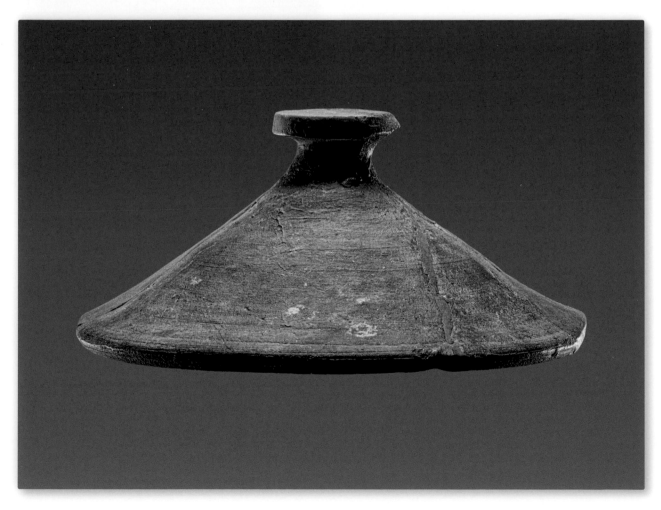

II.18
Holzteller
spätmittelalterlich, Holz, 17,0 x 15,0 x 2,5 cm
Thüringisches Landesamt für Denkmalpflege und Archäologie, Inv.-Nr. 1125/89

Der fast vollständig erhaltene, am Rand leicht beschädigte Holzteller stammt aus dem Hinterhof einer spätmittelalterlichen Stadtparzelle in Eisenach. Die weitgehende Erhaltung verdankt das Stück seiner Lagerung in einer Kloake, einem mittelalterlichen Toilettenschacht. Kloaken sind beredte Quellen für das alltägliche Leben, da in ihnen nicht nur Exkremente, sondern oft auch häusliche Abfälle entsorgt wurden. Die speziellen Erhaltungsbedingungen, die einer Zersetzung organischer Objekte entgegenwirken, ermöglichen eine Überlieferung von sonst selten bewahrten Gegenständen. Einfache Holzteller wie dieser dürften zum Inventar vieler ländlicher und städtischer Haushalte gehört haben. Die sozial höherstehende Bevölkerung konnte sich darüber hinaus Teller aus Zinn oder importiertem Steinzeug leisten. // DMe

II.19
Fragmente von hölzernen Daubengefäßen
15. Jahrhundert, Holz, Dauben zwischen 3,0 x 4,0 cm und 6,5 x 5,0 cm, Durchmesser der Böden 10,0 cm bis 11,0 cm
Thüringisches Landesamt für Denkmalpflege und Archäologie, Inv.-Nr. 05/80-46

Wenngleich Holz im archäologischen Fundmaterial der frühen Neuzeit aufgrund seiner schlechten Erhaltungsbedingungen stark unterrepräsentiert ist, war es der allgegenwärtige Rohstoff für Haushaltsgegenstände. Holzobjekte erhalten sich wie andere organische Materialien nur unter besonderen Konditionen, etwa unter Luftabschluss. Diese Bruchstücke von aus mehreren Holzdauben zusammengesetzten, mit organischen oder metallenen Bändern oder Reifen verbundenen Behältnissen, kamen 2005 bei Ausgrabungen in der Eisenacher Goldschmiedenstraße in einer Grube zutage. Neben runden Böden lassen sich Wandungsdauben mit Abdrücken der Fixierung erkennen. Daubengefäße in diversen Größen dienten in erster Linie als Flüssigkeitsbehälter, von Fässern über Bottiche und Eimer bis zu kleinen Schalen. // DMe

Spazier 2007, S. 9; Spazier 2018a, S. 137–139, Taf. 4,4

II.20
Drei Keulengläser
19. Jahrhundert (?), Glas, Höhe 15,4 cm
Wartburg-Stiftung, Kunstsammlung, Inv.-Nr. KG0003, KG0004, KG0005

Grünlichgelbe bis grünlichblaue Keulengläser mit aufgeschmolzenen, geriffelten Glasfäden, die zur Gruppe der Thüringischen Waldgläser gezählt werden, gelten gemeinhin als Formen des 16. bis 17. Jahrhunderts. Aufgrund ihrer verhältnismäßig schwierigen Herstellung und ihrer Zerbrechlichkeit waren Glasgefäße kostbar und im Gegensatz zu alltäglichen Holz- oder Keramikbechern einer gehobenen, gutbürgerlichen oder adligen Tafel vorbehalten. Neuere Untersuchungen ziehen die frühneuzeitliche Datierung der Keulengläser jedoch in Zweifel und gehen aufgrund fehlender Gebrauchsspuren und archäologischer Nachweise von einer Erfindung der Gefäßform im 19. Jahrhundert aus, als die Nachfrage an Ausstattungsstücken gerade in Sammlungen auf Burgen und Schlössern höher als das Angebot an Originalen war. // DMe

Aller Knecht und Christi Untertan 1996, S. 251, Kat.-Nr. 204b; Schaich 2017, S. 498f.

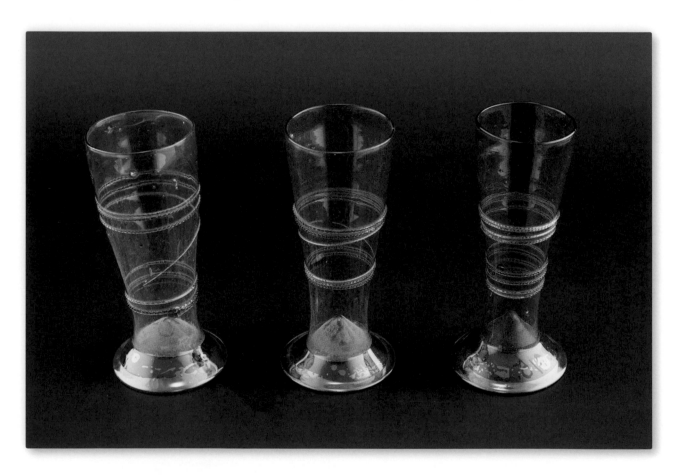

II.21
Tafelmesser
Mitte 16. Jahrhundert, Eisen, Holz, Messing, Länge 19,7 cm
Wartburg-Stiftung, Kunstsammlung, Inv.-Nr. KB0386

Das Messer gehört mit seinem geraden Rücken und seiner nur leicht vom Griff abgesetzten Schneide zu den langlebigen Besteckformen. Diese relativ einfache Ausführung besitzt zwei mit Messingnieten auf der Griffangel befestigte, profilierte Holzschalen als Griff. Im Gegensatz zu den lediglich als Vorlegebesteck vorkommenden Gabeln und den selteneren Löffeln waren Messer häufig das einzige anzutreffende Besteckteil auf der frühneuzeitlichen Tafel, wie auch zeitgenössische Abendmahlsdarstellungen oder Gemälde von bäuerlichen wie fürstlichen Tafeln belegen. Dabei wurden die Messer nicht etwa von den Ausrichtern eines Gastmahls zur Verfügung gestellt, sondern in der Regel von den Teilnehmern selbst mitgebracht. // DMe

Amme 1994, Kat.-Nr. 13; Aller Knecht und Christi Untertan 1996, S. 252, Kat.-Nr. 207b; Fundsache Luther 2008, S. 186, 188, Kat.-Nr. C52, C53

Pferd und Esel.
Tierhaltung auf der Wartburg

Nutztierhaltung kam auf spätmittelalterlichen Burgen nicht selten vor, war sie doch eine praktische Möglichkeit zur Versorgung der Burgbewohner. Tiere als Arbeitskräfte sowie als Lieferanten wichtiger Lebensmittel direkt vor Ort zu haben, ersparte Wege und gab Sicherheit. Das Pferd als Reittier und Verkehrsmittel betraf dies sicher noch eher als andere domestizierte Nutztiere, da es seit früher Zeit nicht nur als Verkehrsmittel unumgänglich war, sondern auch zum adligen Selbstverständnis gehörte. Auch der Haushund als weit verbreitetes, im Unterhalt günstiges Tier war ein praktischer Begleiter als Wachhund und bei der Jagd. Dass auch weitere Nutztiere wie Kühe, Esel, Schafe, Ziegen, Schweine, Hühner und anderes Geflügel auf Burgen gehalten wurden, belegen zahlreiche Beispiele (Abb. 1). Für die Wartburg im Jahre 1521 lassen sich einige Tiere konkret nachweisen, andere nur vermuten.

Archivalische Zeugnisse berichten für das 16. Jahrhundert von Pferden und Eseln auf der Wartburg. Dank ihnen kann etwa ein Pferdestall für die herzoglichen Pferde im Gewölbe unter dem heutigen Gadem und später im Palaskeller – der wohl nur im Falle der hoheitlichen Anwesenheit genutzt wurde – sowie ein Stall für die Pferde des Amtmannes der Wartburg im Keller unter der Vogtei im ersten Burghof verortet werden. Die funktionierende Verwaltung des Amtes Wartburg, zu der häufig auch Botenritte und Verpflichtungen fernab der Burg gehörten, erforderte das Vorhandensein einiger tauglicher Pferde vor Ort. Und schließlich reiste wohl auch Luther im Dezember 1521 nicht zu Fuß von der Wartburg aus nach Wittenberg. Pferde

gehörten somit zu den wichtigsten und sicher belegbaren Nutztieren auf der Wartburg. Ähnlich verhält es sich mit den Eseln, die man schon seit früher Zeit zum Transport von wichtigen Gütern wie Nahrungsmitteln, Wasser oder Holz auf die Wartburg nutzte (Abb. 2). Sie lassen sich unmittelbar zur Zeit Luthers auf der Wartburg nachweisen, beispielsweise durch das ständige Vorhandensein eines Eseltreibers oder durch aufgeführte Kosten für Eselssättel, Hufeisen und Geschirre. Neben diesen gehörten wohl auch Hunde und wahrscheinlich auch Hühner zum festen Bestand an Tieren auf der Wartburg. Luther berichtete im Brief an Spalatin vom 15. August 1521 über einen Jagdausflug, bei dem Hunde beteiligt waren, und aus einer Aufstellung über Bauten der Wartburg lässt sich für das Jahr 1544 die Ausbesserung an einem Hühnerhaus nachweisen. Über weitere Nutztiere auf der Wartburg zu Luthers Zeit schweigen die schriftlichen Quellen; erst für das 17. bis ins beginnende 19. Jahrhundert ist die Rinderhaltung auf der Wartburg nachweisbar sowie im Jahre 1829 ein »kleiner Sonderviehhof« neben der Vogtei erwähnt.

Archäologische Grabungen im Sockelgeschoss des Palas geben jedoch weitere Hinweise, auf deren Grundlage sich Vermutungen anstellen lassen. Die Ausgrabungen von 2000/2001 brachten mehr als 1300 Tierknochen des 12. bis 15. Jahrhunderts hervor. Dabei waren mehr als die Hälfte der Knochen vom Schwein, während Überreste vom Rind, von kleinen Hauswiederkäuern, von Geflügel, Wildbret und Fischen den Rest ergaben. Dass Nutztiere auf der hochmittelalterlichen Wartburg geschlachtet

Abb. 1
Nutztierhaltung auf einer Burg: »Viehzuchtfarm und der Sackpfeifer«, *15. Jahrhundert, Buchmalerei, aus: Pietro de'Crescenzi: Le Rustican, bpk / RMN – Grand Palais / René-Gabriel Ojéda*

und in viel größerem Umfang als das nur marginal nachgewiesene Wildbret verzehrt wurden, ist damit gewiss. Ob diese Tiere jedoch als Abgaben auf die Burg gelangten, in Eisenach eingekauft und hertransportiert oder unmittelbar auf dem Burggelände gehalten und gezüchtet wurden, lässt sich nicht beantworten. Lebende Tiere, die als Abgaben auf die Wartburg kamen, müssen zumindest bis zum Zeitpunkt der Schlachtung in geeigneten Räumlichkeiten oder Arealen untergebracht worden sein. Die Auswertung der Grabungsfunde lässt lediglich für Hühner und Hunde eine sehr wahrscheinliche Unterbringung auf der Wartburg zu.

Auch wenn wir die Tierhaltung auf der Wartburg zu Beginn des 16. Jahrhunderts nur für Pferde, Esel, Hunde und Hühner als gesichert annehmen können, so geben doch die Funde der Tierknochen des 12. bis 15. Jahrhunderts, die spätere Erwähnung von Kuhstall und Sonderviehhof und die deutlich überwiegenden Vorteile der Vor-Ort-Haltung von Nutztieren Grund zu der Annahme, dass auch weitere Tiere auf der Wartburg lebten und zur Versorgung der Burgbesatzung wie auch Luthers beitrugen. // DMi

WSTA, AbAW 1; WA BR 2 (Nr. 427); Luther/Hintzenstern 1991; Prilloff 2004; Kühtreiber 2006; Burger 2016; Schuchardt/Schwarz 2016; Schwarz 2020a; Schwarz 2020b

Abb. 2
Esel als Lastentiere: »Ein Müller auf dem Weg zur Stadt«, *Martin Schongauer, 15. Jahrhundert, Kupferstich, bpk / Kupferstichkabinett, SMB / Jörg P. Anders*

Nutztiere vor 500 Jahren

Die folgenden Objekte stehen im Zusammenhang mit der Haltung und der Pflege von Pferden. Als wichtigstes Transportmittel zu Luthers Zeit waren sie für den Personenverkehr unerlässlich und wurden nachweislich auf der Wartburg gehalten. Hufeisen und Pferdestriegel bezeugen das Vorhandensein von Pferden auch für das bis 1525 genutzte Franziskanerkloster auf dem Elisabethplan am Fuße der Wartburg.

II.22
Hufeisen
mittelalterlich, Eisen, Länge 12,5 cm, Breite 10,1 cm, Dicke 0,3 cm
Thüringisches Landesamt für Denkmalpflege und Archäologie, Inv.-Nr. 1494/94

Dieses Pferdehufeisen wurde 1964 bei Ausgrabungen im unteren Plateau des Elisabethplans geborgen. Aufgrund des Wellenrandes und der umgebogenen Stollenenden lässt es sich als mittelalterliche Form identifizieren. Die Haltung von Pferden und Eseln ist nicht nur für das Hospital- bzw. Klostergelände am Elisabethplan, sondern ebenso für die frühneuzeitliche Wartburg belegt. In den Jahren rund um Luthers Aufenthalt wurden fünf Amtspferde gehalten, die in einem Stall im Keller der Vogtei untergebracht waren, außerdem meistens drei Transportesel. Während die Kosten für das Beschlagen der Esel mit Hufeisen durch den (Huf-)Schmied in den Rechnungsbüchern regelmäßig festgehalten und somit vom Amt bezahlt wurden, tauchen die Ausgaben für die Pferde in den Rechnungsbüchern nicht auf, da sie direkt vom Gehalt des Amtmanns bestritten wurden. // DMe

Spazier/Hopf 2008b, S. 123; Spazier/Hopf 2008c, S. 149, Kat.-Nr. 3.2/20; Schwarz 2020b, bes. S. 86–88

II.23
Pferdestriegel
15.–16. Jahrhundert (?), Eisen, Länge Striegelblech 11,8 cm, Länge Griffbeschlag 10,5 cm
Wartburg-Stiftung, Kunstsammlung

Der eiserne Pferdestriegel wurde 1964 bei Ausgrabungen am Elisabethplan unterhalb der Wartburg gefunden. Er besteht aus einem halbzylindrisch gebogenen, an den Längsseiten beidseitig gezähnten Blech und einem angenieteten Griff aus drei punktverzierten Streben, der in einer einfachen Griffangel endet. Der ursprünglich darauf befestigte Holzgriff ist nicht erhalten. Die halbzylindrische Striegelform taucht vor allem im 15. und 16. Jahrhundert in bildlichen Darstellungen auf. Striegel wie dieser dienten der groben Fellpflege von Pferden und waren über

weite Teile Europas gebräuchlich. Sie treten sehr häufig im Kontext von Burganlagen auf. Auch für die Wartburg ist die Haltung von Pferden für die Zeit von Luthers Aufenthalt gesichert: Amtmann Hans von Berlepsch musste fünf Tiere für Amtszwecke vorhalten. // DMe

Debes 1926, S. 15; Clark 2004, S. 157–168; Spazier/ Hopf 2008a; Spazier/Hopf 2008b, S. 123; Spazier/ Hopf 2008c, S. 149f., Kat.-Nr. 3.2/25

II.24
Ein Paar Steigbügel
um 1520, Eisen, 12,5 x 16,6 cm
Wartburg-Stiftung, Kunstsammlung, Inv.-Nr. KW0145

Die Steigbügel zeigen an den unteren Enden des halbkreisförmigen Bügels und am Riemenhalter ein durchbrochenes Dekor. Der gerade Steg ist aus drei teilweise gewundenen Eisenstäben konstruiert. Die Form mit halbkreisförmigem Bügel und geradem Steg hat sich bis heute in ihrer grundsätzlichen Ausprägung kaum verändert. Steigbügel waren im 16. Jahrhundert aufgrund der dominierenden Bedeutung von Pferden als Reittiere gleichsam allgegenwärtig. Martin Luther musste am 4. Mai 1521 die Strecke vom Ort des Scheinüberfalls bei Altenstein bis zur Wartburg mit dem Pferd zurücklegen. Da er sich etwa eine Woche später in einem Brief von der Wartburg selbst als ungeübten Reiter bezeichnete, dürfte dieser Ritt zu seinem künftigen Aufenthaltsort für ihn alles andere als angenehm gewesen sein. // DMe

Diener-Schönberg 1912, Taf. 20, S. 87; Aller Knecht und Christi Untertan 1996, S. 213, Kat.-Nr. 138

Wasser für die Burg.
Die Filterzisterne

Da auf der Wartburg wie auf vielen Höhenburgen ein direkter Zugang zum Grundwasser über Brunnen nicht möglich ist, musste ihre fortwährende Versorgung mit Wasser auch vor 500 Jahren über verschiedene Wege gewährleistet werden. Zum einen erfolgte der Transport von Wasser in Fässern oder Schläuchen aus nahegelegenen Quellen und größtenteils mit Eseln auf die Burg. Im Herbst 1518 ist sogar eine Wasserlieferung aus dem einige Kilometer entfernten Mosbach, wohl bedingt durch eine trockene Wetterperiode, nachweisbar. Für das Jahr 1521 sind in den Rechnungsbüchern

regelmäßige Ausgaben für drei Esel auf der Burg – unter anderem für Sättel und Hufeisen –, sowie ein Eseltreiber belegt. Der Transport von Naturalien und Wasser mit Eseln auf die Wartburg war bereits im Mittelalter eine gängige Praxis, wofür auch der sogenannte Eselsteig als Bezeichnung für einen Weg auf die Wartburg spricht. Zum zweiten wurde Wasser für einen längeren Zeitraum auf der Burg vorrätig gehalten und in Fässern beziehungsweise Wassertonnen gelagert. Für das Jahr 1518 weisen die Rechnungen Arbeiten eines Büttners aus, der sieben neue Wasserfässer anfertigte und die sieben

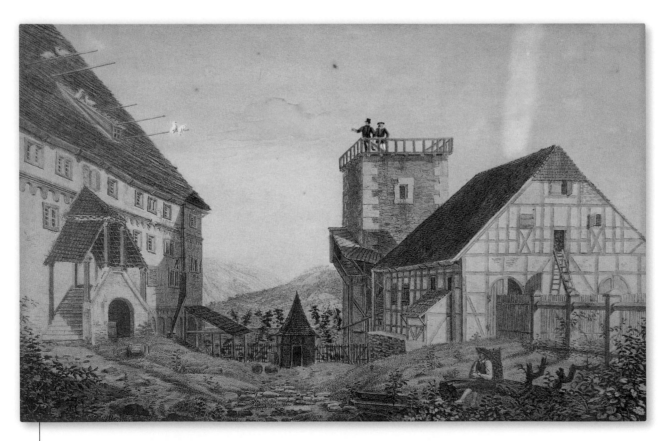

Abb. 1
Der zweite Burghof der Wartburg nach Süden mit der mit Fachwerk und Schindeln überdachten Zisterne, Ferdinand Gropius, 1823, Lithographie, getönt und koloriert, Wartburg-Stiftung, Kunstsammlung, Inv.-Nr. G2065

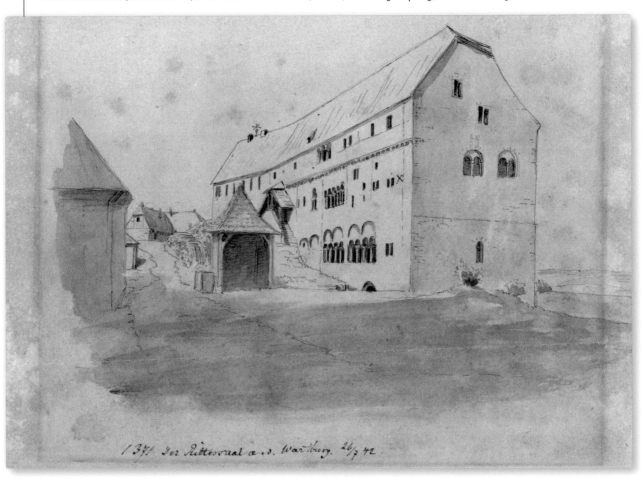

/37/ Der Rittersaal a.d. Wartburg. 26/7 42.

alten auszubessern hatte. Diese dienten wohl zur Lagerung von Wasser am jeweiligen Verwendungsort, etwa der Küche, dem Brauhaus, sowie der Back- und Badestube. Zusätzlich vermerken die Inventare für diese Zeit vier Wassertonnen, die größere Mengen Wasser für eine längere Zeit aufbewahren konnten.

Zum dritten verfügte die Wartburg über eine Zisterne, mit der eine grundlegende Wasserversorgung auch innerhalb der Burg sichergestellt werden konnte, wie es etwa im Belagerungsfall zwingend notwendig war. Die Zisterne befand sich im südlichen Teil des zweiten Burghofs, an der Stelle des heute noch sichtbaren großen, offenen Wasserbeckens. Ihr Aussehen ist dagegen mit der heutigen

Situation kaum vergleichbar. Vielmehr glich das Erscheinungsbild der Zisterne einem Brunnen: Aus einem runden gemauerten Schacht konnte mittels eines an einer Brunnenkette befestigten Eimers Frischwasser geschöpft werden; zum Schutz gegen Verunreinigung und Witterungseinflüsse war der Schacht mit einer Überdachung ausgestattet (Abb. 1, 2). Der Unterschied zu einem Brunnen war demnach optisch nicht ersichtlich – in den Quellen wird daher synonym von »Zisterne« oder »Brunnen« beziehungsweise »born« gesprochen. Zur Zisterne wurde über Dachrinnen und den abschüssigen Burghof Regen- und Tauwasser geleitet, das beim Hinablaufen in das Becken durch aufgeschütteten

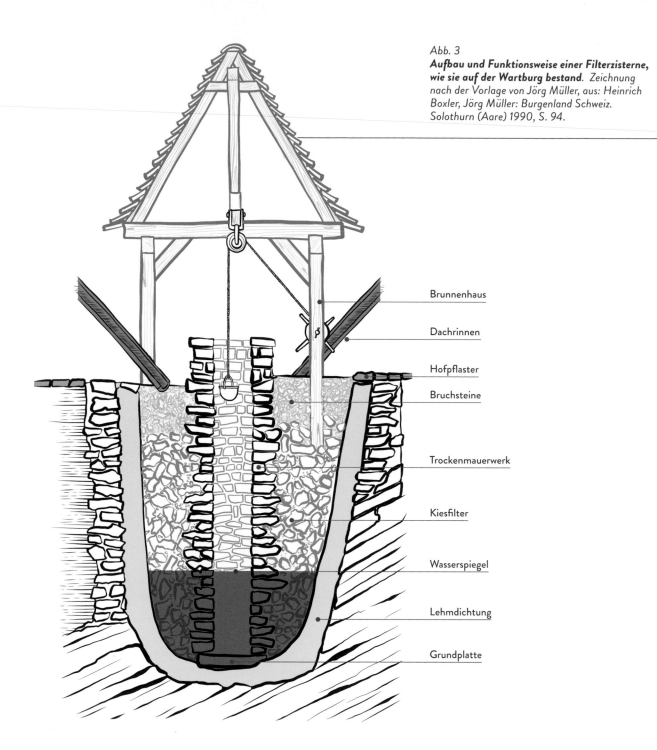

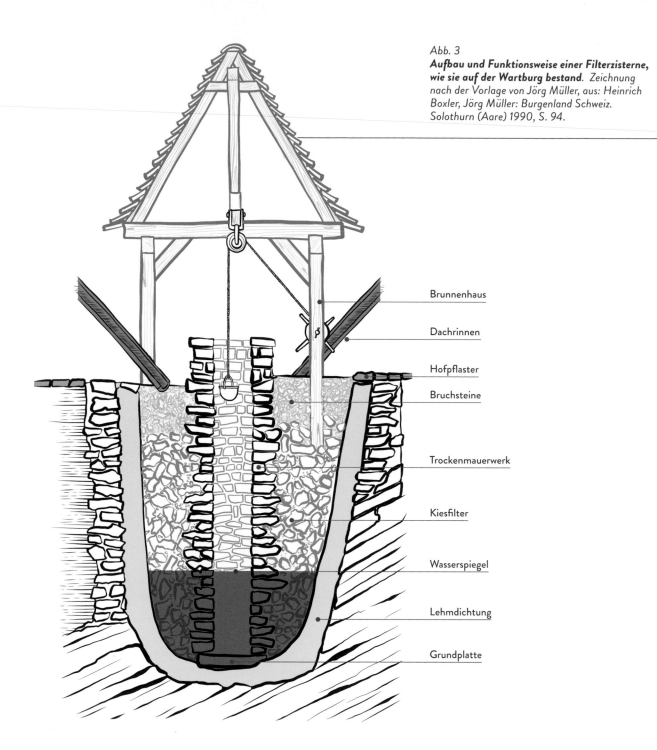

Abb. 3
**Aufbau und Funktionsweise einer Filterzisterne,
wie sie auf der Wartburg bestand.** *Zeichnung
nach der Vorlage von Jörg Müller, aus: Heinrich
Boxler, Jörg Müller: Burgenland Schweiz.
Solothurn (Aare) 1990, S. 94.*

Brunnenhaus

Dachrinnen

Hofpflaster

Bruchsteine

Trockenmauerwerk

Kiesfilter

Wasserspiegel

Lehmdichtung

Grundplatte

Kies gefiltert wurde (Abb. 3). In den Archivakten zu den Bauten der Wartburg wird für Januar 1550 angegeben, dass die Zisterne 14 Schuh beziehungsweise Fuß hoch voll Wasser stehe und eine Gesamttiefe von 24 Schuh habe. Die Zisterne sowie der Aufbau wurden immer wieder Instandhaltungs- und Reparaturarbeiten unterzogen. So sind im 16. Jahrhundert in regelmäßigen Abständen die Ausbesserung der Dielen und Verbretterung sowie

das Decken des »Brunnenhäuschens« mit Schindeln nachweisbar; ebenso wurde mindestens alle fünf bis zehn Jahre die Zisterne gereinigt, um Unrat und Verschlammungen zu entfernen, sowie die Aufziehkette und der Brunneneimer erneuert oder ausgebessert. // CM

*WSTA, AbAW 1; WSTA, AbAW 2; Högl 1999; Grewe
2006; Schwarz 2020b*

Bierbrauen auf der Wartburg

Über Ausstattung und Lage des Brauhauses auf der Wartburg im 16. Jahrhundert geben vor allem die Rechnungsbücher des Amtes detaillierte Auskunft. Die Lage des Brauhauses kann im südlichen Burgteil zwischen dem Südturm und dem Marstall, dem Vorgängerbau des heutigen Gadems, verortet werden. Die Rechnungsbücher weisen Instandhaltungsarbeiten am Brauhaus vor allem für die Jahre 1517 und 1519 aus. Besonders 1519 waren Zimmerleute, Maurer und Dachdecker im Sommer und Herbst für mehrere Wochen dort beschäftigt und neue »thore« wurden für das Brauhaus, aber auch die Back- und Badestube ausgewiesen. An Ausstattung sind eine Braupfanne beziehungsweise ein Würztrog – zeitgenössische Abbildungen zeigen eine Anbringung über einer gemauerten Feuerstelle (Abb. 1) –, ein

Braubottich und ein Gärbottich gesichert. Das Bier wurde zur täglichen Verköstigung der Wartburgbewohner und als Teil der Entlohnung von Handwerkern, Fronarbeitern und Boten verwendet, die üblicherweise neben Geld auch eine kleine Mahlzeit erhielten. Die Zutaten zur Bierherstellung, vornehmlich Getreide, wurden dem Amtmann der Wartburg als regelmäßiges Einkommen in Naturalien bereitgestellt. Für Amtmann Hans von Berlepsch sind jährlich elf Malter Korn belegt, die sowohl zur Bierproduktion als auch zur Herstellung von Mehl und Brot genutzt wurden. Der zum Bierbrauen seit dem 13. Jahrhundert zunehmend verwendete Hopfen wurde eventuell in kleinen Mengen direkt im Umfeld der Wartburg angebaut. Das notwendige Wasser wurde aus der Zisterne der Burg oder den Quellen im Umland bezogen. Das hergestellte Bier war ein Alltagsgetränk, das sich in Qualität und Alkoholgehalt sicher deutlich von hochwertigen Importbieren, wie dem Einbecker, unterschied. Als Amtsleistungen bezog Hans von Berlepsch auch jährlich 14 Tonnen Bier, die für die Versorgung der Wartburg allerdings nicht ausreichten, sodass das Brauen im eigenen Brauhaus zwingend notwendig war.

Die Bierherstellung war im Mittelalter und ebenso in der Frühen Neuzeit eine übliche häusliche Tätigkeit, die zum Eigenverbrauch in der Stadt, auf dem Land und ebenso auf Burgen betrieben wurde. Durch seinen nahrhaften Gehalt, den im Vergleich zum heutigen Bier geringen Alkoholgehalt und die preisgünstigen Zutaten (im Gegensatz zum Wein) war es ein weit verbreitetes Getränk, das statt des häufig verunreinigten Wassers von der gesamten Bevölkerung getrunken wurde. Die zur

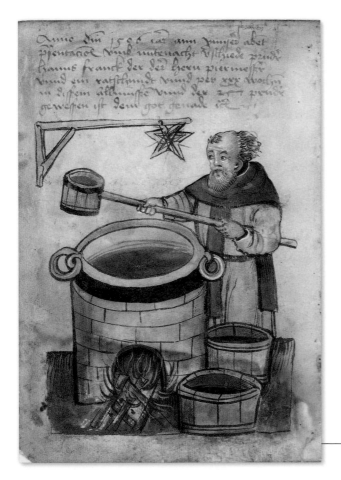

Abb. 1
Der Biermesser Hanns Franck an der Braupfanne über der gemauerten Feuerstelle, *1506, Feder und Pinsel auf Papier, Hausbücher der Nürnberger Zwölfbrüderstiftungen, Stadtbibliothek im Bildungscampus Nürnberg, Amb. 317.2°, fol. 125v*

Bierherstellung nötigen Vorgänge waren: zu Beginn das Keimen und Rösten des Korns (Mälzen), vornehmlich Gerste oder Weizen, folgend das Mischen des geschroteten Malzes mit Wasser (Maischen) in einem Braubottich, das Trennen der flüssigen sogenannten Würze von den festen Bestandteilen (Läutern) und anschließend das Erhitzen der Würze unter Zugabe von Hopfen in der Braupfanne. Abschließend wurde der abgekühlte Sud in einen

Gärbottich gefüllt, in welchem schließlich der Gärprozess stattfand (Abb. 2). Dieser war im Mittelalter und bis weit in die Neuzeit hinein nur schwer regulierbar, da man auf die in der Luft vorhandenen »wilden Hefen« angewiesen war. Diese zersetzten den im Sud enthaltenen Zucker zu Alkohol. Da Hefen und ihre Wirkung erst im 19. Jahrhundert beschrieben wurden, war dieser Gärprozess in Mittelalter und Früher Neuzeit sehr zufällig und konnte – etwa durch die von Säurebakterien verursachte Essigsäuregärung – zur Versauerung und damit zur Ungenießbarkeit des Bieres führen. In zeitgenössischen Küchen- und Kräuterbüchern wurden daher verschiedene Zubereitungen von Kräutern (unter anderem Salbei, Beifuß und Wermut) empfohlen, mit denen sauer gewordenes Bier wieder genießbar gemacht werden sollte. Teilweise wurden dafür aber auch gesundheitsschädliche Pflanzen wie Tollkirsche oder Bilsenkraut verwendet, weshalb sich seit dem Spätmittelalter zahlreiche regionale Bierverordnungen finden, die ausschließlich den Gebrauch von Hopfen, (Gersten-)Malz und Wasser zur Bierherstellung vorschrieben. // CM

Debes 1926; Durdík 2006; Eidam/Noll-Reinhardt 2018; Schwarz 2020a; Schwarz 2020b

Der Bierbreuwer.

Auß Gerften fied ich gutes Bier/
Feißt vnd Süß/auch bitter monier/
In ein Breuwkeffel weit vnd groß/
Darein ich denn den Hopffen ftoß/
Laß den in Brennten külen baß/
Damit füll ich darnach die Faß
Wol gebunden vnd wol gebicht/
Denn giert er vnd ift zugericht.

M iij Der

Abb. 2
Der Bierbreuwer, *aus: Hans Sachs/Jost Amman: Eygentliche Beschreibung Aller Stände auff Erden. Frankfurt a. M. 1568, Forschungsbibliothek Gotha der Universität Erfurt, Druck 8° 223, Bl. 43*

Satt und sauber.
Das Back- und Badehaus auf der Wartburg

In den Rechnungen des Amtes Wartburg und in archivalischen Nachrichten über die Burggebäude werden die Komplexe Back- und Badehaus oft zusammen und gelegentlich gemeinsam mit dem Brauhaus genannt, wobei unklar ist, ob es sich um benachbarte Einzelbauten handelte oder ob Back- und Badestube unter einem Dach untergebracht waren. Die Lokalisierung dieser Gebäude lässt sich schon allein ob der Nähe zur Zisterne auf den südlichen Burgbereich zwischen Südturm und Palas eingrenzen. Auf dem 1558 erstellten Grundriss der Wartburg von Nickel Gromann (Kat.-Nr. II.1, Abb. S. 165), dem Entwurf für eine nicht realisierte Befestigungsanlage, fehlen das Back- und Badehaus allerdings ebenso wie das Brauhaus. Die Gründe liegen darin, dass der Plan vorsah, den südlichen Burgbereich durch eine Mauer zu befestigen, die den Wegfall der genannten Wirtschaftsbauten zur Folge gehabt hätte. In mehreren Grundrissen aus der Zeit zwischen 1660 und 1770 ist direkt südlich an den Palas angrenzend – zwischen diesem und der östlichen Wehrmauer

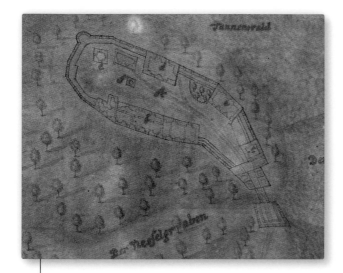

Abb. 1
Grundriss der Wartburg von Friedrich Adolph Hoffmann (Ausschnitt), Mitte 18. Jahrhundert, Wartburg-Stiftung, Kunstsammlung, Inv.-Nr. G0096

– eine mehreckige Struktur eingezeichnet, die als mutmaßlicher Standort des Back- und Badehauses gelten kann. Am detailliertesten tritt sie im 1750 angefertigten Grundriss von Friedrich Adolph Hoffmann hervor, wo auf der Ostseite ein rechteckiger Raum mit zwei Fensteröffnungen nach Osten auszumachen ist, an den sich im Nordwesten ein kleinerer, etwa quadratischer Raum anschließt (Abb. 1). Dieser springt nach Westen etwas über die Längsseite des Palas vor und ist durch eine Wand vom rechteckigen Ostteil abgetrennt. Demnach wären die Funktionen Backen und Baden in getrennten, direkt aneinander angrenzenden Gebäudeteilen untergebracht gewesen.

Die Amtsrechnungen, in denen Ausgaben für Material und Arbeitsleistungen sowie Aufstellungen von geleisteten Bautätigkeiten aufgeführt sind, weisen in den Jahren kurz vor Luthers Ankunft auf der Burg umfangeiche Arbeiten an diesen Gebäudekomplexen aus. Ihr Aussehen lässt sich über genannte Details rekonstruieren: Back- und Badestube verfügten jeweils über zwei Fenster und mindestens eine Tür. In beiden wurden zwei Jahre vor Luthers Aufenthalt offenbar die Wände verputzt und getüncht, die Öfen erneuert und zahlreiche Dielen verbaut. Die Wände der Badestube waren innen vertäfelt, wie es auch zeitgenössische Darstellungen zeigen.

BADESTUBE

Aus den Amtsrechnungen und Akten über die Wartburg-Bauten wird ersichtlich, dass in der ersten Hälfte des 16. Jahrhunderts regelmäßig Instandsetzungen und Erneuerungen an der Badestube vorgenommen wurden, die vor allem den oder die Öfen betrafen, die alle paar Jahre neu gesetzt oder zumindest ausgebessert wurden. Ebenso häufig werden Reparaturen an den Fenstern erwähnt, 1550 als Glaserarbeit die Anbringung von Fenstern mit »Schubthürlein« veranlasst. Obgleich 1519

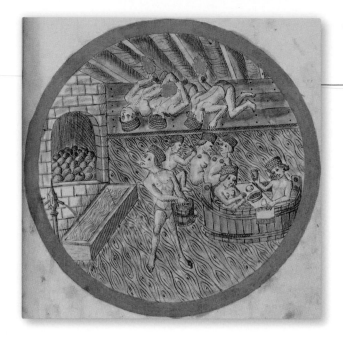

Abb. 2
Badestubendarstellung in einer astrologisch-astronomischen Sammelhandschrift des 16. Jahrhunderts, Herzog August Bibliothek Wolfenbüttel, Cod. Guelf. 8.7 Aug. 4°, fol. 139r

Wassers für (Teil-)Bäder diente. Die Ausstattung bestand – analog zur modernen Sauna – aus teilweise übereinander angeordneten Holzbänken, auf denen die Badegäste ruhten, sich massieren ließen oder mit Birkenruten schlugen (Abb. 2, 3). Zur Ausstattung scheinen regelhaft hölzerne Daubengefäße gehört zu haben, die zum Wassertransport, zur Bereitung von Fußbädern oder Aufgüssen dienten. Eine spezielle Badekleidung bestand aus einem zylindrischen Strohhut; Männer waren mit einer knappen Badehose (»bruoch«) bekleidet, Frauen trugen ein schürzenähnliches Kleidungsstück (»badeehr«), das den Rücken freiließ. Zwar sind auf einigen Badestubendarstellungen des 16. Jahrhunderts Männer und Frauen gemeinsam beim Schwitzbad dargestellt, tatsächlich dürften beide Geschlechter aber (räumlich oder zeitlich) weitgehend voneinander getrennt gebadet haben.

Badehäusern kam im Mittelalter und der frühen Neuzeit nicht nur eine wichtige Rolle für die Hygiene der Bevölkerung zu, sie waren auch Orte der Gesundheitsvorsorge und Behandlung von Krankheiten. Die vom ausgebildeten Bader angebotenen medizinischen und kosmetischen Dienstleistungen umfassten neben Rasur und Haareschneiden auch Zähneziehen, Aderlass, Schröpfen und andere Behandlungen. Die medizinische Versorgung erfolgte auf Grundlage der in der Antike entwickelten Säftelehre, die davon ausging, dass die Gesundheit vom Gleichgewicht der vier Körpersäfte abhängt, denen bestimmte Eigenschaften zugesprochen wurden. Eine astrologisch-astronomische Sammelhandschrift des 16. Jahrhunderts aus der Herzog August Bibliothek Wolfenbüttel beinhaltet auch eine aufschlussreiche Abhandlung über das Baden. Das Schwitzbad wurde hier – bei richtiger

möglicherweise zumindest Teile des Dielenbodens ersetzt worden waren, ist schon neun Jahre später der komplette Ausbau des verfaulten Bodens und eine Neuverlegung überliefert, was angesichts der regelmäßigen Beanspruchung des Holzes durch Hitze und Wasser nicht verwundern dürfte. Was gemeint war, als im Jahr 1550 als Töpferarbeit angewiesen wurde »etliche hole Rühren (=Röhren) mit Zäpflein in die Badestube zu machen«, ist unklar. Möglicherweise handelte es sich um technische Ausrüstungsgegenstände zur Betreibung des Ofens oder der Leitung von Warmluft.

Hinsichtlich der Nutzung und Ausstattung des Badehauses sind wir auf bildliche und archäologische Belege sowie Beschreibungen von spätmittelalterlichen und frühneuzeitlichen Badehäusern angewiesen. Diese lassen auf ein Schwitzbad schließen, bei dem man Teilbäder nahm, Vollbäder in Wannen dagegen eine untergeordnete Rolle spielten. Zeitgenössische Darstellungen visualisieren die Badestube als holzverkleideten Raum mit einem großen gemauerten Ofen, auf dem eine Steinpackung aufgebracht war, die die Hitze nicht nur speicherte, sondern ggf. auch zur Erwärmung des

Abb. 3
Badehausdarstellung auf einer Folge von Bildern des Landlebens (Ausschnitt), Hans Wertinger, Landshut, um 1516 bis um 1525/1526, Germanisches Nationalmuseum, Nürnberg, Inv.-Nr. Gm 2300

Anwendung – als gesundheitsfördernd angesehen, da es den Schweiß aus der Haut treiben, den Feuchtigkeitshaushalt des Körpers regeln und »böse Materie« vertreiben konnte. Dabei war es allerdings notwendig, diverse Verhaltensweisen einzuhalten, von denen hier nur eine Auswahl wiedergegeben werden soll: weder sollte man zu heiß baden noch zu kalt, weder nüchtern noch direkt nach dem Essen. Während und direkt nach dem Bad sollte nichts getrunken werden, vom Verzehr von Knoblauch, Zwiebeln und Pfeffer sowie Rind- und Schweinefleisch danach wurde abgeraten. Bei Beschwerden wie Kopf-, Augen- und Zahnschmerzen und wenn der Mond in bestimmten Zeichen stand, sollte gänzlich

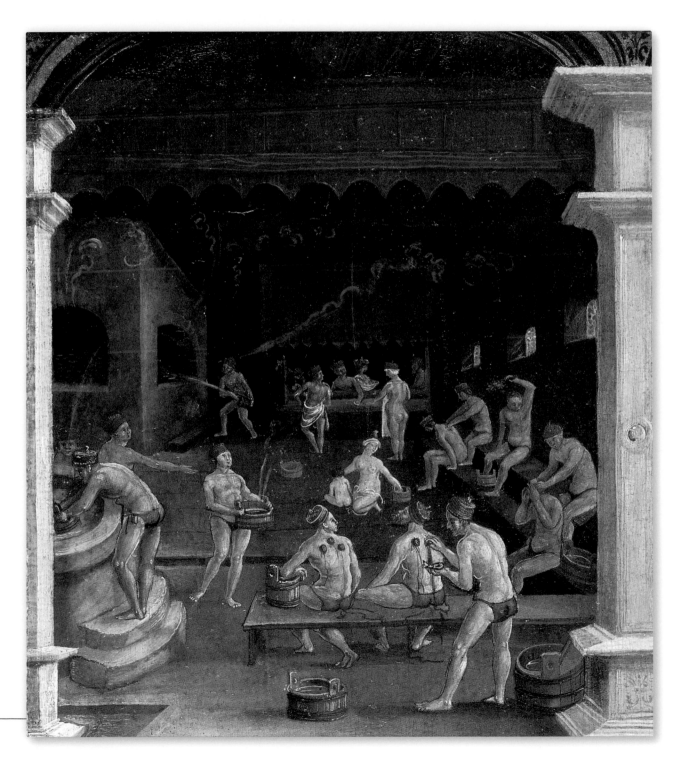

155

auf einen Besuch des Badehauses verzichtet werden. »Aber badest du anders als hie vor geschrieben stät So benympt es dir din krafft, und machet dir din hertz also ganz enzündet das du under weilen in omacht vellest«, lautet die abschließende Warnung bei Nichtbeachtung.

Die Existenz des Badehauses eröffnet wichtige Einblicke in den Aspekt der Hygiene auf der Wartburg. Nachweislich erhielten einige Handwerker, die auf der Burg tätig waren, ein »Badegeld«, also ein Trinkgeld, das sie aber wohl – wenn überhaupt – nicht für den Besuch des Badehauses auf der Wartburg, sondern eines städtischen Pendants verwendeten. Inwiefern diese Möglichkeit der Körperpflege auch Luther zur Verfügung stand, bleibt im Dunkeln.

BACKSTUBE

Neben umfangreichen Instandsetzungsarbeiten im Jahr 1519 werden bis in die Mitte des 16. Jahrhunderts vor allem Reparaturen an Fenstern und Ofen beziehungsweise Öfen der Backstube erwähnt. Die Backstube spielte eine zentrale Rolle bei der Versorgung auf der Burg, da Brot zu den Grundnahrungsmitteln zählte und sicher täglich verzehrt und daher häufig gebacken wurde. Das dafür nötige Mehl wurde in Mehlkästen im großen Saal im Palas-Obergeschoss und in der Vogtei aufbewahrt, kleinere Mengen lagerte man daneben sicher auch direkt in Küche und Backstube. Der in den Kästen gelagerte Mehlvorrat betrug laut Ausweis der Amtsrechnungen in den Jahren um Luthers Aufenthalt mit beständig 30 Erfurter Maltern eine nicht unerhebliche Menge. Zur Ausstattung der Backstube überliefert die Amtsrechnung für das Jahr 1517 die Anfertigung eines Backtrogs. Bei dem 1519 erneuerten Ofen könnte es sich um einen unten gemauerten Ofen mit Lehmkuppel gehandelt haben,

wie er in bildlichen Quellen des späten Mittelalters und der frühen Neuzeit dargestellt ist (Abb. 4, 5). Spätestens in den 1540er Jahren existierte im Burggelände eine Brotkammer, die sich offenbar in unmittelbarer Nähe zu einem Keller befand.

Das Back- und Badehaus wurde wohl schon in der Mitte des 18. Jahrhunderts seit Längerem nicht mehr genutzt, wurde es doch im Gegensatz zu anderen Gebäuden in keinem der Grundrisse bezeichnet. Möglicherweise verfiel das Gebäude zusehends, bis es offenbar Ende des 18. Jahrhunderts abgetragen wurde. // DMe

WSTA, AbAW 1; WSTA, AbAW 2; Herzog August Bibliothek Wolfenbüttel, Die Augusteischen Handschriften 4, Codex Guelferbytanus. URL: http://diglib. hab.de/?db=mss&list=ms&id=8-7-aug-4f (Zugriff: 19.1.2020); Weber 1907, bes. S. 144, 147, 154–158; Tuchen 2001; Hess 2004; Zeune 2006, S. 111f.; Rückspiegel 2006, S. 38–40; Schwarz 2020b

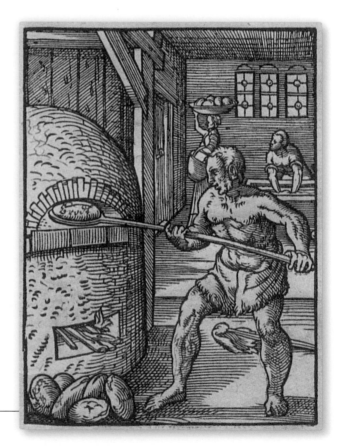

Abb. 4
Der Beck, aus: Hans Sachs/Jost Amman: Eygentliche Beschreibung Aller Stände auff Erden. Frankfurt a. M. 1568, Forschungsbibliothek Gotha, Druck 8° 223, Bl. 41

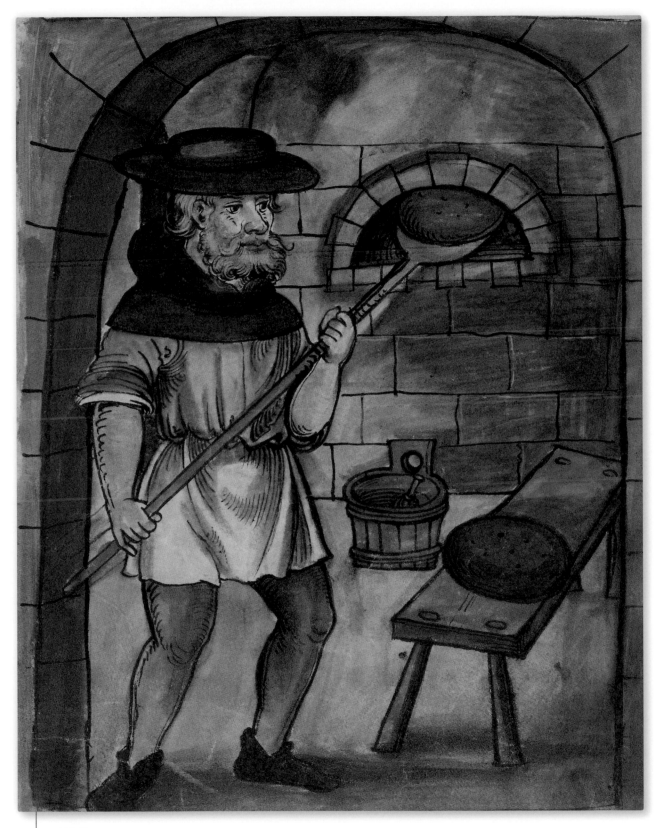

Abb. 5
Bäcker Hainrich Stoltz, um 1528, Pinsel auf Pergament, Hausbücher der Nürnberger
Zwölfbrüderstiftungen, Stadtbibliothek im Bildungscampus Nürnberg, Amb. 279.2°, fol. 19r

Abb. 1
Materialtransport in einem vierrädrigen Wagen: Fuhrmann Cuntz Wagenmann, um 1425,
*Federzeichnung auf Papier, Hausbücher der Nürnberger Zwölfbrüderstiftungen, Stadtbibliothek im
Bildungscampus Nürnberg, Amb. 317.2°, fol. 32v*

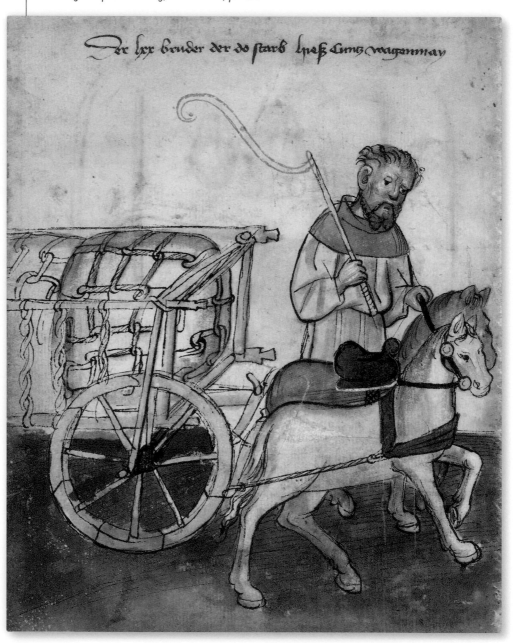

Abb. 2
Zimmermann Heinrich Meyr, 1446, *Federzeichnung auf Papier, Hausbücher der Nürnberger Zwölfbrüder-
stiftungen, Stadtbibliothek im Bildungscampus Nürnberg, Amb. 317.2°, fol. 67r*

Bauen und Erhalten.

Die Bewirtschaftung der Wartburg vor 500 Jahren

Die regelmäßige Versorgung einer Höhenburg wie der Wartburg mit Naturalien, Gebrauchsgütern und Baumaterialien war ein anstrengendes Unterfangen, im unmotorisierten 16. Jahrhundert noch mehr als heutzutage. Etliche Lieferanten, Handwerker und Fronarbeiter werden im Laufe der Wartburggeschichte beim Aufstieg auf die etwa 400 Meter hoch gelegene Burg geschwitzt, unter transportierten Lasten gekeucht und um ihre Wagenladung gebangt haben. Nötig waren ihre Lieferungen natürlich auch zu Luthers Zeit, um die Burg baulich instand zu halten, ihre Funktion als Amtssitz zu gewährleisten und die Wartburgbesatzung rund

um Amtmann, Knechte, Torwärter, Wächter, Holzhauer und Eseltreiber zu ernähren.

Bewerkstelligt wurde dies in großem Umfang durch Frondienste, die sich in der Zeit des mittelalterlichen Feudalismus etabliert hatten und für die Wartburg bis ins 18. Jahrhundert hinein eine wichtige Rolle spielten. Demnach war ein fester, dem Amt unterstehender Personenkreis aus Eisenach und den umliegenden Amtsorten regelmäßig zu Materiallieferungen, Spanndiensten – also Transportdiensten auf die Wartburg – und direkt zu Handfroner-Tätigkeiten verpflichtet; letztere waren Hilfsarbeiten auf den Baustellen unmittelbar auf dem Wartburggelände. Da das Amt Wartburg und die Feste an sich zur Grenzsicherung im Westen des ernestinischen Territoriums und als Zentralort der Nachrichtenübermittlung eine überregionale Rolle spielte, wurden immer wieder auch die umliegenden Ämter zu Materiallieferungen verpflichtet. Neben den Frondiensten sind auch regelmäßig Ankäufe von Baumaterial überliefert und sorgfältig in den Rechnungsbüchern notiert. So gelangten stetig notwendige Baumaterialien wie Holz, Steine, Ziegel, Schindeln, Lehm und Kalk, aber auch Nägel über Frondienste und durch den Ankauf von nahegelegenen Produzenten auf die Wartburg. Transportiert wurden die Güter mit Pferde-, Esel-, Ochsen- oder Menschenkraft, am ehesten mit zwei- oder vierrädrigen Karren, denen auf Grund der teilweise extremen Steigung vor Ort weitere Tiere vorgespannt werden mussten (Abb. 1).

Auch die nötigen Handwerker für die bauliche Instandhaltung der Wartburg sind in den Rechnungsbüchern gut nachvollziehbar: So waren zu Beginn des 16. Jahrhunderts immer wieder Zimmerleute, Maurer, Dachdecker, Baumeister, Kalkmacher, Glaser, Büttner, Schlosser und Schmiede – die an einer stationären Schmiedestelle der Wartburg arbeiten konnten – auf der Wartburg zugegen oder traten durch Zulieferungen in Erscheinung (Abb. 2). Sie

waren professionalisierte Handwerker und wurden für ihre Arbeit finanziell entlohnt; Claus Ziegler beispielsweise erhielt für seine Lieferung von 1.000 Ziegeln am 5. Juli 1517 50 Groschen ausgezahlt, was dem Wert von 25 Gänsen oder fünf Tonnen Bier entsprach. Die sie unterstützenden Handfroner bekamen im Rahmen ihrer Pflichtleistung dagegen keine Bezahlung, konnten aber wenigstens auf Verpflegung aus der Amtsküche hoffen.

Arbeitskräfte wie Baumaterialien benötigte man praktisch jedes Jahr auf der Wartburg, um die anstehenden Reparaturen und Baumaßnahmen zu realisieren; geschafft wurde üblicherweise im Sommer und Herbst, seltener im Frühjahr.

Betrachtet man die Summe der nachweisbaren Bauarbeiten allein zwischen 1517 und 1525, tritt eine gewaltige Arbeitsleistung zu Tage, die exemplarisch wohl für viel größere Zeitabschnitte, wenigstens aber für die Zeit rund um Luthers Aufenthalt steht. Überliefert sind beispielsweise: regelmäßige Ausbesserungen an Dächern, Fenstern, Außenfassaden, Fachwerk und Türen, an beiden Zugbrücken (Torhaus und Bollwerk), an Schornsteinen, Dachrinnen, Feuerstellen und Öfen, an Türschlössern, Fensterläden und Gittern, an Dachgiebeln und Vertäfelungen, an der Brunnenkette und an Bänken sowie Instandsetzungsarbeiten an Möbeln, Kochutensilien, Waffen und Eselgeschirren wie -Hufeisen (Abb. 3). Auch Maurerarbeiten sind an zahlreichen Stellen der Wirtschafts- und Wohnbauten, am seinerzeit wohl kaum genutzten Palas sowie an den Mauern, Wehrgängen und am Verputz der Anlagen belegt. Die jährlichen Ausgaben für die Bauarbeiten variieren zwischen 1517 und 1525 zwischen horrenden 60 Schock im Jahre 1517/18 und nicht der Rede werten 11 Groschen im Jahre 1521/22, wobei diese niedrige Summe wohl mit der Geheimhaltung von Luthers Aufenthalt zusammenhängt. Es ist davon auszugehen, dass Handwerker in dieser Zeit bewusst von der Wartburg ferngehalten wurden, da noch im April 1521 Pläne zu umfassenden Bauvorhaben formuliert worden waren, die wegen der Unterbringung des geheimen Gefangenen dann aber wohl verworfen wurden.

Gebaut, repariert und in Schuss gehalten wurde auf dem Amtssitz Wartburg je nach Bedarf, Verfügbarkeit von Mitteln und aktuellen Ereignissen, üblicherweise aber in recht großem Umfang. Bemerkenswert ist dabei auch, dass sich die Art und Weise des Bauens im Laufe der Jahrhunderte nur sehr wenig verändert hat. So kamen auf der Wartburg Mulden, Tragen und Schubkarren zum Transport, Stangen- und schwebende Gerüste sowie Leitern für Höhenarbeiten, Hebewerkzeuge zum Heraufbefördern von Material und mannigfache Werkzeuge wie Beile, Bohrer, Hämmer, Hebeeisen, Lotwaagen, Mörtelkellen, Setzeisen, Steinäxte, Zangen und Zweispitze zum Einsatz. // DMi

WSTA, AbAW 1; Schuchardt 2008; Schwarz 2018; Schwarz 2020b

Abb. 3
Dachdecker Haymerand Mullner, 1537, Pinselmalerei auf Pergament, Hausbücher der Nürnberger Zwölfbrüderstiftungen, Stadtbibliothek im Bildungscampus Nürnberg, Amb. 279.2°, fol. 25v

Günter Schuchardt

Der Garten Luthers und seiner Zeitgenossen

PFLANZENWISSEN

Die Quellenlage über die Nutzpflanzenwelt der Zeit um 1500 gleicht noch immer einem Forschungsdesiderat. Während sich das Interesse für Heil- und Kräuterpflanzen in mittelalterlichen Handschriften schon sehr früh dokumentiert und die christliche Ikonografie die Symbolik von Blumen deutet, widmet sich kaum eine ältere Schrift den Nutzpflanzen in Hausgärten und auf landwirtschaftlichen Flächen.

Der Mitte des 15. Jahrhunderts aufkommende Renaissance-Humanismus beförderte gerade auch die intellektuelle Wahrnehmung der Natur unter Rückbesinnung auf antike Überlieferungen, vor allem die des Griechen Aristoteles und dessen Schülers Theophrastos von Eresos. Das wachsende Interesse an Natur- und Heilpflanzenkunde ließ umfangreiche Kräuter-Abhandlungen mit zahllosen Holzschnitten entstehen.

Als eigentliche deutsche »Väter der Pflanzenkunde« gelten die dem Protestantismus zugewandten Ärzte und Botaniker Otto Brunfels,[1] Hieronymus Bock[2] und Leonhart Fuchs.[3] In ihren Werken beschränken sie sich nicht nur auf Heilpflanzen und Kräuter im engeren Sinne, sondern berücksichtigen auch Nutzpflanzen, so Obst-, Gemüse- und Getreidesorten.

Besonders anschaulich präsentieren sich die Buchausgaben von Otto Brunfels (1537) und von Leonhart Fuchs (1543) vor allem durch ihre qualitätvollen Illustrationen.[4] Letztere gilt mit 512 ganzseitigen Abbildungen als die wichtigste Pflanzen-Monografie der Renaissance (Abb. 1, Kat.-Nr. I.18).

»LUTHERS« GÄRTEN

Luthers Eltern Margarete und Hans Luder stammten aus der unmittelbaren Umgebung der Wartburg. Seine Mutter, eine geborene Lindemann, war Angehörige einer spätestens seit 1406 in Eisenach nachgewiesenen Patrizierfamilie aus dem ratsfähigen städtischen Bürgertum. Sein Vater, auch schon sein Großvater Heiner, gehörten zu den wenigen Vollbauern der Dörfer um Möhra (Ableitung von Moor) und Kupfersuhl, weniger als 20 Kilometer südlich von Eisenach gelegen. Hans Luder hat sicher schon als Heranwachsender erste Erfahrungen im Berg- und Hüttenwesen gesammelt. Da er als ältester Sohn den Hof seines Vaters nach geltendem Minorat nicht erben durfte, war ihm die berufliche Laufbahn in der Montanwirtschaft vorbestimmt. Kurz nach der Eheschließung zog die junge Familie nach Eisleben.

Der bürgerliche Haushalt dieser Zeit war in nicht geringem Maße auf Eigenversorgung eingestellt. Obwohl es geregelte Märkte gab, wurden Obst und Gemüse, Heil- und Küchenkräuter selbst angebaut, Vieh gehalten und häufig auch außerhalb

Saffranblůmen.

Saffranbletter.

CCXLVIII.

M 2

der Ansiedlungen landwirtschaftliche Flächen bearbeitet.[5] War schon im Laufe des Mittelalters durch den orientalischen Handel eine große Nutzpflanzen-Vielfalt entstanden, kam nach 1500 durch die Entdeckung Amerikas eine Vielzahl an Kulturpflanzen hinzu, die sich allerdings erst über Jahrzehnte durchsetzten, jedoch heute unseren Speiseplan dominieren: Kartoffeln, Gartenbohnen, Kürbisse, Tomaten, Paprika oder beispielsweise Ananas.

Archäologische Forschungen am Mansfelder Elternhaus haben Stall- und Wirtschaftsgebäude sowie eine Fachwerkscheune nachgewiesen, hinter der sich ein großer Hausgarten befand.[6] Egal ob in Möhra, Eisenach, Eisleben oder Mansfeld, überall in Luthers Verwandtschaft bestanden Nutzgärten und mitunter eine kleine Landwirtschaft. Inwieweit sich der Zögling dafür interessierte oder darin tätig werden musste, ist nicht überliefert. In erster Linie kümmerten sich ohnehin die weiblichen Familienmitglieder um die Arbeit im Hausgarten. Die Grabungen auf dem elterlichen Grundstück im Jahr 2003 in Mansfeld förderten auch Pflanzenreste zutage. Darunter waren verkohltes Korn von Gerste, Weizen und Roggen, Dillsamen, Feigen-, Pflaumen-, Holunder-, Schlehen- und Himbeer-Steinkerne sowie Reste von Walderdbeeren und Haselnuss. Selbst Heil- und Drogenpflanzen, wie Schwarzes Bilsenkraut, Johanniskraut und Schlafmohn, wurden nachgewiesen.[7] Ähnliche Funde machte die Archäologie auf dem gegenüberliegenden Grundstück des ehemaligen Gasthauses »Goldener Ring«. Zusätzlich wurden dort Pfirsich, Walnuss und Kirsche identifiziert. Auch Samen von Ackerhederich, aus dem man einen Senf gewinnen konnte, wurden bestimmt.[8] Ausgrabungen in der Stadt Eisenach brachten Gefäße zutage, in denen botanische Reste von Apfel, Birne, Schlehe, Himbeere, Feige, Wein, Gerste und Nachweise von Wildpflanzen gefunden wurden.[9]

Spätestens im Erfurter Augustinerkloster, in dem Luther 1505 als Novize Aufnahme fand, erwartete ihn ein anderer Garten-Typus: der spätmittelalterliche Klostergarten. Darin wurden vor allem Heil- und Kräuterpflanzen kultiviert sowie Blumen gezüchtet. Handwerkliche, so auch gärtnerische Arbeiten erledigten zumeist Konverse, Laienbrüder, die weitgehend getrennt von den ordinierten Mönchen in eigenen Kommunitäten lebten. Trotz Armutsgebot besaß das Kloster umfangreichen Landbesitz zur Verpachtung und erhielt Lebensmittelgaben.[10]

Während Erfurt zu den größeren deutschen Städten zählte und um 1500 eine der bedeutendsten Universitäten im Heiligen Römischen Reich aufwies, fühlte sich Luther in Wittenberg zunächst ganz in die Abgeschiedenheit versetzt.[11] Die Ansiedlung von Augustiner-Eremiten aus Erfurt stand in unmittelbarem Zusammenhang mit der 1502 erfolgten Gründung der Universität »Leucorea« durch Kurfürst Friedrich III. Das Wittenberger Augustinerkloster-Areal unweit des Elstertors befand sich 1508 noch im Bau, als Luther zunächst vorübergehend dorthin versetzt wurde. Er bezog eine Zelle im gerade fertiggestellten Südflügel, aus dem keine zwei Jahrzehnte später das Lutherhaus werden sollte.[12] Ein zugehöriger Klostergarten wird westlich oder südlich dieses Gebäudes vermutet.[13]

Abb. 1
Safran, *handkolorierter Holzschnitt des Exemplars des* New Kreüterbuch *aus der Privatbibliothek von Leonhart Fuchs, Basel 1543, Stadtbibliothek Ulm, 19 257 4°*

DER GARTEN AUF DER WARTBURG

Auf der Wartburg, die Anfang des 16. Jahrhunderts Amtssitz war und über mehrere Dörfer und die Stadt Eisenach gebot, waren neben dem Amtmann Burghauptmann Hans Sittich von Berlepsch bis zu zehn Personen beschäftigt, die jedoch nicht alle auf der Wartburg gewohnt haben dürften.[14] Gärtner sind in den Archivalien gar nicht erwähnt, jedoch müssen Mägde und Knechte auch solcherlei Arbeiten zur Versorgung des Amtmanns, eventueller Gäste und der Besatzung verrichtet haben. Viel Platz für gärtnerische und landwirtschaftliche Anbauflächen bot der Bergrücken nicht.

Innerhalb der heutigen Burganlage wurde ein Kräutergarten im Süden des Haupt-hofes vermutet, so wie er in den 1990er Jahren neu angelegt wurde. Gerade an diesem geschützten Ort ist die Sonneneinstrahlung am wirksamsten. Selbst wenn spätere Grundrisse den Platz zwischen Zisterne, Palas und Südturm als Zwinger bezeichnen, könnte dort dennoch ein Garten gelegen haben. Denn für das Jahr 1550 wurden Mau-rer- und Zimmerarbeiten »im Ziergarten unter der Jungfrau Gemache« ausgeführt.[15] Den zeichnerischen Nachweis eines Kräutergärtchens liefert der kurfürstliche Hof-baumeister Nikolaus Gromann an einer ganz anderen Stelle, auf einer farbigen Ent-wurfsskizze aus dem Jahr 1558 (Abb. 2, Kat.-Nr. II.1). Sie stellt einen schematischen Grundriss der Wartburg dar, eine Befestigungsanlage, die offensichtlich Herzog Johann Friedrich II., womöglich im Zusammenhang mit seiner Eheschließung mit Eli-sabeth von der Pfalz, im selben Jahr an Gromann verfügte. Umgesetzt wurden diese Pläne jedoch nicht.

Zwischen Südmauer, Palas und Südturm sollte ein Wall (»der hinder wahl«) auf-gehäuft und durch eine zusätzliche Mauer gesichert werden. Dort wähnte man die ver-wundbarste Stelle der Burganlage. Ob dadurch ein vormaliger Garten hätte weichen müssen, lässt sich nicht feststellen. Allerdings zeichnete Gromann genau am anderen Ende des Komplexes, auf der heutigen Schanze im Norden einen Kräutergarten ein und bezeichnet ihn als »berglin doruf der wurtzgarten ist«.[16] Dieser Grundriss ent-hält die älteste Darstellung eines Gartens auf der Wartburg, wenn auch nicht klar ist, ob er an dieser Stelle bereits bestand oder infolge einer Verlagerung erst angelegt werden sollte. Der Gebrauch des Präsens »ist« lässt womöglich auf sein Vorhanden-sein schließen. Andererseits hätte ein Garten keinerlei fortifikatorische Bedeutung. Dennoch muss dieser Kräuterhügel für den Entwerfer und auch seinen Auftraggeber von gewisser Bedeutung gewesen sein.

Im näheren Umkreis der Kernburg finden sich darüber hinaus kaum Nutzflächen zwischen mitunter steil abfallenden Felsen. Allerdings sollen bereits 1539 unterhalb des sogenannten Steinwegs und damit nördlich des Halsgrabens vor der Burganlage 20 Gärten angelegt worden sein.[17]

Westlich davon führen Wege durch die Silbergräben zur heutigen Eisenacher Weststadt, dem Steig oder Stiegk. Der überwiegende Teil der Nahrungsmittel für die

Abb. 2
Grundriss der Wartburg, *Nickel (Nikolaus) Gromann, 1558, aquarellierte Zeichnung, Kat.-Nr. II.1, Landesarchiv Thüringen – Hauptstaatsarchiv Weimar*

Besatzung dürfte täglich von dort aus geliefert oder mit den Wartburgeseln heraufgeholt worden sein.

Immerhin gab es im Burggelände ein Backhaus. Welches Korn beim Backen Verwendung fand, geht aus den wenigen Quellen nicht hervor. Vermutlich wurden um 1500 noch die Samen sogenannter Pseudogetreide wie Amaranth (Fuchsschwanz) und Buchweizen gemahlen. Aber auch Süßgräser, aus denen über Einkorn und Zweikorn (Emmer) schließlich der heutige Saatweizen gezüchtet werden sollte, bildeten ebenso wie der anspruchslosere Roggen eine wesentliche Nahrungsgrundlage. In zwei Mehlkästen im Dachgeschoss des Palas und wohl ab 1517 auch in der Vogtei lagerten Mehlvorräte im Umfang von 30 Erfurter Maltern.[18] Legt man für einen Malter zwölf Erfurter Scheffel zugrunde, dürfte es mehr als eine halbe Tonne gewesen sein, aus der wenigstens 100 sehr große Brote gebacken werden konnten.

Gärtnerische Reflexionen Luthers finden sich vor und während dessen unfreiwilligem Wartburgaufenthalt nicht. Allerdings müssen ihm die Namen mancher Nutzpflanzen wie Ackerbohnen, Linsen, Melonen, Minze, Senf oder Zwiebeln spätestens seit seinem Bibelstudium geläufig gewesen sein. Mit Sicherheit war er ein guter Esser; die Nahrungsumstellung machte ihm in seiner Situation womöglich aber zusätzlich zu schaffen. Im erhaltenen Briefwechsel während seines Wartburgaufenthalts 1521/1522 berichtet Luther zwar häufig von seinen gesundheitlichen Einschränkungen und deren Besserungen, nicht aber über seine Lebensumstände selbst. Lediglich an Johannes Lang in Erfurt schreibt er kurz nach der Rückkehr von seinem Kurzbesuch in Wittenberg: »Mir geht es körperlich gut, und ich werde schön versorgt.«[19] Zu dieser Zeit begann er mit der Übersetzung des Neuen Testaments.

VOM MÖNCH ZUM GÄRTNER

Am 1. März 1522, unmittelbar nach Fertigstellung des Manuskripts des Neuen Testaments, verließ Luther die Wartburg für immer, reiste in Richtung Wittenberg ab und bezog seine alte Kammer im Schwarzen Kloster. Nach der Auflösung der sächsisch-thüringischen Augustiner-Kongregation infolge der Reformation waren dort jedoch lediglich sein Prior Eberhard Brisger und Luther selbst verblieben. Die anderen Mönche hatten das Kloster verlassen und den Zölibat abgelegt. Brisger selbst trug sich ebenfalls mit Heiratsgedanken. 1524 boten die beiden Kurfürst Friedrich III. an, das Gebäude an ihn zurückzugeben. »Denn wo der Prior abzeucht, ist meines Tuns nicht mehr da, muß und will ich sehen, wo mich Gott ernähret.«[20] Der Kurfürst überließ Luther das mittlerweile zu verfallen drohende Gebäude und dessen Garten. Lange hätte er dort allein nicht durchhalten können; ein aufgegebenes Kloster erhielt so gut wie keine Abgaben mehr.

Auch wenn er sich in seinen Veröffentlichungen, wie bereits in der Adelsschrift 1520, für die Priesterehe eingesetzt hatte, zog er sie für sich selbst zunächst nicht in Betracht. Die Klosterflucht der Zisterzienserinnen aus Nimbschen hatte letztendlich Luther zu verantworten. Deren Ankunft und »Verteilung« in Wittenberg glich einem Heiratsmarkt. Als schließlich nur noch die ehemalige und zudem mittellose Nonne Katharina von Bora übrig blieb, alle Verehrer ausgeschlagen hatte und darauf bestand, keinen anderen als Luther zu ehelichen, gab jener nach. Ungeachtet des Todes seines Beschützers Kurfürst Friedrich III. und der 6 000 getöteten Bauern in der Schlacht bei

Frankenhausen, beides im Mai 1525, nahm Luther am 15. Juni Katharina zur Frau. Durch die Eheschließung, so Luther, vollzog er den endgültigen Bruch mit dem Mönchtum. So schien ihm gewährleistet, »daß ich fur meinem Ende im Stande von Gott erschaffen gefunden und nichts meines vorigen papistischen Lebens an mir behalten werde, so viel ich kann, und sie noch töller und törichter machen, und das alles zur Letze und Ade.«[21] Im Hause trug er längst keine Kutte mehr. Zukunftsängste sollten ihn noch über Jahre begleiten.

Luther war bereits 42 und damit 16 Jahre älter als seine Frau. Kurfürst Friedrich III. hatte ihm 1524 ein Jahresgehalt als Professor in Höhe von 100 Gulden zugebilligt. Johann der Beständige verdoppelte die Summe.[22] Für den großen Haushalt mit den zahlreichen Kostgästen reichten diese Einkünfte indes nicht. »Herr Käthe«, Katharina, erwies sich schnell als Luthers Retterin, indem sie ihm sämtliche wirtschaftliche Verantwortung abnahm. Seine Frau kümmerte sich um Geldangelegenheiten, um den Betrieb der Studentenburse, verwaltete das Haus, die Gärten, Felder und Fischteiche, sorgte sich um die Hausangestellten, das Vieh, die Vorräte und um das Bierbrauen, kurzum, sie führte das private und zugleich öffentlich zugängliche Unternehmen »Luther«.[23] Sechs Kinder gebar sie ihm auch.

LUTHERS GARTEN IN WITTENBERG

Zuerst hatte Katharina den Kauf eines großen Gartens außerhalb der Stadt veranlasst. Luther schwärmte Mitte Juni 1526 gegenüber Spalatin: »Ich habe einen Garten gepflanzt, einen Brunnen errichtet und beides mit rechtem Erfolg. Komm und Du wirst mit Lilien und Rosen bekränzt werden.«[24] Zehn Tage zuvor war sein Sohn Johannes (Hans) geboren worden.

In den folgenden Monaten entwickelte Luther eine regelrechte Gartenleidenschaft. Bereits am Neujahrstag 1527 bat er Wenzeslaus Link, ihm für seinen Garten aus Nürnberg Sämereien zu senden.[25] Am 23. Januar wiederholte er seinen Wunsch.[26] Auch an Johannes Lang in Erfurt richtete Luther am 4. Februar 1527 ein diesbezügliches Schreiben: »Bitte, denke daran mir in der kommenden Fastenzeit die größten Erfurter Riesenrettiche zu schicken: die will ich als ein Wunder unseren Leuten zeigen zum Ruhme eures Gartenlandes; wenn du mir außerdem etwas Samen davon senden könntest, wäre es mir lieb.«[27]

Am 4. Mai beklagte er sich bei Link, dass alles prachtvoll gedeihe, jedoch die von ihm gesandten Melonen- und Kürbissamen nicht aufgingen.[28] Am 5. Juli korrigierte er sich: »die Melonen oder Pheben wachsen und sind darauf bedacht, ungeheuer große Räume einzunehmen, desgleichen auch die Kürbisse und Citrullen, damit du nicht denkst, die Sämereien seien vergeblich geschickt worden.«[29] Als Luther gegen Ende des Jahres erkrankte, schrieb er sogar an Link, den er zum wiederholten Mal um Samen für den Garten ersuchte, »wenn ich am Leben bleibe will ich Gärtner werden.«[30]

Lang und Link zählten zeitlebens zu seinen besten Freunden. Johannes Lang war wie Luther zunächst Augustinermönch in Erfurt, Wenzeslaus Link, sein ehemaliger Prior in Wittenberg, zu der Zeit Pfarrer an der Sebalduskirche in Nürnberg. Für den Samen- und Pflanzenhandel galten Erfurt und Nürnberg als die wichtigsten Bezugsorte im ausgehenden Mittelalter.[31]

»HORTI WARTBURGENSES« – ZWEI NEU GESTALTETE KRÄUTER- UND NUTZGÄRTCHEN AUF DER WARTBURG

In seiner Bestandsaufnahme der *Gehölze der Wartburghöfe* empfahl der Eisenacher Landschaftsarchitekt Thomas Herrmann bereits 1998, den unteren Teil des hinteren Burghofes der Wartburg umzugestalten. Bis dahin erfuhr der Platz zwischen Zisterne, Ritterbad und Südturm wenig Beachtung; zuletzt befand sich dort ein von einem Knüppelzaun eingegrenztes Burggärtchen mit einigen Kräutern, Hundsrosen und Stauden sowie zwei Rasenbänken, die erst in der Mitte der 1990er Jahre errichtet worden waren.

Zur Verschönerung und Verbesserung der Aufenthaltsqualität regte Herrmann an, einen Senkgarten anzulegen, um künftigen »Besuchern diese Gartenform des Mittelalters vorzustellen.«[32] Im Jahr 2000 wurden der Kommandantengarten zwischen Gadem, Dirnitz und das Areal am Südturm neu gestaltet, im Folgejahr schließlich die Flächen im vorderen Burghof. Die Auswahl der Randbepflanzungen im Kommandantengarten folgte historischen Bildvorlagen des 19. Jahrhunderts und deren Interpretation (Abb. 3). Im Senkgarten wurden Kräuter gepflanzt, die bereits in der schriftlich überlieferten, mittelalterlichen Heilkunde Verwendung fanden.

Fast alle hochmittelalterlichen Darstellungen eines Küchengartens (hortus) zeigen rechteckige Kasten-Hochbeete, zwischen denen zumeist schmale Wege verlaufen. Das Vorbild dafür bot zum Beispiel Hans Weiditz' d. J. Holzschnitt mit der Darstellung eines Gärtners aus dem Jahr 1557 (Abb. 4). Im nördlichen Abschnitt des

Abb. 3
Der Kommandantengarten der Wartburg, in dem 2021 der Gemüsegarten angelegt wird, *Fotografie, Juli 2016, Wartburg-Stiftung, Fotothek*

Kommandantengartens wurden vier große Beete angelegt, in denen die gebräuch-
lichsten Nutzpflanzen des frühen 16. Jahrhunderts wachsen. Zu ihnen zählen Rüben-
gewächse (Herbstrübe, Winterrettich, Möhre, Pastinake, Stielmus, Mangold), Krauser
und Ewiger Kohl, Laucharten, Schalerbsen, Puffbohnen sowie Flaschenkürbis, Gurke
und Melone. Heute eher seltene Obstgehölze, Echte Feige und Bitterorange (Pome-
ranze), und beliebte Küchenkräuter komplettieren diesen Teil der Freiraumausstellung.

1533 soll Luther noch einmal bei Link Borago (Borretsch) bestellt haben: »[...] das
ist ein Kraut, das Feinschmecker am Salat liebten, soll sehr wohl schmecken [...]«.[33] In
späteren Jahren hat er sich nicht mehr explizit über seine Gärten geäußert. Allerdings
benutzte Luther Früchte immer wieder für Gleichnisse in Predigten, Briefen oder
Tischreden.[34] Pfropfreiser für Apfelbäume oder eine Bestellung von 600 Weinpfählen
1544 aus Pirna zeugen jedoch davon, dass er sich zeitlebens um Garten- und Acker-
bau gekümmert hat.[35] Am Ende seiner irdischen Tage besaß Luther mindestens drei
Gärten und einen Acker, 1540 hatte er zudem zur Absicherung seiner Frau das kleine
Gut Zölsdorf von ihrer Verwandtschaft übernommen und dafür 610 Gulden gezahlt.[36]
Das meiste davon wurde jedoch während des Schmalkaldischen Krieges verwüstet.[37]

Wenn auch der erste Porträtstich Cranachs von Luther 1521 einen hageren, hohl-
wangigen Mönch in tiefer Askese und ständigen Seelenqualen vermitteln mag, dürfte
der Protagonist zu keiner Zeit Hunger gelitten haben. Mögen die gemeinsamen
Mahlzeiten in den Bettelorden, die hauptsächlich aus Brei und Brot bestanden, recht

einfach gewesen sein, satt wurden alle. Außerdem hielt Luther gar nichts vom Fasten.[38] Dass er gern aß und spätestens seit seiner Eheschließung mit Katharina deutlich an Leibesfülle zunahm, beweisen die späteren Bildnisse des Reformators (Abb. 5). Und schließlich ist auch Luthers Leibspeise bekannt: Erbsenbrei mit frisch zubereiteten Bratheringen.[39]

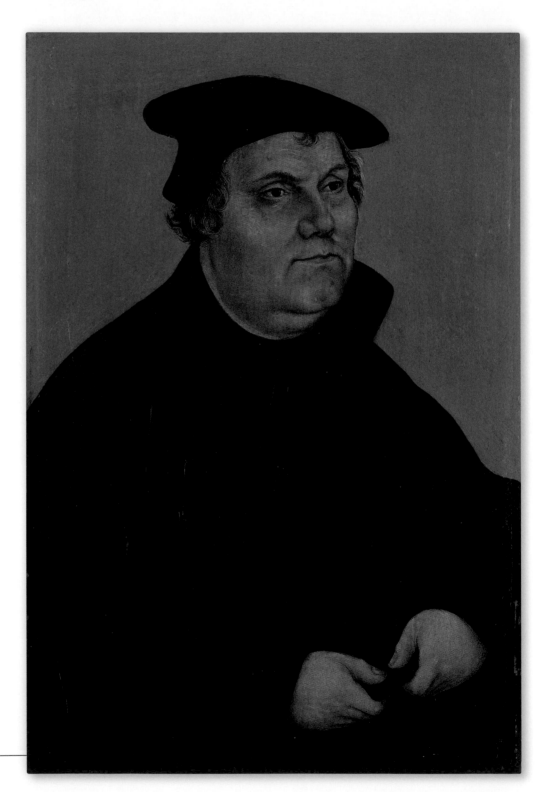

Abb. 5
Bildnis Martin Luthers,
Lucas Cranach d. Ä./
Cranach-Werkstatt,
1543, unbezeichnet,
Buchenholz,
Wartburg-Stiftung,
Kunstsammlung,
Inv.-Nr. M0071

1 Otto Brunfels (1488–1534): *Herbarum vivae eicones*, 3 Bde. Straßburg (Hans Schott) 1530–1536. Deutsche Ausgabe *Contrafayt Kreüterbuch* mit Ill. v. Hans Weiditz, 2 Teile. Basel 1532–1537.

2 Hieronymus Bock (1498–1554): *Das Kreütter Buch, Darinn Underscheidt, Namen vnnd Würckung der Kreutter, Stauden, Hecken vnnd Beumen, sampt jhren Früchten, so inn Deutschen Landen wachsen Durch H. Hieronymum Bock auss langwiriger vnd gewisser erfarung beschrieben.* Erstauflage Straßburg (Wendel Rihel) 1539 [ohne Ill.], zweite Auflage 1546 ebendort mit Ill. von David Kandel.

3 Leonhart Fuchs (1501–1566): *De Historia Stirpium commentarii insignes.* Basel (Michael Isingrin) 1542. Deutsche Ausgabe *New Kreüterbuch.* Basel (Michael Isingrin) 1543. Fuchs gilt zudem als wichtigster Vertreter des Galenismus, der griechisch-römischen Arzneimittellehre Galens von Pergamon aus dem 2. Jh.

4 Digitalisate: Brunfels 1537 Bayerische Staatsbibliothek (koloriert) urn:nbn:de:bvb:12-bsb00054202-0; Fuchs 1543 Technische Universität Braunschweig (hier nur unkoloriert), urn:nbn:de:gbv:084-11050511000.

5 Fessner 2008.

6 Stahl/Schlenker 2008, S. 120f.

7 Fundsache Luther 2008, S. 178–182, S. 207f. In Eisenach wurden 2005 mehrere mittelalterliche Abfallgruben an zwei Standorten der Innenstadt untersucht. Die dortigen Funde unterscheiden sich nur unwesentlich von den Mansfelder Ergebnissen. Vgl. Spazier 2018b.

8 Vahlhaus 2014, S. 57–58.

9 Spazier 2018a.

10 Vgl. Tettau 1887, S. 211–222.

11 »Die Wittenberger leben an der Grenze der Zivilisation; wenn sie etwas weiterhin sich angesiedelt hätten, wären sie mitten in die Barbarei gekommen.« Luther, Tischrede, 23.11.1532, in WA TR 2, S. 669. Vgl. Laube 2003, S. 34.

12 Vgl. Neser 2005, S. 21–26 und Schmitt/Gutjahr 2008, S. 132.

13 Vgl. Strauchenbruch 2015, S. 11–12; Hennen 2002, S. 39.

14 Vgl. den Beitrag von Uwe Schirmer in diesem Band.

15 WSTA, AbAW 1, S. 14, 16; WSTA, AbAW 2, S. 13, 15. Das Gemach der Jungfrau dürfte mit der Elisabethkemenate im Palas identisch sein.

16 Schwarz 2019, S. 39–47. Schwarz liest »borglin«, ein »Berglin« hingegen ist ein (aufgeschütteter)

Hügel. Der Verf. dankt Frau Christine Fröhlich für die Transkription.

17 WSTA, AbAW 1, S. 8. Eine nähere topografische Angabe fehlt. Im Norden befindet sich der Elisabethplan mit dem nach den Bauernerhebungen aufgegebenen Areal des Franziskanerklosters.

18 Schwarz 2020b, S. 94f.

19 Luther an Lang, 18.12.1521, WA BR 2, S. 413–414, Nr. 445, zit. nach: Luther/Hintzenstern 1991, S. 103.

20 Luther an Kurfürst Friedrich III., 1524, WA BR 3, S. 196, Nr. 687.

21 Luther an Johann Rühel, Johann Thür und Kaspar Müller, 15.6.1525, WA BR 3, S. 530f., Nr. 890. Luther lädt seine Mansfelder Freunde zum offiziellen Hochzeitsfest am 27. Juli 1525 ein und bittet sie, seine Eltern mit nach Wittenberg zu bringen.

22 Ab 1536 verfügte Luther über ein Jahresgehalt von 300, ab 1540 von 400 Gulden. Damit zählte er zu den reichsten Bürgern Wittenbergs. Vgl. Brecht 1986, S. 200.

23 Vgl. Schilling 2012, S. 336–341.

24 Luther an Spalatin, 17.6.1526, WA BR 4, S. 88f., Nr. 1019. Übersetzung aus dem Lateinischen nach: Knolle 1920, S. 59.

25 Luther an Link, 1.1.1527, WA BR 4, S. 147f., Nr. 1065.

26 Luther an Link, 23.1.1527, WA BR 4, S. 162, Nr. 1075.

27 Luther an Lang, 4.2.1527, WA BR 4, S. 168, Nr. 1082. Übersetzung aus dem Lateinischen nach: Knolle 1920, S. 59. Vgl. auch Strauchenbruch 2015, S. 20.

28 Luther an Link, 4.5.1527, WA BR 4, S. 197–198, Nr. 1120. Übersetzung nach Knolle 1920, S. 59.

29 Luther an Link, 5.7.1527, WA BR 4, S. 220, Nr. 1120. Übersetzung aus dem Lateinischen nach: Strauchenbruch 2015, S. 20. Pheben und Citrullen sind nach Beschreibung von Leonhart Fuchs 1543 Zucker- und Wassermelonen.

30 Luther an Link, 29.12.1527, WA BR 4, S. 310, Nr. 1189. Übersetzung aus dem Lateinischen nach: Rhein 2009, S. 123.

31 Vgl. Haupt 1908.

32 Herrmann 2000, S. 146.

33 Kroker 2013, S. 98, nicht in WA BR 6 enthalten.

34 So über den Kirschbaum. Vgl. Strauchenbruch 2015, S. 22–24.

35 Vgl. Heling 2003, S. 39f.

36 Eine Zusammenstellung von Luthers, besser Katharinas Gärten, Äckern und Gütern findet sich in: Heling 2003, S. 33f.

37 Vgl. Strauchenbruch 2015, S. 25–30.

38 »[…] wenn dich daruff dringen wöllt, wie dann der Bapst gethan hat mit seinen nerrischen todten gesetzen, du sollt nit uff den freytag fleysch essen, sonder Fische, fisch in der fasten und nit eyr oder butter und so weytter: Da saltu dich mit keyner weyse von der freyheit, in welche dich got gesetzt hat, lassen dringen sonder im zu trutz das widerspil erzeygen und sprechen: ja eben das du mir verbeutest fleysch zuessen, und understeest dich, aus meiner freyheit ein gebot zumachen, eben will ich dir das zu trutz essen.« WA 10.3, S. 37, Nr. 4.

39 Vgl. Strauchenbruch 2015, S. 37.

Mittelalterliche Gemüsegärten

Innerhalb der heutigen Burgmauern war kaum Platz für den Anbau von Nutzpflanzen, der die Versorgung der Besatzung absichern konnte. Gemüse, Getreide und Obst wurden ebenso wie Fleisch oder Fisch durch die Bewohner der Siedlungen des Amtsbezirks Wartburg im Frondienst geliefert oder auf städtischen Märkten hinzugekauft.

Während die Verwendung von Kräutern zu Heilzwecken oder zum Würzen gut dokumentiert ist, sind Nachrichten über bevorzugte Gemüsesorten nur selten zu finden. Archäobotanische Funde und alte Kochrezepte lassen jedoch ein weitgehend gesichertes Bild entstehen, wobei die damals gebräuchlichen Sorten im heutigen Anbau

nahezu völlig verschwunden sind. Außerdem helfen Darstellungen von Gärten und Gartenarbeit auf Gemälden oder Grafiken, Kenntnisse über den spätmittelalterlichen Nutzpflanzenanbau abzurunden.

Gemüse wurde in Hochbeeten angebaut, zwischen denen schmale Pfade verliefen. Wichtigstes Gartenwerkzeug war ein hölzerner Spaten mit einem Eisenbeschlag an seiner Blattspitze (Abb. 1). Hinzu kamen je nach Einsatzzweck verschiedene Hacken, hölzerne Rechen, Pflanzhölzer, Allzweckmesser sowie geschwungene Hippen. Standen keine Brunnen zur Verfügung, musste Regenwasser in großen Kübeln gesammelt werden. Mit Kannen oder Gießtrichtern, die verhinderten, dass Jungpflanzen ausgeschwemmt wurden, wässerte man die Beete.

Die Hauptmahlzeiten des kleinbürgerlichen Haushalts der Zeit bestanden neben Brot zum überwiegenden Teil aus Gemüseprodukten. Kohl und Rüben kamen fast täglich auf den Tisch. Felderbsen, Ackerbohnen, Linsen oder auch die sogenannten Pseudogetreide wie Buchweizen oder Amaranth wurden nach der Ernte getrocknet, um sie ganzjährig zur Verfügung zu haben. Nach deren Zermahlen wurden daraus Breie gekocht. Haferwurzel, Möhren oder Pastinaken konnten wie Rüben in Erdmieten gelagert werden. Im Frühjahr sammelte man Wildpflanzen, um den Speisezettel zu bereichern: Gewöhnlicher Feldsalat (Rapunzel), Giersch, Guter Heinrich, Löwenzahn oder Wiesen-Sauerampfer.

Luther war insbesondere von seiner, besser Katharinas, Kürbis- und Melonenzucht begeistert (Abb. 2, 3). Der heimische Flaschenkürbis sollte bald von den runden Exemplaren aus der Neuen Welt abgelöst werden. Der Melonenanbau erforderte viel Aufwand. Heute ist er aus den heimischen Gärten

Abb. 1
Hölzerne Spaten mit Eisenbeschlag, *Rekonstruktion, 2020 (Thommy Thiel), Fotografie, Wartburg-Stiftung, Fotothek*

fast vollständig verschwunden. Frischer Dung, der in die Beete eingebracht wurde, erzeugte die für das Wachstum erforderliche Wärme von unten. Strohabdeckungen bewahrten die empfindlichen Pflanzen vor Kälte.

Somit ging es in mittelalterlichen Gemüsegärten bunt und vielfältig zu, wie die eigens für die Ausstellung im Burghof angelegte Fläche belegt, auf der die gebräuchlichsten Nutzpflanzen des 16. Jahrhunderts präsentiert werden. // GS

Eine gute Übersicht zu Gemüse, Gewürzen, Heilkräutern, auch Obst und Zierpflanzen liefert Willerding 1992.

Abb. 2 (links)
Melone, *handkolorierter Holzschnitt des Exemplars des New Kreüterbuch aus der Privatbibliothek von Leonhart Fuchs, Basel 1543, Stadtbibliothek Ulm, 19 257 4°*

Abb. 3 (rechts)
Großer Kürbis, *handkolorierter Holzschnitt des Exemplars des New Kreüterbuch aus der Privatbibliothek von Leonhart Fuchs, Basel 1543, Stadtbibliothek Ulm, 19 257 4°*

Ein Heilpflanzen- und Würzkräutergarten am Südturm

Der St. Galler Klosterplan aus dem 1. Viertel des 9. Jahrhunderts verzeichnet insgesamt vier Gärten: den Klostergarten im Zentrum des Kreuzgangs, der in erster Linie der Ruhe und dem Gebet galt, den Obstgarten innerhalb des Friedhofs der Mönche, den Garten für Heilkräuter gleich neben dem Ärztehaus und den sich unmittelbar anschließenden Gemüsegarten. Im Arzneigarten (herbularius) wurden die Pflanzen aus rein medizinischen Gründen angebaut und zu entsprechenden Wirkstoffen verarbeitet.

Eine Auflistung der wichtigsten Heilpflanzen des Frühmittelalters ist durch ein Lehrgedicht des Abtes des Klosters Reichenau, Walahfrid Strabo, überliefert. In seinem sogenannten *Hortulus* beschreibt er 24 Gewächse: Eber- und Weinraute, Flaschenkürbis, Melone, Wermut, Andorn, Fenchel, Schwert- und Madonnen-Lilie, Liebstöckel, Schlafmohn, Salbei (Abb. 1), Minze, Frauen- und Katzenminze, Poleiminze,

Sellerie, Betonie (Heil-Ziest), Odermennig, Rainfarn (Ambrosia), Kerbel, Rettich und Rosen. Kürbisse und Melonen sind dennoch aufgeführt, obwohl ihnen keinerlei Heilwirkung unterstellt wird. Lilien und Rosen jedoch fanden neben ihrer christlich-ikonografischen Bedeutung beispielsweise bei der Behandlung von Blasenleiden, Hämatomen und Gliederschmerzen sowie als Salböl Verwendung.

In den nachfolgenden Jahrhunderten wurden bessere Heilerfolge mitunter durch wirksamere Pflanzen oder pharmazeutische Präparate erzielt. Manches Heilkraut, wie Liebstöckel, Salbei, Fenchel oder Kerbel, fand nun nur noch als gewöhnliches Küchenkraut zum Würzen von Speisen Verwendung. Weiße Rettiche beispielsweise entwickelten sich wie andere Rüben vor der Einführung der Kartoffel zu Grundnahrungsmitteln.

Für das Ausstellungsprojekt *Luther im Exil. Wartburgalltag 1521* wurde ein eigener Heilpflanzen- und

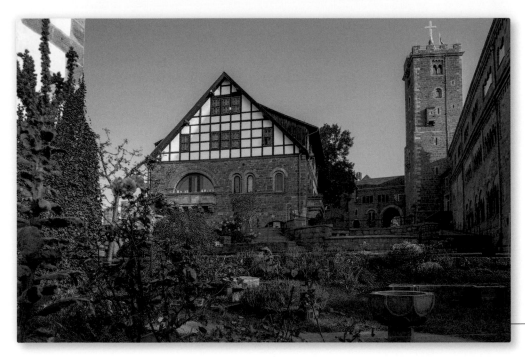

Abb. 4
Der Heilpflanzen- und Würzkräutergarten am Fuß des Südturms der Wartburg, *Fotografie, Wartburg-Stiftung, Fotothek*

Würzkräutergarten am Fuße des Südturmes angelegt, in den diese Erkenntnisse einflossen. Der neugestaltete Senkgarten konzentriert sich daher auf eine Auswahl von Heil-, Würz- und Nutzpflanzen sowie Blumen, die in Luthers Haushalt oder auch während seiner Anwesenheit auf der Burg Verwendung gefunden haben dürften. So etwa Alant und Erdrauch, die bei Leber- und Gallenleiden helfen sollten (Abb. 2, 3).

Das Zentrum des neuen Gartens bildet ein Brunnenbecken (Abb. 4). Auch Luther hatte 1526 auf dem ihm überlassenen Grundstück in Wittenberg einen Brunnen graben lassen. Anders als auf einer Höhenburg dürfte der Grundwasserspiegel durch die Nähe der Elbe bereits nach wenigen Metern erreicht worden sein.

In sechs Kastenbeete beiderseits eines mittleren Weges wurden im Wartburggarten Heil- und Würzpflanzen eingesetzt, die nach ihrer jeweiligen Indikation geordnet sind: Magen- und Darmleiden, Nieren- und Blasenbeschwerden, Leber- und Gallenerkrankungen, Herz- und Kreislaufkrankheiten, zur beruhigenden Wirkung sowie zur Wundbehandlung. An den inneren Umfassungsmauern des Senkgartens sind weitere Kräuter und Blumen gepflanzt. Auch Luthers sprichwörtlicher Liebe zum Apfelbaum wurde Genüge getan; Platz fanden ein Prinzenapfel und ein Gravensteiner. // GS

Eine gute Übersicht zu Gemüse, Gewürzen, Heilkräutern, auch Obst und Zierpflanzen liefert Willerding 1992.

Abb. 1 (links)
Salbei, *handkolorierter Holzschnitt des Exemplars des* New Kreüterbuch *aus der Privatbibliothek von Leonhart Fuchs, Basel 1543, Stadtbibliothek Ulm, 19 257 4°*

Abb. 2 (Mitte)
Alant, *handkolorierter Holzschnitt des Exemplars des* New Kreüterbuch *aus der Privatbibliothek von Leonhart Fuchs, Basel 1543, Stadtbibliothek Ulm, 19 257 4°*

Abb. 3 (rechts)
Erdrauch, *handkolorierter Holzschnitt des Exemplars des* New Kreüterbuch *aus der Privatbibliothek von Leonhart Fuchs, Basel 1543, Stadtbibliothek Ulm, 19 257 4°*

Abkürzungsverzeichnis

DBE
Deutsche Biographische Enzyklopädie

LATh – HStA Weimar
Landesarchiv Thüringen – Hauptstaatsarchiv Weimar

NDB
Neue Deutsche Biographie

WA
D. Martin Luthers Werke. Kritische Gesamtausgabe (Weimarer Ausgabe), Abteilung Schriften/Werke, 80 Bde., hrsg. von Rudolf Herrmann, Gerhard Ebeling u. a. Weimar 1883–2009.

WA BR
D. Martin Luthers Werke. Kritische Gesamtausgabe (Weimarer Ausgabe), Briefwechsel, 18 Bde. Weimar 1906–1962.

WA TR
D. Martin Luthers Werke. Kritische Gesamtausgabe (Weimarer Ausgabe), Tischreden, 6 Bde. Weimar 1912–1921.

WSTA
Wartburg-Stiftung, Archiv

WSTA, AbAW 1
»Nachrichten aus dem s. g. wartburgischen Archive zu Eisenach über die Bauten auf Wartburg in den Jahren 1489–1568«.

WSTA, AbAW 2
»Nachrichten über die Örtlichkeiten und Gebäude der Wartburg von 1499 bis 1563«.

WSTA, AbAW 3
»Archival. Nachrichten über die Wartburg«, 1448–1677, Abschriften von Burkhardt aus dem Staatsarchiv Weimar, zu 1516–1526.

WSTA, AbAW 4
Instandhaltung und Baumaßnahmen 1674–1848, Abschriften von Krügel aus dem Staatsarchiv Weimar.

Literaturverzeichnis

Albrecht Dürer Druckgrafik 2001
Albrecht Dürer. Das druckgraphische Werk. Bd. 1:
Kupferstiche, Eisenradierungen und Kaltnadelblätter.
Bearbeitet von Rainer Schoch, Matthias Mende und
Anna Scherbaum. München u.a. 2001.

Aller Knecht und Christi Untertan 1996
Jutta Krauß, Günter Schuchardt (Hrsg.): Aller Knecht
und Christi Untertan. Der Mensch Luther und sein
Umfeld. Katalog der Ausstellung zum 450. Todesjahr
1996. Wartburg und Eisenach. Eisenach 1996.

Amme 1994
Bestecke. Die Egloffstein'sche Bestecksammlung
(15.–18. Jahrhundert) auf der Wartburg. Bearbeitet
von Jochen Amme. Stuttgart 1994.

Arnswald 2002
Günter Schuchardt (Hrsg.): Romantik ist überall,
wenn wir sie in uns tragen. Aus Leben und Werk des
Wartburgkommandanten Bernhard von Arnswald.
Regensburg 2002.

Asche 1967
Sigfried Asche: Martin Luther in der Wartburg.
Lüneburg 1967.

Barth 1984
Hans-Martin Barth: »Pecca fortiter, sed fortius fide...«.
Martin Luther als Seelsorger. In: Evangelische Theologie
44, 1984, S. 12–25.

Baumann/Baumann-Schleihauf 2001
Brigitte Baumann, Helmut Baumann, Susanne Baumann-
Schleihauf: Die Kräuterbuchhandschrift des Leonhart
Fuchs. Stuttgart 2001.

Baumgärtel 1907
Max Baumgärtel (Hrsg.): Die Wartburg. Ein Denkmal
deutscher Geschichte und Kunst. Berlin 1907.

Baumgärtel/Ritgen 1907
Max Baumgärtel/Otto von Ritgen: Die
Wiederherstellung der Wartburg. Ein Beitrag zur
deutschen Kultur- und Kunstgeschichte.
In: Baumgärtel 1907, S. 319–590.

Beschorner 1933
Hans Beschorner (Hrsg.): Registrum dominorum
marchionum Missnensium. Verzeichnis der den
Landgrafen in Thüringen und Markgrafen zu Meißen
jährlich in den Wettinischen Landen zustehenden
Einkünfte 1378 (Aus den Schriften der Sächsischen
Kommission für Geschichte 37). Leipzig 1933.

Beutel 2005
Albrecht Beutel: Luther Handbuch. Tübingen 2005.

Böcher 1992
Otto Böcher: Martin Luther und Hans von Berlepsch.
In: Ebernburg-Hefte 26, 1992, S. 59–72; wieder in:
Genealogisches Jahrbuch 33/34, 1993/94, S. 113–133.

Bornkamm 1979
Heinrich Bornkamm: Martin Luther in der Mitte seines
Lebens. Das Jahrzehnt zwischen dem Wormser und dem
Augsburger Reichstag. Aus dem Nachlaß hrsg. von Karin
Bornkamm. Göttingen 1979.

Brecht 1981
Martin Brecht: Martin Luther. Bd. 1: Sein Weg zur
Reformation 1483–1521. Stuttgart 1981.

Brecht 1986
Martin Brecht: Martin Luther. Bd. 2: Ordnung und
Abgrenzung der Reformation 1521–1532. Stuttgart 1986.

Brecht 1990
Martin Brecht: Martin Luther. Bd. 1: Sein Weg zur
Reformation 1483–1521. Stuttgart ³1990.

Brock 2009
Bazon Brock: Der experimentelle Tintenfasswurf auf der Wartburg. Ein Geburtstagsgeschenk Luthers. In: Jörk Rothamel (Hrsg.): Der experimentelle Tintenfasswurf auf der Wartburg. Halle (Saale) 2009, S. 6–11.

Brückner 1864
G. Brückner: Möhra, Luther und Graf Wilhelm von Henneberg. In: Archiv für Sächsische Geschichte 2, 1864, S. 27–58.

Buchwald 1940
Georg Buchwald: Kleine Notizen aus Rechnungsbüchern des Thüringischen Staatsarchivs (Weimar). In: Beiträge zur thüringischen Kirchengeschichte 6, H. 1, 1940, S. 456–480.

Burger 2007
Christoph Burger: Marias Lied in Luthers Deutung. Der Kommentar zum Magnificat (Lk 1,46b–55) aus den Jahren 1520/21 (Spätmittelalter und Reformation N.R. 34). Tübingen 2007.

Burger 2016
Daniel Burger: Tiere auf Burgen und frühen Schlössern – (k)ein neues Thema? In: Wartburg-Gesellschaft zur Erforschung von Burgen und Schlössern (Hrsg.): Tiere auf Burgen und frühen Schlössern (Forschungen zu Burgen und Schlössern 16). Petersberg 2016, S. 15–22.

Clark 2004
John Clark (Hrsg.): The medieval horse and its equipment c. 1150–c. 1450 (Medieval finds from excavations in London 5). London [2]2004.

Cranach der Ältere 2007
Bodo Brinkmann (Hrsg.): Cranach der Ältere. Katalog der Ausstellungen in Frankfurt a. M. 2007 und London 2008. Ostfildern 2007.

Cranach der Ältere 2017
Gunnar Heydenreich, Daniel Görres, Beat Wismer (Hrsg.): Lucas Cranach der Ältere: Meister – Marke – Moderne. Ausstellungskatalog. Museum Kunstpalast Düsseldorf. München 2017.

Debes 1926
Erich Debes: Das Amt Wartburg im ersten Drittel des 16. Jahrhunderts (Schriften des Vereins Freunde der Wartburg e. V. 1). Eisenach 1926.

Diener-Schönberg 1912
Alfons Diener-Schönberg: Die Waffen der Wartburg. Berlin 1912.

Dingel/Leppin 2014
Irene Dingel, Volker Leppin: Reformatorenlexikon. Darmstadt 2014.

Dressed for Success 2019
Martina Minning, Nadine Rottau, Thomas Richter (Hrsg.): Dressed for Success. Matthäus Schwarz. Ein Modetagebuch des 16. Jahrhunderts. Katalog zur Ausstellung. Herzog Anton Ulrich-Museum Braunschweig. Dresden 2019.

Durdík 2006
Tomáš Durdík: Bier und weitere alkoholische Getränke auf Burgen. In: Zeune 2006, S. 171–176.

Ebeling 1989
Gerhard Ebeling: Luthers Reden vom Teufel. In: Ders.: Lutherstudien. Bd. 2. Tübingen 1989, S. 246–271.

Eidam/Noll-Reinhardt 2018
Hardy Eidam, Gudrun Noll-Reinhardt (Hrsg.): Es braut sich was zusammen. Erfurt und das Bier. Erfurt 2018.

Ferchel 1949
Fritz Ferchel: Zur Geschichte der Pharmazie. Apothekenmörser von der Gotik zum Barock. In: Süddeutsche Apotheker-Zeitung 32, 1949, S. 579–586.

Fessner 2008
Michael Fessner: Luthers Speisezettel. In: Fundsache Luther 2008, S. 66–75.

Förstemann 1841
Karl Eduard Förstemann: Auszüge aus den Hofstaatsrechnungen des Herzogs Johann zu Sachsen von 1513 bis 1518. In: Neue Mitteilungen aus dem Gebiete historisch-antiquarischer Forschungen 5, 1841, S. 33–76.

Fundsache Luther 2008
Harald Meller (Hrsg.): Fundsache Luther. Archäologen auf den Spuren des Reformators. Begleitband zur Landesausstellung. Stuttgart 2008.

Gabelentz 1931
Hans von der Gabelentz: Die Wartburg. Ein Wegweiser durch ihre Geschichte und Bauten. München [1931].

Georg Spalatin 2014
Armin Kohnle, Christina Meckelnborg, Uwe Schirmer (Hrsg.): Georg Spalatin. Steuermann der Reformation. Begleitband zur Ausstellung. Residenzschloss und Stadtkirche St. Bartholomäi Altenburg. Halle (Saale) 2014.

Goethe 1999
Goethes Werke. 30 Bde. Herausgegeben im Auftrage der Großherzogin Sophie von Sachsen. Weimar 1903. [Bd. 34. – Unveränd. Nachdr. – Weimar 1999].

Grewe 2006
Klaus Grewe: Die Wasserversorgung auf mittelalterlichen Burgen. In: Zeune 2006, S. 165–170.

Großmann 2002
G. Ulrich Großmann: Das Fachwerk der Wartburg – eine Revision. In: Wartburg-Jahrbuch 2001, 10 (2002), S. 53–69.

Haupt 1908
Hans Haupt: Die Erfurter Kunst- und Handelsgärtnerei. Jena 1908.

Haustein 2017
Jens Haustein: Die Lutherbibel. Vorgeschichte, Entstehung, Bedeutung, Wirkung. In: Luther und die Deutschen 2017, S. 162–169.

Heling 2003
Antje Heling: Zu Haus bei Martin Luther. Ein alltagsgeschichtlicher Rundgang. Wittenberg 2003.

Hennen 2002
Insa Christiane Hennen: Das Lutherhaus Wittenberg. Ein bauhistorischer Rundgang. Wittenberg 2002.

Herrmann 2000
Thomas Herrmann: Gehölze der Wartburghöfe – eine Bestandsaufnahme. In: Wartburg-Jahrbuch 1998, 7 (2000), S. 140–147.

Hess 2004
Daniel Hess: Hans Wertinger, Jahreszeiten- oder Monatsbild mit Badehaus und Schlachtszene. In: Anzeiger des Germanischen Nationalmuseums 2004, S. 181f.

Hess/Mack 2010
Daniel Hess, Oliver Mack: Luther am Scheideweg oder der Fehler eines Kopisten? Ein Cranach-Gemälde auf dem Prüfstand. In: Wolfgang Augustyn, Ulrich Söding (Hrsg.): Original – Kopie – Zitat: Kunstwerke des Mittelalters und der Frühen Neuzeit. Passau 2010, S. 279–295.

Hess/Mack/Küffner 2008
Daniel Hess, Oliver Mack, Markus Küffner: Hans Wertinger und die Freuden des Landlebens. In: G. Ulrich Großmann (Hrsg.): Enthüllungen. Restaurierte Kunstwerke von Riemenschneider bis Kremser Schmidt. Katalog zur Ausstellung. Nürnberg 2008, S. 64–81.

Hesse 2005
Christian Hesse: Amtsträger der Fürsten im Reich. Die Funktionseliten der lokalen Verwaltung in Bayern-Landshut, Hessen, Sachsen und Württemberg 1350–1515 (Schriftenreihe der Historischen Kommission bei der Bayerischen Akademie der Wissenschaften 70). Göttingen 2005.

Högl 1999
Lukas Högl: Burgwege und Eselsteige. In: Deutsche Burgenvereinigung (Hrsg.): Burgen in Mitteleuropa. Ein Handbuch. Bd. 1. Stuttgart 1999, S. 326–328.

Höß 1996
Irmgard Höß: Der Wartburgaufenthalt Martin Luthers. In: Aller Knecht und Christi Untertan 1996, S. 55–60.

Holsing 2004
Henrike Holsing: Luther – Gottesmann und Nationalheld. Sein Image in der deutschen Historienmalerei des 19. Jahrhunderts. Phil. Diss. Köln 2004.

Hintzenstern 1982
Herbert von Hintzenstern: 300 Tage Einsamkeit. Dokumente und Daten aus Luthers Wartburgzeit. Berlin ²1982.

Jacobs 2016
Grit Jacobs: »Lutherus ward allhier«. Die Luthermemoria des 19. Jahrhunderts auf der Wartburg zwischen musealer Inszenierung und Lutherbibliothek. In: Jutta Krauß (Hrsg.): Luther und die deutsche Sprache. Vom Bibelwort zur inszenierten Memoria auf der Wartburg. Begleitschrift zur Sonderausstellung. Regensburg 2016, S. 98–114.

Joestel 1992
Volkmar Joestel: Legenden um Martin Luther. Und andere Geschichten aus Wittenberg. Berlin 1992.

Joestel 2013
Volkmar Joestel: »Hier stehe ich!« Luthermythen und ihre Schauplätze. Wettin-Löbejün 2013.

Junghans 1967
Helmar Junghans (Hrsg.): Die Reformation in Augenzeugenberichten. Düsseldorf 1967.

Kaiser Karl V. 2000
Kunst- und Ausstellungshalle der Bundesrepublik Deutschland GmbH, Bonn, Kunsthistorisches Museum Wien (Hrsg.): Kaiser Karl V. (1500–1558). Macht und Ohnmacht Europas. Begleitband zur Ausstellung vom 25.2.–21.5.2000 in Bonn und vom 16.6.–10.9.2000 in Wien. Bonn/Wien 2000.

Kandler 2016
Karl Hermann Kandler: Das vergessene Sakrament. Beichte bei Luther und in der Lutherischen Kirche. In: Luther. Zeitschrift der Luther-Gesellschaft 1, 2016, S. 24–34.

Kaufmann 2016
Thomas Kaufmann: Geschichte der Reformation in Deutschland. Berlin 2016.

Kaufmann 2020
Thomas Kaufmann: Neues von »Junker Jörg«. Lukas Cranachs frühreformatorische Druckgraphik. Beobachtungen, Anfragen, Thesen und Korrekturen (Konstellationen 2). Weimar 2020.

Kessler/Goetzinger 1870
Ernst Goetzinger (Hrsg.): Johannes Keßlers Sabbata. St. Gallen 1870.

Klein 2017
Ulrich Klein: Die Baugeschichte der Vogtei der Wartburg. In: Wartburg-Jahrbuch 2016, 25 (2017), S. 9–130.

Knolle 1920
Theodor Knolle: Luther über seinen Garten. In: Luther. Mitteilungen der Luther-Gesellschaft 1920, S. 59–63.

Koch 1710
Johann Michael Koch: Historische Erzehlung von dem Hoch-Fürstl. Sächs. berühmten Berg-Schloß und Festung Wartburg ob Eisenach, hrsg. von Christian Juncker. Eisenach/Leipzig 1710.

Koch-Mertens 2000
Wiebke Koch-Mertens: Der Mensch und seine Kleider. Bd. 1. Düsseldorf/Zürich 2000.

Köstlin 1903
Julius Köstlin: Martin Luther. Sein Leben und seine Schriften, fortgesetzt von Gustav Kawerau. 2 Bde. Berlin ⁵1903.

Kohnle 2014
Armin Kohnle: Spalatin und Luther. Eine Männerfreundschaft. In: Georg Spalatin 2014, S. 45–56.

Kroker 2013
Ernst Kroker: Katharina von Bora. Hamburg 2013 (Nachdruck der Originalausgabe von 1906).

Kühnel 1986
Harry Kühnel (Hrsg.): Alltag im Spätmittelalter. Graz/Wien/Köln ³1986.

Kühtreiber 2006
Thomas Kühtreiber: Ernährung auf mittelalterlichen Burgen und ihre wirtschaftlichen Grundlagen. In: Zeune 2006, S. 145–158.

Kurz 1922
Johann Christoph Kurz: Festungs-Schloß Wartburg. Eisenach ²1757; Neudruck: Beiträge zur Geschichte Eisenachs 3. Eisenach 1922.

Laube 2003
Stefan Laube: Das Lutherhaus – eine Museumsgeschichte. Leipzig 2003.

Leisering 2006
Eckhart Leisering: Die Wettiner und ihre Herrschaftsgebiete 1349–1382. Landesherrschaft zwischen Vormundschaft, gemeinschaftlicher Herrschaft und Teilung (Veröffentlichung des Sächsischen Staatsarchivs Reihe A, Bd. 8). Halle (Saale) 2006.

Leppin 2006
Volker Leppin: Martin Luther. Darmstadt 2006.

Leppin 2007
Volker Leppin: »So wurde uns andern die Heilige Elisabeth ein Vorbild«. Martin Luther und Elisabeth von Thüringen. In: Dieter Blume, Matthias Werner (Hrsg.): Elisabeth von Thüringen – eine europäische Heilige. Ausstellungskatalog. Aufsätze. Petersberg 2007, S. 449–458.

Leppin 2011
Volker Leppin: »Der alt böse Feind«: der Teufel in Martin Luthers Leben und Denken. In: Jahrbuch für biblische Theologie 26, 2011, S. 291–326.

Leppin/Schneider-Ludorff 2014
Volker Leppin, Gury Schneider-Ludorff (Hrsg.): Das Luther-Lexikon. Regensburg 2014.

Liliencron 1859
Rochus von Liliencron (Hrsg.): Düringische Chronik des Johannes Rothe (Thüringische Geschichtsquellen 3). Jena 1859.

Limberg 1690
Johann Limberg von Roden: Denkwürdige Reisebeschreibungen durch Teutschland, Italien, Spanien, Portugal, Engeland, Frankreich und Schweitz […]. Leipzig 1690.

Löhdefink 2016
Jan Löhdefink: Zeiten des Teufels. Teufelsvorstellungen und Geschichtszeit in frühreformatorischen Flugschriften (1520–1526) (Beiträge zur historischen Theologie 182). Tübingen 2016.

Löhdefink 2017
Jan Löhdefink: Zeiten des Teufels. Zusammenhang von reformatorischen Teufels- und Zeitvorstellungen. In: Luther. Zeitschrift der Luthergesellschaft, 88. Jg., H. 2, 2017, S. 123–129.

Lohse 1995
Bernhard Lohse: Luthers Theologie in ihrer historischen Entwicklung und in ihrem systematischen Zusammenhang. Göttingen 1995.

Lucas Cranach der Jüngere 2015
Roland Enke, Katja Schneider, Jutta Strehle (Hrsg.): Lucas Cranach der Jüngere: Entdeckung eines Meisters. Katalog zur Landesausstellung Cranach der Jüngere 2015. München 2015.

Luther 1933
Johannes Luther: Legenden um Luther (Greifswalder Studien zur Lutherforschung und neuzeitliche Geistesgeschichte 9). Berlin/Leipzig 1933.

Luther/Hintzenstern 1984
Martin Luther. Briefe von der Wartburg 1521/1522. Aus dem Lateinischen übersetzt und eingeleitet von Herbert von Hintzenstern. Eisenach 1984.

Luther/Hintzenstern 1991
Martin Luther. Briefe von der Wartburg 1521/1522. Aus dem Lateinischen übersetzt und eingeleitet von Herbert von Hintzenstern. Eisenach ²1991.

Luther, Dokumente 1983
Martin Luther 1483–1546. Dokumente seines Lebens und Wirkens. Weimar 1983.

Luther! 95 Schätze – 95 Menschen 2017
Stiftung Luthergedenkstätten in Sachsen-Anhalt (Hrsg.): Luther! 95 Schätze – 95 Menschen. Nationale Sonderausstellung zum Reformationsjubiläum. 13.05.–05.11.2017. Lutherstadt Wittenberg 2017.

Luther und die Deutschen 2017
Wartburg-Stiftung Eisenach (Hrsg.): Luther und die Deutschen. Begleitband zur Nationalen Sonderausstellung auf der Wartburg. 4. Mai – 5. November 2017. Eisenach 2017.

Luther und die Reformation 1983
Gerhard Bott (Hrsg.): Martin Luther und die Reformation in Deutschland. Katalog zur Ausstellung im Germanischen Nationalmuseum Nürnberg. Frankfurt a. M. 1983.

Luthermania 2017
Hole Rößler (Hrsg.): Luthermania – Ansichten einer Kultfigur. Ausstellungskatalog. Herzog August Bibliothek Wolfenbüttel. Wiesbaden 2017.

Markert 2008
Gerhard Markert: Menschen um Luther. Eine Geschichte der Reformation in Lebensbildern. Ostfildern 2008.

Mathesius/Buchwald 1889
Johann Mathesius: D. Martin Luthers Leben in siebzehn Predigten, hrsg. von Georg Buchwald. Leipzig [1889].

Mau 1996
Rudolf Mau: Entscheidung in Worms. In: Aller Knecht und Christi Untertan 1996, S. 47–54.

Melissantes 1715
Melissantes [Johann Gottfried Gregorii]: Neu-eröffneter Schauplatz Denck-würdiger Geschichte: Auf welchem Die Erbauung und Verwüstung vieler berühmten Städte, Schlößer, Berg-Festungen, Citadellen und Stamm-Häuser In Teutschland praesentiret wird. Arnstadt/Frankfurt/Leipzig 1715.

Mennecke 2012
Ute Mennecke: Luther als Junker Jörg. In: Lutherjahrbuch, 79. Jg., 2012, S. 63–99.

Menzel 1870
Karl Menzel: Die Landgrafschaft Thüringen zur Zeit des Anfalls an die Herzöge Friedrich und Wilhelm von Sachsen 1440 bis 1443. In: Archiv für die sächsische Geschichte 8, 1870, S. 337–379.

Merian 1690
Matthäus Merian (Hrsg.): Topographia Superioris Saxoniae, Thuringiae, Misniae, Lusatiae, etc. Frankfurt [²1690].

Moryson 1907
Fines Moryson: An itinerary containing his ten yeeres travell through the twelve dominions of Germany, Bohmerland, Sweitzerland, Netherland, Denmarke, Poland, Italy, Turky, France, England, Scotland & Ireland. Glasgow 1907.

Müller 1911
Nikolaus Müller: Die Wittenberger Bewegung 1521 und 1522. Die Vorgänge in und um Wittenberg während Luthers Wartburgaufenthalt. Briefe, Akten u. dgl. und Personalien. Leipzig ²1911.

Müller 1996
Ulrich Müller: Novationsphasen und Substitutionsprozesse. Regelhafte Vorgänge am Beispiel des Handwaschgeschirrs im Hanseraum aus archäologischer Sicht. In: Günter Wiegelmann, Ruth-E. Mohrmann (Hrsg.): Nahrung und Tischkultur im Hanseraum. Münster/New York 1996, S. 125–166.

Mythos Burg 2010
G. Ulrich Großmann (Hrsg.): Mythos Burg. Eine Ausstellung des Germanischen Nationalmuseums Nürnberg. Dresden 2010.

Nebe 1929
Hermann Nebe: Die Lutherstube auf der Wartburg. In: Luther. Vierteljahresschrift der Luthergesellschaft, 11. Jg., H. 2, 1929, S. 33–46.

Neser 2005
Anne-Marie Neser: Luthers Wohnhaus in Wittenberg. Denkmalpolitik im Spiegel der Quellen (Kataloge der Stiftung Luthergedenkstätten in Sachsen-Anhalt 10). Leipzig 2005.

Neumann 2016
Hans-Joachim Neumann: Luthers Leiden. Die Krankengeschichte des Reformators. Berlin ²2016.

Oelrichs 1782
Johann Carl Conrad Oelrichs: Tagebuch einer gelehrten Reise durch einen Theil von Ober- und Nieder-Sachsen im Jahre 1750, 1. Abteilung. In: Johann Bernoulli's Sammlung kurzer Reisebeschreibungen und anderer zur Erweiterung der Länder- und Menschenkenntniß dienender Nachrichten. Bd. 5. Berlin/Dessau 1782, S. 1–152.

Orr 2015
Timothy J. Orr: Junker Jörg on Patmos: Luther's Experience of Exile in the Wartburg. In: Church History and Religious Culture 95, 2015, S. 435–456.

Pöschl 2016
Ernst Pöschl (Hrsg.): Ein gulden Wagen macht Staat. Das zentrale Fahrnis der Landshuter Hochzeit: Der Brautwagen und seine Geschichte (Schriften zur »Landshuter Hochzeit 1475« 7). Landshut 2016.

Posse 1994
Otto Posse: Die Wettiner. Genealogie des Gesamthauses Wettin Ernestinischer und Albertinischer Linie mit Einschluß der regierenden Häuser von Großbritannien, Belgien, Portugal und Bulgarien. Mit Berichtigungen und Ergänzungen der Stammtafeln bis 1993 von Manfred Kobuch. Leipzig 1994.

Prilloff 2004
Ralf-Jürgen Prilloff: Hoch- und spätmittelalterliche Tierreste aus der Wartburg bei Eisenach, Grabung Palas-Sockelgeschoss. In: Wartburg-Jahrbuch 2003, 12 (2004), S. 211–237.

Ratzeberger/Neudecker 1850
Christian Gotthold Neudecker (Hrsg.): Die handschriftliche Geschichte Ratzeberger's über Luther und seine Zeit. Jena 1850.

Reuter 1971
Fritz Reuter (Hrsg.): Der Reichstag zu Worms von 1521. Reichspolitik und Luthersache. Worms 1971.

Rhein 2009
Stefan Rhein: Aus den Lutherstätten. In: Lutherjahrbuch, 76. Jg., 2009, S. 119–136.

Richter 1667
Christoph Richter: Spectaculum Historicum: So auff dem Schau-Platz dieser Welt von Gott/ von der Natur/ von guten und bösen Engeln/ von frommen und gottlosen Menschen/ in natürlichen Dingen und Politischen Welt-Händeln/ meistentheils in dem XVI. Seculo nach Christi Geburt/ ist gespielet worden. Leipzig 1667.

Ritgen 1860
Hugo von Ritgen: Der Führer auf der Wartburg. Ein Wegweiser für Fremde und ein Beitrag zur Kunde der Vorzeit. Leipzig 1860.

Rößler 2017
Hole Rößler: Luther, der Teufel. Einführung in die Sektion. In: Luthermania – Ansichten einer Kultfigur. Virtuelle Ausstellung der Herzog August Bibliothek im Rahmen des Forschungsverbundes Marbach Weimar Wolfenbüttel 2017. URL: http://www.luthermania.de/exhibits/show/hole-roessler-luther-der-teufel (Zugriff: 21.1.2021).

Roper 2016
Lyndal Roper: Der Mensch Martin Luther. Die Biographie. Frankfurt a. M. 2016.

Roquette 1894
Otto Roquette: Siebzig Jahre. Geschichte meines Lebens. 2. Bd. Darmstadt 1894.

Rosin 2019
Robert Rosin: Luther at Worms and the Wartburg: Still Confessing. In: Concordia Journal 45, 2019, S. 61–75.

Rückspiegel 2006
Hauke Kenzler, Ingolf Ericsson (Hrsg.): Rückspiegel. Archäologie des Alltags in Mittelalter und früher Neuzeit. Begleitheft zur Ausstellung im Historischen Museum Bamberg. Bamberg 2006.

Schäufele 2012
Wolf-Friedrich Schäufele: »Herberge der Gerechtigkeit«
oder »Wartburg des Westens«? Die Ebernburg in Luthers
Tischreden. In: Ebernburg-Hefte 46, 2012, S. 69–76
(= Blätter für pfälzische Kirchengeschichte 79, 2012,
S. 609–616).

Schäufele 2017
Wolf-Friedrich Schäufele: »...iam sum monachus et
non monachus«. Martin Luthers doppelter Abschied
vom Mönchtum. In: Dietrich Korsch, Volker Leppin
(Hrsg.): Martin Luther – Biographie und Theologie
(Spätmittelalter, Humanismus, Reformation 53).
Tübingen ²2017, S. 119–140.

Schäufele 2020
Wolf-Friedrich Schäufele: Luthers Übersetzung der Bibel
ins Deutsche und ins Lateinische. In: Andreas Müller,
Katharina Heyden (Hrsg.): Bibelübersetzungen in der
Geschichte des Christentums (Veröffentlichungen der
Wissenschaftlichen Gesellschaft für Theologie 62).
Leipzig 2020, S. 73–100.

Schaich 2017
Dieter Schaich: Deutsche Formgläser des 16. und
17. Jahrhunderts? Beobachtungen und Überlegungen zu
einer Neudatierung. In: Sophie Wolf, Anne de Pury-
Gysel (Hrsg.): Annales du 20e Congrès de l'association
internationale pour l'histoire du verre. Fribourg/Romont
7–11 septembre 2015. Romont 2017, S. 498–505.

Schall/Schwarz 2017
Petra Schall, Hilmar Schwarz: Exil im Reich der Vögel.
Luthers Aufenthalt auf der Wartburg 1521/1522. In:
Luther und die Deutschen 2017, S. 284–290.

Scheible 1997
Heinz Scheible: Melanchthon. Eine Biographie.
München 1997.

Scheible 2019
Heinz Scheible: Luthers »Entführer« hieß Sternberg,
nicht Steinberg. In: Luther. Zeitschrift der Luther-
Gesellschaft, 90. Jg., H. 1, 2019, S. 53–60.

Schilling 2009
Johannes Schilling: Brief an den Vater. Martin Luthers
Widmungsbrief zu »De votis monasticis iudicium« (1521).
In: Luther. Zeitschrift der Luthergesellschaft, 80. Jg.,
H. 1, 2009, S. 2–11.

Schilling 2012
Heinz Schilling: Martin Luther. Rebell in einer Zeit des
Umbruchs. München 2012.

Schirmer 2008
Uwe Schirmer: Ernährung und Lebensmittelverbrauch
im mitteldeutschen Raum (1470–1550). In: Harald
Meller (Hrsg.): Luthers Lebenswelten (Tagungen des
Landesmuseums für Vorgeschichte Halle 1). Halle (Saale)
2008, S. 267–275.

Schirmer 2019
Uwe Schirmer: Der obersächsisch-thüringische
Niederadel in der Frühzeit der Reformation (1520–
1525). In: Kurt Andermann, Wolfgang Breul (Hrsg.):
Ritterschaft und Reformation (Geschichtliche
Landeskunde 75). Stuttgart 2019, S. 201–239.

Schmelzle 2016
Peter Schmelzle: Neue Überlegungen und Ergebnisse
zu zwei Gemälden der Cranach-Nachfolge im Besitz der
Kilianskirche in Heilbronn. In: heilbronnica 6. Beiträge
zur Stadt- und Regionalgeschichte, 2016, S. 27–82.

Schmitt/Gutjahr 2008
Reinhard Schmitt, Mirko Gutjahr: Das »Schwarze
Kloster« in Wittenberg. In: Fundsache Luther 2008,
S. 132–139.

Schuchardt 1997
Günter Schuchardt: Neuerwerbungen – ein
Gemäldefragment mit einer Jagddarstellung von Lucas
Cranach d. J. In: Wartburg-Jahrbuch 1996, 5 (1997),
S. 227–230.

Schuchardt 2008
Günter Schuchardt: Dachsbeil, Wolf und Vogeltrage.
Der Baubetrieb auf der mittelalterlichen Wartburg.
Regensburg 2008.

Schuchardt 2015
Günter Schuchardt: Privileg und Monopol – Die Lutherporträts der Cranach-Werkstatt. In: Ders. (Hrsg.): Cranach, Luther und die Bildnisse. Katalog zur Sonderausstellung auf der Wartburg. Regensburg ²2015, S. 24–137.

Schuchardt/Schwarz 2016
Günter Schuchardt, Hilmar Schwarz: Pferd und Esel, Löwe, Bären, Tauben – Tiere auf der Wartburg. In: Wartburg-Gesellschaft zur Erforschung von Burgen und Schlössern (Hrsg.): Tiere auf Burgen und frühen Schlössern (Forschungen zu Burgen und Schlössern 16). Petersberg 2016, S. 34–43.

Schwarz 1994
Hilmar Schwarz: Zu den ältesten bildlichen Darstellungen der Wartburg. In: Wartburg-Jahrbuch 1993, 2 (1994), S. 90–101.

Schwarz 2007
Hilmar Schwarz: Luthers Tintenfleck auf der Wartburg. In: Wartburg-Jahrbuch 2005, 14 (2007), S. 112–121.

Schwarz 2013a
Hilmar Schwarz: Torhaus, Ritterhaus und Vogtei auf der Wartburg. Eine baugeschichtliche Studie nach bildlichen und schriftlichen Zeugnissen von der Mitte des 15. Jahrhunderts bis zur Mitte des 19. Jahrhunderts. In: Wartburg-Jahrbuch 2012, 21 (2013), S. 61–166.

Schwarz 2013b
Hilmar Schwarz: Der »Junker Jörg« auf der Wartburg und in Wittenberg. Cranachs Holzschnitt und der Tarnname für Martin Luther. In: Wartburg-Jahrbuch 2012, 21 (2013), S. 184–212.

Schwarz 2015
Hilmar Schwarz: Biographische Fakten und Zusammenhänge zum Wartburgamtmann und Luthergastwirt Hans von Berlepsch. In: Wartburg-Jahrbuch 2014, 23 (2015), S. 201–268.

Schwarz 2018
Hilmar Schwarz: Die Bewirtschaftung der Wartburg durch Frondienste und andere Leistungen unmittelbarer Produzenten und Dienstleister. Von der Gründung bis um 1800. In: Zeitschrift für Thüringische Geschichte 72, 2018, S. 61–88.

Schwarz 2019
Hilmar Schwarz: Der wieder aufgefundene Wartburg-Grundriss des Baumeisters Nickel Gromann aus dem Jahre 1558 und das Schicksal der zugehörigen Wartburg-Akte. In: Burgen und Schlösser. Zeitschrift für Burgenforschung und Denkmalpflege, 60. Jg., H. 1, 2019, S. 39–47.

Schwarz 2020a
Hilmar Schwarz: Hans von Berlepsch in seiner Amtsführung auf der Wartburg von 1517 bis 1525. In: Wartburg-Jahrbuch 2019, 28 (2020), S. 11–51.

Schwarz 2020b
Hilmar Schwarz: Die Wartburg im Spiegel der Eisenacher Rechnungsbücher zur Zeit des Luthergastwirts Hans von Berlepsch von 1517 bis 1525. In: Wartburg-Jahrbuch 2019, 28 (2020), S. 52–100.

Schwarz 2020c
Hilmar Schwarz: Luther auf der Wartburg. Fakten und Zusammenhänge zu seinem Aufenthalt 1521/22. In: Lutherjahrbuch, 87. Jg., 2020, S. 41–58.

Spazier 2007
Ines Spazier: Geheimnisse des Eisenacher Untergrundes. In: Wartburgland Geschichte 6, 2007, S. 2–12.

Spazier 2018a
Ines Spazier: Spätmittelalterliches Fundmaterial mit Steinzeugimporten aus dem Eisenacher Stadtgebiet. In: Neue Ausgrabungen und Funde in Thüringen 9, 2016–2017 (2018), S. 135–164.

Spazier 2018b
Ines Spazier: Obstarten im spätmittelalterlichen Eisenach. In: Geschmack der Regionen. Begleitschrift zur Ausstellung im Deutschen Gartenbaumuseum. Erfurt 2018, S. 34–39.

Spazier/Hopf 2008a
Udo Hopf, Ines Spazier: Die Ausgrabungen am Elisabethplan unterhalb der Wartburg. In: Wartburg-Jahrbuch 2007, 16 (2008), S. 8–80.

Spazier/Hopf 2008b
Ines Spazier, Udo Hopf: Die archäologischen Mittelalterfunde vom Elisabethplan unterhalb der Wartburg (Text). In: Wartburg-Jahrbuch 2007, 16 (2008), S. 89–136.

Spazier/Hopf 2008c
Ines Spazier, Udo Hopf: Die archäologischen Mittelalterfunde vom Elisabethplan unterhalb der Wartburg (Katalog). In: Wartburg-Jahrbuch 2007, 16 (2008), S. 137–167.

Spehr 2016
Christopher Spehr: »Dem Volk aufs Maul schauen«. Luther als Dolmetscher. In: Margot Käßmann, Martin Rösel (Hrsg.): Die Bibel Martin Luthers. Ein Buch und seine Geschichte. Leipzig 2016, S. 76–93.

Stahl/Schlenker 2008
Andreas Stahl, Björn Schlenker: Lutherarchäologie in Mansfeld. In: Fundsache Luther 2008, S. 120–131.

Steffens 2002
Martin Steffens: Die Entwicklung der Lutherstube auf der Wartburg. Von der Gefängniszelle zum Geschichtsmuseum. In: Wartburg-Jahrbuch 2001, 10 (2002), S. 70–97.

Steffens 2008
Martin Steffens: Luthergedenkstätten im 19. Jahrhundert. Memoria – Repräsentation – Denkmalpflege. Regensburg 2008.

Stephan 2014
Bernd Stephan: Spalatin als Sekretär Friedrichs des Weisen. In: Georg Spalatin 2014, S. 32–44.

Strauchenbruch 2015
Elke Strauchenbruch: Luthers Paradiesgarten. Leipzig 2015.

Strehle/Kunz 1998
Jutta Strehle, Armin Kunz: Druckgrafiken Lucas Cranachs d. Ä. Bestandskatalog des Lutherhauses Wittenberg. Wittenberg 1998.

Streich 1989
Brigitte Streich: Zwischen Reiseherrschaft und Residenzbildung: Der wettinische Hof im späten Mittelalter (Mitteldeutsche Forschungen 101). Köln/Wien 1989.

Streich 2000
Brigitte Streich: Das Amt Altenburg im 15. Jahrhundert. Zur Praxis der kursächsischen Lokalverwaltung im Mittelalter (Veröffentlichungen aus Thüringischen Staatsarchiven 7). Weimar 2000.

Tettau 1887
Wilhelm Johann Albert von Tettau: Geschichtliche Darstellung des Gebietes der Stadt Erfurt und der Besitzungen der dortigen Stiftungen. In: Mittheilungen des Vereins für die Geschichte und Alterthumskunde von Erfurt 13, 1887, S. 1–265.

Thiel 1980
Erika Thiel: Geschichte des Kostüms. Die europäische Mode von den Anfängen bis zur Gegenwart. Berlin 1980.

Thon 1792
Johann Carl Salomo Thon: Schloß Wartburg. Ein Beytrag zur Kunde der Vorzeit. Gotha 1792.

Timpel/Altwein 1994
Wolfgang Timpel, Roland Altwein: Zwei Brunnen und eine Kloake aus dem Spätmittelalter aus dem Stadtgebiet Eisenach. In: Ausgrabungen und Funde 39, 1994, S. 264–272.

Tuchen 2001
Birgit Tuchen: Die mittelalterliche Sauna in Süddeutschland und der Schweiz. Archäologische und bauhistorische Beiträge zu Architektur und Ausstattung der »badstube«. In: Fennoscandia archaeologica XVIII, 2001, S. 51–64.

Vahlhaus 2014
Ines Vahlhaus: Der »Goldene Ring« in Mansfeld. In: Harald Meller (Hrsg.): Mitteldeutschland im Zeitalter der Reformation. Halle (Saale) 2014, S. 53–62.

Voss 1917
Georg Voss: Die Wartburg (Bau- und Kunstdenkmäler Thüringens. Großherzogtum Sachsen-Weimar-Eisenach. H. 41. Amtsgerichtsbezirk Eisenach). Jena 1917.

Warnke 1984
Martin Warnke: Cranachs Luther. Entwürfe für ein Image. Frankfurt a. M. 1984.

Weber 1907
Paul Weber: Baugeschichte der Wartburg. In: Baumgärtel 1907, S. 49–165.

Wenke 1995
Ursula Wenke: KirchenPostilla von Martin Luther. Wittenberg. Gedruckt durch Hans Lufft. 1562. In: Wartburg-Jahrbuch 1994, 3 (1995), S. 209–214.

Wessel 1955
Klaus Wessel: Luther auf der Wartburg (Veröffentlichungen der Wartburg-Stiftung 3). Eisenach 1955.

Wießner 1998
Heinz Wießner: Das Bistum Naumburg. Bd. 1,2: Die Diözese (Germania Sacra. NF 35,2). Berlin/New York 1998.

Willerding 1992
Ulrich Willerding: Gärten und Pflanzen des Mittelalters. In: Maureen Carroll-Spillecke (Hrsg.): Der Garten von der Antike bis zum Mittelalter. Mainz 1992, S. 249–279.

Willing-Stritzke 2014
Nadine Willing-Stritzke: Von Lucas Cranach gemalt. Spalatin im Porträt. In: Georg Spalatin 2014, S. 178–191.

Wunderlich 1997
Reinhard Wunderlich: Melanchthon und die Entwicklung der Schule am Beispiel der oberen Schule in Nürnberg. In: Wilhelm Schwendemann (Hrsg.): Philipp Melanchthon 1497–1997. Die bunte Seite der Reformation. Das Freiburger Melanchthon-Projekt (Schriftenreihe der Evangelischen Fachhochschule Freiburg). Münster 1997, S. 115–128.

Zeune 2006
Joachim Zeune (Hrsg.): Alltag auf Burgen im Mittelalter (Veröffentlichungen der Deutschen Burgenvereinigung e. V. Reihe B, Bd. 10). Braubach 2006.

Autorenverzeichnis

Prof. Dr. Wolf-Friedrich Schäufele
Philipps-Universität Marburg, Fachbereich Evangelische
Theologie, Professor für Kirchengeschichte

Prof. Dr. Uwe Schirmer
Friedrich-Schiller-Universität Jena, Historisches Institut,
Professur für Thüringische Landesgeschichte

Günter Schuchardt
Dipl.-Kulturwissenschaftler, Burghauptmann, Wartburg-
Stiftung Eisenach [GS]

Dr. Grit Jacobs
wiss. Leitung, Wartburg-Stiftung Eisenach [GJ]

Christine Fröhlich M.A.
Volontärin, Wartburg-Stiftung Eisenach [CF]

Claudia Meißner M.A.
wiss. Mitarbeiterin, Wartburg-Stiftung Eisenach [CM]

Dr. Dorothee Menke
wiss. Mitarbeiterin, Wartburg-Stiftung Eisenach [DMe]

Daniel Miksch M.A.
wiss. Mitarbeiter, Wartburg-Stiftung Eisenach [DMi]

Die Herausgeber haben sich bemüht, alle Inhaberinnen und Inhaber von Bildrechten ausfindig zu machen. Berechtigte Hinweise auf übersehene Rechtsansprüche an verwendeten Abbildungen werden an die Herausgeber erbeten.

bpk / Kupferstichkabinett, SMB / Volker-H. Schneider: S. 38

bpk / Kupferstichkabinett, SMB / Jörg P. Anders: S. 144

bpk / RMN – Grand Palais / René-Gabriel Ojéda: S. 142

© Cranach Digital Archive: S. 65, 170

Forschungsbibliothek Gotha der Universität Erfurt: S. 152, 156, 169

Germanisches Nationalmuseum, Nürnberg: S. 63, 155

Herzog Anton Ulrich-Museum Braunschweig, Kunstmuseum des Landes Niedersachsen: S. 53

Herzog August Bibliothek Wolfenbüttel: S. 154

IBD Marburg: S. 57 (unten), 127

Landesarchiv Sachsen-Anhalt: S. 32, 33, 35

Landesarchiv Thüringen – Hauptstaatsarchiv Weimar: S. 21, 102, 109, 110, 117, 165

Landesarchiv Thüringen – Staatsarchiv Meiningen: S. 10

Radebeuler Machwerk e. K. / Kocmoc.net GmbH, Leipzig: S. 26, 116, 150

Staatliche Bibliothek Regensburg: S. 78

Staatsbibliothek zu Berlin – PK: S. 130

Stadtbibliothek im Bildungscampus Nürnberg: S. 129, 151, 157–160

Stadtbibliothek Ulm: S. 162, 173, 174

Stadtmuseum Naumburg: S. 39

Thüringisches Landesamt für Denkmalpflege und Archäologie / H. Arnold: S. 120, 122, 123, 125 (unten), 126, 137–139

Thüringer Universitäts- und Landesbibliothek Jena: S. 31, 61, 96, 132

Universitätsbibliothek Freiburg i. Br.: S. 128

Universitätsbibliothek Leipzig: S. 29

Wartburg-Stiftung, Fotothek: S. 2, 15, 17, 23, 25, 28, 30, 36, 37, 40, 42, 44, 46, 48–51, 55–57 (oben), 59, 60, 62, 64, 66–75, 81–83, 85, 87–94, 103, 107, 115, 119, 121, 124, 125 (oben), 131, 133–136, 140, 141, 145–149, 153, 168, 172, 175–177, 190, 192

Impressum

Luther im Exil. Wartburgalltag 1521
Begleitband zur Sonderausstellung vom 4. Mai bis 31. Oktober 2021 auf der Wartburg
Herausgegeben von der Wartburg-Stiftung

Redaktion: G. Jacobs, D. Menke, D. Miksch, C. Meißner, C. Fröhlich, P. Schall, G. Schuchardt
Covergestaltung: Kocmoc.net GmbH, Leipzig
Gestaltung: Steffi Winkler, Erfurt
Herstellung: Beltz Grafische Betriebe, Bad Langensalza
Verlag: Schnell & Steiner, Regensburg
ISBN: 978-3-7954-3656-8